教育部人文社会科学研究青年基金项目

清末民初中国"设计"观念史研究（项目批准号：15YJC760114）

粤港澳大湾区发展广州智库 2019 年度重点课题

粤港澳大湾区设计文化创新与文化产业建设研究（项目批准号：2019GZWTZD08）

"十三五"国家重点图书出版规划项目
设计立国研究丛书 | 方海 胡飞 主编

设 计 文 化：现 代 性 的 生 成
DESIGNING CULTURE: THE FORMATION OF MODERNITIES

颜勇　黄虹　应爱萍　欧阳佩瑶　著

东南大学出版社
SOUTHEAST UNIVERSITY PRESS
南京·2020

内容提要

对现代设计文化的探讨,理应兼顾多种学科视角,而本书精选若干专题,透视设计文化与现代性生成之诸面向,内容涉及古典优雅恋物文化及其现代困境、"设计"观念的流变、晚清现代设计观念的萌生及其与西方现代运动的关联、现代运动的艺术文化史、包豪斯与印度现代艺术及现代设计教育的碰撞、近代中国女性视野中的摩登文化、摄影文化与视觉新秩序的哲学关联、现代运动的神话学研究等。

本书适合设计史论研究者以及对相关专题感兴趣的各层次读者参考或阅读。

图书在版编目(CIP)数据

设计文化:现代性的生成 / 颜勇等著. —南京:东南大学出版社,2020.12
(设计立国研究丛书 / 方海,胡飞主编)
ISBN 978-7-5641-9358-4

Ⅰ.①设… Ⅱ.①颜… Ⅲ.①艺术–设计–研究 Ⅳ.①J06

中国版本图书馆 CIP 数据核字(2020)第 264108 号

书　　名:设计文化:现代性的生成　Sheji Wenhua: Xiandaixing De Shengcheng
著　　者:颜勇　黄虹　应爱萍　欧阳佩瑶
责任编辑:孙惠玉　徐步政

出版发行:东南大学出版社　　　　社址:南京市四牌楼 2 号(210096)
网　　址:http://www.seupress.com
出 版 人:江建中

印　　刷:南京凯德印刷有限公司　　排版:南京凯建文化发展有限公司
开　　本:787 mm×1092 mm　1/16　印张:15.5　字数:270 千
版 印 次:2020 年 12 月第 1 版　2020 年 12 月第 1 次印刷
书　　号:ISBN 978-7-5641-9358-4　定价:69.00 元

经　　销:全国各地新华书店　　　　发行热线:025-83790519　83791830

* 版权所有,侵权必究
* 本社图书如有印装质量问题,请直接与营销部联系(电话或传真:025-83791830)

总序

今年是中华人民共和国成立 70 周年。70 年前，百废待兴，"设计"在当时基本上是模糊而遥远的话题；直到改革开放之后，"设计"开始越来越高调地进入社会、进入人心、进入政府的政策考量。今天的中国早已迎来四海宾朋，"设计"的观念开始从城市到乡村逐步展开，"设计立国"也开始进入有关省市和国家的政策性文献之中。40 年前，中国以"科学的春天"开启全面改革开放的航程；40 年后的今天，中国则以"设计的春天"与世界同步发展，并逐步以文化自信的姿态实现民族振兴的"中国梦"。

当前，新一轮的科技革命和产业革命的到来不仅带来了技术基础、生产方式和生活方式的变化，更带来了管理模式和社会资源配置机制的变化。世界各发达国家都将推动发展的重心由生产要素型向创新要素型转变，设计创新成为国家创新驱动发展战略的重要组成部分之一，"工业设计""创新设计""绿色设计""服务设计"等都已成为国家战略的重要组成部分，更是推进"中国制造"向"中国创造"的历史跨越、建设"高质量发展"的创新型国家的关键。

"设计立国研究"丛书是由东南大学出版社联合广东工业大学艺术与设计学院精心策划的一套重要的设计研究丛书，成功入选"十三五"国家重点图书出版规划项目。本丛书立足全球视野、聚焦国际设计研究前沿，透过顶层设计、设计文化、设计技术、设计思维和服务设计等视角对设计创新发展战略中所涉及的重大理论问题和相关创新设计实践进行深入的探讨和研究，其研究内容无论是从国家顶层设计层面还是在设计的实践层面都可为当前促进经济转型、产业结构调整进而打造创新型国家提供重要的学术参考，以期从国际设计前沿性研究中探索和指引中国本土的设计理论与实践，并有助于加强社会各界对"设计立国"思想及其实践的深入理解，从而进一步为中国实施"设计立国"战略提供全新动力支撑。

本丛书包含五部专著，展现了广东工业大学艺术与设计学院在设计学领域的最新研究成果，是对中国与国际设计学发展的现实与未来的解读与研究，必将为中国设计学研究在新时期的发展繁荣增添更多的内涵与底蕴。相信本丛书的问世，对繁荣中国设计学科理论建设，促进中国设计学研究和高校设计教育改革，引导中国设计面向世界、面向未来等方面都将发挥积极且重要的作用。希冀更多同仁积极投身建设具有中国特色、中国风格、中国气派的设计学科。

是为序。

<div align="right">

方海　胡飞

2019 年

</div>

目录

总序

绪论　竹器恋语：关于古代中国优雅拜物主义 001

1 "设计"：从艺术之父到视觉音乐 009
　1.1　艺术的父亲 009
　1.2　大艺术的胜利 013
　1.3　视觉与设计 018

2 天竺艺术在泰西：从"物神"到"总体艺术作品" 029
　2.1　怪物 029
　2.2　拜物 031
　2.3　装饰 034
　2.4　精神 040

3 务实之画：徘徊在现代运动门外的晚清制图学 050
　3.1　制器尚象的教育 050
　3.2　斯世需用的图学 062

4 "类型艺术"：批量生产作为装饰 086
　4.1　标准化制作 086
　4.2　无装饰的装饰 094

5 大形无象：现代主义设计的艺术根基 111
　5.1　构成主义 111
　5.2　风格派 119
　5.3　纯粹主义 127

6 理性的胜利：包豪斯与同时代德语地区的现代运动 136
　6.1　表现主义 136
　6.2　包豪斯的理性化 143

6.3 新客观性 .. 152

7 包豪斯在印度：另一种现代性 .. 168
7.1 错位的相遇 .. 168
7.2 圣蒂尼克坦 .. 175

8 设计的诱惑：民国前期女性视野中的摩登文化 .. 187
8.1 阴性化的现代性 .. 187
8.2 漫游者的迷宫 .. 193
8.3 视觉的痴迷 .. 199
8.4 图像的意蕴 .. 203

9 透明的图像：一种视觉新秩序的建立 .. 213
9.1 暗箱与真实 .. 213
9.2 碎片化的细节与时间的切片 .. 216
9.3 复制与传播 .. 221

10 破解现代运动的神话：一种设计史教学思路 .. 227
10.1 工业化生产的神话 .. 227
10.2 工艺美术的神话 .. 228
10.3 现代主义设计的神学 .. 230
10.4 破解现代运动神话的设计史教学 .. 232

后记 .. 238

绪论　竹器恋语：关于古代中国优雅拜物主义

在公元4世纪中后期的一天，东晋王子猷寄人空宅住，便令种竹。人问："暂住何烦尔？"子猷啸咏良久，直指竹曰："何可一日无此君？"[1] 中国古代文人雅士之爱竹恋竹自此而始。按照陈寅恪先生的猜测，汉晋间天师道于竹之为物，极称赏其功用，琅琊王氏奉天师道，则王子猷爱竹未必仅属高人逸致，或亦与宗教信仰有关。[2] 此说固然尚待细考，却提醒吾人：子猷所爱之竹，及后世文人所爱赏玩之竹器，或许便是某种名副其实的物神（fetish），而种种恋竹韵事，或许便属于某种优雅的拜物主义（fetishism）。

在古代中国，对物的依恋时常招致来自道德立场的反对。《尚书》中的一段伪古文告诫执政者："内作色荒，外作禽荒；甘酒嗜音，峻宇雕墙。有一于此，未或不亡。"[3] 所谓"嗜"，正是拜物。宋代欧阳修从一个人对外物的喜好程度出发，建立了一套品评人物的标准，以唐代藏石大家李德裕为代表的那种恋物不可自拔者便居于最低等级：

> 君子宜慎其所好。盖泊然无欲而祸福不能动，其利害者不能诱，此鬼谷子之术所不能为者，圣贤之高致也。其次简其所欲，不溺于所好，斯可矣。若德裕者，处富贵，招权利，而好奇贪得之心不已，至或疲敝精神于草木，斯其所以败也。[4]

其实从9世纪藏石风气初兴开始，石癖者便常常发现自己在道德上立足不稳，诸如白居易、牛僧孺等，莫不费尽心思为自己或友人辩解。[5]

相形之下，爱竹或爱竹器的雅行则较少受到攻击。屈子很早就让山鬼在竹林中作缠绵悱恻的独白："余处幽篁兮终不见天，路险难兮独后来。"当刘宋时人戴凯之于中国第一部专论竹子的博物学著述《竹谱》中提出"植类之中，有物曰竹，不刚不柔，非草非木"[6] 的时候，同时代人谢庄已于此种植类看到高尚人格的象征，称道其"贞而不介，弱而不亏"[7]。到了唐代，刘禹锡理直气壮地声称："高人必爱竹，寄兴良有以。"[8] 这种寄兴之由，在其同时代人白居易《养竹记》中获得明

确的限定：

> 竹似贤，何哉？竹本固，固以树德，君子见其本，则思善建不拔者。竹性直，直以立身，君子见其性，则思中立不倚者。竹心空，空以体道，君子见其心，则思应用虚受者。竹节贞，贞以立志，君子见其节，则思砥砺名行，夷险一致者。夫如是，故君子人多树之为庭实焉。[9]

再过数十年，另一位较不知名的文士毫无牵强感地将此种比德的思路从竹子移用至竹器：

> 君子比德于竹焉：原夫劲本坚节，不受霜雪，刚也；绿叶凄凄，翠筠浮浮，柔也；虚心而直，无所隐蔽，忠也；不孤根以挺耸，必相依以林秀，义也；虽春阳气王（旺），终不与众木斗荣，谦也；四时一贯，荣衰不殊，恒（常）也；垂箦实以迟凤，乐贤也；岁擢笋以成干，进德也；及乎将用，则裂为简牍，于是写诗书象（篆）象之命（辞），留示百代，微则圣哲之道，坠地而不闻矣，后人又何所宗欤？至若簇（镞）而箭之，插羽而飞，可以征不庭，可以除民害，此文武之兼用也；又划而破之为簠席，敷之于宗庙，可以展孝敬；截而穴之，为箎为箫，为笙为簧，吹之成虞韶，可以和神人，此礼乐之并行也。夫此数德，可以配君子。[10]

此时，中国古代的文人雅士已有足够理由将竹器尊为物神，正如他们曾经对竹子做过的那样。

竹与竹器之区别，在于前者来自自然，后者则显然出自人类技艺之创造。据《礼记》载："孔子与门人立，拱而尚右，二三子亦皆尚右。孔子曰：'二三子之嗜学也，我则有姊之丧故也。'二三子皆尚左。"[11] 是语一如孔子素来大义微言、语焉不详的作风，但还是透露出其于二三子之嗜学持一种称许的态度。不要忘记，二三子之所学，乃是作为六艺之一的礼，也是一种人类技艺。至于儒家学术与竹器工艺的早期联系，则见于东汉和帝永元十二年（100）至安帝建光元年（121）间大经学家许慎编撰的具有划时代意义的字典《说文解字》。是书收入九千余字，其中"竹"部145字[12]，将各种竹器与竹文化归为一大门类：那些文字组成了一张打捞人类技艺造物的网，其所记录的，不仅是跟竹有关的自然知识，还有自然知识向物质生活甚至精神生活的渗透，而在很多时候，这种渗透过程本身散发着技艺的光彩。

然而，与其说《说文解字》显示了对制作技艺的关注，还不如说其编撰者仅仅是在传承古典之意愿的促使下偶尔留心及此。《论语·为政》："子曰：君子不器。"汉包咸注："器者各周其用，至于君子，无所不施。"郑玄注："谓圣人之道，不如器施于一物。"清刘宝楠正义最是一针见血："君子德成而上，艺成而下，行成而先，事成而后。故知所本……复奚役役于一才一艺哉？"[13]显而易见，以竹器为物神远比爱竹之雅行有着更大的危险性。

事实上，在古典学术的璀璨夜空，竹器工艺充其量只是黯淡的星辉。《说文》竹部解释竹制器物的那种热情，并不能同样见于戴凯之的《竹谱》，而后者在关于各种竹子的考辨时所显示的渊博知识与严谨态度竟不能运用于记载各种竹器工艺，这实在不能不令人扼腕。南宋人郑樵在《通志·图谱略》中强调图文互证之于"为学"的意义，但直至郑樵所生活的时代为止，似乎一直不曾出现过具有明确记录目的的竹器工艺图像。与此类似，元代著名画家李衎编撰《竹谱详录》，尽管自序提到"序事绘图，条析类推，俾……制作器用、铨量才品者审其宜"[14]，实际上描绘的却只是竹子的各种风姿，堪作画学或园艺学典籍，而与竹器工艺学风马牛不相及。

人们对竹器工艺的冷漠还可能受到另一种更根深蒂固而无所不在的智识观念的鼓励。强调圣贤人士不宜执著于物，一直是中国古代知识阶层的共识。《易·系辞上》："知周乎万物而道济天下。"[15]《庄子·知北游》："用心不劳，其应物无方。"[16]笔者在拙文《"应物"义理发微》曾指出，"应物"思想并非特属道家，而是先秦诸子所共享，于道术未为天下裂时已有之；逮佛学西来，玄学兴起，"应物"观念更是成为梵汉合流之骨干核心，继而被纳入中国艺术理论，历千世而犹著神采。[17]今人所谓拜物主义，极似"应物"思想之反面。《庄子·天运》中有个寓言：

> 孔子西游于卫，颜渊问师金曰："以夫子之行为奚如？"师金曰："惜乎，而夫子其穷哉？"颜渊曰："何也？"师金曰："夫刍狗之未陈也，盛以箧衍，巾以文绣，尸祝齐戒以将之。及其已陈也，行者践其首脊，苏者取而爨之而已。将复取而盛以箧衍，巾以文绣，游居寝卧其下，彼不得梦，必且数眯焉。今而夫子，亦取先王已陈刍狗，取弟子游居寝卧其下，故伐树于宋，削迹于卫，穷于商、周，是非其梦邪？围于陈、蔡之间，七日不火食，死生相与邻。是非其眯邪？……劳而无功，身必有殃，彼未知夫无方之传，应物而不穷者也。"[18]

对中国古代知识分子来说，无论所爱之物为何，亦无论以何等方式爱之，都必须避免沦至如斯境地。"先王已陈刍狗"的制作过程是不值一提甚至必须忽略的事情。恋物非为不可，以实实在在之物为其所依恋、膜拜之对象，却是万万不可。正如何劭《王弼传》载弼所云，"圣人之情，应物而无累于物者也。"[19]只有不作为实际之物而存在的"物"才可能成全一个既恋物又应物的圣贤人士。也许，理解中国优雅拜物主义的最大误区，正在于仅仅将物理解为人工技艺的创造。劳动可以生产作为商品的物，甚至生产作为商品的劳动本身和劳动者，却未必能够生产出不作为实际商品的物和拒绝以任何形式受制于政治经济现实的"圣人"。

那么，当中国优雅拜物主义者在表达其对某个事物之依恋的时候，那个脱离了具体制作技艺甚至脱离了具体事物本身的"物"，究竟又是什么呢？宋咸淳五年（1269），一位署名审安老人的雅士撰绘了《茶具图赞》，不动声色地将这个问题摆上了中国思想史与中国器物史交锋谈判的桌面。是书以图右文左的形式描绘韦鸿胪（茶焙笼）、木待制（茶臼）、金法曹（茶碾）、石转运（茶磨）、胡员外（茶杓）、罗枢密（茶筛）、宗从事（茶帚）、漆雕秘阁（茶托）、陶宝文（茶盏）、汤提点（汤瓶）、竺副帅（茶筅）和司职方（茶巾）十二种茶具，其中韦鸿胪（图0-1）、竺副帅是竹器。

韦鸿胪，名文鼎，字景旸，号四窗闲叟。赞曰：

> 祝融司夏，万物焦烁，火炎昆冈，玉石俱焚，尔无与焉。乃若不使山谷之英堕于涂炭，子与有力矣。上卿之号，颇著微称。

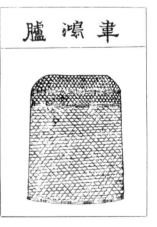

图 0-1　审安老人《茶具图赞》中的"韦鸿胪"（竹制茶焙笼）

注：此为明沈津《欣赏编》本。

竺副帅,名善调,字希点,号雪涛公子。赞曰:

> 首阳饿夫,毅谏于兵沸之时,方今鼎扬汤能探其沸者几希。子之清节,独以身试,非临难不顾者,畴见尔。[20]

将茶具与宋时官制名衔逐一匹配的思路暗示了作者关注的仅是器物背后的意义而非器物本身。图像是精简工致、构造清晰的白描,赞语则充满巧妙修辞,在摇曳生姿的舞蹈中不知怎地指向了高尚的德性。二者的组合多少显得有些生硬,在令人肃然起敬之文字的背面,示意准确的图像孤零零地无所适从。

然而,审安老人所钟爱茶具之匹配那些官制名衔,跟那些官制名衔之指称实际权力等级,并非遵循着同样的逻辑。在任何有效的行政体系中,官衔本身就是一系列有着明确指向、不容改易的图腾禁忌。审安老人对茶具的命名却是一种以任意性取代精确性进而也就消解了图腾禁忌之限制的举措。它有几分类似于让·波德里亚(Jean Baudrillard,1929—2007)所谈到的从文艺复兴到工业革命的仿象模式——仿造:"符号的任意性开始于能指……指向一个失去魅力的所指世界的时候,这个所指是真实世界的公分母,对它而言,任何人都不再有义务。"[21]正是通过对茶具的重新命名,审安老人才创造了他所钟爱的茶具;而通过这些名称,他俨然创造了一个现实秩序的模拟翻版,实则正在摆脱此岸世界的束缚。与这种拜物活动相联系的品茗世界,乃是一个由语词所创造之"物"所创造出来的新的精神彼岸。

恋物风气越是兴盛,其精神彼岸的风景就越是迷淡而真切,幽细而清晰。约在明洪武末建元初,画家王绂隐居惠山,时惠山听松庵僧性海"命工编竹为茶炉,体制精雅,王学士达善、朱少卿逢吉、王舍人孟端各有诗文纪其事,而舍人复为之图。"[22]但王绂与性海等都未必料到,此后数百年里,这个小小的竹器,将会引发一系列的拜物活动。岁久炉坏,李东阳惋惜"王家旧物今虽在,竹缺砂崩恐未全"。[23]锡山盛舜臣乃新制竹茶炉,其事吴宽《盛舜臣新制竹茶炉》诗序叙之最详:

> 今刑部侍郎盛公,无锡人也,谓炉出于故王舍人孟端,制古而雅,乃仿而为之,且自铭其上,其侄虞字舜臣者,性尤好古,来省其世父,不远数千里,携以与俱,予获观焉。[24]

嘉靖二十年(1541),顾元庆作《茶谱》,于序中标明自己品茗之好与王绂竹炉的联系;而书中所录苦节君(湘竹风炉)(图0-2)、建城(藏茶箬笼)、云屯(贮水之磁瓶)、乌府(盛炭竹篮)、水曹(洗茶、洗垢之磁缸瓦缶)、器局(竹编方箱)、品司(竹编圆橦提)7件新型茶

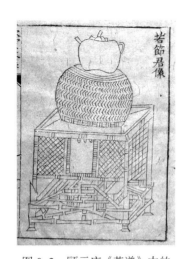

图 0-2 顾元庆《茶谱》中的"苦节君"（湘竹风炉）

注：此为明茅一相《续欣赏编》本。

具中，竹器竟有 5 件。[25] 至于从王绂开始的那种以竹炉品茗为题材的诗文、图画活动，在有明一代吴门文人雅集中更是几乎不曾停止；直至清代，清初朱彝尊、顾贞观、姜宸英、周筼、孙致弥还曾坐青藤下烧炉试茶并为竹炉联句。[26] 作为优雅拜物主义的典型案例，王绂的竹炉及各种相关雅事在许多方面让我们想起约翰·赫伊津哈（Johan Huizinga，1872—1945）就作为文化现象之游戏的本质与意义作出的深刻反思：

> 在总结游戏在形式上的特征时，我们可以将游戏称为一种自由的活动，它相当清醒地作为"不严肃的"的存在而独立于"寻常"生活之外。它是一种与物质利益无关的活动，并且人们不能通过它获得任何利润。它有自己特定的时空疆域，在其内根据固定的规则有条不紊地持续上演。它促使社会群体的形成，那些社会群体倾向于藏匿在神秘氛围之内，并通过伪装或其他手段来强调自己有别于普通世界。[27]

从卑微的竹制茶具中滋生的，并不仅仅是些许文人拜物的故事，而是一场历经数百年促使一个文化群体持续存在的游戏活动。从某种意义上说，不是拜物者在游戏中崇拜物神，而是物神通过游戏创造了拜物者。

真正纯粹的精神风景会坚守于尘寰之外。嘉靖己亥年（1539），顾元庆撰《大石山房十友谱》，将十种清赏器物列为友人，即端友（石屏）、陶友（古陶器）、谈友（玉麈）、梦友（湘竹榻）、狎友（鹭瓢）、直友（铁如意）、节友（紫竹箫）、老友（方竹杖）、清友（玉磬）、默友（银潢砚），其中梦友、节友、老友亦是竹器。他在家偃卧湘竹榻而梦湘云见苍梧，"徐徐而卧，深深而息……一觉蘧然，湘云狼籍"；出行携紫竹箫而发清音赏胜景，"坚贞之操，鸾凤之声，沧江明月，携尔同行"；年迈倚方竹杖而游五岳怀清介，"虚心劲节，清介孤特……放游五岳，与尔永年"。[28] 在这些清赏器物的世界中，尘俗生活的罗网，现实秩序的束缚，都在悄然地消逝。

如是说来，一部中国优雅拜物主义的创世纪，就是一部以物之名义抗拒物之存在的精神史。从王子猷之爱竹，到顾元庆之以竹器为友，莫非如此。借由古代学术中最伟大的"应物"思想，中国优雅拜物主义者获得最飘逸的气韵，进入最玄虚的境地，与此同时，也丧失了最原始的博物学热情，放弃了最实在的现实维度。1894 年春，在中日甲

午战争爆发前不久，郑观应刊印《盛世危言》，感叹"中国才智之人皆驰骛于清净虚无之学，其于工艺一事简陋因循，习焉不察也久矣"。[29] 十年后（1904），流亡海外的康有为写下《物质救国论》，痛惜"中国数千年之文明实冠大地，然偏重道德哲学，而于物质最缺然。方今竞新之世，有物质学者生，无物质学者死。"[30] 此后一百多年里，中国人以从所未有的速度去兴建现代公民的技术王国与物质生活，也以前所未有的规模去摧毁古代圣人遗留下来的优雅而凄迷的精神风景。子猷所爱之竹被片片伐落，制成产品，却不再是顾元庆所钟爱过的竹器。在应物的圣人与优雅的拜物主义者沉殁之处，崛起了物。

（绪论执笔：颜勇）

绪论注释

[1] 参阅余嘉锡:《世说新语笺疏》，中华书局，2007，第893页。

[2] 参阅陈寅恪:《天师道与滨海地域之关系》，载《金明馆丛稿初编》，三联书店，2009，第9-10页。

[3] 参阅《尚书·夏书·五子之歌》，载《十三经注疏》，艺文印书馆，2007，影嘉庆二十年阮刻本，第100页。本书凡引《十三经》正统注疏均据该本。

[4] 参阅欧阳修:《唐李德裕平泉草木记》，载《欧阳文忠公文集》一四二《集古录跋尾》卷九，四部丛刊初编影元刊本。

[5] 参阅杨晓山:《私人领域的变形：唐宋诗歌中的园林与玩好》，江苏人民出版社，2008，第107页。

[6] 参阅戴凯之:《竹谱》，载《影印文渊阁四库全书》第854册，台湾商务印书馆，1982—1986，第173页。

[7] 参阅《全宋文》卷三五，载严可均编《全上古三代秦汉三国六朝文》，中华书局，2012，影印本，第2631页。

[8] 参阅《令狐相公见示赠竹二十韵仍命继和》，载《刘禹锡集》，中华书局，1990，第463页。

[9] 参阅朱金城:《白居易集笺校》，上海古籍出版社，2008，第2744页。

[10] 参阅刘岩夫:《植竹记》，载《全唐文》卷七三九，上海古籍出版社，1990，影印本，第3385页。

[11] 参阅孔颖达:《礼记正义》，载《十三经注疏》本，第130页。

[12] 此统计包括竹部、箕部，但不包括宋人徐铉增补的笑、簃、筠、笏、笣、篙六字。参阅段玉裁:《说文解字注》，上海古籍出版社，1988，第189-199页。

[13] 参阅刘宝楠:《论语正义》，中华书局，2009，第56页。

［14］参阅李衎：《竹谱》，载《影印文渊阁四库全书》第 814 册，第 318 页。

［15］参阅孔颖达：《周易正义》，载《十三经注疏》本，第 147 页。

［16］参阅王叔岷：《庄子校诠》，中华书局，2007，第 816 页。

［17］参阅颜勇：《"应物"与"随类"：谢赫对图绘再现之定义的观念史考辨》，中国美术学院出版社，2017，第 99-161 页。

［18］参阅王叔岷：《庄子校诠》，第 519 页。

［19］参阅《三国志》卷二九《魏书·王毌丘诸葛邓钟传》，载何劭《王弼传》，浙江古籍出版社，1998，影百衲本，第 1115 页。

［20］参阅审安老人：《茶具图赞》（外三种），浙江人民美术出版社，2014，影明沈津《欣赏编》本，第 4-7 页、第 26-27 页。

［21］参阅 Jean Baudrillard, *Symbolic Exchange and Death*. trans. Iain Hamilton Grant（London: Sage Publications, 1993）, pp. 50。中译文参阅据让·波德里亚：《象征交换与死亡》，车槿山译，译林出版社，2012，第 63 页。

［22］参阅宋荦：《西陂类稿》卷二八《跋惠山听松庵竹炉图咏》，载《影印文渊阁四库全书》第 1323 册，第 331 页。

［23］参阅李东阳：《盛舜臣新制竹茶炉和韵》，载《无锡金匮县志》卷三三《艺文·诗》，早稻田大学图书馆藏光绪辛巳刊本。

［24］参阅吴宽：《盛舜臣新制竹茶炉》，载《无锡金匮县志》卷三三《艺文·诗》。

［25］参阅顾元庆：《茶谱》，载茅一相《续欣赏编》庚集，日本内阁文库藏明万历刊本；或参阅《续修四库全书》第 1115 册，上海古籍出版社，1994—2002，第 218-221 页。

［26］参阅朱彝尊：《曝书亭集》卷一三《竹炉联句并序》，四部丛刊初编影元刊本。相关讨论可参阅范景中：《中华竹韵：中国古典传统中的一些品味》，中国美术学院出版社，2011，第 69-70 页；颜勇：《竹器艺文理略》，《新美术》2015 年第 1 期。

［27］参阅 J. Huizinga and Homo Ludens, *A Study of the Play-Element in Culture*（London: Routledge & Kegan Paul, 1949）, pp. 13。

［28］参阅顾元庆：《大石山房十友谱》，载茅一相《续欣赏编》己集。

［29］参阅郑观应：《技艺》，载《盛世危言》，中华书局，2013，第 491 页。

［30］参阅康有为：《物质救国论》，载《康有为全集》第 8 集，中国人民大学出版社，2007，第 63 页。

绪论图片来源

图 0-1 源自：审安老人：《茶具图赞》（外三种），浙江人民美术出版社，2014，影明沈津《欣赏编》本，第 6-7 页．

图 0-2 源自：顾元庆：《茶谱》，载明茅一相《续欣赏编》庚集，日本内阁文库藏明刊本．

1 "设计":从艺术之父到视觉音乐

1.1 艺术的父亲

在西方文艺复兴时期,"设计"这一概念是登上艺术史舞台的人文主义者们所携带的最重要装备之一,而从那时起,"设计"就与"艺术"或"美术"有着水乳交融的联系。被尊称为西方艺术史之父的意大利艺术家和作家乔尔乔·瓦萨里(Giorgio Vasari,1511—1574),在1550年初版、1568年再版的《著名画家、雕塑家和建筑师生平》(*Le vite de'piu eccellenti pittori, scuttori e architettori*,简称《名人传》)一书中,首先提出了"设计的艺术"(arti del disegno)这个核心概念,将"设计"与"艺术"这两个概念明确地组合起来,用以指称后来被人们归于范畴之内的绘画、雕塑和建筑。据著名学者保罗·奥斯卡·克里斯特勒(Paul Oskar Kristeller,1905—1999)的见解,很可能正是基于瓦萨里所创造的这个概念,人们后来才形成了"美的艺术"(Beaux Arts/Fine Art)的观念。[1]

意大利语的disegno在英文的对应译词就是design,正如design在现代汉语中的对应译词就是"设计"。但在某些情况下,为了表示其与在工业时代为批量生产制作图样的创作不同,人们会使用英文中的drawing(素描)之类的术语去指称disegno,但这种处理淡化了disegno原有的创造图形的意味,反不如直接称为design恰当。在现代汉语中,disegno或design除了最常见的"设计"外,尚有"构思""构图""创意""图案""意匠""赋形"等译名,俱难以与disegno或design之意蕴完全吻合,而且其中有的是已基本被废弃的称法,例如在民国时期颇为常见的"意匠""图案",有的则是尚未十分通行的新译名,例如21世纪以来主要见于国内艺术史论研究圈子中的"赋形"。此外还有人索性直接使用"迪塞诺"这种生硬的音译名。其实,只要我们承认"disegno/design/设计"这一概念具有多种意蕴,并且在不同的时代和/或不同的上下文中可以有不同的指向,就不一定需要彻底放弃既已通行的对译术语"设计",而节外生枝地物色或制造其他汉语词汇。当

然，为了强调 disegno 或 design 之丰富意蕴中之某一部分而使用的某些特定译法，自然有其合理性；但即使这种译法就其指向的那部分意蕴来说非常恰当，也必然会在无形中将该部分意蕴和这个概念所涉及的其他方面内容割裂开来，反而会产生不必要的误导。例如，用"赋形"去指称创造出某种形象或形式的艺术活动，这就仅仅讨论文艺复兴时期艺术理论或现代艺术理论而言，并无不可，甚至颇为方便，但又不免将那种面向工业化生产的图样制作摒除在外了。

要理解意大利文艺复兴时期中各类艺术文献中"设计"这一概念，就有必要搞清楚当时的"艺术家"在人们日常生活中究竟是什么样一种人群。自中世纪以来，视觉艺术家隶属于手工艺人的行会。雕塑家必须成为制造主行会的会员，画家必须加入医药主、作料主和杂货主行会，建筑师则与石匠、木匠相联系。这是1560年前后佛罗伦萨的艺术环境。[2] 现代意义上的"艺术"这一概念在文艺复兴运动开始的时候还远远没有出现，那时的所谓"艺术家"实际上与"工匠"并无区别，艺术创造活动被等同于纯体力和纯技艺活动。如何摆脱"工匠"的身份而跻身于人文学者的行列，事实上是文艺复兴运动的目标之一。为达到这一目标，一方面艺术家需要接受人文主义教育，提高自身的整体文化修养，另一方面需要从理论上证明自己的各种视觉艺术创作是理性活动而非纯体力或纯技艺的劳作，"设计"这一术语及其观念就在这种情况下应运而生。

当时许多人文主义者试图为绘画、雕塑与建筑建立起共同的理论，即强调此三者的共性。比如说，15世纪的利昂·巴蒂斯塔·阿尔伯蒂（Leon Baptista Alberti，1404—1472）留下《论建筑》（*De Re Aedificatoria*，约写于1443—1452年）、《论绘画》（*De Pictura*，约写于1435年）和《论雕塑》（*De Statua*，约写于1462—1464年）三篇著名论文，他似乎无意比较三门艺术的高低，而是在讨论中更多地强调它们的共性。到了16世纪，瓦萨里在《名人传》从众多手工艺中挑出三门艺术，将之视为一个整体，并且通过对"设计"下定义来强调三门艺术的共性：

> 设计是三门艺术（引按：即建筑、绘画、雕塑）的父亲……根据许多事物而获得某个总体判断：关于自然中一切事物的某个形式（form）或理念（idea），可以说，就它们的比例而言是极为规则的。因此，设计，不仅在人和动物中的身体中，也在植物、建筑、雕塑与绘画中，确认出整体与其局部的比例关系，以及局部与局部之间以及局部与整体之间的比例关

系。并且,既然通过这样的确认,人们产生了一个判断,该判断在头脑中形成了那种后来经由手工制作成形的、被称为设计的事物,那么,我们可以下结论说,设计只不过是人们在心智中所具有的、在头脑中想象并基于理念而建立的内在观念的视觉表现与视觉诠释。[3]

瓦萨里的定义中所提及的"理念"实际上来自古希腊著名哲学家柏拉图的"理式"(idea,或译"真形"),以及后来新柏拉图主义者的"理念"。但在瓦萨里的定义中,这"理念"并不像古罗马修辞学家西塞罗(Marcus Tullius Cicero,前106—前43)或中世纪神学家托马斯·阿奎那(Thomas Aquinas,1225—1274)所认为的那样,是"栖居于"或"先在于"艺术家的心灵之中,更不是像那些纯正的新柏拉图主义者曾表示的那样,对艺术家而言是"天生的";恰恰相反,它"进入他的头脑","出现",从现实中"产生",是"获得的",而且是被"形塑的和被雕造的"。[4]事实上,瓦萨里是将那种与美相关联的先验的柏拉图的"理式",纳入某种实用主义的亚里士多德观念体系之中,在对"设计"的定义中。"总体判断"一词就渗透着亚里士多德哲学的气息,后者在《形而上学》(Metaphysica)中就曾经这么写道:"当一个对同类事物的普遍判断从经验的众多观念生成的时候,技术也就出现了。"瓦萨里对亚里士多德"总体判断"概念的套用,显示了他的一种愿望,即通过挪用亚里士多德认识论,宣称从事"设计"活动的人就像哲学家、演说家或诗人一样,享有某种对普遍原则的理解。[5]

从狭义的层面来说,被瓦萨里称为三门艺术之父的"设计"就是素描图稿,它是艺术家呈现"内在观念"的外在形式和手段。在绘画中,素描主要是指一种线性的表现方式,即所描绘对象的造型、轮廓、外形,在某些情况下,例如威尼斯画派的一些素描图稿,也表现出对象的光影明暗。与绘画素描图稿相比,为建筑和雕塑而作的素描图稿是以二维画面来呈现三维结构,需要有更多的在空间方面的考虑。无论是就哪门艺术而言,设计都与比例密切相关。

就明确三门艺术的界限以及画家、雕塑家、建筑师这三种"设计师"的社会地位而言,瓦萨里关于"设计"的定义对几乎具有一锤定音的作用。一方面,既然"设计"是理性认识活动,那么,在理论上,创作三门艺术的活动就必然高于一般工匠的纯体力劳动,顺理成章地进入人文学科的行列;另一方面,由于"设计"是借助线条造型能力和材料等物质手段来呈现创作者的"内在观念",同样在理论上,三门艺术活动就有别于诗歌、音乐这类人文学科,这样就解除了艺

对其他人文学科的附属关系。在瓦萨里第二版《名人传》出版前一年（1567），意大利雕塑家温琴佐·丹蒂（Vincenzo Danti，1530—1576）发表《关于完美比例》（*Trattato delle Perfette Proporzioni*）的论文，也谈到了"设计的艺术"，并且一语道破了这两方面的意义："那些设计的艺术形成了这么一种艺术，它包含了三门最高贵的艺术：建筑、绘画与雕塑，而其中每一门都是这种艺术的某种变体。"[6]

16世纪末，意大利手法主义艺术家费德里戈·祖卡里（Federico Zuccari，1540/1541—1609）也讨论了"设计"这一概念。他指出，在意大利语中，"上帝"一词是由dio这三个字母构成的，而这个三个字母与disegno的三个音节相对应。如果根据音节来划分，则disegno就是di-segn-o，夹在di与o之间的就是segn，也就是英文中的sign（迹象）。祖卡里的讨论显然强调了"设计"与上帝的神秘联系，认为"设计"在本质上带有上帝的印记，是上帝在人心灵中的真实形象。他还进一步将"设计"分成"内在设计"（disegno interno）与"外在设计"（disegno esterno）。内在设计是精神层面的，是"在我们心智中形成的一个概念，它使我们能够明晰地识别任何事物，而无论其为何物，能够明晰地在实践操作中遵循意所欲为之事。"而实际上的艺术再现，诸如绘画、雕塑、建筑等，被他称为外在设计。对祖卡里来说，人类创造活动中的内在设计与上帝创造世界类似，因此，通过内在设计创造视觉形象的艺术家就好像是"第二个上帝"。[7]很显然，在当时的社会情境中，这种神秘的观念有助于提高艺术家的社会地位。

1563年，瓦萨里在科西莫·德·梅迪奇（Còsimo di Giovanni degli Mèdici，1389—1464）的赞助下创建了西方第一所现代意义上的艺术学院——佛罗伦萨设计学院（Florentine Accademia del Disegno）。该校建立的宗旨之一便是为佛罗伦萨画家、雕塑家、建筑师建立一个独立组织机构，其成员地位要高于行会的工匠，能够获得不同于行会师徒相授纯技艺教育的人文主义教育，从而得以与人文学者相提并论。1593年，祖卡里也主持了直接受教皇庇护的罗马圣路加学院（The Rome Accademia di S. Luca）的建立。

可以说，"设计"是文艺复兴时期视觉艺术理论的一个特定概念，它在意大利产生和成熟，并通过文艺复兴运动的扩散逐渐传遍欧洲，最终成功地提高了艺术家的社会地位。文艺复兴运动的一个最重要成果是，从事"设计"活动的人——也就是我们今天所谓的设计师——确实在社会当中谋得尊贵的独立性，但这却是以割裂自身与手工艺的联系为代价而获得的。此后，设计活动逐渐远离手工艺，而为高雅艺

术所独享。手工艺者和艺术家之间的鸿沟越来越深,这种情形直到现代设计兴起之时才被一些现代设计先驱者突破与改变。[8]

1.2 大艺术的胜利

在文艺复兴时期,人们对古典风格的崇尚,并不仅仅促使建筑、雕塑与绘画中出现了种种新气象,同时也通过这三门艺术的设计影响了其他各种事物的制作,从在盔甲上的科林斯式柱头的叶形装饰浮雕,到家具上的各种雕刻,无不如此。

在意大利15世纪中期以后,古典的比例规则和装饰开始被用于家具设计,家具被视为总体装饰的一部分而受到重视。当时流行把成套的家具安置在室内,它们主要以栎树、胡桃木和桃花芯木制作,外形厚重庄严,线条粗犷,有古典建筑的特征。人体是流行的装饰题材,此外还有柱式、拱门、莨苕叶饰、涡卷纹、斯芬克斯像,以及各种怪物图案。家具表面常有很硬的石膏花饰并贴上金箔,有的还在金底上彩绘,以增加装饰效果;细木镶嵌也是主要装饰手段,不同色彩的木材被镶嵌成各种图案,这些图案明显受到同时代绘画中透视法的影响。

接受过西方人文艺术教育的人都会记住提香(Titian,约1488/1490年—1576)的名画《乌尔比诺的维纳斯》(*Venus of Urbino*),但很少人会留意到画面背景中那个女孩正在翻检的箱子(图1-1)。那是在文艺复兴时期颇常见的一种装衣服的家具,常为婚礼而成对制作,被称为"婚橱"(cassone),其外形如石棺,有时放在成兽爪状的支脚上,有时落于底座上。15世纪的婚橱主要采用绘画嵌板作装饰,辅以涂金的雕刻和镶嵌细工。绘画顺着狭长的正面饰板展开,主题多为圣经故事或古代神话,以及《十日谈》(*The Decameron*)等流行的文学故事;箱的两端则绘有次要场景或家庭的族谱。在16世纪,没有绘画和镶嵌、无涂金的纯粹雕刻成为佛罗伦萨婚橱设计时尚,它们模仿古典石棺,形式和装饰均为古典风格。例如维多利亚与阿尔伯特博物馆(Victoria and Albert Museum)藏有一张制作于威尼斯的雪衫木制婚橱(图1-2),其中央雕饰板刻有战争场面,左侧雕饰板刻有"赫拉克勒斯与卡科斯"(Hercules and Cacus),右侧则刻有"马尔库斯·科提乌的牺牲"(Devotion of Marcus Curtius);在转角处,勃然而现的斯芬克斯的形象趣味盎然。[9] 不难察觉,制作该婚橱的那位木匠深受同时期的古典风格雕塑的影响,带着雕塑家的眼光来考虑整个器物的设计。

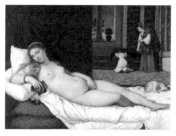

图 1-1　提香《乌尔比诺的维纳斯》布面油画（1534 年）　　图 1-2　威尼斯雪杉木制婚橱（约 1520 年）

　　在 15 世纪之后的一两百年里，强调古典法则的设计体系在欧洲各地都逐渐被接受、理解与采纳。"意大利式"（Italianate）成为一个代表着新时尚的极为有力的术语，它意味着对古典艺术的理解，对精致教养的获得，对典雅整饬的追求。家具设计领域出现了一种新风气，但或多或少也引起了不愉快，因为从哥特式的浪漫传统向古典比例与装饰的得体传统转化并非一夕可成。16 世纪成为一个充满试验性与调整性的时期。比如说，从中世纪用来陈列酒具、餐具的橱柜发展而来的珍品收藏橱是那个时代法国最重要的家具，而从 16 世纪中期开始变得较为建筑化，有大量手法主义雕刻，垂直处常以壁柱或人像雕刻装饰，有时顶部被设计成中间裂开的山墙形式，各种适合于展示浮雕技艺的大理石、其他珍贵木材或象牙镶嵌板也是常用的辅助材料。制作那些雕饰的工匠有时候以怪诞图像、胜利纪念物及各种人物形象显示出中世纪传统与新风尚的糅合，有时候则小心翼翼地搬用了意大利式，但它们显然往往无法与真正的意大利文艺复兴风格相提并论：只要稍加比较就会令人感到，那些工匠在处理古典风格的装饰母题时缺乏他们意大利同行轻松自如的自信。[10]

　　如果说，欧洲其他地区家具设计对意大利式的模仿常常局限于装饰母题的使用，英国在这方面就尤其明显。在 16 世纪中后期，英国工匠对意大利式的认识主要通过苏黎世（Zurich）、安特卫普（Antewerp）、纽伦堡（Nuremberg）等地出版的关于意大利式建筑的书籍，它们以图版复制了多立克柱式、爱奥尼亚柱式、科林斯柱式的细节，还有其他意大利式设计。这些书籍在推广文艺复兴风格的同时，也往往导致家具设计中带状装饰的盛行。当人们通过二维图像认识意大利式并将之转化为三维装饰，很容易习惯主要使用铅笔而非其他雕刻工具去创造那些交织的图样、环护饰区、涡卷纹饰、菱形或钻石样的拼缀，而所有这些并非基于对材料本身的认识。那些带状装饰往往被制作成浅浮雕，几乎是无所羁绊地在家具上爬行。比如维多利亚与阿尔伯特

博物馆所藏著名的威尔巨床（the Great Bed of Ware）（图1-3）便是如此。[11] 该床由赫特福德郡（Hertfordshire）木匠约纳斯·佛斯布鲁克（Jonas Fosbrooke）制造，高267cm，宽326cm，深338cm，镶嵌板由伊丽莎白时代末期至伦敦工作的德国工匠制作，而镶嵌细工的设计则源于荷兰建筑师汉斯·弗雷德曼·德·弗里斯（Hans Vredeman de Vries，1527—1606）的作品，后者被认为是第一个试图通过雕版画使来自意大利的各种古典柱式适合北欧口味的建筑师。无论是其庞大的规模还是其使用的文艺复兴风格，威尔巨床都被认为适合于标榜伟大的伊丽莎白时代。但事实上，当时的英国工匠对真正的文艺复兴风格的理解非常肤浅。

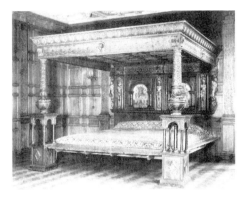

图1-3　威尔巨床（约1590—1600年）

图1-4　斗篷（1554年）
注：该物制作于尼德兰南部。

同时期的织绣手工艺领域也发生了类似的变化。在罗马天主教廷的权威仍然得以承认的国家，人们继续制作华贵的服装与其他刺绣织物，但在图案设计上，以往那种绘画叙事的模式逐渐让位于表面装饰，而一些较逼真生动的场景则被置于以装饰程式镶缝而成的圆形区域或饰带之内。比如图1-4所示布拉本特阿维尔伯德修道院（Averbode Abbey，Brabant）的斗篷，其上镶饰区描绘了圣马太的生平。[12] 这种变化显示了"美的艺术"与"装饰艺术"之间、高贵绘画与寻常物什之间的区别，换言之，它暗示艺术家与工匠正在发生分化。

在佛兰德斯，一种被称为"影金"（or nué）的织绣技术成为丝织品制作的主流，这种技术极具革新性，它很可能就发源于佛兰德斯，但在欧洲其他地方广为流行，最终取代了曾经在13—14世纪驰名欧洲的"盎格鲁绣品"，后者出自英国绣工，曾以其精致工艺、华美图案与宗教性画面而曾经驰名欧洲。"影金"的原理是把平置的金线贴线缝绣于参差不齐的色线之下，那些色线因密度不均而在金织物的表面上产生

阴影效果，就好像绘画上的色料一样。平置的金线使人产生这是编织花毯的印象，并且减少了以往那种从多个角度穿插金线而导致的多种光线折射。一言以蔽之，"影金"技术使得织绣技术前所未有地仿效艺术家的画笔成为可能。[13]

在15世纪有一些意大利艺术家被任命为教会斗篷及其他织绣品设计图稿。琴尼诺·琴尼尼（Cennino d'Andrea Cennini，约1370—约1440）在可能成书于15世纪初的《艺人手册》（*Il Libro dell' Arte*）中提到，他们现在关注诸如透视法之类的技术问题。众所周知，乔托（Giotto di Bondone，约1267—1337）在宗教绘画中引入了自然主义，而他的影响也使织绣品的图样设计超越了中世纪图式，各种人物显得越来越趋于人性化，而非以往那种宗教情感的象征物或载体。雕塑家、画家安东尼奥·波拉约罗（Antonio del Pollaiuolo，1432—1498）为佛罗伦萨的洗礼堂制作过许多金银制品，并于1466年他为该礼拜堂设计了织绣覆盖物的镶饰图样，正如同时期的绘画，这些图样强调透视法。根据波拉约罗的设计，织绣者（其中包括两个佛兰德斯人）引进了"影金"技术进行制作。此外，另有一些著名画家还曾被委任设计非宗教性的服装。1493年，米兰公爵夫人贝娅特丽丝·德斯特·斯福扎（Beatrice d'Este Sforza，1475—1497）在一封信中提到自己拥有一件由莱奥纳尔多·达·芬奇（Leonardo da Vinci，1452—1519）设计图样的丝绣裙。[14]

事实上，在文艺复兴开始之后的几个世纪里，工艺设计对纯艺术是亦步亦趋：家具直接挪用建筑构件和雕刻艺术作装饰，织绣品的图案又来自绘画。这与工艺观念的变化相关。人们赞颂熟练技艺，但却鄙视体力劳动。经过人文主义者的讨论，建筑、绘画和雕塑艺术已被证明是脱离体力劳动的人文学科，并且与自然科学和灵感附会在一起：建筑师、画家、雕塑家理所当然地必须具奋扎实的数学和几何知识，以及哲学思维，其才华和灵感则得自上帝的恩赐。而以自己双手制造物品的工匠却被视为体力劳动者，其工作与高尚的自然科学无关，也不需要灵感，他们只需要遵循既有的图案和伟大艺术家的创作便可得到富人们的订单。在很长的时间里，人们理所当然地把纯艺术家创造的作品称为"大艺术"（major arts），把工匠制作的物什称为"小艺术"（minor arts 或 lesser arts）。[15] 人们时常发现，各种"小艺术"卑微地遵循着"大艺术"的原则。

14世纪、15世纪的艺术大师大多受过工艺训练，他们虽然认为艺术高于工艺，但毕竟亲手设计并制作了许多工艺品；后起的那几代艺术家虽然也参与工艺品的设计，却很少亲手制作，而且打心里看不起

这种平庸的工作,像夏尔·勒·布朗(Charles Le Brun,1619—1690)这种在17世纪仍然全身心投入工艺设计的艺术家并不多见。由于他们没有受过工匠手艺训练,其设计稿往往无法付诸实施,必须加以修改,以符合材料和工艺的要求。

16世纪最伟大的意大利金匠切利尼(Benvenuto Cellini,1500—1571)是一个很具代表性的例子。他设计了大量盐瓶、花瓶和金属头像、门楣等,那些作品具有手法主义风格,维也纳艺术史博物馆(Kunsthistorisches Museum)所藏为弗朗索瓦一世(Francis I,1494—1547)制作的盐瓶(Saliera)便是著名例子。尽管切利尼确实很乐意被人承认自己的娴熟技艺,但其奋斗目标却是在有生之年成为独立艺术家。他从未安于工匠身份,多次为坚持自己的设计而顶撞尊贵的主顾,这种傲慢行为主要是为了表明自己是一名艺术家而非工匠,尽管这也许在客观上略微提高了工匠的地位。他确实获得了成功:任何情况下,人们论及其职业生涯时都不曾视之为寻常工匠。[16]

但当时大多数手艺人并没有切利尼的雄心。他们很乐意采用有名望的画家和雕刻家的现成设计稿,因为这些艺术家的风格往往已成为时尚。最重要的是,艺术家的设计比他们自己的手艺具有更高的价值,这俨然已经成为整个社会的共识。文艺复兴时期最负盛名的意大利陶器"马约利卡"(Majolica)也充分说明了这个问题。在15世纪以前,意大利的陶瓷器主要是来自西班牙、土耳其的伊斯兰传统陶器,也包括一些中国的瓷器。在15世纪中叶,意大利本土陶器质量迅速提高,与伊斯兰传统的陶瓷器相比,具有更精细的绘画和更大面积的色彩。意大利陶工学会以不同色阶的色彩在陶器器壁上制造深度感,并吸收各种文艺复兴时期的绘画手法,表现神话故事、寓意人物和日常生活场景。约在16世纪初,为订婚、结婚或孩子出生等纪念日而订制马约利卡陶器蔚成风气,尤其在意大利法恩札(Faenza),出现了"伊斯托利亚多风格"(Istoriato Style)。这种伊斯托利亚多陶器流行于整个16世纪,其上绘制有各种故事画,尤其是带有复杂象征性场景的大型盘子,它们主要用以陈列,而不是用于实际生活。例如美国马里兰州巴尔的摩市沃尔特斯艺术博物馆(Walters Art Museum, Baltimore, Maryland)所藏一个马约利卡陶盘(图1-5)描绘有猎狮场景,其创作者巴尔达萨雷·马纳拉(Baldassare Manara)是16世纪最著名的马约利卡陶盘画工之一,但该画临摹自意大利北部的版画家乔瓦尼·安东尼奥·达·布雷西亚(Giovanni Antonio da Brescia,大约活动于1490—1519)的一幅雕版画作品,而该版画又是临摹自一幅古罗马石棺上的

浮雕。马纳拉并不是简单地临摹那幅版画，而是添加了一些新的东西，将该猎狮场景置于一个带有岩石、树木以及一些奇异建筑物的风景之中。在对艺术的依赖这方面，伊斯托利亚多陶器足可与古希腊红绘陶器相媲美。在这两种情况下，大形制壁画作品所特有的构图程式被手工艺人搬用到小型器皿上，有时难免有生硬之感。比如，在一个凹面上表现透视感就存在明显困难。可是，文艺复兴运动本身已将这种过程视为借助高雅艺术使历来卑下的媒介崇高化、值得称颂的努力的一部分。作为意大利文艺复兴运动中最重要的艺术设计赞助人，豪华者洛伦佐（Lorenzo the Magnificent，1449—1492）曾在1490年谈到陶工将是珠宝匠和银匠最有可能的竞争者。[17]

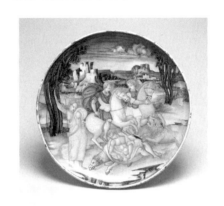

图 1-5　马约利卡陶盘（约 1520—约 1547 年）
注：陶盘画由巴尔达萨雷·马纳拉绘制。

1.3　视觉与设计

在瓦萨里提出"设计的艺术"大约三百年后，英国出现了最早的一批现代意义上的设计改革者。尽管文艺复兴时期人文主义者所讨论的设计与蒸汽机时代的机器制作似乎风马牛不相及，但当时设计改革者确实诉诸"设计的艺术"，以拯救全无设计感可言的工业产品。

最先挑起关于设计的论争的，是英国哥特式复兴的主将奥古斯塔斯·韦尔比·诺思莫尔·普金（Augustus Welby Northmore Pugin，1812—1852）。1841 年，他出版了著名的建筑论著《尖拱建筑或基督教建筑的真实原则》(*True Principles of Pointed or Christian Architecture*)，其中有一篇文章攻击那些被他称为"俗丽的哥特式"（Brummagem Gothic）样例的工业设计，"我们所持续不断地看到的、由那些源源不尽地产出低级趣味的矿藏亦即伯明翰和谢菲尔德这两个城市所生产出来的东西：将楼梯角塔用于墨水台，将纪念碑式的十字架用于灯罩，

将山墙端挂在给门房服务员使用的把手上,以及将四个门廊与一组柱子来支撑法国式台灯;而支撑着一个拱门的一对'小尖塔'被称为一把哥特式纹样的刮铲,并且一个带有四叶饰与扇形窗饰的合金造物被称为一个隐修院园林凳。无论是相应的比例、形式、用途,还是风格的统一,甚至都不曾被那些设计这些令人憎恨之事物的人考虑过;只要他们引入一个四叶饰或一个尖拱,无论那玩意的轮廓或风格甚至是如此现代与如此低劣,他们都会立刻将其指称为哥特式,并将之作为哥特式来售卖。"[18]

让普金深感不快的那些设计在1851年的伦敦世界博览会中获得了一次淋漓尽致地展示的机会。该博览会全称是"万国工业大博览会"（Great Exhibition of the Works of Industry of all Nations or Great Exhibition），即著名的"水晶宫博览会"（Crystal Palace Exhibition）。对英国而言,这是炫耀其强大工业实力的机会。展览会官方目录导言称:"像举办这样一个展览会的大事,在其他任何时代是不可能发生的,而且也不可能在除我们自己以外的任何民族中发生。"这个展览本身是蒸汽机、铁路、动力纺织机等工业革命的造物给英国带来的礼物,但与会作品本身的美学质量却大多是糟糕到了顶点,演绎了一场汇集装饰的闹剧:每一个参展者似乎都想摆脱无品味,想要超越其他竞争者,结果却显示出骇人的品味缺乏。著名学者尼古拉斯·佩夫斯纳（Nikolaus Pevsner,1902—1983）在讨论博览会上的一张地毯时,称其无论从任何角度看都一无是处。他这么写道:"你看到的是一种煞费苦心制作出来的纹样,而这种纹样的可爱之处在洛可可时期是建立在工匠的想象力与其准确熟练的技艺的基础之上的。而现在它由机器来制造,结果就成了这个样子。设计者可能受到18世纪装饰的影响,但那种既粗糙而又塞满了花纹的做法则是他别出心裁的添枝加叶。此外,他还忽视了一般装饰品的基本要求和地毯装饰的特殊要求。我们不得不踩在凸出的漩涡形装饰上,踏进大而不美的自然主义式的花朵中去。波斯地毯的宝贵经验竟被遗忘得干干净净,真是难以令人相信。"[19]

正是由于有感于英国工业产品美学质量低下,1847年,在数年后筹办了水晶宫博览会的亨利·科尔（Sir Henry Cole,1802—1882）创造了"艺术生产"（art manufacture）这一词组,意味着将纯艺术或美应用到机械化的制造生产上,其意大致相当于今日所谓"工业设计",但并不能完全等同,因"艺术生产"这个概念显然主要强调艺术之于生产的意义,并且隐含着一种认为艺术的地位远远大于生产的观念,甚至不妨说是一种艺术中心论（art-centralism）。[20]

这样的艺术中心论导致了一种从主要视觉上审视设计质量的倾向。1848—1850 年，英国国家美术馆的管理员拉尔夫·沃纳姆（Ralph Wornum，1812—1877）在英国皇家艺术学院的前身政府设计学校（Government School of Design）作了一系列的讲座，其讲稿后来整理结集为《装饰的分析》（*Analysis of Ornament*）。他写道："我相信在音乐与装饰之间完全可以进行类比：装饰之于眼睛，正如音乐之于耳朵；并且要不了多久，人们将会在实践中证明这一点。"[21] 而曾经为"水晶宫博览会"设计了室内彩饰的欧文·琼斯（Owen Jones，1809—1874），更是创造性地从知觉心理学（Psychology of Perception）的角度探讨装饰设计。在 1856 年出版的名作《装饰的基本原理》（*The Grammar of Ornament*）中，他明确谈到了朝向视知觉的装饰设计："首先要关注的是基本形式（general forms）；这些基本形式被细化为基本的线条；然后，在空隙填上装饰，再将装饰进一步细化，使之丰富，以经得住更逼近的观察。它们以最大程度的精致体现了这个原则，并且，它们的一切纹饰（ornamentation）都具有和谐感和美感，因此之故，它们所获得的最大成就，就在于对这个原则的遵循。它们各个主要分区令人称赞地形成对照与平衡：获得了最大程度的清晰性；细节从不妨害基本形式。当从一定距离观看，那些主要的线条赫然醒目；若我们逼近一些，就在构图中发现了细节；若继续更逼近地审视，我们还在那些装饰本身的表面上看到更多细节。"作为例证，琼斯还具体地谈到了在格子图形中有规律地加上斜角线、圆圈等图形所形成的装饰，就像拉尔夫·沃纳姆一样，他也在装饰与音乐之间作出对比，"在这些案例中，方形是主导的形式或主音（tonic）；而斜角线和圆圈是附属的"[22]（图 1-6）。

拉尔夫·沃纳姆的讲座与欧文·琼斯的著述必定对当时有志于通过艺术来拯救日常生活场景之丑陋的一代改革者具有极大感召力。毕竟，在当时，作为一种新型艺术家的设计师正登上人类文化史的舞台，他们之中最伟大的人物之一便是被称为"现代设计之父"的威廉·莫里斯（William Morris，1834—1896）。莫里斯出生于富裕的中产阶级家庭，1853 年至 1855 年在牛津大学埃克塞特学院（Exeter College）学习，其间与前拉斐尔画派来往，并阅读拉斯金和普金的著作。他本想成为一名画家，但众所周知，在绘画艺术还未有很大建树以前，他就转向了设计。他必定认真读过

图 1-6　欧文·琼斯《装饰的基本原理》中的一幅图版（1856 年）

《装饰的基本原理》，并从中汲取了灵感。他热爱大自然的花草树木，常将其作为图案设计母题。他的图案设计表现出自然的美与抽象的图案之间的张力，或者可以说显示了对大自然的欣赏与图案化的要求之间的对话，变化万端而又紧凑绵密，生气勃发而又秩序井然。它们有着清晰的"构图"（composition）和优美的"装饰"（decoration），前者是基本的构框，后者则是在构框确立之后的添饰。正如贡布里希所指出，"在音乐中，人们恰恰就是在这个意义上使用'饰音'（ornamentation）这个术语，它并不影响诸如和弦的谐合演奏之类的结构，而是增添华彩（flourish），亦即增添'花音'（grace-note）或润饰（embellishment）"[23]（图1-7）。

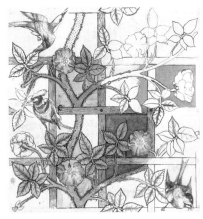

图1-7　莫里斯《格子花架》（*Trellis*）墙纸设计初稿（1862年）

自从古希腊哲学家毕达哥拉斯发现音乐与数学的联系后来，音乐一直被认为是一种高贵的艺术。在古典时期，后世所谓的"美的艺术"中只有音乐属于自由七艺（seven liberal arts）。在中世纪，音乐与算术、几何、天文学一起被归为四文科。[24]因此，无论是在理论层面，还是在实际操作中，那种将设计与音乐等同的做法，似乎都暗示了当时设计改革者们这么一种的基本意图与主要方法：以艺术来抬高实用工艺的地位。1877年，莫里斯在第一次对公众发表讲演时，便清晰地表达了这个意愿："你们以手工制作的物品要成为艺术，你们就得成为十足的艺术家、优秀的艺术家，然后大部分公众就会对这样的物品感兴趣……在艺术分门别类时，手工艺人被艺术家抛在后头；他们必须赶上来，与艺术家并肩工作。"[25]

只要稍微想想，就不能不感叹"设计"是何等神奇而伟大的一种事物：自文艺复兴时期以来，"设计"已经成功地帮助提升画家、雕塑家、建筑师的社会地位，他们被设想能够而且应当创造出"大艺术"；

而到了工业革命时代,"设计"又继续帮助那些原先仅满足于谦卑地制作"小艺术"的人群变成设计师,他们被设想为能够而且应当制作出如音乐一般高贵的视觉艺术。

有趣的是,在音乐与设计之间的类比绝不仅仅由一些谈论工业产品设计或图案制作的人所独享。在莫里斯发表上述演讲那一年,英国文人沃尔特·佩特(Walter Pater,1839—1894)写下了后来被广为传颂的那句名言:"所有艺术都不断地追求音乐的状态。"[26] 也就在同一年,定居于伦敦的美国画家詹姆斯·麦克尼尔·惠斯勒(James Abbott McNeill Whistler,1834—1903)在伦敦举办了那场著名的展览,展品包括他在数年前画成的《蓝色和银色的夜曲:老巴特西桥》(*Nocturne in Blue and Gold: Old Battersea Bridge*)(图 1-8)。"他把这些绘画称为'夜曲'——部分是因为它们与夜晚有关,但或许还有甚至更重要的是,因为该词作为一种乐曲形式(a form of musical composition)而著名。"[27] 无论是题目还是作品本身,那些作品都让视觉艺术变成了像音乐一般没有明显题材的东西。

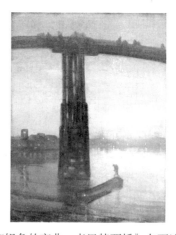

图 1-8 惠斯勒《蓝色和银色的夜曲:老巴特西桥》布面油画(约 1872—1875 年)

惠斯勒的展览把一直在孜孜不倦地宣扬艺术与人性、装饰与道德之间的必然联系的约翰·拉斯金(John Ruskin,1819—1900)搞得大动肝火。他在观看展览后写道:"此前我曾见过和听说过许多伦敦佬的无耻行径,但我从来没有想到会听见,一个花花公子拿一桶颜料当面泼到公众脸上,还敢开口要价 200 畿尼。"惠斯勒控告他犯了诽谤罪,并且在法庭上声称自己并非是为两天的工作而是"为一生的知识"而索取此价。[28] 这个令双方都不愉快的事件已然成为文化史、美术史上的趣闻。正如著名学者贡布里希所指出,在这场诉讼中,实际上双方有许多共同之处,都对周围事物的丑恶和肮脏深为不满。然而,拉斯

金这位长者希望唤起同胞们的道德感，使他们对美有高度的觉悟，而惠斯勒则成了"唯美运动"（Aesthetic Movement）的一位领袖，那场运动企图证明艺术家对"美"的敏感性是人世间唯一值得严肃对待的东西。[29]

惠斯勒的唯美做派也在设计史中留下了一个最著名的艺术案例。他的老主顾、利物浦航运大亨与收藏家弗里德里克·雷兰德（Frederick Richards Leyland，1832—1892）有一个收藏瓷器的房间，原本是由对日本题材充满激情的托马斯·杰基尔（Thomas Jeckyll，1827—1881）于1876年设计的。由于对最初的装饰效果不满意，雷兰德请惠斯勒对之略加修饰，唯美是求的惠斯勒却让自己的艺术想象力天马行空般地飞驰起来。他在这间房子内墙上古老而昂贵的西班牙皮挂毯上画了蓝色和金色的日本风格的孔雀，又把门、墙和百叶窗都油刷成蓝色和金色，称之为"蓝色和金色的和谐：孔雀房间"（*Harmony in Blue and Gold: The Peacock Room*），该室内便因此得名（图1-9）。雷兰德对惠斯勒的恣意妄为感到震惊，双方为了报酬问题闹得非常不愉快，惠斯勒因此失去了最大的财政支持，但却成为室内设计史上常被提起的大人物。据说，惠斯勒曾经对雷兰德言道："啊！我把你搞出名了。在你被人们遗忘以后，我的作品将继续生存。不过，在记忆暗淡的时代，你还有机会被人们记得是孔雀房间的业主。"[30]雷兰德去世后，其遗孀将孔雀房间转卖给美国艺术收藏家弗利尔（Charles Lang Freer，1854—1919），后者将之拆移至大西洋彼岸，现存弗利尔艺术馆。

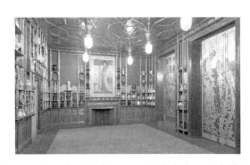

图1-9　惠斯勒"蓝色与金色的和谐：孔雀房间"内景（1876年）

当惠斯勒在英国为了"美"而向约翰·拉斯金宣战、甚至不惜跟自己的主要赞助人一拍两散时，他的美国同胞路易斯·康福特·蒂法尼（Louis Comfort Tiffany，1848—1933）正在纽约工业区布鲁克林（Brooklyn）的玻璃厂探索玻璃工艺。就跟惠斯勒一样，蒂法尼也不太关心艺术中的道德问题，仅仅希望挖掘材料所可能具备的美的潜力。蒂法尼希望保持媒介的特性，制造出他所谓的"纯玻璃"，而不需要外

在于材料的绘画作为辅助。他发明了制作彩虹色装饰玻璃的技术，并于1880年申请了专利。后来，他把这种玻璃取名为"法夫赖尔"（Favrile），该词取自已然废弃的法语febrile，意思是"手工制作"；再后来，他以该词指称自己公司所有的玻璃、珐琅和陶瓷制品。在许多法夫赖尔玻璃制品中，各种纹理和色彩犹如植物般生长，形成流丽华美而自然天成的形式。美国大都会艺术博物馆所藏著名的孔雀花瓶（图1-10）便是如此。作为介于美术和手工艺之间的中间形态，这些制作在切断了任何与功利主义维系的纽带的同时，提供从手工艺迈向美术的阶石，要求人们用看待绘画或雕塑的方式来同样看待和思考手工艺制品。[31]

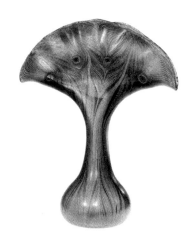

图1-10　蒂法尼设计的孔雀花瓶（约1893—1896年）

就现代设计发展而言，唯美运动的贡献不容小觑。正因为唯美是求，一切与"美"本身无关的东西都完全不需要考虑了，在西方设计史上，人们撇开产品的环境和各种预设功能去审视产品本身，这也许还是破天荒的第一次。1891年，英国唯美主义文人王尔德（Oscar Wilde，1854—1900）在《作为艺术家的批评家》中写道：

> 坦然呈现装饰性的艺术是可生活于其中的艺术。在所有可见的艺术中，它是一种创造了我们内在情绪与气质的艺术。仅仅是未曾被意义（meaning）破坏、未曾与某种具体形式相关联的色彩，就可以上千种方式诉诸灵魂。在线条与色块的巧妙匀称中显示的那种和谐性反映在人们的心智中。图案的重复让我们感到安详。非凡的设计激发了想象力。仅仅在所使用材料的可爱性之中，就存在着潜在的文化因素。而且不仅仅如此。装饰艺术有意拒绝把自然作为美的理想，反对平庸画家的模仿

再现的创作途径，它不仅使灵魂做好准备接纳真正富于想象力的作品，并且也在灵魂中发展出对形式的感觉，后者无论对批评成就还是创造成就来说都是最基本的东西。[32]

正如邵宏先生所指出，王尔德的这段话，不仅反映了当时社会已经能够将"拒绝把自然作为美的理想"的设计与"模仿再现"的艺术同等对待，而且反映出一种日渐成熟的设计批评正在兴起。从文艺复兴时期至19世纪，艺术批评家们在使用"设计"这批评术语时，多少还强调它与艺术家视觉经验和情感经验的联系，而自19世纪之后，"设计"一词已完成个人视觉经验和情感经验的积淀，进而成为一个纯形式主义的艺术批评术语而广为传播。因此，如果我们尊重"设计"这个概念的复杂性，就必须承认，在20世纪前期出现的一批形式主义艺术批评家实际上是那个时代严格意义上的设计批评家。[33]

1920年，英国艺术批评家罗杰·弗莱（Roger Fry, 1866—1934）出版了名著《视觉与设计》(Vision and Design)。那些仅仅将"设计"一词理解为工业时代实用物品生产的读者，在带着这样的期待去翻阅该书的时候，必定感到茫然如坠云里，因为书中绝大部分内容都是与绘画与原始艺术有关的东西。但罗杰·弗莱本人非常清楚自己所谈论的是名副其实的"视觉与设计"。他关注视觉艺术中"纯形式"或"设计"的逻辑性、相关性与和谐性，完全不讨论作品的主题与图像学意义，甚至要求视觉艺术应从这些外在于艺术的东西回到内在于艺术的设计。在作于1912年的一篇文章中，他这么评述印象画派之后的艺术家：

> 现在，这些艺术家并不追求呈现出那种充其量仅仅能够成为实际表象（actual appearance）之某种苍白影像的事物，而是追求唤起对某种新而明确的真实（reality）的坚定信念。他们不追求模仿形式，而是要创造形式；不追求模仿生活，而是要为生活找到某个等价物（equivalent）。……这样一种方法在逻辑上推至极致时，无疑就会成为这么一种努力，即试图放弃所有与自然形式相似之物，并试图创造出一种纯粹抽象的关于形式的语言——视觉音乐（visual music）……[34]

就像拉尔夫·沃纳姆、欧文·琼斯那些设计改革者一样，罗杰·弗莱也回到了在视觉艺术与音乐之间的类比，但在他所写下的"视觉音乐"已经不仅仅限于图案或者装饰了。他很明确地回到了瓦萨里的那个起点，即将"设计的艺术"视为各门艺术的父亲，只不过，此时的艺术既包括"美的艺术"，也包括"装饰艺术"。因此，在另一篇作于

1917年的文章中，他理直气壮地谈到了作为装饰家的艺术家："首先，须得假定他是一个对纯粹设计怀有感情的真正艺术家，他会拥有一种微妙的比例感及色彩和谐感，能使整个室内变成一件真正的创造性作品。我假定的是，我们称之为艺术家的人，不是为了追随文艺复兴湿壁画的风尚在墙壁上绘制图画的人，而是以某种纯粹抽象与形式的方法，单纯粉刷墙壁的人。我们的艺术家或许能仅仅利用两种或三种被涂成简单的长方形的纯色对比，将一个房间彻底加以改变，赋予它一种新的空间感、高贵感，或丰富性。事实上，他能够强调建筑本身合比例的美，或是校正建筑的缺陷。"[35]至此，艺术家与设计师，已经没有太大区别。因为一切创造"视觉音乐"的技艺，从根本上说，都是"设计的艺术"。

（本章执笔：颜勇）

第1章注释

[1] 参阅 Paul Oskar Kristeller, *Renaissance Thought and the Arts*（New Jersey：Princeton University Press, 1990）, pp. 182。

[2] 参阅尼古拉斯·佩夫斯纳：《美术学院的历史》，陈平译，湖南科学技术出版社，2003，第44-45页；Paul Oskar Kristeller, *Renaissance Thought and the Arts*（New Jersey：Princeton University Press, 1990）, pp. 176。

[3] 参阅 Erwin Panofsky, *Idea：A Concept in Art Theory*（New York：Harper & Row, 1968）, pp. 61-62。

[4] 同上书，第62页。

[5] 参阅苗力田主编《亚里士多德全集》第7卷，中国人民大学出版社，1997，第27页；李宏：《瓦萨里和他的〈名人传〉》，中国美术学院出版社，2016，第98-99页。

[6] 参阅 Moshe Barasch, *Theories of Art: From Plato to Winckelmann*（New York：New York University Press, 1985）, pp. 217；邢莉：《自觉与规范：16世纪至19世纪欧洲美术学院》，中国人民大学出版社，2004，第176-190页。

[7] 参阅 Moshe Barasch, *Theories of Art: From Plato to Winckelmann*, pp. 299；Erwin Panofsky, *Idea：A Concept in Art Theory*（New York：Harper & Row, 1968）, pp. 85-88。

[8] 黄虹、颜勇：《西方设计史》，北京大学出版社，2016，第14-15页。

[9] 参阅 John Gloag, *A Social History of Furniture Design*（New York：Bonanza Books, 2000）, pp. 7, 100。

[10] 同上书，第95-101页。

［11］同上书，第100-105页。

［12］参阅 Lanto Synge, *Art of Embroidery: History of Style and Technique*（Woodbridge：Antique Collectors' Club, 2001), pp. 13, 64–66。

［13］同上书，第52-53页。

［14］同上书，第66-67页。

［15］参阅黄虹、颜勇：《西方设计史》，北京大学出版社，2016，第15页。

［16］参阅爱德华·露西-史密斯：《世界工艺史：手工艺人在社会中的作用》，朱淳译，中国美术学院出版社，2006，第118页。

［17］同上书，第123-124页。

［18］参阅 Augustus Welby Pugin, *True Principles of Pointed or Christian Architecture*（London：John Weale), pp. 24–25。

［19］参阅尼古拉斯·佩夫斯纳：《现代设计的先驱者：从威廉·莫里斯到格罗皮乌斯》，王申祜、王晓京译，中国建筑工业出版社，2004，第19-20页。

［20］参阅本书第10章《破解现代运动的神话：一种设计史教学思路》。

［21］参阅 E. H. Gombrich, *The Sense of Order: A Study in the Psychology of Decorative Art*（London and New York：Phaidon Press, 1984), pp. 38。

［22］参阅 Owen Jones, *The Grammar of Ornament*（London：Bernard Quaritch, 1868), pp. 68。

［23］参阅 E. H. Gombrich, *The Sense of Order: A Study in the Psychology of Decorative Art*（London and New York：Phaidon Press, 1984), pp. 55, 293。

［24］参阅 Paul Oskar Kristeller, *Renaissance Thought and the Arts*, pp. 173–176。

［25］参阅 William Morris, *The Lesser Arts*, 载邵宏编《设计专业英语：西方艺术设计经典文选》，高等教育出版社，2007，第80页。

［26］参阅 Walter Pater, *The Renaissance: Studies in Art and Poetry*（London and New York：Macmillan and Co., 1888), pp. 140。

［27］参阅 William Gaunt, *The Aesthetic Adventure*（Harmondsworth：Penguin, 1957), pp. 101。

［28］同上书，第99-111页。

［29］参阅 E. H. Gombrich, *The Story of Art*（London：Phaidon Press, 1995), pp. 530–533。

［30］参阅 Lisa N. Peters, *James McNeill Whistler*（New York：Smithmark, 1996), pp. 37。

［31］参阅爱德华·露西-史密斯《世界工艺史：手工艺人在社会中的作用》，第195页。

［32］参阅 Oscar Wilde, *The Complete Oscar Wilde*（London：Collins, 1994), pp. 1148。

［33］参阅邵宏：《设计的艺术史语境》，广西美术出版社，2016，第41页、第46-47页、第99页。

［34］参阅 Roger Fry, *Vision and Design*（New York：Dover Publications, 1998), pp. 167。

［35］参阅罗杰·弗莱：《弗莱艺术批评文选》，沈语冰译，江苏美术出版社，2013，

第 158 页。

第 1 章图片来源

图 1-1 源自：Wikimedia Commons.

图 1-2、图 1-3 源自：John Gloag, *A Social History of Furniture Design*（New York: Bonanza Books, 2000）, pp.7, 105.

图 1-4 源自：Lanto Synge, *Art of Embroidery: History of Style and Technique*（Woodbridge: Antique Collectors' Club, 2001）, pp.13.

图 1-5 源自：https://en.wikipedia.org/wiki/File:Baldassare_Manara_-_Dish_with_Lion_Hunt_-_Walters_481499.jpg（图片由 Walters Art Museum 提供并许可进入公有领域）

图 1-6 至图 1-8 源自：Wikimedia Commons.

图 1-9 源自：https://www.flickr.com/photos/31811564@N07/14063370032（图片由 Smithsonian's Freer and Sackler Galleries 发布并保留部分权利）.

图 1-10 源自：Henry M. Sayre, *A World of Art*（2nd ed）（New Jersey: Prentice Hall, 1997）, pp. 358.

2 天竺艺术在泰西：从"物神"到"总体艺术作品"

2.1 怪物

公元 5 世纪罗马帝国的衰落及其后几百年的战乱纷争几乎断绝了欧洲与印度的联系，9 世纪以后伊斯兰教在近东和中东的兴起又在二者之间制造了难以逾越的屏障，结果，古典作者们关于印度的亦真亦幻的传言经由一再誊抄以不同版本和伪托本在中世纪流播。[1] 这些文献展示了一个充斥着恐怖怪物和奇幻魔术印度，古希腊神话中的东方怪物族类［例如萨提尔（Satyrs）、半人马（Centaurs）、塞壬（Sirens）和鸟身女妖（Harpies）等］，基督圣谕中关于堕落的异教徒、魔鬼境域和可怖之地狱等等以复合混杂的描述形式出现。这些在今人看来不可思议，对于中世纪人来说，却是千真万确的历史和事实，它们构成了中世纪人对印度根深蒂固的"先入之见"。

13 世纪，马可·波罗（Marco Polo，1254—1324）东游，启动了那即将颠覆中世纪世界图景（imago mundi）的环球旅行之舟。马可·波罗只是附带提到印度，继其后，欧洲旅行者陆续踏足次大陆，那是自遥远的古代以后，欧洲人再次有机会亲历东方。这一次，他们携带着基督的福音，脑子里装着早已耳熟能详的东方奇幻故事，与其说他们以未知之眼探索新世界，还不如说他们怀着带着寻求印证"史实"之证据的梦想踏上那朝向东方的旅程，然后带回怪异地混合着真实见闻与寓言传说的报告。[2] 文艺复兴似乎没有减少人们对这类奇幻报告的兴趣。1503—1508 年，意大利博洛尼亚冒险家瓦尔提马（Ludovico di Varthema，约 1470—1517）游访南印度，他的《旅行指南》(Itinerario，1510)把卡利卡特（Calicut）国王所信奉的神描述成复合型动物，它与印度教神祇关系不大，倒是容易让人想起撒旦和但丁《神曲》中地狱诸相。[3] 瓦尔提马以后，前往印度的欧洲旅行者激增，时值印刷革命，《旅行指南》传播甚广，化身印度神祇的反基督魔鬼形象缠绕着旅行者们的神经，他们又相应地以自己的旅行经历和中

古魔鬼图像志知识丰富着这个传统。

无论如何，地理大发现毕竟为欧洲人揭开了东方的神秘面纱，文艺复兴的人文主义思潮也改变了人们的思维世界。16世纪新柏拉图主义兴起，随之而来的"埃及热"激励起人们对异域神话学的兴趣。新柏拉图主义者相信埃及象形文字是一种神秘的神圣符号，隐藏着古老宗教的深邃秘密。1548到1556年间出版了不少用作艺术家创作指南的神话图像志手册，其中特别受欢迎的是被手法主义艺术理论家洛马佐（Gian Paolo Lomazzo，1538—1592）奉为圭臬的《诸神图像》（*The Images of the Gods*），作者文森佐·卡塔里（Vincenzo Cartari，约1531—1569）想要全面展现"野蛮人的万神殿"（Barbaric Pantheon）；17世纪人文主义者和古物学家洛伦佐·皮格诺里亚（Lorenzo Pignoria，1571—1631）又为这份手册添加了关于印度、日本和墨西哥诸神的描述。皮格诺里亚热衷于阅读旅行报告，收集异域偶像的图像，他不拒绝异教，出于对象征图像的兴趣，试图挖掘异教偶像的含义，并且因为传教士们从未提供任何这方面的解释而深感遗憾。[4]

皮格诺里亚或许会羡慕他的同代人皮耶罗·德拉·瓦莱（Pietro della Valle，1586—1652）有机会远行东方。瓦莱的东方游记显示出他对东方哲学和宗教的学术兴趣，这位新柏拉图主义者写道："……我不怀疑，在这些虚构之物的面纱背后，古代贤哲背着粗野之徒藏起了许多秘密，它们可能是自然哲学或者道德哲学的秘密，也有可能是历史的秘密……尽管采用了这种笨拙的表达手法。"[5]

在瓦莱是"笨拙的表达手法"，而在对艺术更为内行的人文主义者看来则未必如此，后者似乎更能克服"怪物"意象所带来的厌恶感，去欣赏雕塑形式之美与雕刻技艺之高。佛罗伦萨人文主义者安德里亚·科萨里（Andrea Corsali，生于1487年）1515年从印度写信给朱利亚诺·德·美第奇公爵（Duke Giuliano de' Medici）哀叹葡萄牙人对迪瓦尔（Divar）岛上建筑和雕塑的破坏：

> 在果阿这块大陆和整个印度有着许许多多宏伟的古代异教建筑。……葡萄牙人为了建造果阿陆地摧毁了一座被称为塔（Pagoda）的古代神庙，它由鬼斧神工之技艺建造起来，庙里有一些以某种黑色石头制成的古代雕像，造得完美无比……如果我能够得到其中一件因此被毁的雕塑，我会把它寄给阁下，这样您就可以判断，在古物（antiquity）中，这件雕塑应获得何种程度的尊重。[6]

该信寄出三十年后,果阿迎来了一位懂得尊重艺术的葡萄牙人文主义者——若昂·杜·卡斯特罗(João do Castro,1500—1548)。卡斯特罗精通数学,又受过良好的人文教育,在参观了象岛(Elephanta)以后,惊叹其规模宏大,堪称世界奇迹。他在旅游日记中不惜篇幅描述象岛石窟寺浮雕所展示的故事和神祇,又懊恼地承认自己的语言和能力都不足以尽述其富。对于一向被视为形貌怪异的雕像,他则推测其源于罗马艺术,并称其"合乎比例、匀整对称",认为"值得任何一位画家——哪怕是阿佩莱斯——作一番研究"。[7]这恐怕是那个时代的欧洲人能给予印度艺术的最高荣誉了。

当两种不同的文化形态相遇时,人们以自身所属文化中的熟悉事物对作为认知客体的文化产物进行比附、设喻,这种做法无可非议。对古典艺术怀有文艺复兴式热情的科萨里和卡斯特罗就是以这种方法分别对印度雕塑作出了积极的回应,前者称之为"古物",后者将其归入"罗马艺术"的渊源。然而,在这两个具有赞美性质的术语背后,隐藏着地理大发现时期自信的欧洲人萌发的一种意欲把新大陆纳入历史发展视野的愿望,他们不再把东方看作与自己毫不相关的异域,而是试图与之建立起联系。不难想象,科萨里和卡斯特罗在面对印度艺术时遇到了同一个两难之境:一方面,文艺复兴艺术的标尺阻碍着他们去理解和欣赏印度的"怪物"雕像;另一方面,他们又无法对那些鬼斧神工的石头神庙和技艺精湛的装饰和雕刻视而不见。为了调和这种矛盾,必须调整传统对印度艺术的"先入之见",使之与他们所信奉的艺术理想相匹配。文艺复兴形成的艺术史观——艺术诞生、成熟、衰落——提供了解决问题的线索,科萨里和卡斯特罗都将印度艺术置于西方古典艺术的发展史中,卡斯特罗明确地将其归入罗马艺术的影响范围,科萨里则由于未对那些雕像进行具体描绘而使得"古物"一词所指含糊,他或许持有与卡斯特罗类似的看法,或许将其与埃及和波斯甚至希腊早期的古物等同视之,考虑到另有同代作者直接把印度艺术风格定位为"古风式",[8]以及当时的"埃及热",后面那种猜测也在情在理。如此一来,人文主义者们通过充满想象力的比附,把印度艺术与欧洲古典艺术拴在了同一条历史长河中,这距离黑格尔把印度艺术归为"象征型艺术"的著名论断不过咫尺之遥。

2.2 拜物

17世纪最后25年,英法学者掀起了对欧洲文明影响深远的古今之

争。厚今派力图宣扬人类进步的概念，发展出对于建立新的知识体系的热情；人文学科的学者们为科学精神所激励，试图为历史、艺术等不属于科学的学科创建具有内在普遍规律的知识体系。到了18世纪，随着欧洲殖民扩张以及考古和古物研究热潮的不断升温，就在艺术史学科初成雏形之时，东方艺术已被明确地安置在通往古希腊艺术高峰的山坡上。温克尔曼（J. J. Winckelmann，1717—1768）更是把一个时代的艺术看作当时"大文化"的产物，通过从气候、地理、人种、宗教、习俗、哲学、文学诸方面的探求体系化且科学性地确立了希腊艺术的地位。[9] 温克尔曼所确立的古典艺术理想影响了18世纪、19世纪欧洲最重要的知识分子们，黑格尔也不例外。

黑格尔是第一位将东方艺术纳入其体系并作历史回顾和展望的西方思想家。他用科学的进步论去统摄柏拉图"理念"论和基督教历史观，使理念（或精神）世俗化并具有历史性，甚至理念成为历史进程本身。在此基础上，形形色色的人类活动被强行糅进一个包罗万象的体系，每一个民族都在历史进步的"阶梯"中有着注定的位置，同时反映着一个独特的"民族精神"，民族精神渗透到该民族活动的各个领域。因此我们能通过某种艺术风格或者艺术传统推断其所属的民族精神与该民族精神所属的历史阶段，反之亦然。黑格尔信奉古典艺术理想，以此为参照，把包括印度艺术在内的所有的东方艺术归入"象征型"的类别。"象征型艺术"尚未具备"艺术"的特征，还在"艺术的庭前"痛苦挣扎。但是，印度艺术对这位以逻辑和理性自居的耶拿教授的"冒犯"似乎比波斯艺术和埃及艺术更甚。在黑格尔的论述中，波斯人毕竟"抱有自我意识和现实的生存的感觉"；到了埃及，人头已从兽体中探出，象征着"精神"开始摆脱自然的束缚；印度人却没有道德感，不尊重生命，放纵淫佚，"沉沦于单纯的自然之中"，他们"宗教崇拜的各种对象，如果不是人工所制作的许多奇怪的形态，便是'自然'界里的东西"，比如飞鸟、猕猴等等，他们沉溺放纵于无限狂妄的想象世界中，把日月星辰、山川河流、花木鸟兽都想象成神，"在这种神圣性之中，有限的东西便丧失了存在和稳固性，所有的理智也因此消逝了。相反地，'神圣的东西'……完全被玷污，弄得可笑""这使我们对印度的宇宙观得了一个普通的观念。事物都被大大地剥夺了理智……就像人类被剥夺了为自己存在的稳固性、人格和自由一样。"黑格尔颇带厌恶地宣判印度为绝对非理智、放任幻想的"非存在"（non-being），印度人创造的艺术完全是对想象的模仿，其"精神"也只能存在于虚无的想象当中；并且，由于象征的基础在于象征物与其象征的

非物质性概念存在着某种相似性或者关联性，印度艺术所表现的偶像本身却已因其非理智性和随机性而失去了神圣的内涵。因此，黑格尔论证说，"象征型艺术"或许始于印度，但印度还未掌握象征主义的秘密，印度艺术还处于从前一个阶段向"象征型艺术"过渡的迷乱之中，病态畸形，光怪陆离，它不具有"人类的尊严和自由"，就算有某些美的成分，也是一种"无力的""自由的自助精神死亡"的美。[10] 正是黑格尔将散见于欧洲旅行者游记中关于印度的"怪物神话"（monster myths）——印度人懒惰空虚、耽于幻想、缺乏历史思维，以及印度"怪物"般的偶像和奇特的艺术形态——以逻辑性和科学性论述确定为"真理"。[11]

黑格尔对印度及印度艺术的论述不免让人想起他笔下的非洲原始文明，他把"物神"崇拜看作非洲的特性：

> ……他们所拟想的超自然权力绝不是真正客观的、在本身中牢固的、和他们不同的东西，却是他们环境里随便可以遇到的东西。毫无鉴别地，他们就拿了这件东西尊崇为"神"；不管这是动物、树木、石头、或者木偶。这就是他们的迷信物——物神……这一种迷信物既然没有宗教崇拜物的独立性，更没有审美艺术品的独立性；它仅仅是一件制造品，只表示出制造者的任意专断……[12]

这样的见解很可能直接来自荷兰商人和旅行家威廉·波士曼（Willem Bosman，约 1672—1703）对西非的记载，其游记《几内亚沿海纪实》（*Accurate Description of the Coast of Guinea*）提供了西非土著物神崇拜的形象记录。从语源上看，"fetish"与拉丁语形容词 facticius 有亲缘关系，后者带有"生产制造的"之意味，但与"fetish"的英文解释关系更密切的是葡萄牙语词"feitiço"，意为"魅惑""魔法"，在中世纪时，这个词通常指低级巫术、异教魔法以及违背教义的护身符，15 世纪葡萄牙人来到西非，开始使用该词形容和描述当地信仰。目前一般认为，"物神"或"拜物主义"的现代意义源于法国启蒙学者德布罗斯（Charles de Brosses，1709—1777），这位布丰（Buffon）的好友、伏尔泰（Voltaire）的敌人于 1757 年杜撰了"fétichisme"，1760 年又在论文中把波士曼所描述的物神崇拜活动归到该术语名下。[13] 通过该术语，启蒙时代的欧洲知识分子从人种志的角度建立起对"野蛮人"及原始宗教的理解，黑格尔便是在这个语境中宣称非洲"是那个'非历史的、没有开发的精神'……只能算做踏在世界历史的门限上面"。[14] 在黑格

尔精心铸造的历史巨链上，非洲是通过东方才与"历史"建立起联系，东方诸文明中（中国、印度、波斯、叙利亚和犹太、埃及），中国和印度也还未迈进历史的门槛，仍然"在世界历史的局外，而只是预期着、等待着若干因素的结合，然后才能够得到活泼生动的进步"，[15] 它们充当了史前与历史之间得以扣合的环纽，直到波斯，东方才终于走进历史，埃及则处于从东方到希腊的过渡阶段。既然印度还在历史的门槛外徘徊，与之对应，印度艺术距离非洲的"迷信物"亦不遥远。或许由于18世纪东方学研究挖掘了印度古代辉煌文明，黑格尔没有为印度文明安上"拜物主义"的标签，但是他对印度艺术的描述不知不觉地充满了"拜物主义"的意味。当然，黑格尔并非始作俑者，早期旅行文学中对印度"怪物"神祇和古怪的宗教仪式的描述已经使印度在很大程度上符合了"拜物主义"的内涵。更公平地说，黑格尔努力地通过论述"精神"的进步使印度文明区别于物神崇拜的原始文明，但也无法摆脱"拜物主义"这一术语的广阔外延。

19世纪，"拜物主义"的观念进入了主流社会科学话语，该词也逐渐获得更为宽广的文化意义，卡尔·马克思（Karl Marx, 1818—1883）和弗洛伊德（Sigmund Freud, 1856—1939）分别从"日用品拜物主义"和"性的拜物主义"的角度展开他们的著名论述。1837年《简明牛津英语词典》（Shorter Oxford English Dictionary）收入该词条，将之定义为"某种东西受到非理性的崇拜"，这个定义承继了源起于评论宗教性古物的文化批评传统，即物神崇拜出于人们的错误信仰：那些扭曲了物之实在性与物质化特性的人们，把原本应该投注于"真神"的崇拜，归于物之上，为物赋予纯属假想的神圣性。[16] 在这样的语境中理解印度艺术，它很容易就被归入"拜物主义"的范畴，不仅印度，各个非西方文明也被宽泛地归入这个范畴。正如威廉·皮亚兹（William Pietz）所说，在该术语的掩盖下，非西方各文明失去了多样性，它们彼此在社会经济学上的独特性和手工艺术上的巨大差别都不复存在了。[17] 仅从艺术上说，具有"拜物主义"性质的非西方艺术被一致排斥在"美的艺术"体系之外，共同被置于"装饰艺术"的领域中。

2.3 装饰

欧洲人从"装饰艺术"的角度去理解印度艺术并不是从18、19世纪才开始的，当他们在厌恶印度"怪物"的同时又惊叹寺院之宏伟、雕刻技艺之精巧的时候，这种观看的视角已逐渐成形。印度的石窟寺

和岩凿神庙往往给人以震撼的视觉感受，其或挖山开窟、或雕凿巨岩，规模磅礴、气度恢宏、光影交错，简洁整一的总体规划与繁复奇丽装饰细节共同构成引人入胜的视觉对话，而其中所倾注的匠心和技艺更是让人叹为观止。在地理大发现时期，尽管像科萨里和卡斯特罗那样的艺术鉴赏家并不多见，但欧洲的旅行者普遍表现出对印度建筑及其装饰和雕刻细节的叹服。[18] 18世纪以降，随着东方学研究的兴起与浪漫主义思潮的传播，印度的神庙在崇高（sublime）和"如画"（picturesque）的批评标准下受到欧洲浪漫主义者的推崇。[19] 然而，即使最热爱印度文明的浪漫主义者也只是赞美其建筑和建筑装饰，从未在"雕塑"和"绘画"的名义下讨论过印度艺术。[20]

与雕塑和绘画比起来，建筑由于其抽象性而较为中性化，来自不同文化体系的艺术准则之间不可避免的矛盾在建筑中较易得到妥协，因此，印度建筑不难为欧洲人所认可；又由于石窟寺与欧洲的宗教建筑都具有装饰丰富的特点，如果把石窟寺中表现"怪物"和"魔鬼"的浮雕看作建筑装饰的一部分，那么它们就不再那么难以被接受，而如果再考虑到怪诞图像在欧洲艺术中的地位，就更容易理解欧洲人的态度了。怪诞图像往往由多种事物的形象混合而成，在文艺复兴时期被视为幻想无稽的艺术，不应该被大量而自由地使用。16世纪末到17世纪，洛马佐、卡拉奇（Annibale Carracci，1560—1609）等艺术家、理论家对怪诞图像产生兴趣。洛马佐反驳了文艺复兴的偏见，认为如果富于创意地小心处理，怪诞图像能够加强艺术的感染力。当然，洛马佐并没有把怪诞图像抬高为"美的艺术"，他说："……怪诞图像并不适用于绘画中的辅助成分，它们应该被置于空白的镶嵌板上，作为装饰而使其丰富之用。"[21] 印度的"怪物"雕像具有怪诞图像的特征，若视其为神庙上的装饰而非"美的艺术"，它们便不仅不丑陋，反而起着增加建筑艺术总体魅力的作用。这种以装饰感与形式感为基础的观看角度为欧洲人指出了一条欣赏印度艺术的途径。然而，文艺复兴以后，"装饰艺术"被视为"机械艺术""技工艺术""小艺术"，为文人学者所不齿；18世纪，艺术的近代体系最终形成，雕塑和绘画作为"高雅艺术"与"装饰艺术"形成鲜明对立，这样，被归入装饰艺术的印度雕塑和绘画自然不被重视，只有当它们被视为建筑的一部分时，才能得到赞美。

19世纪，随着人类学发展和人种志流行，"高雅艺术"与"装饰艺术"之间的对立更是被赋予了道德和智力依据。与前者相联系的是文雅有教养，自由的、启蒙的、进步的，艺术上的自然主义，精英、贵族或上层

阶级，欧洲人、殖民者等概念；后者则与粗俗愚蠢、堕落腐化，拜物主义的、机械的、落后的，艺术上的象征主义，社会下层、工人，野蛮人、东方人、被殖民者等概念产生亲缘关系。这种二分法成为19世纪欧洲人理解世界的思维定向，当维多利亚时代的英国人带着这种思维定向去审视印度文明时，18世纪由东方学研究而证实的印度之辉煌往昔也遭到质疑，麦考莱（Thomas Macaulay，1800—1859）傲慢地声称"欧洲一家好图书馆里随便一个书架的图书也比整个印度和阿拉伯的本土文学要更有价值"。[22]而英国第一位诺贝尔文学获奖者吉卜林（Rudyard Kipling，1865—1936）将非西方人一律称呼为"半是魔鬼、半是儿童"[23]的野蛮人。

1851年5月，第一届万国博览会在英国伦敦海德（Hyde Park）公园开幕，在以批量生产的钢铁和玻璃于会址组装而起的"水晶宫"（Crystal Palace）里，作为时代先锋的新式工业机械、各种机巧的新型器物，和来自东方的手工艺产品一起被置于公众环景式移动的视线中，一方面创造出幅员广阔的不列颠帝国的强大与丰裕之景象，另一方面也把林奈（Carl von Linné）和布丰的博物馆学通俗化为见之于物的"人类博物学"，在其中，经由观看之物的视野，"全世界所有人都被分类、排序"。[24]对于普通公众来说，制作粗糙、堆叠着各种装饰母题的工业产品与工艺精良、装饰美观的东方工艺品都是撩拨起他们好奇心与消费欲的物品，但有品味的批评家从这种对比中看出严肃的趣味问题。有学者指出，对于参观大博览会的英国和其他欧洲批评家而言，水晶宫博览会实际上呈现了一个"人种学的分水岭"（anthropological watershed），一边是拥有高级艺术但在装饰艺术上趣味败坏的文明民族，另一边是不具备制作高级艺术的能力却拥有装饰天赋的野蛮民族。[25]博览会的筹办者之一、杰出的装饰艺术家欧文·琼斯（Owen Jones，1809—1874）尝试解释野蛮民族擅长于装饰的原因："野蛮部落的装饰出于某种自然的本能，必然总是忠实于装饰的目的。而对大多数文明的民族来说，那种能产生正确形式的本能冲动被陈陈相因所削弱，这些民族的装饰常常出现方法不当的情况，它……在蹩脚的形式上无限制地加上装饰，这就把美完全破坏了。"[26]

欧文·琼斯对"文明"民族装饰的批评在致力于改变英国工业品面貌的设计改革者中已成为共识。19世纪，由于工业革命在欧洲社会生活中的急剧渗透，欧洲人经历了一场旷日持久的趣味危机，一方面，机器大生产直接导致了手工艺衰落；另一方面，机器制造的装饰在当时有教养的人看来"俗气"且"自鸣得意"。与此同时，来自东方的工艺品以其恰到好处的装饰大受致力于解决"趣味危机"的设计改革者

欢迎。维多利亚时代的批评家把趣味的危机归因于"错觉主义"设计的无节制和不恰当使用，认为对自然的直接模仿是当前欧洲装饰界的"主要恶习"。普金（A. W. N. Pugin，1812—1852）这位"理性时代"的浪漫主义先驱首先挑起了对错觉主义设计的攻击，他将哥特式风格视为一种道德力量，借以改变其所处社会"从所有时代借来的风格和象征的大杂烩"[27]状况，希望以中世纪或者土耳其装饰纯粹的平面图案来改革在墙壁和地板装饰中使用三度空间与随意决定产品外形的流行做法，后者导致了 kitsch（低劣庸俗的作品）。[28] 普金的理想成为维多利亚时代设计改革者的信条，亨利·科尔（Sir Henry Cole，1808—1882）、欧文·琼斯、马修·怀亚特（Matthew Digby Wyatt，1820—1877）等雄心勃勃的普金信徒逐渐形成一个设计改革小团体。水晶宫博览会的举办由亨利·科尔直接促成，在他及其同僚看来，博览会向英国公众和批评家们展现了设计粗俗的欧洲工业制品与制作精美的东方工艺品之间的强烈对比，其中来自印度的纺织制品和陶瓷器皿因为"正确地运用了低平、抽象的装饰"而博得高声喝彩。欧文·琼斯回顾说："1851年万国工业产品博览会把公众的注意力引向了美妙绝伦的印度制品。在所有那些作品中……都可以看到其设计如此具有整体性、在应用性上如此巧妙和决断（judgment），在制作上如此雅致而精美，它们出现在那些随处明显可见的混乱无序的批量生产的应用艺术中，大大地激起了艺术家、制造商和公众的兴趣。"[29] 博览会结束后，亨利·科尔及其小团体在政府支持下创建了附属于"不列颠贸易委员会"（Britain's Board of Trade）的"科学与艺术部"（Department of Science and Art，简称DSA）。DSA的总部即是伦敦的南肯辛顿博物馆（South Kensington Museum，即后来的 Victoria & Albert Museum）和皇家艺术学院（Royal College of Art）[30]。亨利·科尔以大博览会的部分收益购置了大批印度纺织品和器皿陈列于博物馆中，用作建筑师和设计师学习和参考。由科尔所监管的皇家艺术学院在当时是一所师范学校，为国内及帝国各处输送装饰艺术教师，该校旨在通过消除错觉主义母题来传授"正确的"设计知识，其中模仿和复制印度装饰母题就是一项重要的训练。[31]

亨利·科尔认为，向印度装饰艺术学习是英国工业产品的前途。这种见解与DSA的成立初衷根本一致，即促成英国的科学与印度（或东方）的艺术之间联姻。亨利·科尔属于约翰·斯图亚特·密尔（John Stuart Mill，1806—1873）的功利主义者圈子，长期致力于寻求行之有效的方法使公共机构能够起到教益普通公民及工人的作用。[32] 从他

们的看法出发,印度殖民地的土著与英国本土的劳动阶层一样是需要教化的对象,但是比国内的情况更为复杂:前者有着良好的装饰艺术趣味,却缺乏科学及科学的艺术。维多利亚人在进步、科学、道德和自然主义艺术之间构想了天然的联系,而不科学、不合乎逻辑——或者说不自然主义——恰恰是东方人,尤其是印度人最大的毛病,这也意味着他们的不道德。1858年,约翰·拉斯金(John Ruskin,1819—1900)在南肯辛顿博物馆发表就职演讲时,在极不情愿地承认了印度艺术之优雅精美之后以黑格尔一般的口吻向他的听众布道,指责印度艺术不表现自然,反映堕落和邪恶。[33]拉斯金把在英国报纸上阅读到的关于1857年印度士兵大起义中印度人的"暴行"与艺术上的"不科学"相提并论,认为必须用科学来纠正印度人的道德错误。热心于印度艺术教育的殖民地高级官员理查德·泰姆普尔(Sir Richard Temple,1826—1902)尤其欣赏想象力充沛的印度艺术,将其视为"人类美好的财富",他甚至提醒同僚:"如果只教给当地人我们的艺术,那么他们可能会面临着失去他们自己的艺术的危险。"但是他认为英国人仍然可以教给印度人一种东西,"一种他们经年累月也没有学到的东西,即正确地描绘对象,不管描绘的是人物、风景、或是建筑",他相信,这种学习能够修正他们的某种"精神错误"(mental faults)。[34]

DSA和南肯辛顿就是以泰姆普尔那种希望既保护印度装饰艺术又修正印度人精神错误的决心开始插手印度的艺术教育,先后在在加尔各答(1858年)、孟买[即J. J.艺术学院(Jamsethji Jijibhai Art School),1864年]、马德拉斯(1852年已得到政府补助)等主要城市组建以职业训练为导向的西式艺术学院。南肯辛顿的支持者批评英国廉价工业产品在印度的大量倾销破坏了当地手工艺和制造业传统。艺术学院就扮演着保护手工艺、重塑印度传统制造业、发展有用艺术、促进科学与艺术联姻的角色。外科医生弗里德里克·迪·法贝克(William Frederick de Fabeck,1834—1906)在接任斋浦尔艺术学院院长时恰切地道出这些艺术学院的宗旨:"通过在手工技艺中把科学和智力的进步与效率结合起来,(艺术学院)比那些只考虑知识分子需要和文雅的机构更适合于提高这个国家本地人的社会和道德水平……"[35]

殖民政府对艺术学院的期望主要有两方面内容:一是传播有用知识,二是以本地工艺制品出口。[36]南肯辛顿设计学院的培养方案被移用到印度的艺术学院。几何素描和徒手画是最重要的训练环节,临摹对象有希腊装饰纹样和老大师的自然速写,目的在于修正学生的"精神错误"。为了使学校教育直接进入生产环节,印度传统图案也是学习的核心,马

德拉斯艺术学院的学生就被要求临摹南印度装饰图案，为此，教师们考察和搜罗了大量印度教神庙的装饰。这些政府出资的艺术院校的主要教师也由南肯辛顿派出，亨利·洛克（Henry Hover Locke）、约翰·洛克伍德·吉卜林（John Lockwood Kipling，1837—1911）、约翰·格里菲斯（John Griffiths，1838—1918）以及恩斯特·宾菲尔德·哈维尔（Ernest Binfield Havell，1861—1934）等著名的艺术教师都有着南肯辛顿的教育背景。

然而，在为时短暂的实验以后，通过英国之科学与印度之装饰的联姻以帮助印度传统工艺重获新生的愿望不仅没有实现，反而使原本已处于衰退状态的印度手工艺雪上加霜。一方面，以功利主义为指向、机械复制为基础的设计教学压制了印度学生的原创性和想象力，学生被鼓励毫无创造力地复制印度传统的装饰母题，陈陈相因的拙劣模仿大量出口英国，以迎合英国人喜好异域风情的胃口。当莫里斯公司于1880年开始地毯制造业务时，莫里斯的女儿梅（May Morris，1862—1938）表明，开拓这一新业务是为了使英国摆脱对东方地毯的依赖，在她看来，东方的地毯艺术已经死亡，印度人开始制造色彩艳俗明亮的地毯，因为他们相信那正是维多利亚的英国人所需要的。[37]

另一方面，印英政府的教育管理层和来自南肯辛顿的教师虽然在培养工匠的问题上达成了共识，但一旦落实到具体操作中，无论是管理者还是教师都不可自拔地在培养艺术家还是培养工匠之间摇摆不定。英国人以文明自诩，处处希望以高级艺术来"人文化"（humanize）印度人的情感，这种愿望并没有因为南肯辛顿对实用艺术的强调而停止。以孟买的艺术学院为例，1850年代监管该学校的乔治·泰瑞（George Wilkins Terry）和约瑟夫·克罗（Joseph Crowe）强调人体艺术和自然写生，违背了南肯辛顿的反自然主义精神，但泰瑞的理由（1871年）充分：印度人无法正视现实生活，印度工匠倾向于重复传统构图，这使他们持续衰退无法进步，人体知识不仅是高级艺术，也是装饰艺术的基础，它能够帮助印度的图案设计师学会面对自然。[38]他的中辩又与大英帝国对印度的文化政策并行不悖。1865年，洛克伍德·吉卜林和约翰·格里菲斯从南肯辛顿来到孟买，加入了泰瑞的教学团体，分别担任装饰雕塑与装饰绘画课程。这对好朋友比此前许多殖民官员和教师都更留心和同情印度的宗教、习俗及其他文化和社会事务，他们衷心欣赏印度艺术，并且也乐于秉承普金和欧文·琼斯为装饰设计定下的规则，但在提倡低平的图案设计的同时，也赞成学生通过模仿自然去纠正"不精确"的传统陋习。这样的要求对于学生来说就意味着：

他们既要复制传统的平面图案，又要通过学习把同样的图案进行三维处理，即在保持装饰抽象性的同时，又使其错觉化；既非再现又再现。这个艺术难题并非印度独有，而是维多利亚时代关于装饰的讨论中出现的新问题，只是它被置于殖民地印度具体情景中的时候，就被卷入一个由艺术、教育、帝国统治、民族主义等等文化、政治、经济混搅而成的漩涡之中。

2.4 精神

早在帝国政府干涉教育以前，来到印度的英国官员已经开始传播以莎士比亚为代表的英国戏剧和文艺复兴的艺术观，此时，正值莫卧儿帝国衰落和古老的印度社会暗涌翻动之际。在西方的冲击下，印度传统的"艺术"和"艺术家"观念开始了重新定义的历程，起初进展和缓，但随着英国官方"教化"政策的介入而变得越来越激烈。首当其冲的是由低级种姓和贱民（包括穆斯林在内的"不可接触者"）所构成的艺术家阶层。宫廷细密画师或由于莫卧儿帝国的衰落流落民间，或因权贵趣味的西化转向而被欧洲画家排挤，他们有些成为英国人雇佣的"公司画师"（Company artist），专门描绘印度的风土人情，欧洲画家择优授之以透视法、渐隐法等写实技巧及油画技法；另有一些自绝于英国赞助圈之外，聚集在城市和城市周边，以绘制和出售廉价宗教画和低俗讽刺画为生，购买者多为城市平民，他们被称为"市集"画师（"bazaar" artist）；其他更不幸的手工艺人在工业化和市场化的进程中失去了竞争力，流入西式工厂，成为"劳作的手"。

与此同时，接受西化教育的城市中产阶级吸纳了西方关于"美的艺术"与"艺术家"的界定，随着文艺复兴绘画技艺的引进和艺术家浪漫主义形象的确立，在维多利亚绘画多愁善感情调弥漫的印度大都市上流社会，活跃着追求个性自由与人文精神的"绅士艺术家"和热爱艺术的知识分子。他们提倡破除迷信、反对"怪物"般的印度教神祇以及与之相对应的非理性的艺术形式，而古典艺术的"神人同形"观标志着文明和理性，"栩栩如生"（life-like）成为精英艺术区别于民间艺术、"绅士艺术家"区别于"市集"画师的分界点。文学家班吉姆·查特吉（Bankim Chandra Chatterjee，1838—1894）在一篇艺术论文的结论处宣布，孟加拉人，无论是在传统上还是在天性上，都异常地缺乏对美的热爱，他们对"美的艺术"（尤其是绘画和雕塑）漠不关心，原因在于他们在趣味和审美的眼睛上的基本缺陷。[39]因此，19世

纪下半叶印度最有声望的知识分子几乎一无例外地要求以"美的艺术"提高公众趣味，他们相信，通过欣赏艺术名作和学习艺术知识，公众将潜移默化地受到美的熏陶，获得审美的眼睛。

在很大程度上，印度知识精英对本国视觉艺术的兴趣是由欧洲人激发起来的。孟加拉地区的加尔各答是当时印度最繁荣的大都市，1864年从南肯辛顿被派往加尔各答艺术学校敦促当地应用艺术的亨利·洛克上任后却大力鼓吹高级艺术，着手把这所"学校"（school）变为一所"学院"（academy），在教学中违背了把印度艺术局限于机械的装饰艺术的原则。洛克的学生斯里曼尼（Shyamacharan Srimani）把自己为印度艺术辩解的小册子献给他，由衷地感谢他"热情而充满欢欣"地培养他们去欣赏"我们可敬的祖先的艺术作品之光彩"。[40]

斯里曼尼的小册子名为《美的艺术之兴起与雅利安人的艺术技艺》（*The Rise of the Fine Arts and the Artistic Skills of the Aryans*，1874），其短小精悍却野心满腹地运用了大量梵语文献证明印度是"美的艺术"而不是"装饰艺术"的故乡。他敏感地把印度雕塑和绘画的特征归结为它们唤醒了"相似性"（likenesses）、触摸式而非科学解剖式地把握人体的柔软起伏、倾向于面部的表现性（expressiveness）而非写实性。[41]这些被后人发展为印度艺术的精神性审美标准。然而在当时，这位受过系统欧洲艺术训练爱国主义者始终把几何素描看作所有艺术的基础，把古典理想看作再现的标准，因此，无论他如何为印度雕塑和绘画摇旗呐喊，最后只得伤心地被迫承认它们在解剖学和构图上的缺陷。[42]在斯里曼尼的心目中，"美的艺术"的最高原则仍是"科学性"而非"精神性"，真正把二者之高下翻转过来的是一位受到英国艺术与工艺运动（Arts and Crafts Movement）影响的新的东方主义者：来自南肯辛顿的艺术教师 E. B. 哈维尔。

1896年，E. B. 哈维尔接替亨利·洛克监管加尔各答艺术学校。此前10年里他监管马德拉斯艺术学校，致力于保护印度传统图案的纯洁性，时任伦敦"印度艺术保护促进会"（Society for the Encouragement and Preservation of Indian Art）大臣的乔治·伯德伍德（Sir George Birdwood，1832—1917）[43]对之赞赏有加。如前所述，在洛克及其后继者的领导下，加尔各答艺术学院俨然发展成一所"美的艺术"的"学院"，这是以牺牲应用艺术为代价的，哈维尔的任命可谓一种"拨乱反正"。哈维尔改革的第一步即是废除以西方古典艺术为中心的教学模式，把西方古物替换为印度古物，使课程"印度化"和"工艺化"。但或许他自己也没有料到，他对印度艺术之价值的强调却使他逐渐远

离了自己所珍视的应用艺术，站在了南肯辛顿与伯德伍德的对立面；不仅如此，他以激烈的改革措施和尖刻的艺术批评把艺术学院的问题扩大成更为广泛的社会政治问题，使自己卷入了印度民族主义运动的内部纷争，参与缔造了一种与写实主义分庭抗礼、作为"印度"之象征的现代艺术流派——孟加拉画派（Bengal School）。

哈维尔比亨利·洛克更加忠诚于应用艺术教育，希望印度能够在印英当局的领导下实现手工艺的复兴，他不满意的是英印教育当局推行的"现代化"政策——这只"死亡之手"——摧毁了生机勃勃的本土手工艺。他的批判并不新颖，伯德伍德以及其他艺术教师都已表达类似看法，但哈维尔选择了一个他们不同的立足点：他不认为印度的手工艺比西方的学院艺术低等，因为装饰艺术与"美的艺术"并无高下之分。他指责印英当局推行的手工艺复兴政策系以对手工艺的贬视为基础，又热烈地争辩说，手工艺的复兴不可能发生在一个事实上贬低其价值、否认其真正功能的社会。[44] 这一立足点使得哈维尔远离了亨利·科尔和南肯辛顿，亲近了威廉·莫里斯（William Morris，1834—1896）和艺术与工艺运动。在这个问题上，莫里斯比哈维尔本人讲得更为清楚：

> 我不应置喙建筑这项伟大艺术，更不应插足那通常被称作雕塑和绘画的伟大艺术，然而，在我心目中，我无法远离那些微不足道的所谓的装饰艺术，关于它们，我不得不说的是：只有在晚近时期，并且在最为错综复杂的生活条件下，它们才变得四分五裂，而我认为，当它们如此分离时，对于艺术之全部是不幸的：小艺术变得微不足道、机械呆板、毫无智性……而大艺术……必然要失去它们作为流行艺术的高贵……[45]

莫里斯关于"小艺术"与"高级艺术"的论断背后是对艺术之整体性的强调，他把建筑看作"艺术之母"（the mother of the arts）：一个"艺术的共同体"（union of the arts），各门艺术在其中彼此合作、互为唇齿、和睦共存。[46] 这正是"总体艺术作品"（Gesamtkunstwerk）的视野。"总体艺术作品"是德国浪漫主义音乐术语，在19世纪末20世纪初普遍受到西方设计思想家的关注。对于莫里斯来说，它指的不仅仅是把艺术作为整体来看待的创作方法，更是一种通过艺术改革社会的理想，他主张通过建筑整合各种艺术门类，号召艺术重新为社会服务，我们知道，这在后来成为现代主义设计运动发展的动力。

哈维尔接受了威廉·莫里斯的教诲，把雕塑和绘画都看作建筑装

饰的有机组成部分。1908年，哈维尔把他的印度艺术论著命名为《印度的雕塑与绘画》(Indian Sculpture and Painting)，他并不是通过否定印度艺术的装饰性和有用性来抬高其地位，而是抛出一个让信奉进步论的英国批评家瞠目结舌的观点：所有艺术都应该是有用的，文艺复兴艺术也不例外！再没有什么比这一论断更加轻易地把文艺复兴艺术准则拉下宝座。因为这么一来，无论是米开朗基罗的西斯廷天顶画还是拉斐尔的签字厅壁画都属于建筑装饰；建筑为艺术家提供了发挥创造天赋的珍贵机会，而他们所创造的艺术的用处不仅在于为建筑提供风格和精神一致的装饰，更在于与建筑一起构成公共艺术（communal art），为人民所欣赏，给予人民健康的精神教育。哈维尔参照约翰·拉斯金、威廉·莫里斯的观点把欧洲艺术划分为精神性的（spiritual）中世纪艺术、智性的（intellectual）文艺复兴艺术和物质的（material）后文艺复兴艺术三类，认为艺术自17世纪开始衰落，在18世纪演变成虚伪的艺术，后者又在19世纪转化成物质主义艺术（materialist art）。衰落之萌芽可追溯到文艺复兴，因为自彼时起，公共艺术遭到轻视而逐渐失去活力，取而代之的是取悦富人的私人艺术，后者自我隔绝于陈列室中，阳春白雪，却因失去精神性而日益堕落。[47] 在哈维尔看来，"英国人的市侩庸俗"（British Philistinism）摧毁了印度艺术，帝国的建筑方案把一堆所谓古典风格的大杂烩强行输入印度，完全没有考虑到印度本土建筑"活着的"传统与能工巧匠"活着的"群体（'living' communities）。[48] 而印度建筑就像拉斯金和莫里斯笔下的中世纪建筑一样，属于完美的"总体艺术作品"和优秀的公共艺术，在其中，从大型人物高浮雕到最简单的抽象图案，都被灌注了统一的"精神性"原则，它们彼此没有等级的高下之分，各司其职，共同服务于作为完整有机统一体的建筑。哈维尔一再重申，在印度，艺术不仅等同于设计与精巧工艺的"活着的传统"，而且还等同于想象与精神的"更高级的"特质。[49] 西方人对印度艺术的误解和忽视是由于他们无法超越纯粹的装饰元素去洞察和吸收更为抽象的"东方艺术思想的精神"（spirit of Eastern artistic thought）。[50] 在他的两部著作《印度的雕塑与绘画》和《印度艺术的理想》(The Ideals of Indian Art, 1911)中，印度的艺术与一系列特殊的"印度的"属性对应起来，这些属性深刻地保存了虔信与灵性，以及一种新的民族主义精神。两部作品都一再出现"艺术"与"考古"之相对，以及"印度的"看法与"西方的"看法两极的尖锐对立。哈维尔对印度艺术的辩护是要提供一种"艺术的、而不是考古的阐释"，并且"把他自己置于印度的视角"，而这只有通过发

现"印度艺术的神性理想"才能够达到，他并不打算在写作里提供关于印度艺术的形式或技法上的阐释，而是希望能够唤起"对印度灵性的感受"。[51] 经过哈维尔的解释，印度艺术就不仅不是野蛮落后的，恰恰相反，它稳然落座于"精神性"的高位。

1910年1月，在由乔治·伯德伍德主持的伦敦皇家艺术协会年度会议上，就印度是否存在"美的艺术"的问题，哈维尔与一批印度艺术学校的英国教师们展开辩论，他斥责英国人对印度艺术的偏见及其错误的教学方法，激情洋溢地宣布"掌控着织工手指的审美哲学与掌控着画家的笔刷与雕塑家的凿刀的审美哲学并无二致"。[52] 作为回应，孟买艺术学校校长伯恩斯（Sir Cecil Burns）重申，印度并无绘画和雕塑，印度的艺术只是作为建筑装饰方案或者其他构图作品的一部分而存在。[53] 即使伯德伍德这位印度工艺的同情者也拒绝承认东方艺术与欧洲艺术具有同等地位，甚至在会上讥讽一尊印度尼西亚佛陀雕塑为"乏味的铜像"，"一客水煮牛油布丁也能作为漠然之纯粹与静谧之灵魂的象征"。[54] 伯恩斯和伯德伍德的尖刻评论随即成为包括罗杰·弗莱（Roger Fry，1866—1934）在内的英国新美学标准创建者们的众矢之的，趣味的风标转向了印度艺术。

为了实现复兴印度手工艺的愿望，哈维尔不遗余力地著文、讲演，竭尽所能施行改革措施，他激怒了一些英国同僚，却赢得了致力于民族文化复兴的印度知识分子的支持。若将哈维尔的思想置于英国艺术与工艺运动的上下文中，他或许只是莫里斯无数追随者中的一员。但是，哈维尔是在殖民地印度进行着艺术与工艺运动思想的宣传和实践，当他宣布装饰艺术与"美的艺术"具有同等地位时，这就隐藏着一个在当时的情境中非常敏感的暗示：印度人与英国人并无野蛮与文明之别，从而也掏空了殖民主义存在的理论根基，虽则哈维尔本人从未质疑过大英帝国的存在。他对印度艺术精神性的强调与对维多利亚艺术物质主义的定位，不仅使印度从理论上摆脱了"怪物"的形象和"拜物主义"的种属，而且反倒把工业化的欧洲置于"拜物主义"的帽子下；而他在"总体艺术作品"的范畴内对印度艺术进行讨论，这不仅为理解印度艺术、消除艺术偏见提供了一个全新的视野，还为印度现代设计与国际设计运动接轨厘清了道路。

（本章执笔：黄虹）

第2章注释

［1］托名古希腊历史学家卡利斯提尼（Callisthenes）的《亚历山大的漫游》（*Romance of Alexander*）自称亚历山大东方冒险实录，实则东方异想故事集，在中世纪，这部作品衍生出多个版本。另一部广泛流传的作品《东方奇迹》（*Marvels of the East*）和《山海经》有几分相似，图文并茂地描述了包括印度、中国、日本在内的东方世界里怪异物种和奇闻轶事，其中关于印度的记录大多传抄自普林尼（Pliny）、索里纳斯（Gaius Iulius Solinus）和伪卡利斯提尼。

［2］参阅 Partha Mitter, *Much Maligned Monsters: A History of European Reactions to Indian Art*（Chicago: University of Chicago Press, 1992）, pp. 6–7。

［3］同上书，第16–17页。

［4］同上书，第27–28页。皮格诺里亚通过比较研究异教之间的不同形态，寻找宗教的普遍理论，是18世纪兴起的比较宗教学和比较文化学的先驱者，他把埃及看作所有宗教的发源地，印度、日本和墨西哥的神祇也都来自埃及。

［5］参阅 E. Grey, *The Travels of Pietro della Valle in India*（from the 1664 English translation of G. Havers）, II, London, 1892, pp. 73。

［6］参阅 G. B. Ramusio: *Navigationi e viaggi*, I, 1550, Lettera di Andrea Corsali Fiorentino, scritta in Cochin（6 Jan. 1515）, fol. 192v, 转引自 Partha Mitter, *Much Maligned Monsters: A History of European Reactions to Indian Art*, pp. 34。迪瓦尔岛在果阿附近，是16世纪的著名朝圣地。耶稣会士、历史学家 Du Jarric 记载了葡萄牙人对那里神庙的破坏和对印度教徒的迫害。

［7］Partha Mitter, *Much Maligned Monsters: A History of European Reactions to Indian Art*, pp. 35–36。

［8］同上书，第35页。

［9］"艺术史"作为一个专门术语，直到1719年才由英国画家和收藏家乔纳森·理查森（Jonathan Richardson）首先使用。按照他的看法，艺术史应当描述艺术的发展：它的兴衰、何时又兴，何时再衰；清晰地描述出现代人在古代传统的基础上所作的改进，以及现代人所失去的传统。在他所勾勒的艺术史脉络中，波斯和埃及的设计、绘画和雕塑艺术早于希腊艺术而存在，而希腊人将艺术推至令人目眩的高峰。参阅邵宏：《美术史的观念》，中国美术学院出版社，2003，第75–78页。

［10］参阅黑格尔：《历史哲学》，王造时译，上海书店，2001，第139–140页、第155–156页、第192页、第197页。

［11］参阅 Partha Mitter, *Much Maligned Monsters: A History of European Reactions to Indian Art*, pp. 208。

［12］参阅黑格尔：《历史哲学》，第96–97页。

[13] 参阅 William Pietz, "The Problem of the Fetish I", in *Anthropology and Aesthetics*, No. 9,（Spring, 1985）, pp. 5-17。

[14] 参阅黑格尔：《历史哲学》，第 102 页。

[15] 同上书，第 117 页。

[16] 参阅蒂姆·丹特（Tim Dont）：《物质文化》，龚永慧译，台北：书林出版社，2009，第 57-59 页。

[17] 参阅 William Pietz, "The Problem of the Fetish I", in *Anthropology and Aesthetics*, pp. 6。

[18] 16 世纪，葡萄牙人占领印度西部沿岸，野蛮的军人和狂热的耶稣会士都参与了破坏孟买、果阿附近石窟寺如象岛、康赫里（Kanheri）、曼达佩斯瓦尔（Mandapeswar）等的行动，但对异教充满敌意的耶稣会士也忍不住赞叹石窟寺的壮美，甚至感到将其奉献给上帝也并无不可，故而清除了一些神庙中的"渎神之物"，将它们改造成基督教堂。

[19] 朗吉驽斯（Longinus）的"崇高"概念在 18 世纪得到复兴，成为与"优美"（beauty）相对的批评概念。沙夫茨伯里（Shaftesbury）将"崇高"视为仅次于"优美"的批评标准，并暗示，崇高的感觉是由审美对象的巨大规模所激发起来。其后，约瑟夫·艾迪生（Joseph Addison）在"巨大"之外又添加了"宏伟"（greatness）和"罕见"（uncommon）两个特征。1757 年，艾蒙德·伯克（Edmund Burke）将"崇高"提升到与"优美"同等的地位，使它们成为艺术批评中两个主要标准。巨大、宏伟、罕见这些概念都符合欧洲人对印度建筑的感受，对印度建筑的欣赏顺理成章地进入"崇高"的审美旨趣。"如画"概念首先出现于园林设计领域，与欧洲人、尤其英国人对中国园林的不规则设计——即"疏落有致"（Sharawadgi）——的欣赏有关，沙夫茨伯里、艾迪生等都表达了对这种有别于古典理想的不规则趣味的欣赏，18 世纪下半叶，普莱斯（Uvedale Price）甚至建议将"如画"作为与"优美"和"崇高"并列的第三种艺术批评标准。值得注意的是，到了 18 世纪末，在"崇高"与"如画"的批评准则下，一些学者，比如法国学者安奎地·杜伯龙（Anquetil-Duperron）和勒让提（Le Gentil）把印度艺术与哥特式艺术相提并论，认为二者具有相似性。"崇高"和"如画"这两个与古典审美理想迥然不同的批评术语为前往印度的旅行者提供了欣赏坐标和批评旨趣，使他们在面对印度建筑时产生追远慕古和探索远邦异乡的浪漫情怀，而这些旅行者中的艺术家又试图在版画和插图中传达这样的浪漫情怀，加速了"非古典"趣味的传播。18 世纪晚期旅行印度的艺术家中最杰出的可能是丹尼尔叔侄（Thomas and William Daniell），他们出版的游记就命名为《印度的如画之旅》（*A Picturesque Voyage to India*），并在书中说明他们的意图是要把那些讨喜之地的如画之美传递回国。参见 T. & W. Daniell, *A Picturesque Voyage to India*（London, 1810）, pp. ii。

[20] 法国学者雷蒙德·斯瓦布（Raymond Schwab, 1884—1956）在著作《东方文艺复兴》（*La Renaissance Orientale*, 1950）的最后不无遗憾地提出他的疑惑：那些印度文化崇拜者们不惜耗费精力赞美和研究其文明各方各面，却从未对其视觉艺术的美学价值表示欣赏。斯瓦布所说的即是欧洲人对作为雕塑和绘画的印度艺术的无视。参阅 Partha Mitter, *Much Maligned Monsters: A History of European Reactions to Indian Art*, pp. 1。

[21] 参阅 Giovanni Paolo Lomazzo, *Treatise on Painting, Sculpture, and Architecture*. trans. Liliana Jansen-Bella and Thomas Crombez, Milan, 1585。

[22] 参阅 Rachel Fell McDermott, Leonard A. Gordon, Ainslie T. Embree, Frances W. Pritchett, Dennis Dalton（eds.）, *Sources of Indian Traditions: Modern India, Pakistan, and Bangladesh*（New York: Columbia University Press, 2014）, pp. 70-72。

[23] 出自吉卜林诗歌《白人的负担》首段："Take up the White Man's burden, Send forth the best ye breed / Go bind your sons to exile, to serve your captives' need; / To wait in heavy harness, On fluttered folk and wild— / Your new-caught, sullen peoples, Half-devil and half-child." 参阅 Rudyard Kipling, "The White Man's Burden: The United States and the Philippine Islands", in *The New York Sun*, February 10, 1899。

[24] 参阅吉田俊哉：《博览会的政治学：视线之现代》，苏硕斌、李衣云、林文凯、陈韵如译，群学出版有限公司，2010，第 11 页。

[25] 参阅 Arindam Dutta, *The Bureaucracy of Beauty*（London: Routledge, 2007）, pp. 24。

[26] 参阅 Owen Jones, *The Grammer of Ornament*（London: Bernard Quaritch, 1868）, pp. 16。

[27] 参阅爱德华·露西-史密斯：《世界工艺史：手工艺人在社会中的作用》，朱淳译，中国美术学院出版社，2006，第 173 页。

[28] 参阅 E. H. Gombrich, *The Sense of Order: A Study in the Psychology of Decorative Art*（London and New York: Phaidon Press, 1984）, pp. 34-36。

[29] 参阅 Owen Jones, *The Grammer of Ornament*（London: Bernard Quaritch, 1868）, pp. 77。

[30] 英国皇家艺术学院创立于 1837 年，原名为"政府设计学校"（Government School of Design）或"大都会设计学校"（Metropolitan School of Design）。从 1852 年开始由理查德·里德格雷夫（Richard Redgrave, 1804—1888）任校长。1853 年学校扩建并迁到伦敦马尔博罗大楼（Marlborough House），1857 年又迁到南肯辛顿，重命名为"艺术师范培训学校"（Normal Training School of Art），1863 年起被称为"国家艺术培训学校"（National Art Training School）。在 19 世纪下半叶，这所学校主要是一所师范学院，直至 1897 年演变为著名的皇家艺术学院，教学重点转向艺术实践与设计实践。

[31] 理查德·里德格雷夫（Richard Redgrave）负责为学院制定的培养方案，他强调

精准性与复制性的机械式的素描教育，禁止开设人体课，排斥自然主义绘画与雕塑课程。该方案后来被移用于印度主要城市的艺术教育。这种有着明显科学倾向的方案受到英国设计学院改革先驱威廉·戴斯（William Dyce，1806—1864）和查尔斯·希斯·威尔逊（Charles Heath Wilson，1809—1882）的影响。

[32] 南肯辛顿博物馆就是以教益功能为指向的公共机构，由于亨利·科尔坚持其开放时间必须首先考虑工人阶层最方便参观的时间，博物馆率先使用汽油灯照明（1858年），在夜间开放。

[33] 拉斯金说："……但是这种艺术却有着一个致命的特征——它从来不表现自然中的事物；……它任性而又坚决地与自然的所有事实和形式对立；它也许会画一个八臂怪物，却不会去画人；它也许会画一个螺旋形或曲曲折折之物，却不会画枝花。由此我们可以看出，这些艺术品的制作者已经抛弃了一切健康的知识，并且远离了生命中的一切欢乐。他们任性地封闭自我，并且将这个世界置之度外。除了一些天马行空的想象外……而通过这些想象，我们看到的却'只是邪恶的延续'"。参见约翰·拉斯金：《艺术十讲》，张翔、张改华、郭洪涛译，中国人民大学出版社，第227页。

[34] 参阅 Sir Richard Temple, *Oriental Experience*（London：John Murray, 1883），pp. 485。

[35] 参阅 Partha Mitter, *Art and Nationalism in Colonial India, 1850—1922: Occidental Orientations*（London：Cambridge University Press, 1994），pp. 32。

[36] 同上书，第38页。

[37] 参阅 J. W. Mackail, *The Life of William Morris, Vol.* II（London：Longmans, Green and Co., 1899），pp. 5。

[38] 参阅 Partha Mitter, *Art and Nationalism in Colonial India, 1850—1922: Occidental Orientations*, pp. 43。

[39] 班吉姆的论文《雅利安族之美的艺术》（"Arya Jatir Shuksha Shilpa"，英译为"The Fine Arts of the Aryan Race"），参阅 Tapati Guha-Thakurta, *The Making of New 'Indian' Art: Artists, Aesthetics and Nationalism in Bengal, c. 1850—1920*（New York：Cambridge University Press, 1992），pp. 124。

[40] 参阅 Partha Mitter, *Art and Nationalism in Colonial India, 1850—1922: Occidental Orientations*, pp. 224。

[41] 参阅 Tapati Guha-Thakurta, *The Making of New "Indian" Art: Artists, Aesthetics and Nationalism in Bengal, c.* 1850—1920, pp. 122。

[42] 斯里曼尼无法自圆其说，只好把"缺陷"看作衰落倒退，并归因于包括穆斯林和英国人在内的外族入侵。他说穆斯林入侵使艺术从"古典"（classical）堕落到"民间"（folk），他从孟加拉农村的"帕特"（pat）艺术及19世纪流行于加尔各答的伽梨伽特艺术看到绘画堕落成"无生命"和"苍白"的形式。参阅 Par-

tha Mitter, *Art and Nationalism in Colonial India, 1850—1922*, pp. 225; Tapati Guha-Thakurta, *The Making of New "Indian" Art: Artists, Aesthetics and Nationalism in Bengal, c. 1850—1920*, pp. 122-123。

[43] 乔治·伯德伍德抱有对印度乡村与手工艺的浪漫主义怀想，他不满殖民当局对印度本土文化与艺术的忽视，不遗余力地宣扬和推广印度手工艺与工业艺术，从1857年到1901年的几乎所有主要的印度艺术国际展览都冠以他的名字。

[44] 参阅 Partha Mitter, *Art and Nationalism in Colonial India, 1850—1922: Occidental Orientations*, pp. 249。

[45] 参阅 A. Briggs（ed.）, *William Morris: Selected Writings and Designs*（London: Penguin Books, 1962）, pp. 84。

[46] 参阅 Peter Davey, *Art and Crafts Architecture*（London: Phaidon, 1980）, pp. 14。

[47] E. B. Havell, "Open Letter to Educated Indians", 1903. 参阅 Debashish Banerji, *The Alternate Nation of Abanindranath Tagore*（New Delhi: Sage Publications）pp. xxvii。

[48] 参阅 E. B. Havell, "Indian Administration and Swadeshi", in *Journal of the Royal Society of Arts*, February 4, 1910。哈维尔在不同的文章中重复了这种批评观点，而正是由于他及他的支持者的主张，英国在德里建新都时采用了印度风格并雇佣了印度工匠。

[49] 参阅 E. B. Havell, "British Philistinism and Indian Art", in *The Nineteenth Century*, February 1903, pp. 200。

[50] 参阅 E. B. Havell, *Essays on Indian Art, Industry and Education*（Madras: G. A. Natesan & Co., Esplanade, 1907）, pp. 2-3。

[51] 参阅 E. B. Havell, *Indian Sculpture and Painting*（London: John Murray, 1908）, pp. v-vi, and Chapter III。

[52] 参阅 Mark Sedgwick, *Against the Modern World: Traditionalism and the Secret Intellectual History of the Twentieth Century*（London: Oxford University Press, 2004）, pp. 52。

[53] 参阅 Tapati Guha-Thakurta, *The Making of New "Indian" Art: Artists, Aesthetics and Nationalism in Bengal, c. 1850—1920*, pp. 164。

[54] 参阅 *Journal of Royal Society of Arts*, February 4, 1910, pp. 287。

3 务实之画：徘徊在现代运动门外的晚清制图学

3.1 制器尚象的教育

道光二十二年（1842），大清国在第一次鸦片战争中惨败，清政府代表与英方代表在泊于南京下关江面的英军旗舰皋华丽号上签署《南京条约》。同年十二月，在南京定居的魏源终于不负于此前一年被贬伊犁的挚友林则徐之托，撰成令国人得以睁眼看世界的地理学名著《海国图志》。该书序云："是书何以作？曰：为以夷攻夷而作，为以夷款夷而作，为宜师夷长技以制夷而作。"[1] 在作为全书之纲的《筹海篇》中，魏源这么写道：

> 夷之长技三：一、战舰，二、火器，三、养兵练兵之法。……国家试取武生、武举人、武进士，专以弓马技勇，是陆营有科，而水师无科。西洋则专以造舶、驾舶、造火器、奇器取士抡官。上之所好，下必甚焉，上之所轻，下莫问焉。今宜于闽粤二省，武试增水师一科，有能造西洋战舰火轮舟，造飞炮、火箭、水雷奇器者，为科甲出身……皆由水师提督考取，会同总督拔取，送京验试，分发沿海水师，教习技艺。凡水师将官，必由船厂、火器局出身，否则由舵工、水手、炮手出身，使天下知朝廷所注意在是，不以工匠柁师视在骑射之下，则争奋于功名，必有奇材绝技出其中。[2]

要"师夷长技"，自制轮船与各种枪炮"奇器"，就必须明了那些器物究竟如何制作。在百卷本《海国图志》中，从卷八四至卷九五，整整十二卷的篇幅都在介绍西洋火轮船、洋炮、炸弹、炮台、水雷等原理、制法、用法。这种不合通常地理志类书籍编撰体例的做法，显然体现了中国于鸦片战争中惨败这一事实对编撰者的刺激。[3] 而在书中，"夷人"的那些轮船与"奇器"都配有具体形象的图解说明，尽管无论是就准确性或是就美感而言，那些插图都并未超越明清以来的各种

"图说"，但它们很可能构成了近代中国国人对西方工业革命以后"设计"的最初印象。

咸丰十年（1860）秋，英法联军占领北京，咸丰帝仓皇间出走热河，授命恭亲王奕䜣收拾残局。此后一个月内，中外艺术文化史上的灿烂明珠圆明园被劫掠、焚毁，奕䜣被迫签署《北京条约》。"恭亲王的内心深处很清楚这一回合是多么屈辱。他因而发起自强运动，希望通过仿效西方，让中国以后能够富强。"[4] 两个月后，恭亲王奕䜣、大学士桂良、户部左侍郎文祥上奏云"探源之策，在于自强，自强之术，必先练兵。现在抚议虽成，而国威未振，亟宜力图振兴，使该夷顺则可以相安，逆则可以有备，以期经久无患。"为此，他们认为有必要商讨"上海等处，应如何设法雇用洋人，铸造教导。"[5] 此后，奕䜣与其助手文祥积极支持曾国藩、左宗棠、李鸿章等在中国推进洋务。原来，仅仅需要点燃一场大火，将一座历经一百五十年由五位清帝不断修建经营而成、事实上自雍正朝起已是皇帝重要听政处所的伟大园林焚毁殆尽，就能够让清廷权力高层认可魏源二十年前发出的呐喊。

咸丰十一年（1861），曾国藩在安徽创设新式军工企业安庆内军械所，次年召科学家徐寿、华蘅芳赴安庆研制轮船。关于此事，傅兰雅（John Fryer）记载甚详：

> 同治元年三月时有谕旨下，命两江总督稽查两省才能之士，能通晓制造与格致之事者，举为国用。故曾文正公举八人奏明皇朝，此八人中有徐、华二君在焉。盖二君之名久闻中外，总督遂召至安庆府，令考究泰西制造与格致所有益国之事。……华君集聚中国当时格致诸书，欲再翻刻，则在南京刊成数种，即利玛窦与伟烈亚力所译《几何原本》，及伟烈亚力之《代微积（拾级）》，并艾约瑟之《重学》，后另刊他书数种。惟此时总督派徐君之事与此不同，乃令创造轮船，以试实效。遂依《博物新编》中略图，制成小样，因甚得法，则预备造一大者。所用之器料，即取诸本国。尝在安庆时见过一小轮船，心中已得梗概，即自绘图而兴工。虽无西人辅理此事，甚难，而徐君父子，乐为不倦，总督亦常慰藉之。……曾侯爷甚喜此船，因锡（赐）名"黄鹄"。[6]

此条材料言及徐寿所绘制的两个图样。其一，是根据《博物新编》一书中插图而画成的蒸汽机图样。该书是英人合信（Benjamin Hobson）编写的中文著作，共三集，分述物理学、天文学、动物学，与华蘅芳

当时所刊《几何原本》《代微积拾级》《重学》等书同属格致之学；其中第一集有《热论》一节，介绍热的种类、产生、性能、利用及蒸汽机、轮船、火车等原理，即徐寿制图所本。[7] 在观看根据此图样制作而成的中国第一台蒸汽机后，曾国藩踌躇满志地在日记中写道："洋人之智巧，我中国人亦能为之，彼不能傲我以其所不知矣。"[8] 其二，是在见西人轮船实物之后绘制的仿造图样，据该图样所造轮船亦颇令曾国藩振奋欢喜，乃赐其名曰"黄鹄"。傅兰雅虽未详述制造"黄鹄"的过程，但此事显然亦非精通格致之学不可为之。倘若吾人同意这两个图样是一种设计图稿，就必须承认，作为制造军事装备的必要准备，"设计"（制图之学）是伴随着"科学"（格致之学）一同在晚清洋务运动中被引入中国的新学问。

正是为了发展这样一些新学问，一些有识之士设想了改革教育体制的可能性。在徐寿成功制造蒸汽机数月后，冯桂芬将其关于变法图强的政论合编为《校邠庐初稿》，寄呈曾国藩，谓"如不以为巨谬，敢乞赐之弁言"。[9] 该书即后来著名的《校邠庐抗议》。[10] 其中《制洋器议》重申了数十年前魏源的呼吁：

> 魏氏源论驭夷……独"师夷长技以制夷"一语为得之。夫九州岛之大，亿万众之心思材力，殚精竭虑于一器，而谓竟无能之者，吾谁欺？惟是输、锤之巧至难也，非上知不能为也；圬镘之役至贱也，虽中材不屑为也。愿为者不能为，能为者不屑为，必不合之势矣，此所以让诸夷以独能也。道在重其事，尊其选，特设一科以待能者。宜于通商各口，拨款设船炮局，聘夷人数名，招内地善运思者，从受其法，以授众匠。工成与夷制无辨者，赏给举人；一体会试，出夷制之上者，赏给进士；一体殿试，廪其匠倍蓰，勿令他适。夫国家重科目，中于人心久矣。聪明智巧之士，穷老尽气，消磨于时文、试帖、楷书无用之事，又优劣得失无定数，而莫肯徙业者，以上之重之也。今令分其半，以从事于制器尚象之途，优则得，劣则失，划然一定，而仍可以得时文、试帖、楷书之赏，夫谁不乐闻？且其人有过人之禀，何不可以余力治文学，讲吏治，较之捐输所得，不犹愈乎？即较之时文、试帖、楷书所得，不犹愈乎？即如另议改定科举，而是科却可并行不悖，中华之聪明智巧，必在诸夷之上（往时特不之用耳），上好下甚，风行响应，当有殊尤异敏、出新意于西法之外者，始则师而法之，继则比而齐之，终则驾而上之。自强之道，实在乎是。[11]

是文批评中国传统科举教育消磨聪明才智而于世无益，建议政府以务实态度另辟教育蹊径，培养有能力制造军事武器的人才，甚至提出应从拟将受教育者中分出一半"以从事于制器尚象之途"。曾国藩在阅读完《校邠庐初稿》后"击节叹赏"[12]，认为"虽多难见之施行，自是名儒之论"[13]，并"与皖中学者共观，叹为嘉、道以来治国闻者所不及"[14]。尽管出于谨慎避祸的考虑，冯桂芬在世时并未将《校邠庐抗议》正式付刊，甚至在其去世后，由其后人编定的《显志堂稿》亦未收入《制洋器议》等较为激进的篇什，但通过曾国藩的幕僚、同僚以及冯桂芬亲友的传抄，《校邠庐抗议》在晚清士林间产生了重大影响，而如何培养"制器尚象"的人才，也确实成为牵动洋务派教育改革以及后来一系列教育体制乃至社会体制变动的一根中轴线。

在曾国藩阅读《校邠庐初稿》前不久，清廷设立了主要教授外语与科学的教育机构京师同文馆，此事通常被视为中国现代教育之起点。在京师同文馆初建时所定八学年课程中，第三年设有"讲求机器"之名目，其余课程亦可能颇有一些涉及图学，但真正的制图教育似乎并未出现。[15]一个颇值得玩味的事实是，数年后被洋务派官员视为洋人格致之学中最重要内容的天文学、算学，也同样尚未成为此时同文馆教学的核心课程。

但此时冯桂芬以及受其影响的一批洋务派官员已逐渐意识到，制图教育与科学教育同是为国家培养军备制造人才所必不可少。同治二年正月二十二日（1863年3月11日），京师同文馆设立数月后，李鸿章奏请在上海设立了职能相似的上海外国语言文字同文馆，简称上海同文馆。[16]四月，冯桂芬为该馆拟定《试办章程十二条》，其第四条云："西人制器尚象之法，皆从算学出，若不通算学，即精熟西文，亦难施之实用。凡肄业者，算学与西文并须逐日讲习，其余经史各类，随其资禀所近分习之。专习算学者，听从其便。"[17]此竟隐然将算学与经史之学相提并论。同治三年（1864），李鸿章上奏云：

> 查西士制器，参以算学，殚精覃思，日有增变，故能月异而岁不同。中国制炮之书，以汤若望《则克录》及近人丁拱辰《演炮图说》为最详细，皆不无浮光掠影，附会臆度之谈。而世皆奉为秘本，无怪乎求之愈近，失之愈远也。[18]

是语已无异于承认，中国之所以难以制造出先进武器，重要原因之一在于缺乏以算学为本之图学。同函又云：

> 中国欲自强，则莫如学习外国利器，欲学习外国利器，则

> 莫如觅制器之器，师其法而不必尽用其人。欲觅制器之器与觅制器之人，则或专设一科取士，士终身悬以为富贵功名之鹄，则业可成，业可精，而才亦可集。[19]

此倡议"专设一科"以培养"制器之人"，与一年前冯桂芬所设想的"特设一科以待能者"的方案大致相似。但合此二语以观之，李氏该奏折的新颖之处正在于明确道出算学与图学对于培养"制器尚象"之人才的意义。

数年后的一条材料从侧面说明了当时中国确实缺乏这样的人才。同治五年五月十三日（1866年6月25日），左宗棠奏请在福建设局自制轮船：

> 如虑机器购觅之难，则先购机器一具，巨细毕备，觅雇西洋师匠与之俱来。以机器制造机器，积微成巨，化一为百，机器既备，成一船之轮机即成一船，成一船即练一船之兵。比及五年，成船稍多，可以布置沿海各省，遥卫津沽。由此更添机器，触类旁通，凡制造枪炮、炸弹、铸钱、治水，有适民生日用者，均可次第为之。[20]

其行文固然是一派抖擞豪迈之气，但多少总有几分属于"上达圣听"的修辞术，因为，在同一份奏折中，随着德克碑（Paul-Alexandre Neveue d'Aiguebelle）、日意格（Prosper Marie Giquel）这些洋人名字的出现，那种俨然乐观的情绪被另一段充满焦虑感的叙述冲淡了：

> 前在杭州时，曾觅匠仿造小轮船，形模粗具，试之西湖，驶行不速，以示洋将德克碑、税务司日意格，据云：大致不差，惟轮机须从西洋购觅，乃臻捷便。因出法国制船图册相示，并请代为监造，以西法传之中土。……嗣德克碑归国，绘具图式、船厂图册，并将购觅轮机、招延洋匠各事宜逐款开载，寄由日意格转送漳州行营。德克碑旋来漳州接见，臣时方赴粤东督剿，未暇定议。德克碑辞赴暹罗，属日意格候信。彼此往返讲论，渐得要领。日意格闻臣由粤凯旋，拟来闽面订一切。臣原拟俟其来闽商妥后，再具折详陈请旨，因日意格尚未前来，适奉购、雇轮船寄谕，应先将拟造轮船缘由，据实驰陈。[21]

由于国中无人，制造轮船过程中包括设计图样在内之大小事宜，俱不得不仰赖洋人，在这样的情况下求"以机器制造机器"，谈何容易！

因此不难想象，尽管在冯桂芬《制洋器议》和李鸿章奏折中关于改革教育体制的倡议迟迟未能在清廷国家层面获得真正认可，但在制作军备武器的实际操作层面，洋务派很快便将制图明确为一个独立而不可或缺的环节，并以此发展起相应的制图教学。

在呈递上述奏折约半年后，即同治五年十一月初五（1866年12月11日），左宗棠上奏"开设学堂，延致熟习中外语言文字洋师，教习英、法两国语言文字、算法、画法，名曰求是堂艺局，挑选本地资性通敏颖悟、通文字义子弟入局肄习。……兹局之设，所重在学造西洋机器以成轮船，俾中国得转相授受，为永远之利也，非如雇买轮船之徒取济一时可比"。[22] 同折附清单云：

> 宜优待艺局生徒，以拔人才也。艺局之设，必学习英、法两国语言文字，精研算学，乃能依书绘图，深明制造之法，并通船主之学，堪任驾驶。是艺局为造就人才之地，非厚给月廪，不能严定课程；非优予登进，则秀良者无由进用。此项学成制造、驾驶之人，为将来水师将材所自出。拟请凡学成船主及能按图监造者，准授水师官职；如系文职、文生入局学者，仍准保举文职官阶，用之水营，以昭奖劝。庶登进广而人材自奋矣。[23]

该清单显然已将语言、算学、图学、制造一同视为重要教学内容，并且拟设立相应的奖励制度。但蹊跷的是，在同日所呈递另一份关于求是堂艺局教学机宜并附有章程的奏折中，左宗棠于述及求是堂艺局的教学目的与内容时，仅仅提到语言和算法，而略过了"画法"：

> 夫习造轮船，非为造轮船也，欲尽其制造、驾驶之术耳；非徒求一二人能制造、驾驶也，欲广其传，使中国才艺日进，制造、驾驶辗转授受，传习无穷耳。故必开艺局，选少年颖悟子弟习其语言、文字，诵其书，通其算学，而后西法可衍于中国。[24]

由于上述段落是由同一人于同一天就同一事而撰写，其间的差异不太可能仅仅出于疏忽。吾人毋宁更稳妥地指出，倡议开设求是堂艺局的奏折是如此郑重其事地提及"画法"，而关于求是堂艺局教学机宜、章程的密折又是如此若无其事地对之略而不提，这一反差似乎隐约折现了一种对"画法"的暧昧态度。毕竟，人们长久以来一直认为，"画"要么是匠人赖以谋生之卑贱技能，要么是士人吟咏性情之业余艺

术,如今乍然要将之纳入严肃的教育事业,即使是头脑清醒的洋务派官员于率先推行制图教育之际,其措辞也难免存在几分疑虑与谨慎。

事实上,是救国存亡的焦虑感,方才促使人们从观念上将绘图技术从传统士大夫的墨戏天地移入实用工艺的严肃领域,就清廷洋务派而言,可以更确切地说,是从陶冶情性的优雅书斋移入制造军火装备的生产车间。在左宗棠在福州创设求是堂艺局前一年,李鸿章在上海创设了江南制造局。光绪元年(1875),李氏这么谈论江南制造局建厂情况:

> 至如制器物建厂一事,器体互异,名色綦繁,而统谓之机器……以重价购自外洋,迫至随事递增,或仿旧式,或出新裁,或考图说,往往由局自造,工料亦复浩繁。增机器必增厂屋以资会归,综前后营造计之,局以内工艺正副各厂及库房、画图房、方言馆、公务厅共十七座,局以外船炮药弹各厂及洋楼、奥图局共十五座,大船坞一区……经营近十年而后规模粗具,缔造之难有如此。[25]

可见江南制造局不独以"图说"为仿制西方机器之重要途径,并且为研究、制作机器图稿而专设有独立的"画图房"。其言"经营近十年",则包括"画图房"在内的诸厂屋很可能在江南制造局创办不久后已大致定下。求是堂艺局及其于同治六年(1867)演变而成的马尾船政局亦有相似布置。1876年英国海军军官寿尔(Henry N. Shore)游历该局时,曾发现"那些大绘图场与模型室",并提到,"在毗连着的一些公事房里,有几个中国的制图员在工作着,人们把一些绘得很好的引擎图给我看。"[26]。有理由相信,在晚清这些兵工学堂的"画图房"或类似处所中,不仅出现了现代设计教育的雏形,而且也萌生出一种将设计与制作分离的现代观念。

也正是在江南制造局与求是堂艺局创办初期,格致之学在教育中的重要性开始成为朝廷的议题。在左宗棠上奏开设求是堂学堂的同一日,奕䜣等奏请同文馆招考天文、算学人员:

> 因思洋人制造机器、火器等件,以及行船、行军,无一不自天文、算学中来。现在上海、浙江等处,讲求轮船各项,若不从根本上用着实功夫,即习学皮毛,仍无俾于实用。臣等公同商酌,现拟添设一馆……由臣等录取后,即延聘西人在馆教习,务请天文、算学均能洞彻根源,斯道成于上,即艺成于下,数年以后,必有成效。……诚以取进之途,一经推广,必

有奇技异能之士出乎其中，华人之智巧聪明不在西人之下，举凡推算、格致之理，制器、尚象之法，钩河摘洛之方，傥能专精务实，尽得其妙，则中国自强之道在此矣。[27]

郭秉文指出，此时同文馆的地位"提高至与高等学校（collage）同等。在此之前只教外文，此后加入讲授科学的部门"[28]。不过，同文馆中的科学教育，很难说是源自于人类试图追求事物真相的一种较为纯粹的意愿。正如舒新城所云，"同文馆的天算馆实为研究西学的元始机关。惟当时之所谓西学只以天文、算学为限，而学习西学的目的，在于制洋器以自强。"[29] 正是因此，在奕䜣等的构想中，"推算、格致之理"与"制器、尚象之法"相提并论，或者更明确地说，他们对格致之学的推崇本身就意味着对制图之学的肯定。一个多月后，奕䜣等再奏此事，正是以江南制造局与求是堂艺局的实践为论据，并且提到了"画法"：

> 识时务者，莫不以采西学、制洋器为自强之道。……上年李鸿章在上海设立机器局，由京营拣派兵弁前往学习。近日左宗棠亦在闽设立艺局，选少年颖悟子弟，延聘洋人教以语言文字、算法、画法，以为将来装造轮船、机器之本。由此以观，是西学之不可不急为肄习也，固非臣等数人之私见矣。[30]

毋庸明言，在晚清洋务运动史料文献中频繁出现的"画法"一词，往往是指为轮船、机器等器物制作图样的方法，亦即作为设计活动基础的制图技术。从这个意义上说，与天文学、算学一起，设计学是比绝大部分现代学科都更早在中国官方教育体制中出现的新学问，尽管当时人们尚未为设计行为赋予某个特指的汉语称谓，而只能含糊笼统地称其为"画法"。但与包括英国皇家艺术学院前身政府设计学校在内的各种早期英国设计教育机构无忧无虑地仅关心美术问题以至于被批评为"脱离水而学习游泳一千节课程"[31]的情形相比，无论是在像江南制造局、求是堂艺局这样的兵工学堂，还是在同文馆的大算馆，人们所教授的"画法"课程都带有更鲜明的务实态度：从一开始，所有课程的设置都是出于发展军备、抵御异族的考虑；当此飘摇之世，满腹忧患的洋务派官员但求关于那些器物之图像的制作能"俾于实用"，不仅无暇追求此种图像的审美价值，甚至来不及物色某个特定的术语去指称此种图像的创造过程。

奕䜣等的倡议激起了保守派的强烈反对，双方轮流上奏，相互诘难。就在朝廷上下因京师同文馆增设天文、算学馆而闹得不可开交之

际，上海同文馆改名为上海广方言馆。[32]不过，这种更名并未改易洋务派的务实作风。同治八年十二月（1870年初），上海广方言馆移入江南制造局，总办冯焌光、郑藻如拟定《广方言馆课程十条》，其中赫然标有"求实用"一条，云：

> 今日士大夫之通患，莫大乎所学非所用，所用非所学。毕生竭虑殚精，汲汲以求工于帖括，及至筮仕之日，则茫然罔有依据。盖学不求其实用，究不知所学何事也。兹建设广方言馆，苦心经营，立教之本意，无非储真才以收实效。诸生……凡有关于今日军国之要者，务宜切实讲求。……庶几以所学推于所用，不至贻诮虚声矣。[33]

广方言馆的课程设置也确实充分展现了这种讲求实用的宗旨。学生被分为上下班（后来改为正科、附科）：

> 初进馆者先在下班，学习外国公理公法，如算学、代数学、对数学、几何学、重学、天文、地理、绘图等事。……上班分七门：一、辨察地产，分炼各金，以备制造之材料；二、选用各金材料，或铸或打，以成机器；三、制造或木或铁各种；四、拟定各汽机图样或司机各事；五、行海理法；六、水陆攻战；七、外国语言文字，风俗国政。[34]

不难发现，绘图已被视为下班亦即初入学堂者所必须掌握之技能，而在上班七门中，前三门均与制造相关，第四门更是直接涉及设计图样之制作。并且，广方言馆的这种制图教育是如此具有实效性，以至于后来成为这间培养翻译人才的机构转变为工业学堂的内在因素。因为，只要吾人细心阅读广方言馆后期史料，便会发现，光绪二十五年（1899）江南制造局的工艺学堂与广方言馆合并时被具体安置之位置，恰恰便是广方言馆教授设计图样之制作的处所。[35]

与此相似，在求是堂艺局与马尾船政局中，设计图样之制作亦日益成为重要的教学内容。求是堂艺局初设时，便为分别培养制造人才和驾驶人才而设立了两个学堂：

> 当时制造学推法国较优秀，所以左宗棠和日意格等计划设立一个学校，专重法国学问……目的在使学生能彻底了解轮船及轮机的原理和作用，以养成他们自己打样制造的能力。因为注重法国学问，所以名为法国学堂，一称前学堂。至于管轮驾驶学，以英国为优秀，所以计划另立一校，专重英国学问……

目的在教养管轮及驾驶的人才。因为注重英学,所以名为英国学堂,一名后学堂。[36]

显而易见,前学堂与设计教育尤其密切相关。尽管如前文所述,在求是堂艺局创办初期,就连左宗棠也未能总是非常明确地强调"画法",但不久以后,在前学堂中就分化出另两个相当具有现代工科特征的设计教育部门。根据1876年目击者寿尔关于马尾船政局的记载:

> 学校是整个机构里重要的部分。它分为英文与法文两类。……法文学校有三个:(一)造船学校;(二)设计学校;(三)艺徒学校。第一个学校聘请了三位教授,教物理、化学和数学。艺徒学校的课程为算学、几何、图形几何学、代数、图画和机械图说。[37]

在寿尔记述中的"造船学校""设计学校"与"艺徒学校",即分别是其他一些中文史料所提及的"造船科""绘事院"与"艺圃"。其中,"造船科"由求是堂艺局的前学堂直接发展而来:

> 最早的法文学堂是造船科,开办于1867年2月……该部的目的是训练人们"通过思维和计算"懂得"轮机的功能、大小以及各个部件所起的作用,从而能够设计和仿造轮机的某一独立部件……能计算、设计并在模制房勾描一条木船的船体";最后能将这种知识应用于海军船厂的实际工作。基本课程包括法文、算术、代数、画法几何和解析几何、三角、微积分、物理以及机械学。……该科的课程似乎需要五年授完。[38]

而后两个机构的出现,显然是因为人们在实践中发现,制作虽与设计有关,却不能完全包括或取代设计:

> ……后因事实需要,又添设绘事院及艺圃两所。同治六年冬口口意格建议,谓"造船之枢纽不在运凿杆椎,而在画图定式,非心通其理,所学仍属皮毛,中国匠人多目不知书,且各事其事,恐他日船成,未必能悉全船之窥要。"于是在是年十二月一日即设绘事院一所,内分二部:一部学习船图,一部学习机器图……。艺圃的创设则稍后,始自同治七年正月二十四日。……目的在养成完善的工人,使能独立按图做工,成绩优异者可充工头,甚至当工程师亦无不可。[39]

"绘事院"的职能是培养绘制轮船图样、机器图样的专职制图人员,无怪乎会被称为"设计学校"或"设计科":

> 据日意格说，设计科的目的是"组织有条件制订建造所需计划的一班人员"，虽然他的叙述给人留下的印象是这班人员主要是搞轮机设计的。……基本课程包括法文、算术、平面几何和画法几何，以及一门详论150匹马力轮机的课程。此外，该科教导学生为各种轮机准备施工图和说明书。在八个月学习期间，他们还要每天花若干小时在工场同工人打交道，熟悉种种轮机和工具的实际细节。这份课程表显然需要三年才能授完……[40]

至于"艺圃"或"艺徒学校"，则是将学生送至工厂参与制造实践的教育机构，这些学生"艺徒"[41]被设想将来会成为工匠领班，而他们必须学习的东西，同样也与设计有着密切联系：

> 艺圃成立于1868年，向有希望成为领班的青年工人施行部分时间的教育。……据日意格说，它的目的是给予挑选出的青年工人"阅读计划、设计计划、计算轮机或船体，或别的什么东西的体积和重量等方面的能力。同时使他们在工场获得其业务工作所必需的本领"。课程包括法文、平面几何和画法几何、代数、制图以及一门讲解轮机的课程……。在学成完毕时（这似乎需要三年或更长的时间），艺徒可望"为一部发动机的设计编写一份说明书，计算每一个部件的质量和重量，他们还能够描述这部机器运转的细枝末节。"[42]

马尾船政局在中国近代教育史上的另一项著名贡献，亦即派遣国人出洋留学的创举，亦与制图之学有关。同治十年（1872），在容闳藉丁日昌之力极力张罗、倡议此事后，曾国藩、李鸿章奏云：

> 前任江苏巡抚丁日昌奉旨来津会办，屡与臣商商榷，拟选聪颖幼童，送赴泰西各国书院学习军政、船政、步算、制造诸学，约计十余年，业成而归，使西人擅长之技，中国皆能谙悉，然后可以渐图自强。……臣国藩深韪其言。……臣鸿章复往返函商。窃谓自斌椿及志刚、孙家谷两次奉命游历各国，于海外情形亦已窥其要领，如舆图、算法、步天、测海、造船、制器等事，无一不与用兵相表里。凡游学他邦得有长技者，归即延入书院，分科传授，精益求精，其于军政船政，直视为身心性命之学。今中国欲效其意，而精通其法，当此风气既开，似宜急亟选聪颖子弟，携往外国肄业，实力讲求。[43]

次年十一月初七（1873年12月26日）沈葆桢亦奏云，在马尾船政局中，"前学堂习法国语言文字者也。当选其学生之天资颖异，学有根底者，仍赴法国深究其造船之方，及其推陈出新之理。后学堂习英国语言文字者也。当选其学生之天资颖异，学有根底者，仍赴英国，深究其驶船之方，及其练兵制胜之理。"[44] 从设立同文馆，至派遣幼童或生徒留学美国、欧洲，清廷洋务派于西学所关注领域，始终以制造轮船、枪炮等军备武器为中心，惟于后期派人前往欧洲学习时于培养军事人才方面亦稍加重视。[45] 虽然容闳原先所构想留学生学习事项未必仅止于军备生产，但人们所瞩目、希冀于留学计划处，与洋务派在国内操办船政兵工之一般洋务并无大异，只不过希望留学生在海外所学技艺更为精巧罢了。同治十二年（1873），左宗棠这么写道：

> 今幸闽厂工匠自能制造，学生日能精进，兹事可望有成。再议遣人赴泰西各处，藉资学习，互相考证，精益求精，不致废弃。……沈议遣赴英、法，曾议遣赴花旗。窃意既遣生徒赴西游学，则不必指定三处，尽可随时斟酌资遣。如布洛斯（引按：今译普鲁士）枪炮之制，晚出最精，其国嘞哗呢曾言，彼中新制水雷足破轮船，如中国肯挑二十余人同往学习制造，则水雷、后膛螺丝开花大炮，亦可于三年内学得……即此类推，则不独英、法、咪应遣人前往，此外尚可商量，明矣。[46]

又比如说，同治十三年（1874），李宗羲上疏海防筹议云：

> 至于铸造之法，沪局机器工匠华洋兼用，华匠协同洋匠学习有年，亦渐窥其奥窔。但只能就洋匠成法，依样仿照，若欲神明变化，推而广之，必须有上等工匠及习算之学生亲赴外洋，遍观各厂，参互考校，方能自出心裁，智创巧述。现在出洋肄业之幼童业已三年……如有能通制造之法者……令其竭虑殚心，精求绝技，他日艺成而归，广为传授，庶足辟途径而励人才。[47]

正因关注制造之故，洋务派官员亦非常关心出洋学生在制图方面的学习。同年沈葆桢建议派遣马尾船政局艺童、艺徒至法国留学时，明确要求其出洋前三年每年均须学习"画图"或"画学"。[48] 光绪二年（1876），李鸿章等奏准派遣马尾船政局艺童、艺徒去英法两国学习海军与制造，所拟出洋肄业章程规定：

> 选派制造学生十四名，制造艺徒四名，交两监督带赴法

国，习学制造。……凡所习之艺，均须极新极巧；……如有他厂新式机器及炮台、兵船、营垒、矿场应行考订之处，由两监督随时酌带生徒量绘。其第一年除酌带量绘外，其余学生可以无须游历。第二、第三年，约以每年游历六十日为率，均不必尽数同行，亦不必拘定时日。[49]

章程云监督毋庸带上所有生徒游历者，盖为节省经费考虑，但却特地注明第一年"量绘"学生必须随从，则在章程制定者看来，要学习西方先进制造工艺，制图技术比其他一切事物都更为重要，乃至不可或缺。该章程又云：

或别国有便益新样之船身、轮机及一切军火水陆机器，由监督随时探明，觅取图说，分别绘译，务令在洋生徒，考究精确，实能仿效，一面将图说汇送船政衙门察核。[50]

此种监督，显然合教学、管理二职于一身，而其考虑生徒图绘技术合格与否的标准，正在于"考究精确，实能仿效"八字，亦即精确性与实用性。生徒出洋求学，"总以制造者能放手造作新式船机及全部应需之物……方为有效。"[51]

因此，多少有些莫名其妙地，在西方主要跟工业生产方式与商业消费语境联系在一起的现代"设计"观念，在中国却是作为军火装备制造的衍生物而获得生长的土壤。为了制造新式轮船与枪炮等"奇器"，亦即魏源曾经谈到的"夷之长技"中的器物，人们迅速地转向"制器尚象"的教育策略，引入"夷人"的制图之学，以及作为其基础的格致之学。无论是1842年的魏源，还是活动在19世纪中后期的洋务派官员及其幕僚，必定都曾经希冀着，这些新学问之输入将促使中国以一种强盛的姿态进入现代世界格局。然而，关于这些新学问与现代运动的内在联系，也就是说，关于这种新学问本身之所以可能将一个东方古国推入全球性现代图景的深层原因，他们之中恐怕很少人能作出全面的估量与准确的判断。

3.2 斯世需用的图学

同治六年（1867），清廷洋务派首领恭亲王奕䜣等倡议在同文馆招考天文、算学人员的建言遭受到保守派的种种责难。在保守派看来，此议绝非在教育政策上的简单调整，而是对孔孟之道的根本破坏。御史张盛藻奏云："臣愚以为朝廷命官必用科甲正途者，为其读孔、孟之

书，学尧、舜之道，明体达用，规模宏远也，何必令其习为机巧，专用制造轮船、洋枪之理乎？"[52]大学士倭仁则奏云："窃闻立国之道，尚礼义不尚权谋；根本之图，在人心不在技艺。今求之一艺之末，而又奉夷人为师……即使教者诚教，学者诚学，所成就者不过术数之士，古今来未闻有恃术数而能起衰振弱者也。"[53]地方官员杨廷熙甚至越职上书，先称天象示警，人言浮动，再云"自来奇技淫巧，衰世所为，杂霸驩虞，圣明无补"，然后历数同文馆倡议之非十条，请旨撤销同文馆，"以杜乱萌而端风教，弭天变而顺人心"。[54]

于今视来，这些言论自然是迂阔可笑，酸腐可叹，但究其来源，却是历史悠久，甚至可上溯至《论语·为政》中的"君子不器"。数千年来，中国知识分子遵循着孔圣人与其他智者的教诲，遵循着古代学术中的"应物"思想，自觉营建着一部"以物之名义抗拒物之存在的精神史"，终于通过"格物致知"而莫名其妙地丧失了博物学热情，放弃了现实维度。[55]同治五年（1866年）左宗棠奏请创办福州船政局时曾云：

> 中国之睿智运于虚，外国之聪明寄于实。中国以义理为本，艺事为末；外国以艺事为重，义理为轻。彼此各是其是，两不相喻，姑置弗论可耳。谓执艺事者舍其精，讲义理者必遗其粗，不可也。谓我之长不如外国，藉外国导其先，可也；谓我之长不如外国，让外国擅其能，不可也。此事理之较著者也。[56]

洋务派倡导在同文馆里研究天文、算学，正属于一种以外国之"实"补救中国之"虚"的努力。他们要求真真正正地把外在的"物"客观化然后进行研究，并且这种研究有着实实在在的目的，亦即要在国内制造先进的军备武器以图自强。倘若吾人暂且将种种与政治或经济利益牵涉的问题置诸弗论，而单纯从这个角度来审视清廷保守派与洋务派的争端，则不难从中窥见"务虚"与"务实"两种价值取向的冲突。

在这样的冲突背景下，数百年来陆续自西徂东之"格致"的特征方才真正豁然呈现。虽然早在明代，"格致"一词就已被中国文人与来自欧洲的耶稣会士共同使用，并且往往被视为西方科学（scientia）的同义词，但正如艾尔曼（Benjamin A. Elman）所指出，从晚明直至清代前期，中国文人和欧洲传教士"双方都在设法通过单纯地消解对方来加强自己。……利玛窦和耶稣会士试图用西欧的自然研究抹去格物的古

典内涵，从而使中国人能够理解天堂并接受教会的理论，中国人则用本土的格物致知传统冲淡西学的影响，使其能断言欧洲学问起源于中国，因而是可以同化的。"[57] 如果说，自16世纪以来，中土人士论及"格致"时，时常自觉或不自觉地将之视为一面镜子，故而从中所察见的，主要是自身的"格物致知"的治学传统，那么，在19世纪的最后几十年里，当他们睁大一双双焦虑的眼睛去观看西方学问的时候，无论是对之倾慕不已而亟欲接纳，抑或对之满怀畏惧而深恶痛绝，那一面染上厚厚尘垢的古镜毕竟还是破碎了。当然，与古老镜面一同陨灭的，还有镜中那个朦朦胧胧、似真似幻的影像。同治十三年（1874），于筹办上海格致书院（Shanghai Polytechnic Institute）之际，徐寿这么谈到中西两种"格致"的差异：

> 惟是设教之法，古今各异，中外不同，而格致之学则一。然中国之所谓格致，所以诚正治平也；外国之所谓格致，所以变化制造也。中国之格致，功近于虚，虚则常伪；外国之格致，功征诸实，实则皆真也。[58]

光绪二年十月初十（1876年11月25日），保守派官员刘锡鸿在即将作为郭嵩焘副手出使英国之前参观了格致书院，并在日记中评论道：

> 所谓西学，盖工匠技艺之事也。易"格致书院"之名，而名之曰"艺林堂"。聚工匠巧者而督课之，使之精求制造以听役于官，犹百工居肆然者，是则于义为当。夫苟自治其身心，以经纬斯世，则戎器之不备，固可指挥工匠以成之，无待于自为。奈何目此为格致乎？[59]

其蔑视西学、反对新政的立场自不待言，但视西方"格致"为"艺"，亦即具有实用意义之技艺，却与徐寿及其他支持新政者并无二致。光绪六年（1880），张树声在广州黄埔建造教授西学的机构，定名赫然便是"实学馆"。在奏议中，就像徐寿那样，张树声也比较了中西两种"格物致知"的方式：

> 伏惟泰西之学，覃精锐思，独辟户牖，然究其本恉，不过相求以实际，而不相骛于虚文。格物致知，中国求诸理，西人求诸事；考工利用，中国委诸匠，西人出诸儒。求诸理者，形而上而坐论，易涉空言；委诸匠者，得其粗，而士夫罕明制作。故今日之西学，当使人人晓然于斯世需用之事，皆儒者当勉之学，不以学生步鄙夷不屑之意，不使庸流居通晓洋务之

名,则人材之兴,庶有日也。[60]

无论是否情愿,人们都只能学会正视如下事实,即一方面,奉实学之泰西已然日益强大,而另一方面,守虚志之中国却是日趋衰落。二者之间的对照是如此鲜明,如此刺激,其于具体事实方面的证据是如此确凿,如此惨痛,以至于即使那种认为西学源自中土的古老论调仍然具有一定市场,但兜售这种论调的人已经愈来愈不自信,甚至只不过是借中土古义推泰西学问罢了。最典型的例子也许是约作于光绪十九至二十年(1893—1894)的陈炽《格致》一文,读来真令人胸中有恨,块垒难消:

> 自《大学》"格致"一篇亡于秦火,西汉黄老之学朝野盛行,东汉明帝夜梦金人,佛教亦乘虚而入中国。迄今二千载,中国贤知之士溺于高远,而清净寂灭之说,遂深中于人心。汉儒守缺抱残,穿凿赴会,泥于礼文之迹,未窥制作之原;宋人析理虽精,而流弊之所归,亦苦于有体而无用,与二氏(引按:指佛、道)无以大远也。大抵束缚智勇,掩塞聪明,锢之于寻行数墨之中,闭之于见性明心之内,其盛也,可以消磨志气,忘机寡欲,使乱阶无自而生,其究也,手足拘挛,爪牙亏折,中原万里,旷若无人,而外患之来,遂横溃侧出而不可救药。……(泰西格致)其道至庸,易知易能,宜民而利用,而固非索之虚无也。其事至实,愚夫愚妇,习见而共闻,小叩小鸣,大用大效,变通尽利,因应无方,洵足以窥《大学》之渊源,亦以补《冬官》之阙佚。[61]

光绪二十一年(1895),严复撰《救亡决论》痛斥八股文之害,继而以更理性也更冷峻的口吻指出,中国传统学术研究"其高过于西学而无实","其事繁于西学而无用",而其关于西学何以优于中学的分析可谓字字诛心,掷地有声:

> 固知处今而谈,不独破坏人才之八股宜除,与(举)凡宋学汉学,词章小道,皆宜且束高阁也。即富强而言,且在所后,法当先求何道可以救亡。惟是申陆王二氏之说,谓格致无益事功,抑事功不俟格致,则大不可。夫陆王之学,质而言之,则直师心自用而已。自以为不出户可以知天下,而天下事与其所谓知者,果相合否?不径庭否?不复问也。自以为闭门造车,出而合辙,而门外之辙与其所造之车,果相合否?不龃龉否?

3 务实之画:徘徊在现代运动门外的晚清制图学

又不察也。……然而天下事所不可逃者，实而已矣，非虚词饰说所得自欺，又作盛气高言所可持劫也。迨及之而知，履之而艰，而天下之祸，固无救矣。胜代之所以亡，与今之所以弱者，不皆坐此也耶！……然而西学格致，则其道与是适相反。一理之明，一法之立，必验之物物事事而皆然，而后定之为不易。其所验也贵多，故博大；其收效也必恒，故悠久；其究极也，必道通为一，左右逢源，故高明。方其治之也，成见必不可居，饰词必不可用，不敢丝毫主张，不得稍行武断，必勤必耐，必公必虚，而后有以造其至精之域，践其至实之途。迨夫施之民生日用之间，则据理行术，操必然之券，责未然之效，先天不违，如土委地而已矣。……西学格致，非迂涂也，一言救亡，则将舍是而不可。[62]

为了让中国能够进入泰西各国已先行构建的现代图景，并且在奉行优胜劣汰原则的残酷丛林中存活下来，越来越多的知识分子放下"天朝"之"士"的无谓尊严，对泰西"格致"之学加以向往与采纳。这恰恰显示了19世纪下半叶中国智识界中的一场重大变动，葛兆光先生曾称之为"现代性的入侵"（inbreak of modernity）。[63] 向西方学习，无论是师夷之技，还是采格致之学，都是在这样的"现代性的入侵"之情况下中国知识分子自我调整的策略。在20世纪初，辜鸿铭极具洞见地为这种自我调整选定了一个足以避开孰优孰劣之争的词汇——"扩展"（expansion）：

中国的文人学士在欧洲现代物质实利主义文明的破坏力量面前一筹莫展，就如同在英国，中产阶级面对法国革命的思想和理论无计可施一样。要有效地对付现代欧洲文明的破坏力量，中国的学者需要"扩展"，但是，这些文人学士是在狭隘的宋代儒家清教主义影响下成长起来的，他们压根就没有所谓的"扩展"观念。鉴于现代欧洲文明的（涌向）东来，他们所想到的"扩展"，就是中国人必须拥有现代的枪炮和战舰，仅此而已。不过，当时在中国，有一个大人物对于是真正的"扩展"意义有所领会，他是一个满族人。正当汉族的文人学士们忙于修剪兵工厂和试制现代枪炮时，文祥，后来的领班军机大臣和总理衙门首席大臣，设立了同文馆，一个旨在使中国青年接受充分的欧洲式教育的学院[64]……

辜鸿铭认为，无论是西方的基督教教义，或是中国的儒家思想，都

不是绝对完美理论体系,都需要加以扩展。"中国文人学士之所以束手无策,无能为力,是因为他们没有此种认识,现代欧洲文明无论利弊如何,其伟大的价值与力量……就在于法国大革命以来,现代欧洲人已经有力地抓住了这种扩展观念,并且这种伟大的扩展观念已经传到中国。"[65]

这样的"扩展",从较早时期的对船坚炮利的研发,到后来对格致之学的崇尚,乃至于更后来的在政治、教育、经济、文化方方面面的变革,在数十年间创造了一个全然不同于传统"士人"的知识分子群体:

> 1865—1895年,一个由技工、机械师、工程师所构成的新的社会群体出现了。他们的专业技能脱离了经学垄断的学而优则仕的传统领域。……江南制造局和教会学校的新学生们从众多雄心勃勃谋求官位的群体中分离出来,但他们依旧是文化、政治和社会等级中国的必要成员。而"格物者"现在与正统的经学文人共处于官僚机构中,其政治地位、文化身份和社会声望低于后者。[66]

就探讨中国现代设计思想史而言,对这些"格物者"及其所在智识圈子的制图思想作一番考察是有必要的。仅仅因为像徐寿这样一些人所绘制的机器图样无关乎装饰或不具备美感,或有别于通常与现代消费语境联系在一起的"设计",就对产生这些图像的智识环境不予深究甚至完全忽略,这很可能是与关键线索失之交臂的愚蠢决策。在19世纪的最后数十年里,这些"格物者"一直在努力地"扩展",并且他们所绘制或研究的各种机器图样或"图说"本身就是这种"扩展"的重要内容。也许,通过这样的"扩展",他们丧失了纯粹的"士"或"正统的经学文人"那种超然于世的优越感,他们所创作的图像也不再可以借助"志于道"、"游于艺"的儒家思想而获得某种虚无缥缈的神秘"气韵"。然而,他们已经成功地把自己升级为更有能力适应现代社会生活实际需求的人物,并且自觉地用一种属于"格致"或"实学"的标准去约束与评估那些图像,力求使之呈现为理性、科学的面貌,能迅捷有效地进入甚或直接建构工业化的生产环境。还有什么事物比这样的图像更有资格被誉为"现代设计"?

同治元年(1862),洋务派重臣曾国藩召徐寿、华蘅芳至安庆内军械,"令考究泰西制造与格致所有益国之事",华蘅芳搜集若干格致书籍重新刊行,徐寿则绘制出堪称中国最早的"现代设计"的蒸汽机与

轮船图样，而据之造成的实物令曾国藩颇令振奋欢喜。[67] 有理由认为，当时曾国藩的圈子已对格致与图学之间的关系有较清醒的认识。此后数年，曾国藩罗致了一批精通格致的中外学者，这些人才后来通过北京同文馆、上海同文馆及后来的广方言馆、江南制造局、求是堂艺局及后来的马尾船政局、格致书院等机构，形成了一张巨大的传播西学的网络，而详细的考察将会发现，与制图相关的学问始终处于这张网络所传播西学的中心位置。[68]

同治四年（1865），曾国藩出资将徐光启、利玛窦所译《几何原本》前六卷，与李善兰、伟烈亚力所译后九卷合刊，由其幕僚张文虎代笔的曾序云：

> 盖我中国算书，以九章分目，皆因事立名，各为一法，学者泥其迹而求之，往往毕生习算，知其然而不知其所以然，遂有苦其繁而视为绝学者，无他，徒眩其法，而不知求其理也。……数出于象，观其象而通其理，然后立法以求其数，则虽未睹前人已成之法，创而设之，若合符契，至于探赜索隐，推广古法之所未备，则益远而无穷也。《几何原本》不言法而言理，括一切有形而概之曰：点、线、面、体。点、线、面、体者，象也。……洞悉乎点、线、面、体，而御之以加、减、乘、除，譬诸闭门造车，出门而合辙也。奚敝敝然逐物而求之哉？[69]

是文将几何学的"点、线、面、体"解读为"象"，其能指虽宽泛，所指却显然非"制器尚象"之"象"而莫属。吾人之所以敢轻易下此论断，首先是因为考虑到上节曾引述的许多材料显示出如下事实，即于大致同时及其后，在洋务派官员关于江南制造局、求是堂艺局等机构的奏折中，"算法"或"算学"与"画法"或"绘图"或"图说"等术语往往同时出现。[70] 更详细而明确的证据，则见于同治七年（1868）曾国藩本人的一份关于江南制造局筹办情形的奏折：

> 惟制造枪、炮，必先有制枪、制炮炮之器，乃能举办。……各委员详考图说，以点、线、面、体之法，求方圆、平直之用，就厂中洋器，以母生子，触类旁通，造成大小机器三十余座。[71]

同折还提出一个重要倡议，即在江南制造局设立翻译馆以播布西学。曾国藩这么写道：

> 盖翻译一事，系制造之根本。洋人制器出于算学，其中奥妙皆有图说可寻，特以彼此文义扞格不通，故虽日习其器，究不明夫用器与制器之所以然。本年局中委员于翻译甚为究心，先后订请英国伟烈亚力、美国傅兰雅、玛高温三名专择有裨制造之书，详细翻出，现已译成《汽机发轫》《汽机问答》《运规约指》《泰西采煤图说》四种。拟俟学馆建成，即选聪颖子弟随同学习，妥立课程，先从图说入手，切实研究，庶几以理融贯，不必假手洋人，亦可引申其说，另勒成书。[72]

持此以观，足见张文虎所撰文字中"观其象而通其理""闭门造车，出门而合辙"等语，即指通过对"图说"的详细研究，而明瞭机器的结构与运作原理，最终能按照图说制造出能够合理有效地运作的机器。倘若将这几条材料与上述那些奏折中相关文字捏置一处，则不难发现一种在1860年代由曾国藩、李鸿章、左宗棠等人及其幕僚共同推进的以格致之学的标准来理解图学、要求图学的风气。又如同治八年十二月（1870年初），冯焌光、郑藻如为上海广方言馆所拟定《开办学馆事宜章程十六条》，其中"分教习以专讲求"条云：

> 查西人制造原本算学，前作后述，日出日精，而欲穷其奥窔，必先条列部分，以图说为入手。自上年延请西士伟烈亚力、傅兰雅、玛高温诸人翻译各种西书……委员徐县丞寿、华牧蘅芳、王牧德均、徐令建寅，此数人者，竭虑殚精，条分缕析，入深出显，竟委穷源，于西人格致之学，均能有所发明。即如沙从九英及司事朱升、李诚，绘画图式，亦能讲明理法，刻画精工。顾研穷日久，门径渐分，学以专而能精，法由熟而生巧。始则口授笔述，心手相追；久之融会贯通，学问增长，自可卓然名家。或授以生徒，或偕之共事，同条共贯，所造必多，风气既开，人才自出。[73]

此则明言精通泰西格致之徐寿、华蘅芳、王德均、徐建寅等与擅长"绘画图式"之朱升、李诚等并为广方言馆重要教员，有助于学生"以图说为入手"。至于为何要以"图说"入手，该章程中的"编图说以明理法"条作出了清楚的说明：

> 西人制器愈出愈精……体裁奇异，端绪纷繁，非图无以显其形，非说无以明其制；经者理其绪而分，纬者比其类而合，夫然后制一器而驭以一法，参以他法，更以别法，集以数法，

而无法之法，均臻至法矣。[74]

尽管对"图说"的研究并不完全就是绘制图样的"设计"，但正如"闭门造车，出门而合辙"一语所暗示，这种作为格致的图学必然蕴含了诸如"设计"与"制造"之分离、可互换零件这类在现代设计思想中之重要概念。《开办学馆事宜章程十六条》中的"广制器以资造就"条探讨了从"图说"向"设计"的跳跃：

> 查厂中制造，目前需用，自以枪炮、轮船为急务。而西人式样，自粗以至于精，月异而岁不同，即同制一器，往往随手变化，彼此互异。细为玩索，皆有精意存乎其间。……其制造之次第，始则考究图说，以意参酌，绘画图样；脱稿之后，有总有分，仍照尺寸推展，画图于木板上。木工仿造木样，铁工范土成模，乃能熔铁鼓铸。……此中奥荚以及层累之数，均系各匠口讲指画，心摹手追，故曲折可以自明，而本原不难共见。由之者但知其自然，明乎此者即知其所以然，且知其必然或不必然。[75]

而"考制造以究源流"条甚至谈到，"图说"有助于人们发现既有机器的缺陷，从而通过试错不断促进创新：

> 西人制一新奇之器，其图说即录于新报，各国传观，其国君必为嘉奖。故西人专有制器新报，月可得二三纸，积久而集成一书。每制一器，或耗其心思、气力、财货于渺茫无凭之地者百数十年，其效乃豁然呈露于一日。更有新得，则尽弃其平日所谓，曾无纤毫之爱惜，毕改而更张之，矢此志以求精，安有不臻于至精者？谚曰：做过不如错过，错过不如错多。以此推制器之理，则由草创以底大成，其中屡为变更之数，莫非精理之所寓也。[76]

对"图说"的重视，并非纯属19世纪从西方舶来的事物。中国自古有左图右史的传统，宋代郑樵在《通志·图谱略》中所强调的图学尤其常为学人所称道："古之学者，为学有要：置图于左，置书于右，索象于图，索理于书，故人亦易为学，学亦易为功。"[77]不过，在中国学术传统中，此种图学一直颇为寂寥。尽管上古曾经存在《山海经图》，尽管西晋郭璞曾经创作《尔雅图》以"用袪未寤"，但郑樵的呼声在此后数百年间鲜有回应。[78]宋元以降，图学尤其蜷缩在无人问津的角落：明清两朝，虽然版画艺术空前繁盛，以"图谱""图说"为名

之书籍亦在所不少,但那些书籍中的图像要么是作为经学的附庸,要么是文学作品之点缀,为"道"之图有之,为"艺术"(或唯美)之图有之,唯独为"学"之图却是罕见其类。正是因此,钱穆才会在谈论郑樵《图谱略》时发出感叹:"书里不兼图,恐怕是我们中国学问里很大一个缺点。西方人一路下来,图书都连在一块。中国人不知何时起偏轻了图,这实是大大一个缺点。"[79] 直至17世纪,王徵与传教士邓玉函撰《奇器图说》《诸器图说》二书后,郑樵所强调的那种"为学"的图像方才重露头角。18世纪至19世纪前期,乾嘉学派的学术建树,尤其是利用数学知识和古文物来研究经学,以及为了证明"西学中源"而在古代经典著述中寻找与泰西天文学与数学相合之处,等等,都不同程度地倚重于图学。

另一方面,古代中国一直缺乏一种能够与"格致"相对应的视觉表现形式。"在元、明以后的'图学'传统中,'体物之精微'的视觉经验仍然停留在文字层面上……无论是民间版画还是画工手稿、匠人的工程图都存在这样一些现象。"[80] 这正是视觉艺术领域缺乏"实学"或"格致"的表现。直至18世纪,年希尧所编撰的《视学》一书才对西方透视法表现出"具有体系意味的兴趣"[81],但可以说,这种兴趣并未在中国文化史上卷起多大波澜。

毫无疑问,真正将图学复兴运动推演至高潮的核心人物,当属在19世纪最后数十年间那张传播西学的网络中的"格物者"。他们往往在兴办洋务的机构中担任重要职位,在从事着与西学有关的教学、翻译、研究等工作时,几乎无时不刻地与图像打交道;而他们的学生也往往被设想为应当在诸如"画图房"这类场所,通过解读甚或绘制机器图样而掌握格致、制造等学问。于是,一种对以格致为里、图说为表之治学方式的信任就不知不觉地被培养出来。当时出版的科技类书籍,尤其是与兵工船政等工程技术相关者,不少书名本身便带有"图说"二字,如江南制造局翻译馆出版的《机动图说》《营垒图说》《开矿器法图说》,由天津机器局出版的《水雷图说》,由天津学堂出版的《克虏伯电光瞄准器具图说》《阿墨士庄子药图说》,等等;此外还有更多书籍虽未以"图说"标名,但书中配有大量说明性插图,实亦与"图说"无异。又比如说,傅兰雅所创办的中国第一份科普杂志《格致汇编》在十六年间[82]中所发表文章体裁,以图说最为多见,连载时间最长的是《格致释器》,从光绪六年(1880)至光绪十八年(1892),内容包括《测候器》《化学器》《重学器》《水学器》《照像器》《显微镜说》《远镜说》《测绘器》。只要翻阅一下该刊物,便无时不感到种种活泼的机器工

程图像迎面扑来，确实与馆方自述所云"多备图幅，务期明澈"[83]相契合。光绪十六年（1890）《格致汇编》复刊时，王韬曾在序中这么称赞傅兰雅："先生为世之有心人也。……讲画理，肖物象形，不但神似，绘事虽小，古时图书并重，其要可知。"[84]

在视觉表现形式方面，这些"格物者"明确落实了大约在1775年首先由法国学者加斯帕尔·蒙日（Gaspard Monge，1746—1818）所画定的关于线性透视法与科学的同心圆结构。虽然自15世纪以来，欧洲艺术家们一直在使用线性透视法，但蒙日"把许多世纪积累起来的成果加以补充并且把它们建立在严格论证的基础之上，从而把这门技术系统化为数学的一个分支"[85]，亦即他所开创的"画法几何学"（Géométrie Descriptive）。在该著作中，蒙日写道：

> 这门学科有两个主要目的：第一个目的是在只有两个尺度的图纸上，准确地表达出具有三个尺度而能以严格确定的物体。按照此观点，这是从事设计的有才干的人和领导施工的人员，以及参与制作各种零部件的技师们必须具备的一种语言。画法几何学的第二个目的是根据准确的图形，推导出物体的形状和物体各个组成部分的相互位置。这就意味着，这是一种寻求真相的手段；它为由已知通向未知提供了许多永恒的实例。既然它经常应用于各种物体是显而易见的，所以有必要把它列入国民教育计划之中。[86]

简单说来，第一个目标就是要让制图师亦即设计师能准确地将三维物形归约为二维图形，第一个目标则是要让观图者能准确地根据这二维图形读解出三维物形。显而易见，精准的数学知识是实现这两个目的根本原因。

嘉庆四年（1799）秋，当阮元在杭州将他那本《畴人传》——该书用心良苦地通过为历代精通数术方技、天象地理之士列传而成功证明华夏学术有着辉煌历史而泰西夷人格致之学想必只不过源自中土——付梓的时候，伴随拿破仑远征埃及的蒙日刚刚回到巴黎，发现自己那项在很长时间里都被视为法兰西军事机密的"画法几何学"研究，已于不久前被他的学生阿谢特（Jean Nicolas Pierre Hachette）整理并公开出版。此后，蒙日的画法几何学逐渐传播至整个西方，乃至世界各地，并且在20世纪中叶计算机辅助设计（CAD）及其他更新的技术出现以前，都被视为最合理、最科学的制图手段。爱因斯坦年轻时的友人、法国科学家莫里斯·索洛维纳（Maurice Solovine）曾经在1922年亦即

现代运动的高峰期这么评论画法几何学:"对一切技术工作者来说,它是一种'语言'。"[87]

尽管目前似乎无法找到蒙日《画法几何学》在晚清已被直接译为中文的证据,但其影响必定已经以各种方式渗透至那张传播西学的网络。很难想象,在求是堂艺局与后来的马尾船政局中担任正监督的法国将领日意格会对蒙日的学术建树一无所知。事实上,在晚清洋务派官员的奏折中,最早同时提到"算法"与"画法"两个概念的,似乎恰恰是最早赏识日意格才干的左宗棠于同治五年请设求是堂艺局时所呈递。光绪七年(1881)闽浙总督何璟等在为何以马尾船政局学生要学绘画作辩解时,很可能并不知道,自己只不过复述了一百年前一位法国科学家论证过的东西:"绘画本西学大宗,制造必先绘图,不能毫发舛误。局中现有绘事院,专门督课,实学生所宜习者也。"[88]但类似观念在此前十多年里已经由那些"格物者"的推广而在洋务派官员间成为共识。光绪二年(1876)春,徐寿在《格致汇编序》中写道:

> 顾惟泰西格致之学,天文、地理、算数而外,原以制器为纲领,而制器之中,又以轮船为首务。……而工师之要,尤在画图定制,使形体有度,结构有章,大小比例无纤毫之或失,方圆正侧有尺寸之可凭,以《运规约指》为始基,《器象显真》集其成。[89]

是文所提及的《运规约指》,也曾见于前引同治七年曾国藩奏请于江南制造局设立翻译馆的奏折。该书由傅兰雅口译,徐建寅笔述,沙英校对,同治九年(1870)年江南制造局刊行。其署原作者是英国人白起德,熊月之先生录其名作 Wm. Burchett,艾尔曼录其名作 William Burchett,未知何据。[90] 按:白起德应即19世纪英国艺术家、艺术教育家理查德·布厄彻特(Richard Burchett),此人自1852年起在英国皇家艺术学院前身政府设计学校担任校长逾二十年,期间与理查德·里德格雷夫(Richard Redgrave)一起在亨利·科尔的敦促下,建立起著名的艺术教育课程大纲"南肯辛顿教学系统"(South Kensington system),这套培养方案提倡强调精准复制的机械式素描,禁止开设人体课,排斥自然主义绘画与雕塑课程。经由该系统培养出来的学生包括英国著名工业设计先驱克里斯多弗·德雷瑟(Christopher Dresser)。而《运规约指》一书正是译自1855年出版的布厄彻特于该校教学时的讲稿《实用几何学》(*Practical Geometry: The Course of Construction of Plane Geometrical Figures*)。取该书英文原版与《运规约指》相较,除

3 务实之画:徘徊在现代运动门外的晚清制图学

中文版未见英文版序言外,其余内容若合符节。在该书序言中,布厄彻特写道:

> 于是人们已认为如是行事乃属可取,即向教师建议两门实用几何学课程——第一门课程仅仅包括那些对所有从事透视法(Perspective)与一般素描(drawing)之实践的人来说都是必需的图形;人们应在一切培训与其他学校中教授这样一门课程,并设想该课程在这些地方应该形成普通教育(general education)的一部分。第二门课程除了包括上述内容之外,还包括那些在与工业艺术与装饰艺术的各种需求相联系时具有显著的用处与启发性的图形,以及那些被人们设想将之调改以适应各间中央学校(central schools)需求的图形。[91]

这种将应用几何学分为两门课程以分别适应于普通教育与设计专业教育的观点,让人隐约想起蒙日所提出画法几何学的两个目标,虽然前者所谈到的"普通教育"与后者所谈到的"国民教育计划"未必尽是一事。而徐寿评述云"以《运规约指》为始基",可谓深得其义。

另一本书《器象显真》则被认为是继明代王徵、邓玉函的《奇器图说》与清代中叶年希尧的《视学》之后最重要的西方视觉艺术观念东传之作。该书署英国白力盖辑,傅兰雅口译,徐建寅删述,邱瑞麟校对,同治十年(1871)年江南制造局刊行。按:白力盖应是法国学者。该书原著是1855年出版的《工程师与机械师的制图手册》(*The Engineer and Machinist's Drawing-Book: A Complete Course of Instruction for the Practical Engineer*),其扉页署"以 M. 勒·白力盖与 M. M. 阿芒戈的著作为基础"。序言称:

> 这本出版物是以 M. 勒·白力盖的著名作品为基础的,但从有一些有用的局部细节和许多附加的材料则是采纳自 M. M. 阿芒戈的著作,而编者也根据个人知识与经验提供了大量见解。因此,这部《工程师与机械师的制图手册》不应被视为是对前面提到的那些卓越法国人著作的亦步亦趋的翻译,而应被这么看待,它是从那些著作中所有价值部分内容选辑出来的,编者将这些精选内容联合并锻造成为一个整体,并在认为有必要与可取时加以补充。[92]

其所言及法国人白力盖(M. Le Blanc,约 1790—1846)生平不详。[93]但另一位法国学者 M. M. 阿芒戈则是查理·A. 阿芒戈(Charles A. Ar-

mengaud，1813—1893），又称较年轻的阿芒戈，其胞兄是著名工业工程师、法国国立工艺学院（Conservatoire national des arts et métiers）的机器制图教授雅克·欧仁·阿芒戈（Jacques-Eugène Armengaud，1810—1891），又称较年老的阿芒戈。阿芒戈兄弟的著述曾被译为英文，于1851年、1854年以《实用制图员的工业制图手册，以及机械师与工程师制图指南》（*The Practical Draughtsman's Book of Industrial Design, and Machinist's and Engineer's Drawing Companion: Forming a Complete Course of Mechanical, Engineering, and Architectural Drawing*）之名刊行，而该书又源自雅克·欧仁·阿芒戈于1848年刊行的法文著作《机械学与建筑学工业制图新详解》（*Nouveau Cours Raisonné de Dessin Industriel Appliqué Principalement à la Mécanique et à L'architecture*），其时距蒙日的《画法几何学》被公诸于世已过了大约半个世纪。

此条线索一旦理清，一条将作为适合于工业生产需求之现代设计的基础的画法几何学从法语世界经由英语世界再向汉语世界传播的路径便也随之豁然呈现。试读《器象显真》中之文字，如第一卷《论画图器具·用器总论》：

> 制造机器以画图为始基，而画图之要，必先知画图诸器之制以及运用之法。盖机器各图，以真形缩小于纸上，固不能无差，然虽有差，要以极微为贵。[94]

又如《器象显真》第二卷《论用几何法作单形·画图总论》：

> 造机器者，不但娴熟手工，明晓形体，更须以纸幅之图视为立体，始可将立体之物画于纸幅，纸幅画图乃尚象之先导也。大小比例，无分毫之或失；方圆正侧，有尺寸之可凭。公理公法，几何必备。学习画图，必自几何始。[95]

再如《器象显真》第三卷《以几何法画机器视图·总论》：

> 视图者，以真体之形，移于屏幔也。凡体俱以长、阔、厚三面为界，而此三面又以线为界。故真形之显于平面，必以界线为主也。……设将器体挂于正交三面之内，而在此三面之上勾勒正对之视形，则虽取去原体真形，已能全显，因各种机件，多为各面正交，故有三面图已足以显其全角，非若动植等物之错综宛转，常成无法之形，虽有三面，尚难曲肖也。[96]

其非蒙日理论之具体阐释而何？且此等既文雅又相当准确之汉译，配合其所附图说，不独指出，18 世纪末法兰西科学制图思想已广泛渗透

于 19 世纪中叶首先享得工业革命甜头之英吉利，更令人遐想，在 19 世纪后期中国的那些"格物者"，究竟是如何将存亡救国的焦虑与亡羊补牢的悔恨，转化为获取新知的欲望与"扩展"自身的毅力，才心甘情愿放弃能确保功名利禄的学而优则仕的传统，而怀着几乎类似于在汉唐之际从事佛经翻译之僧人的那种神圣的责任感，殚精竭虑地以世上最具诗性与美感之古老语言转述此种最强调理性与精确度之现代制图理论！光绪三年（1880），傅兰雅曾就江南制造局翻译西书这么写道：

> 惟今设此译书之事，其益不能全显，将来后学必得大益。盖中西久无交涉，所有西学，不能一旦全收，将必年代迭更，盛行格致，则国中之宝藏与格致之储才，始能焕然全显。考中国古今来之人性，与格致不侔，若欲变通全国人性，其事甚难。如近来考取人才，乃以经史词章为要，而格致等学置若罔闻。若今西人能详慎译书而传格致于中国，亦必能亲睹华人得其大益。虽不敢期中国专以西学考取人才，然犹愿亲睹场中起首考取格致等学。吾其拭目以望之矣。[97]

傅兰雅本人于江南制造馆翻译工程贡献确实极大，且身为传教士，难免自西人角度视格致之东传，故此处仅言"若西人能详慎译书而传格致于中国"。但傅兰雅所言传播格致之难处、益处，中土那些"格物者"必是感同身受，而他们对未来中国可借格致之学而脱胎换骨之向往，亦必时常萦绕于像徐寿、徐建寅这样一些人的心中。

但《器象显真》并非 1855 年版的英文著作《工程师与机械师的制图手册》的全译本。该书英文版共分八部分，《器象显真》实际仅译出其前四部分，即前四卷（"论画图器具""论用几何法作单形""以几何法画机器视图"与"机器视图汇要"），未译出的内容包括一篇序言及后四部分（"对工场之图画""阴影之投射""对明与暗之操纵"与"透视法"），合近一半篇幅。就内容观之，第一部分是关于画图基本工具的说明，第二部分与未被译出的第六部分、第七部分、第八部分同属于重要的制图基础理论，以上可谓是关乎"体"的"内篇"；而第三部分、第四部分与机器制图相关，未被译出的第五部分与室内设计相关，它们可谓是关乎"用"的"外篇"。比而观之，对西学之"用"的介绍显然大于对西学之"体"的说明。出现这样的情况，也许与洋务派官员"中体西用"的思想存在一定关系，但更重要的原因应该在于，前四部分显然对洋务派所亟欲发展的兵工船政等工程技术有更直接的帮助，而出于时力、精力与紧迫性的考虑，译者不得不暂时放弃较不紧

要的后四部分。这种情况让人想起傅兰雅关于江南制造局选译书目情况的说明：

> 初译书时，本欲作大类编书，而英国所已有者，虽印八次，然内有数卷太略，且近古所有新理、新法多未列入，顾必察更大、更新者，始可翻译。后经中国大宪谕下，欲馆内特译紧要之书，故作类编之意渐废，而所译者多零件新书，不以西国门类分列。平常选书法，为西人与华土择其合己所紧用者，不论其书与他书配否，故有数书，如《植物学》《动物学》《名人传》等，尚未译出，另有他书，虽不甚关格致，然于水陆兵勇武备等事有关，故较他书先为讲求。[98]

其所谓"作大类编书"，实指仿《大英百科全书》之例，着手按门类译书，以求西学成系统地输入中国，但为了先将更多的资源交付给"紧要之书""合己所紧用者"，此项宏伟计划不得不暂时搁置。

然而，吾人以非当事人之角度观之，不免感到有些遗憾：为了某些"合己所紧用"的事物，而放弃另一些似乎暂时"无用"的知识，以及更系统、更全面的整个知识体系本身，这样的"扩展"，无论是如何不得不然，终究是一种急功近利之举措，它必然遏制浮士德式的求知欲，而在很多时候，后者却是真正的学术研究者所应当具备。在17世纪的西方，"好奇"（curieux）往往是对学者尤其是绅士学者的认可，在那个时代，人们放弃了宗教对"好奇心"的批判，也尚未直言不讳地指斥"无用"的知识，这样，逐渐地"从封闭的世界转向无限的宇宙"。[99] 从某种意义上说，正是那种对各门各类貌似暂时无用之知识的钻研热情，而不是对某些经典著述或圣贤之言的顶礼膜拜，才让西方只用了两百年就将东方远远地甩在后头。诚然，在《工程师与机械师的制图手册》一书出版的19世纪，以往"博学家"们的那种无穷无尽的求知欲也会遭受批评。例如德国博学者亚历山大·冯·洪堡（Alexander von Humboldt）就曾经抱怨："人们总说我一次对太多的事情有好奇心。"[100] 但这类批评的实质，是要求人们将好奇心专注于整个社会生产系统的某一个领域，而不是放弃好奇心本身。《工程师与机械师的制图手册》的序言以这么一段文字作结语：

> 现今时代的特征更多在于与动力存在种种关联之科学的快速进展，而非在于分散于从司炉工人开始逐级向上之工程操作人员诸等级的某种通用的智能（a general intelligence）。一种值得赞赏的求知欲遍布于工场（workshop）；并且，甚至是

为期六月的学徒也会在关于自己被使唤去实施之事的为什么（why）与何以故（wherefore）方面充满热切的好奇心。曾几何时，对于某一个工人来说，只要根据在被分派给他的一小部分工作细节方面的用处与惯例去劳动，这就已经足够，"如此便大功告成也"；但如今，由于他的工作与该项工作作为部分所在之整体存在关联，他认为该项工作是在一台完美机器中具有或较多或较少重要性的某一个局部细节，并且因此需要具备某种经由调改而适应于总体设计（the general design）的精密性。人们在任何其他场所都不比在工场中更多地感到"知识就是力量"；并且，当某种分散的智慧（a diffused intelligence）——在程度上有所不同，但就目标而言却是一致——遍布于一大群忙忙碌碌的工人的时候，这个力量最强力有效、最和谐地运作。现在这本著作的目的，就是为了有助于推动智力与知识的进展。出版商所有希望都在于，它将实现它为之被设计出来的意图，并且人们在工场中将承认它是一份关于基本原理与操作的准确可靠而令人满意的说明，一种对于机械制图员（draughtsman）来说是至关重要的知识。[101]

此处所谈到的"某种分散的智慧"，亦即通常所谓的"专业化"。但该序言作者显然以一种充满乐观的态度，构想出如下可能：各种不同领域的专业化人员怀有一个共同的目标，他们协调合作，就像是一台完美机器中的各个不同构件。只要暂时忘记威廉·莫里斯（William Morris）对机器的不信任，也姑且不论刘易斯·芒福德（Lewis Mumford）对"机械化的人性"的痛惜或对"巨型机器"的批判，吾人便会发现，该条材料中对"完美机器"的憧憬与从莫里斯一直到格罗皮乌斯（Walter Gropius）的对"总体艺术作品"（Gesamtkunstwerk）的展望极其相似。可以想象，在翻译该书的时候，徐建寅很可能曾经请求傅兰雅口述这段文字的意思，甚至自行设法研读。也就是说，早在同治十年（1871）江南制造局刊行《器像显真》以前，在中国的"格物者"已经通过研究泰西格致之学而隐约接触到后来贯彻于整个西方现代运动的一个核心概念，而当时，威廉·莫里斯甚至还没有发表他那篇倡议艺术家与手工艺人并肩工作的重要演讲。然而，正如我们所看到的，《工程师与机械师的制图手册》的这篇序言，就跟该书中被认为较不紧要的后四部分内容一样，最终并未见于《器象显真》。这样的取舍所遗失的，又岂仅仅是几页文字而已？从《工程师与机械师的制图

手册》作者所设想的形成"完美机器"之局部细节的制图工作,到莫里斯或格罗皮乌斯所期待的作为"总体艺术作品"之有机成分的设计,其间距离无论是多么遥远,毕竟有一条清晰可见的路径,而当19世纪中国的"格物者"为了"紧要"之物而放弃了这几页似乎不太"紧要"的文字时,很可能同时也放弃了向该路径踏入第一步的机会,于是他们所积极复兴的图学也只能徘徊在现代运动之门外。也许,中国的现代运动之所以姗姗来迟,只不过是因为,所谓"合己所紧用者"限制了那些"格物者"的想象力。

(本章执笔:颜勇)

第3章注释

[1]《海国图志》魏氏原叙,见《续修四库全书》(上海:上海古籍出版社,1994—2002)第743册影光绪二年平庆泾固道署重刊本,第216页。一般认为,《海国图志》初版五十卷于道光二十二年嘉平月(1843年1月)刻印于扬州,道光二十七年(1847)增补为六十卷本,咸丰二年(1852)扩充为百卷本。

[2]参阅魏源:《海国图志》卷二《筹海篇三》,同上书第238-240页。

[3]参阅熊月之:《西学东渐与晚清社会》,中国人民大学出版社,2011,第200页。

[4]参阅汪荣祖:《追寻失落的圆明园》,钟志恒译,外语教学与研究出版社,2010,第346-347页。

[5]贾桢等撰纂《筹办夷务始末(咸丰朝)》卷七十二,民国十九年影故宫博物院抄本,见沈云龙主编《近代中国史料丛刊》第59辑,文海出版社,1966—1973,第5801-5802页。

[6]参阅傅兰雅:《江南制造总局翻译西书事略》,载《格致汇编》,光绪三年第五卷,凤凰出版社,2016年影李俨藏本,第3册,第1128页。

[7]参阅合信:《博物新编》,上海墨海书馆,咸丰五年刊本。

[8]曾国藩同治元年七月四日的日记,见《曾国藩全集》第17册,岳麓书社,2011,第306页。

[9]冯桂芬《与曾揆帅书》,见《显志堂稿》卷五,《续修四库全书》第1535册影光绪二年冯氏校邠庐刻本,第574-575页。

[10]同治二年(1863)冯桂芬将《校邠庐初稿》重新编排、增补,名为《校邠庐抗议》,由冯世澄抄定,但该本已佚。关于《校邠庐抗议》版本的流变情况,可参阅熊月之:《冯桂芬评传》,南京大学出版社,2004,第182-195页;冯凯:《校邠庐抗议汇校》,上海社会科学院出版社,2015,前言。

[11]参阅冯凯:《校邠庐抗议汇校》,第111-113页。

［12］吴云《显志堂稿序》，见冯桂芬《显志堂稿》，前引书第 444 页。

［13］曾国藩同治元年九月十七日的日记，见《曾国藩全集》第 17 册，第 342-343 页。

［14］《校邠庐抗议》光绪九年谢章铤钞本录曾国藩题识，转引自熊月之《冯桂芬评传》，第 186 页。

［15］《同文馆题名录·课程表》，见中国史学会编《洋务运动》第 2 册，上海人民出版社，1961，第 84-85 页。同文馆诸课程涉及图学者，有第三年课程"讲各国地图"，第五年课程"讲求格物"，第六年课程"讲求机器""航海测算"，第七、八年课程"天文测算"，第八年课程"地理金石"，等等，但这类课程中的图像制作大概接近于"图说"之类，很难说是一种面向器物制作的、强调创造性甚至美感的制图术。

［16］同治二年正月二十二日李鸿章《请设立外国语言文字学学馆折》，见《李鸿章全集》第 1 册，安徽教育出版社，2008，第 208-209 页。按李鸿章该折实由其幕僚冯桂芬所拟。比较冯桂芬《显志堂稿》卷十《上海设立同文馆议》，见《续修四库全书》第 1536 册影光绪二年冯氏校邠庐刻本，第 9-10 页。

［17］《上海初次议立学习外国语言文字同文馆试办章程十二条》，见《广方言馆全案》（与《海上墨林》《粉墨丛谈》合刊），上海古籍出版社，1989，第 111 页。在六年后，上海广方言馆移入江南制造局，总办冯焌光、郑藻如拟《广方言馆课程十条》亦有云："西人制造日新月异，俱从算学而出。"见《计呈酌拟广方言馆课程十条》，《广方言馆全案》第 121 页。

［18］宝鋆等修《筹办夷务始末（同治朝）》卷二十五，民国十九年影故宫博物院抄本，见沈云龙主编《近代中国史料丛刊》第 62 辑，第 2490 页。

［19］宝鋆等修《筹办夷务始末（同治朝）》卷二十五，同上书第 2494 页。

［20］同治五年五月十三日左宗棠《拟购机器雇洋匠试造轮船先陈大概情形折》，见《左宗棠全集》第 3 册，岳麓书社，2014 年，第 53 页。"以机器制造机器"之说，最初出自同治二年（1863 年）容闳向曾国藩的建议："当有制造机器之机器，以立一切制造厂之基础也"，"予所注意之机器厂，非专为制造枪炮者，乃能造成制枪炮之各种机械者也。"见容闳《西学东渐记》，载钟叔河编《走向世界丛书》第 2 册，岳麓书社，2010，第 111-112 页。

［21］同治五年五月十三日左宗棠《拟购机器雇洋匠试造轮船先陈大概情形折》，见《左宗棠全集》第 3 册，第 56 页。

［22］同治五年十一月初五左宗棠《详议创设船政章程购器募匠教习折》，见《左宗棠全集》第 3 册，第 297-298 页。比较 1876 年寿尔《田凫号航行记》对马尾船政局的记载："船与引擎的绘图与设计工作，由船政局学校训练的中国制图员担任，不过是在欧洲人的监督下进行的。"见《洋务运动》第 8 册，第 370 页。

［23］同治五年十一月初五左宗棠《详议创设船政章程购器募匠教习折》，见《左宗

棠全集》第 3 册，第 299 页。

[24] 同治五年十一月初五左宗棠《密陈船政机宜并拟艺局章程折》，同上书第 301-302 页。

[25] 光绪元年十月十九日李鸿章、沈葆桢合奏《上海机器局报销折》，见《李鸿章全集》第 6 册，第 413 页。

[26] 寿尔《田凫号航行记》，见《洋务运动》第 8 册，第 372 页。

[27] 宝鋆等修《筹办夷务始末（同治朝）》卷四十六，见前引书第 4417-4418 页。

[28] 参阅 Ping Wen Kuo, *The Chinese System of Public Education*（Beijing：The Commercial Press, 2014），pp. 64。

[29] 舒新城：《近代中国教育思想史》，中华书局，1932，第 54 页。

[30] 宝鋆等修《筹办夷务始末（同治朝）》卷四十六，见前引书第 4498 页。

[31] 此为英国建筑师、建筑史家威廉·理查德·莱瑟比（William Richard Lethaby）语。作为 1896 年建立的中央艺术与工艺学校（Central School of Arts and Crafts）的第一任校长，莱瑟比显然受到威廉·莫里斯的影响。在他看来，绘图（Drawing）并不仅仅是美的艺术，而是人人皆必须掌握的在写作之外的一种必不可缺的交流方式。参阅 Richard Stewart, *Design and British Industry*（London：John Murray, 1987），pp. 23；John Kay, "W. R. Lethaby at the Central School", in *The Journal of the William Morris Society*, Summer 1985, v. 6, n. 3, pp. 27。

[32] 参阅熊月之：《西学东渐与晚清社会》，第 267 页、第 276 页。

[33] 《计呈酌拟广方言馆课程十条》，见《广方言馆全案》第 121-122 页。

[34] 《计呈酌拟广方言馆课程十条》，同上书第 122 页。

[35] 光绪二十四年（1898）江南制造局总办林志道禀创办工艺学堂，"拟将职局画图房拓为工艺学堂，分立化学工艺、机器工艺两科，隶入广方言馆"，所拟《工艺学堂章程》云："制造局原有之图画房设生徒十余名，授以汉文、洋文、算学、绘图等课，绘画各厂寻常机器图样均用该馆学生，是该生等已得工学门径，拟请将该馆拓为工艺学堂。"《上海县续志》卷十一记广方言馆："光绪二十五年拓北画图房（共楼房十四幢）为工艺学堂造就制造人才（内分机器、化学两馆，学生各二十人，毕业后派入各厂实习）。三十一年总督周馥以各省已设学堂，兼习外国文字，足备译才，而工商尚无进步，改广方言馆为工业学堂，工艺学堂亦并入焉。"见朱有瓛主编《中国近代学制史料》第 1 辑上册，华东师范大学出版社，1983，第 469 页、第 254 页。

[36] 《王信忠记福建船政学堂》，见《中国近代学制史料》第 1 辑上册，第 451-452 页。另参阅际唐《马尾船政局厂述要》，见《洋务运动》第 8 册，第 515 页。

[37] 寿尔《田凫号航行记》，见《洋务运动》第 8 册，第 374 页。比较《毕乃德记福

建船政学堂的分科及其课程》:"该校包括两部分,日意格称为法文'学堂'和英文'学堂'。法文学堂由三个科组成:造船科(制造学堂,或称前学堂)、设计科(绘事院)和艺圃。英文学堂也有三科:航行理论科(驾驶学堂,或称后学堂)、航行实践科(练船)和轮机房(管轮学堂)。"见《中国近代学制史料》第1辑上册,第463页。

[38]《毕乃德记福建船政学堂的分科及其课程》,同上书第463-464页。

[39]《王信忠记福建船政学堂》,同上书第453页。该文本提到,绘事院及艺圃是在前、后学堂之外添设的机构,这一表述有误。文中所引日意格语应是出自《同治七年正月初九日沈葆桢折》,见《洋务运动》第5册,第67页。

[40]《毕乃德记福建船政学堂的分科及其课程》,见《中国近代学制史料》第1辑上册,第464-465页。

[41] 在马尾船政局,艺圃的学生被称为"艺徒",其余可统称为"艺童"(前、后学堂被称为"艺生童"或"艺童",绘事院的学生被称为"艺童"或"画童")。《光绪十一年十二月初十署理船政大臣裴荫森片》:"查船政旧章,学堂招考文学聪颖子弟学习制造及驾驶管轮名曰艺童,……绘事院习图算者,亦照此例。艺圃招考膂力庄健子弟分派各厂学习工作,名曰艺徒。"《光绪十三年四月十六日署理船政大臣裴荫森奏》:"臣谨查闽厂有艺童、艺徒之分,艺童即指前后学堂习学制造、驾驶之学生而言,……至轮机、水缸、拉铁、截铁及铁胁各厂,其习学技艺者,概称曰艺徒。"见《洋务运动》第5册,第339页、第359页。

[42]《毕乃德记福建船政学堂的分科及其课程》,见《中国近代学制史料》第1辑上册,第465页。

[43] 宝鋆等修《筹办夷务始末(同治朝)》卷八十二,见前引书第7572-7574页。关于容闳在背后促成此事始末,可参阅容闳《西学东渐记》,见前引书第121-130页。

[44] 同治十二年十一月初七船政大臣沈葆桢折,见《中国近代学制史料》第1辑上册,第390页。

[45] 参阅舒新城:《近代中国教育思想史》,第50页。

[46] 左宗棠《上总理各国事务衙门》,见《左宗棠全集》第11册,第373页。

[47] 李宗羲《覆奏总理衙门六条疏》,见《开县李尚书政书》卷六,沈云龙主编《近代中国史料丛刊》第47辑影光绪十一年武昌刊本,第409页。

[48]《同治十三年二月十九日船政大臣沈葆桢致总理各国事务衙门函》,见《中国近代学制史料》第1辑上册,第394页。

[49] 光绪二年十一月二十九日李鸿章、沈葆桢合奏《闽厂学生出洋学习折》附清折,见《李鸿章全集》第7册,第258-259页。

[50] 同上。

[51] 光绪二年十一月二十九日李鸿章、沈葆桢合奏《闽厂学生出洋学习折》附清折,见《李鸿章全集》第 7 册,第 259 页。

[52] 宝鋆等修《筹办夷务始末(同治朝)》卷四十七,同上书第 4540 页。

[53] 宝鋆等修《筹办夷务始末(同治朝)》卷四十七,同上书第 4557-4558 页。

[54] 宝鋆等修《筹办夷务始末(同治朝)》卷四十九,同上书第 4674-4695 页。

[55] 参阅颜勇:《"应物"与"随类":谢赫对图绘再现之定义的观念史考辨》,中国美术学院出版社,2017,第 99-106 页;以及本书绪论"竹器恋语:关于古代中国优雅拜物主义"。

[56] 同治五年五月十三日左宗棠《拟购机器雇洋匠试造轮船先陈大概情形折》,见《左宗棠全集》第 3 册,第 53 页。

[57] 艾尔曼:《科学在中国(1550—1900)》,原祖杰等译,中国人民大学出版社,2016,第 146-147 页。

[58] 徐寿《拟创建格致书院论》,载《申报》,同治甲戌正月廿八日(1874 年 3 月 16 日),第 1 页。光绪乙丑年(1889)春,李鸿章在格致书院出考题,问中西格致之说含义异同、西方格致学说源流,诸生答卷亦颇有类似讨论。如江苏太仓考生蒋同寅答云:"今之论西学格致者,每谓与《大学》之格致不相合,盖一则仅虚拟其理,一则必臻之于实学者。"又如浙江定海考生王佐才答云:"中国格致之学,始见于《大学》一书,……朱子补传一章,发明程子之意,实非汉儒所能及,然所释者,乃义理之格致,而非物理之格致也。中国重道轻艺,凡纲常法度、礼乐教化,无不阐发精微,不留余韵,虽圣人复起,亦不能有加。惟物理之精粗诚有相形见绌者。……中西相合者,系偶然之迹,中西不合者,乃趋向之歧。此其故由于中国每尊古而薄今,视古人为万不可及,往往墨守成法而不知变通;西人喜新而厌故,视学问为后来居上,往往求胜于前人,而务求实际。此中西格致之所由分也。"广东考生钟天纬度答云:"格致之学,中西不同,自形而上者言之,则中国先儒阐发已无余韵;自形而下者言之,则泰西新理方且日出不穷。盖中国重道而轻艺,故其格致专以义理为重;西国重艺而轻道,故其格致偏于物理为多。此中西之所由分也。"见上海图书馆编《格致书院课艺》第 2 册,上海科学技术文献出版社,2016,第 17 页、第 29-31 页、第 59 页。

[59] 刘锡鸿:《英轺私记》,载钟叔河编《走向世界丛书》第 7 册,岳麓书社,2010,第 51 页。

[60] 张树声《建造实学馆工竣延派总办酌定章程片》,《张靖达公奏议》卷五,沈云龙主编《近代中国史料丛刊》第 23 辑影光绪二十五年刻本,第 306-307 页。

[61] 陈炽《庸书》外篇卷下《格致》,见《陈炽集》,中华书局,1997,第 125-126 页。比较陈炽《续富国策》卷三《工书·算学天学说》:"今中国之学,有体而无用,何怪泰西各国出其精坚巧捷之器,炫我以不识,傲我以不能,动辄以巨炮坚船

虚声恫喝哉！"，见《陈炽集》，第 204 页。

[62] 严复《救亡决论》，见《严复全集》卷七，福建教育出版社，2014，第 48-49 页。

[63] 葛兆光：《中国思想史》第 2 卷，复旦大学出版社，2001，第 465 页。

[64] 《辜鸿铭文集》，黄兴涛等译，海南出版社，1996，第 308-309 页。

[65] 《辜鸿铭文集》，第 280 页。

[66] 艾尔曼：《科学在中国（1550—1900）》，第 481 页。

[67] 傅兰雅《江南制造总局翻译西书事略》，载《格致汇编》，光绪三年第五卷，凤凰出版社，2016 年影李俨藏本，第 3 册，第 1128 页。

[68] 相关讨论参阅本章第 1 节。

[69] 张文虎《几何原本序（代曾文正公）》，见《续修四库全书》（上海：上海古籍出版社，1994—2002）第 1300 册影《几何原本》同治四年刊本，第 147-148 页。该文亦收于张文虎《舒艺室杂箸》甲编卷下，见《续修四库全书》第 1535 册影光绪刻本，第 198 页。

[70] 相关讨论参阅本章第 1 节。

[71] 曾国藩同治七年九月初二《奏陈新造轮船及上海机器局筹办情形折》，见《曾国藩全集》第 10 册，岳麓书社，2011，第 214 页。

[72] 曾国藩同治七年九月初二《奏陈新造轮船及上海机器局筹办情形折》，同上书第 215 页。该书"汽机"写作"气机"，显然有误，引文径改。

[73] 《再拟开办学馆事宜章程十六条》，见《广方言馆全案》（与《海上墨林》《粉墨丛谈》合刊），上海古籍出版社，1989，第 123-124 页。

[74] 《再拟开办学馆事宜章程十六条》，同上书第 125-126 页。

[75] 《再拟开办学馆事宜章程十六条》，同上书第 124-125 页。

[76] 《再拟开办学馆事宜章程十六条》，同上书第 126 页。

[77] 《图谱略·索象》，见郑樵：《通志二十略》，王树民点校，中华书局，2012，第 1852 页。

[78] 参阅颜勇《竹器艺文理略》，载《新美术》2015 年第 1 期。

[79] 钱穆：《中国史学名著》，九州出版社，2011，第 289 页。

[80] 孔令伟：《风尚与思潮：清末民初中国美术史的流行观念》，中国美术学院出版社，2007，第 92 页。

[81] 邵宏：《东西美术互释考》，商务印书馆，2018，第 60 页。

[82] 《格致汇编》从光绪二年（1876）开始以月刊形式发行四年，其后一度停刊八年，光绪十六年（1890）起以季刊形式复刊，直至光绪十八年（1892）。

[83] 《格致汇编馆告白》，载《格致汇编》，光绪十六年春季卷，第 5 册，第 1900 页。

[84] 王韬：《格致汇编序》，载《格致汇编》，光绪十六年春季卷，同上书第 1903 页。

[85] 亚·沃尔夫：《十八世纪科学、技术和哲学史》，周昌忠等译，商务印书馆，

1994，第 47 页。

[86] 蒙日：《蒙日画法几何学》，廖先庚译，湖南科学技术出版社，1984，第 10 页，类似内容又见第 12 页。

[87] 莫里斯·索洛维纳《蒙日略传》，同上书第 7 页。

[88] 《光绪七年二月十九日闽浙总督何璟等奏》，见中国史学会编《洋务运动》第 5 册，上海人民出版社，1961，第 250 页。

[89] 徐寿《格致汇编序》，载《格致汇编》，光绪二年第一卷，第 1 册，第 3 页。

[90] 熊月之：《西学东渐与晚清社会》，中国人民大学出版社，2011，第 424 页；艾尔曼：《科学在中国（1550—1900）》，第 454 页。

[91] 参阅 Richard Burchett, *Practical Geometry*: *The Course of Construction of Plane Geometrical Figures*（London: Chapman and Hall, 1855），pp. 4。

[92] 参阅 V. Le Blanc, M. M. Armengaud, Charles A. Armengaud, *The Engineer and Machinist's Drawing-Book: A Complete Course of Instruction for the Practical Engineer, Glasgow, Edinburgh*（London and New York: Blackie and Son, 1855），pp. iv。

[93] 本书第 4 章《"类型艺术"：批量生产作为装饰》提到那位将可互换零件的概念应用于制造火枪的先驱者、法国军械士奥诺雷·白力盖有时亦被称为勒·白力盖，不知与此 M. 勒·白力盖有何关系。奥诺雷·白力盖与蒙日大致生活于同时，其改进火枪制造的方法显然与蒙日以来的画法几何学有相通之处。

[94] 《器象显真》卷一，《论画图器具·用器总论》，见袁俊德辑《富强斋丛书正全集》第 3 册，光绪二十五年（1899）小仓山房石印本。

[95] 《器象显真》卷二《论用几何法作单形·画图总论》。

[96] 《器象显真》卷三《以几何画法机器视图·总论》。

[97] 傅兰雅《江南制造总局翻译西书事略》，载《格致汇编》，光绪三年第六卷，第 3 册，第 1180 页。

[98] 傅兰雅《江南制造总局翻译西书事略》，载《格致汇编》，光绪三年第五卷，第 3 册，第 1132 页。

[99] 彼得·博克：《知识社会史：从古登堡到狄德罗》，陈志宏、王婉旎译，浙江大学出版社，2016，第 29 页、第 89 页、119-121 页。

[100] 彼得·博克：《知识社会史：从〈百科全书〉到维基百科》，汪一帆、赵博囡译，浙江大学出版社，2016，第 181 页。

[101] 参阅 V. Le Blanc, M. M. Armengaud, Charles A. Armengaud, *The Engineer and Machinist's Drawing-Book: A Complete Course of Instruction for the Practical Engineer*, pp. iv。

4 "类型艺术"：批量生产作为装饰

4.1 标准化制作

创造出某个面向标准化生产的原型，是现代设计的核心特征之一，但标准化本身并非是工业革命所特有的东西。在古代，劳动力匮乏导致对标准化生产的最初探索。古罗马陶器以意大利阿雷佐（Arezzo）出产的阿雷汀陶器（Arretine ware）最为出名，它们就是用模子（图 4-1）大量生产的。那些模型本身并不是工匠的创造，而是从金属雕刻艺术品上复制下来的，在这个过程中，手工艺人并无个性和技巧可夸耀，制陶工匠的目的仅仅是使他模制的器物具有金属般挺括光滑的理想效果，尽可能与原件一模一样（图 4-2）。事实上，最优良的阿雷汀陶器是强调理性的、非人格化的。[1] 而以今天的设计观来看，古罗马人似乎比古希腊人更具有设计头脑，因为他们有明确的批量生产意识，而他们的希腊老师却总是在创造各种独一无二的艺术品。

图 4-1　翻制阿雷汀陶器的模型
（公元前 30—前 20 年）

图 4-2　模仿金属器皿的阿雷汀陶器
（1—2 世纪）

在 18 世纪的新古典主义时尚中，英国出现了著名的陶瓷企业家乔赛亚·韦奇伍德（Josiah Wedgwood，1730—1795）。韦奇伍德出生于英格兰西部斯塔福德郡（Staffordshire）的著名的陶瓷镇伯斯勒姆（Burslem）中的一个制陶世家，1768 年开始与利物浦商人托马斯·本

特利（Thomas Bentley）合作，次年开办了著名的埃特鲁里亚工厂（Etruria），厂名本身就说明其产品属于当时备受欢迎的新古典主义。该陶瓷工厂生产的器物具有鲜明的古典优雅感，其中最为人乐道的是韦奇伍德在1774年研制成功的碧玉炻器（Jasper ware）。这种陶瓷技术能创造出类似古代雕刻宝石的装饰效果，韦奇伍德曾经用它来仿制古代的波特兰花瓶（Portland Vase）（图4-3）。但韦奇伍德并非新古典主义的真正信徒。对他来说，生产新古典主义风格的陶器仅仅是为了迎合当时知识阶层的需求。他谨慎地让技术革新穿上古代的衣裳，他的陶器不是模仿古董，而是基于古董的改进。当新古典主义的住宅缺乏风格一致的古董陈设时，人们就会想起埃特鲁里亚工厂。为了满足市场的大量需求，埃特鲁里亚工厂倡导合理的劳动分工，采用先进的生产方式。1782年，埃特鲁里亚工厂率先安装了蒸汽机批量生产模制陶器。设计由厂里的造型工匠或者外聘的艺术家进行，他们被称为制模师（modellers）。尽管埃特鲁里亚工厂的产品显示了手工艺的奇迹，但"制模师"这个概念暗示批量生产的存在，是一个更适合于工业时代的概念。那些制模师实际上就是最早的工业设计师，因为他们的工作性质就是将概念与加工技术整合起来，开发出既适合于既有生产条件又能迎合市场品味的样式。[2]

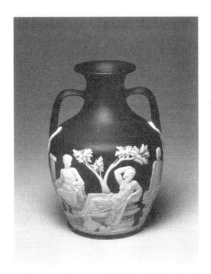

图4-3 韦奇伍德以碧玉炻器仿制的波特兰花瓶（1790年）

工业革命未到来以前，欧洲，尤其是英国，在自然科学方面已取得累累硕果，人们将注意力集中在各种机械系统上。在自然科学的影响下，哲学领域出现了一系列经验主义的思想体系，机械理论也发展起来了。17世纪的英国哲学家弗兰西斯·培根（Francis Bacon，1561—

1626）和托马斯·霍布斯（Thomas Hobbes，1588—1679）就是这种机械理论的代表人物。培根认为"人类知识和人类权力归于一；因为凡不知原因时即不能产生结果。要支配自然就须服从自然；而凡在思辨中为原因者在动作中则为法则。"[3]霍布斯则更进一步，强调理性规则和绝对无误性，认为人是"自动的机械"，心也只是精微的物体，心的一切活动如思想情感意志等都是物质的运动。人类自身不被看作其自身的实体，而仅仅是某种大事物的一部分。[4]这种思维方式也影响到生产的过程。17、18世纪的作坊体制遵循了一种普遍的理性趋向，劳动与工具的专业化程度在复杂性和理性化上都相当显著。

关于机械的思想促使人们不仅想克服所使用材料性能带来的变化和不稳定性，而且还想克服工人之间由于不同生产方式而造成的产品之间的差异，从而在生产领域出现了产品标准化的倾向，而产品的标准化使劳动分工的原则得以确立和实现。18世纪的经济学家亚当·斯密（Adam Smith，1723—1790）就将劳动分工视为先进国家的先进生产方法，认为这种生产方式会促进社会进步与繁荣。他列举制针业来说明：

> 如果他们各自独立工作，不专习一种特殊业务，那末，他们不论是谁，绝对不能一日制造二十枚针，说不定一天连一枚针也制造不出来。他们不但不能制出今日由适当分工合作而制成的数量的二百四十分之一，就连这数量的四千八百分之一，恐怕也制造不出来。[5]

当生产过程被分解为由不同工人执行的不同流程的时候，一个为工人预备指令的额外步骤就成为必须了，现代形态上的"设计"便应运而生。前述韦奇伍德工厂的制模师所起的作用正是如此，其工作取代了以往每个工匠劳作都包括的部分流程。换言之，设计师的作用正相当于所有这些工匠那部分工作的总和。[6]

1765年，法国引入由法国炮官、工程师让-巴蒂斯特·瓦奎特·德·格里博瓦尔（Jean-Baptiste Vaquette de Gribeauval，1715—1789）推出的新的军火生产方式"格里博瓦尔系统"（Gribeauval system），该系统的重要特征之一是炮车和炮弹诸零件的可互换性。但由于此前法国已有由让-弗洛朗·德·瓦利埃（Jean-Florent de Vallière，1667—1759）所推出的"瓦利埃系统"（Vallière system），并且瓦利埃之子约瑟夫·弗洛朗·德·瓦利埃（Joseph Florent de Vallière，1717—1776）及其他官员想尽种种办法阻挠新方案的实施，这套极具前瞻性的格里博瓦尔系统直至1776年才真正付诸生产。[7]大约十年后，在格

里博瓦尔系统的启发下，法国军械士奥诺雷·白力盖（Honoré Blanc，1736—1801）将可互换零件的概念应用于制造火枪，并借助量规、锉夹等器具来确保所生产零件的具有迅捷便利的可互换性。不过，同样地，奥诺雷·白力盖的工作也遭受到政府军备管理部门以及那些感受自己职业生涯遭受威胁的工匠们的阻挠。格里博瓦尔在1789年去世，而那一年爆发的法国大革命也让白力盖丧失了财政支持。白力盖在其生命的最后两年里曾试图作为一个平民承包制造商以使自己的生产系统付诸实现，但他的工厂陷入债务困境。他的同时代人甚至声称他的方法对民用领域来说是不切实际。[8]

尽管格里博瓦尔与白力盖的发明迟迟未能在欧洲获得推广，但他们的那种制作标准化的可互换零件的理性思想却是后来被欧洲人称为"美国制造系统"（American System of Manufacture）的真正起源。当时美国独立战争刚结束不久，虽然1781年美法联军的约克镇围城战役成功令英军降服，但枪声仍在耳畔，不少人都在思考是否还会发生另一场对抗英国的战争，并且非常关注任何可能增加美国军事胜利可能性的事物。1785年，时任美国外交使节、后来的第三任美国总统托马斯·杰斐逊（Thomas Jefferson，1743—1826）在访法期间曾经考察奥诺雷·白力盖的工场。当时火枪与其他各种机械物件主要都是由手工制作，每一部件都由工匠巧手锻造，使各零件适配组合而成某一器具。一旦其中某个零件损坏，例如在战场上时常会出现的那样，则整个器具要么归于废料，要么必须送回到工匠那里，让后者重新制造相配的零件。因此白力盖所生产的枪支令杰斐逊赞赏不已。在当年8月30日一封致约翰·杰伊（John Jay，1745—1829）的信件中，杰斐逊写道：

> 这里有人对火枪构造进行了一种改进，国会也许会有兴趣知道，无论他们应该会在什么时候提议取得哪种改进方法。该改进方法在于，使各火枪的每一部件都如此精确地相似，以至于属于任何一把火枪的东西，都可以用于军火库中的其他任何一把火枪。这里的政府已经考察并批准了这个方法，并且为了付诸实施而建立起一个大工厂。直至目前为止，那位发明者（引按：即奥诺雷·白力盖）仅仅按照该计划完成了火枪的枪栓。他将立即着手以同样方式制造枪管、枪托以及它们的部件。我认为该法也许对美国来说是有用的，便前往拜访这位工人。他向我展示了拆散成为零件并摆放在一个个分隔区的五十个枪栓。我自己随便拿起这些零件组装起来，发现它们可以最

完美的方式彼此适配。该法之优势在需要修理枪支时是显而易见的。为了实现该方法，他使用自己发明出来的工具，而那些工具同时还使工作变得精简，因此他认为他将能以比通常价位低两里弗的价格出售火枪。但他还需要两到三年才能供应任意数量的枪支。我现在提及该方法，是因为它可以对如下计划产生某种影响，即以这种武器装备我们的军火库。[9]

在撰写该信数年后，杰弗逊曾经与白力盖商讨将其生产系统移至美国的可能性，并向美国战争部长亨利·诺克斯（Henry Knox，1750—1806）推荐白力盖的方法，还曾将白力盖所撰《关于战争武器的重要论文》（*Mémoire important sur la fabrication des armes de guerre: à l'Assemblée nationale*，1790）的抄本寄予后者，该文是白力盖向法国国民议会申请资助未果的文书。但诺克斯显然对此没有太大兴趣，因为他不曾留下任何书面回复。[10]

但不久以后，杰弗逊对可互换零件与标准化生产的热情便由美国发明家惠特尼（Eli Whitney，1765—1825）所继承与弘扬，后者在1798年获得为美国战争部生产十万支火枪的合同。为了满足当时美国政府对枪支的需求，惠特尼所使用的方法，是设计出一些机械器具，借此工具不熟练的工人亦可精确地制造出枪支零件，每个零件尺寸相同，任一零件皆适合任一同型步枪，易于修理和替换。不过，当时惠特尼的主要精力在他最重要的发明轧棉机上，他作为枪支创新发明先驱者的名声其实在很大程度上是因为他作为企业家而非发明家的才能。在签署为政府制造枪支的合同时，他从不曾制造过任何一把枪，并且也不曾经提到任何与可互换零件有关的言论，直至1798年10月，他才从美国财政部长小奥利弗·沃尔科特（Oliver Wolcott Jr.，1760—1833）那里获得一本册子，其中记录了白力盖关于武器制造中零件可互换性的论文。[11]可以说，可互换零件这一概念的真正奠基者是格里博瓦尔与白力盖这样的法国人。

不过，确实是美国人最早全面地贯彻劳动分工与机器相结合的理念。在这个新生的国家，对日用品的需求伴随着移民的扩大而增长，而劳动力的缺乏促使那些拓荒者发展出既降低劳动力使用又更为高效率的生产方式——流水线作业。这一新发明首先在19世纪中叶在辛辛那提（Cincinnati）肉类罐头厂中实现，它不仅是20世纪高度发达的输送系统的原型，也为时至今日的现代社会生产提供了基本模式。确保批量生产得以实现的另一个关键因素则是由惠特尼和其他发明家从法

国军械士那里转手的可互换零件的生产系统，即用压模机复制机器零件。批量生产追求高效率、低成本，机器冲压和压铸零件促使产品外形更为单纯整洁，毫无疑问，这启发了注重实效、简化产品外形的美学观念。欧洲人把这种新的生产系统称为"美国制造体系"，它迅速为美国的生产商吸收，用于来福枪、钟表装置、缝纫机等生产中。[12]

1851年"水晶宫"博览会上展出了塞缪尔·考特（Samuel Colt，1814—1862）以可互换零件生产系统制造的左轮手枪，这种手枪性能很好，首发能连射五弹，而后无需装填便能连发六弹，是历史上第一件获得商业上成功的自动手枪。考特的手枪在造型上也同样使欧洲人刮目相看，它结构简单，外形朴素，与同时展出的那些雕花刻图的武器形成强烈对比，获得该博览会的最佳设计奖（图4-4），同样来自美国的弗吉尼亚收割机也获得最佳设计奖，该收割机摒弃一切装饰，其简朴外形曾经大受嘲笑，但人们后来发现它每天的收割效率竟大大地高于其他收割机。原来讽刺过它的《泰晤士报》如梦初醒，改口称其是从海外带来的一份最有价值的财宝。[13]

图4-4 考特武器公司生产的左轮手枪（1851年）

在家具设计行业，来自奥地利人迈克尔·索涅特（Michael Thonet，1796—1871）也探索了标准化生产的潜力，提交出19世纪最激动人心的创造之一。索涅特出生于木工家庭，年轻时就熟练地掌握了各种木工和细木镶嵌技艺。1830年代，他发明了单板模压技术，即一种以胶和锤打成薄片的木头制造家具的方法，这种方法淘汰了过去广泛使用于家具行业的精工细雕的手工艺，缩短了家具的生产周期，节省了材料，降低了成本，并且生产出来的家具非常轻便优雅。1849年，索涅特成立以他自己名字命名的公司，并于1856年在工厂里设置可供大规模生产的机器，产品远销欧美。也正在这时，他发现了单板模压技术的缺点：在美洲的潮湿气候中，以胶粘合薄板并不牢固。为解决这一问题，索涅特又发明影响深远的曲木技术，即以蒸汽将直木变曲，并以金属固定其曲度的方法。这一技术的出现标志着以机器大生产为基础的现代设计的开端，在现代设计真正出现以前就含蓄地否定了手工

艺的观念。它标志着另一种设计传统的开端，这个传统将是为机器制造而设计，在某种意义上是根据机器进行设计。[14]1850年代末，索涅特已经以完全机械化程序生产出功能性强、没有多余装饰、轻便而廉价的家具（图4-5）。

图4-5　索涅特设计的14号椅（1859年）

在遵循美国制造体系的社会生产中，工人使用机器工具、模具制造出标准化的可互换零件，把制造和装配分离开来，工人则在流水线上完成产品装配。分工的进一步细化大大提高了劳动生产率，大批量生产得以实现。然而，工厂中普遍存在的经验式管理限制了劳动生产率的进一步提高。机械工程师弗里德里克·温斯洛乌·泰勒（Frederick Winslow Taylor, 1856—1915）观察到这种状况，1880年到1900年间，他对工人的工作流程进行了一系列实验和科学分析，试图找到完成工作的"那一个最佳方法"，即获得一种标准化的工作方法以达到生产的最大化。他对工人完成某项工作所需的时间进行了精确测量，统计出使工人工作达到最高效率时的最大工作量以及最佳工作方法。为了保证最高生产率，必须强制工人在生产过程中以最高效率工作，因此，要尽可能消除工人的额外劳动消耗；要对工人进行必要培训，使他们能够最熟练地工作；还要给予工人休息时间，保证他们在驱除疲劳后能够以同样的高效率工作。这种生产管理方法被称为"科学管理"（scientific management），亦即著名的"泰勒制"（Taylorism）。[15]

早在18世纪，亚当·斯密已对劳动分工与生产效率的联系做出令人信服的论述，"泰勒制"实际上强化了这种联系，并对整个劳动程序进行了整合，要求工人的劳作必须完全服从于机器运作的节律，这无

疑也进一步取消了个人在劳动中的自主性和判断力，彻底砍断了制造与手工艺的关系。这种管理体制的负面影响相当明显，它导致工人完全失去自我，更大程度地异化了；同时，单调而高速地重复同样动作使工人不仅在生理上、而且在心理上产生疲劳感。然而，"泰勒制"对美国乃至世界的工业发展产生了重要影响，并被视为更著名的"福特制"（Fordism）出现的前奏。

美国的汽车制造业率先采用了这种通过整合所有劳动流程提高生产效率的方法。虽然汽车制造行业的新发明主要来自欧洲，但批量生产的廉价汽车却在美国底特律以惊人的速度发展起来。第一款投入标准化批量生产的汽车是"奥兹摩比"（Oldsmobile），由工程师兰森姆·艾里·奥德斯（Ransom Eli Olds，1864—1950）的公司在1901年开始生产，专为不那么熟悉机械操作的顾客而设计。它小而轻，操作简易；外观设计像早期汽车那样模仿了马车造型，有弯曲的挡板和可折叠的篷盖，还有一根掌控方向的舵杠。1901年，这款"奥兹摩比"汽车售出600辆，到1905年销售量上升到6 500辆，这样的销售数值在当时是惊人的，正是它打开了广阔的汽车市场。[16]然而，这款"奥兹摩比"汽车只适合在城市里和路面条件较好的地区使用，它很快就被另一种真正面向大众市场、适用性更广的汽车取代了，后者便是遵循"福特制"生产管理的福特T型车。

1903年，亨利·福特（Henry Ford，1863—1947）成立了福特汽车公司（Ford Motor Company）。1908年10月1日，T型车（图4-6）问世。T型车的操作比"奥兹摩比"更为简易，福特还别出心裁地把掌控方向的舵杠改为方向盘，此后，所有汽车都采用了这种设计。这款汽车还可在崎岖的山路上行走，从而开拓了农村市场。最重要的是，T型车的设计彻底配合机械化的生产方式，它只有引擎、底盘、前轴和后轴四个基本组成部分，每一组件都造价低廉，装配简易，修理方便。由于这些有利因素，T型车一经推出便获得了可观的销量。为了使T型车成为真正的"普适的汽车"，福特及其管理小组继续研究使其售价更低的方法，使其价格从最初的825美元开始不断下调。1913年，福特公司开始引入流水装配生产线（图4-7），自1914年起，T型车开始在这种装配线上生产，生产率整整提高十倍；1916年，T型车以360美元的低价售出将近600 000辆，1918年，美国已有半数汽车是福特的T型车了。直到在1927年该公司停产以前，还对超过一千五百万辆完全一样的T型车披着乌黑光亮的外漆、架着四只轮子开出装配线。[17]

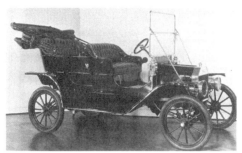

图 4-6　福特 T 型车（1908 年）　　图 4-7　福特汽车公司的流水装配生产线（1913 年）

福特汽车公司在十年内便获得革命性的成功，这实际上是因为福特及其管理小组综合运用了迄今为止的所有标准化与批量生产要素：最精简的设计；成批生产经过标准化设计的可互换零件；24 小时不断运转的流水线；对劳动力进行严格管理，精确分工，完全剥离劳动与技术和思想的关系，只让其与效率相关。这种生产模式被称为"福特制"，它提高了生产效率，加强了制造部件的简单性和统一性，从而节约了生产成本。亨利·福特本人对这种生产模式的解释读起来几乎就是对亚当·斯密关于制针业劳动分工理论的注脚："制造汽车的方法就是制造一辆与另一辆汽车相似的汽车，就是使所有汽车都相似，正如一根针出产自针厂时会相似于另一根针。"[18]

然而，这些进步都显示了手工艺的衰落。在工业化社会以前，手工艺产品在某种意义上都是独一无二的奢侈品：无论出现过什么样的技术革新，材料本身是不可或至少是不易模仿的；无论手工艺人如何经常从事某一特定的工作，他们生产的每一件产品都和其他产品有所不同。以往人们在使用这种"独一无二的奢侈品"的同时也习惯了对用品的这种观念，他们并不认为产品用过就可以丢弃；但在工业革命之后，这一切都正在悄然发生改变。[19]

4.2　无装饰的装饰

机械化生产与流水线作业的实现不仅为现代形态的设计提供了现实环境，同时也促生了现代设计思想中一个重要概念——模数（Modulor）。最早敏锐察觉并强调模数意义的人可能是荷兰建筑学者约翰内斯·利多维斯·马蒂厄·劳维里克斯（Johannes Ludovicus Mathieu Lauweriks，1864—1932）。1909 年，劳维里克斯（Johannes Ludovicus Mathieu Lauweriks，1864—1932）在他自己的期刊《环》（Ring）的创

刊号中，发表了一篇文章《论基于系统的建筑设计》(*Einen Beitrag zum Entwerfen auf systematischer Grundlage in der Architectur*)。在同期卷首语《主旨》(*Leitmotive*)中，他强调科学在艺术发展中扮演的核心作用。从一个基于方形和圆形的网格系统出发，他提出如下观点："一个象征性的几何原型"能够由若干系统单元组合而成，正如人们在自然中可以发现有机体的细胞单元一样；这些系统单元是按照某些经典的数学比例来进行组构，从而满足建筑有机体的功能需要；正是这样的系统单元，"建筑赖之以建成、建筑有机体赖之而形成……那种无处不在的基底旋律（the broad rhythmic foundation），这种基底旋律会一直呈现，没有它就不可能设计一座建筑，正如细胞单元对于自然有机体的结构来说是不可或缺。"[20] 劳维里克斯于1904年在杜塞尔多夫应用艺术学院（Düsseldorf School of Applied Arts）教授建筑，他的理论后来被彼得·贝伦斯、阿道夫·梅耶、格罗皮乌斯和勒·柯布西埃等建筑师加以发展，几乎成为现代主义建筑的基础原则。

正如流水线作业与标准化生产促进了民主化的进程，模数的概念也与关于社会平等的思想密切联系。19世纪和20世纪之交荷兰最伟大的建筑师、有荷兰"现代建筑之父"之誉的贝尔拉格（Hendrik Petrus Berlage，1856—1934）基于模数体系建造了其最著名的作品阿姆斯特丹股票交易所（Amsterdam Stock Exchange）（图4-8）。在分别出版于1905年和1908年《关于建筑风格的思考》(*Gedanken über Stil in der Baukunst*)、《建筑的进步和基础》(*Grundlagen und Entwicklung der Archiektur*)中，贝尔拉格阐述了自己的建筑理论。他从公认的历史风格中提取出的建筑原则是包括：简单明了的结构，真实，沉稳安定，多样性中的统一（unity in diversity），秩序。他写道："因此我们的建筑应该再次被某种特定的秩序统理起来。不按照某个几何系统而进行的设计，难道会是朝前迈出的一大步吗？很多现今时代的建筑师已经采取了这样的方法。"很显然地，"某个几何系统"的使用是那些原则得以实现的最根本手段，它确保了设计中的独特性元素与标准化元素的统一，而这种思想显然为后来的风格派所继承。他还提出如下观点：提倡"理性建筑"（vernünftige Konstruktion），认为这种建筑表现了"一种朝向世界、朝向全人类之社会平等的新感受"；建筑应该成为全社区或所有人的共有产品，因此应该停止在建筑中使用个性化形式，以免建筑囿于自身个性；几何形体是这种新建筑的唯一基础，是"整个宇宙都应当顺从"的通则，装饰也必须服从几何法则。他写道："在建筑中，修饰与装饰极其之不必需，而空间的创造与团块体面之间的关系

是建筑真正必需之物。"[21]

图4-8　贝尔拉格设计的荷兰阿姆斯特丹股票交易所（1897—1904年）

从19世纪末开始，对装饰风格抱有质疑、或者认为可以不要装饰的设计师并不乏见，这在很大程度上是对从折中主义到新艺术运动中的装饰泛滥成灾的反应。例如美国建筑师路易斯·沙利文（Louis Henry Sullivan，1856—1924）就认为折中主义会导致建筑死亡，他忧心忡忡地批评1893年芝加哥世界博览会："如今在那里我们有着肆意增殖的折中主义，扬起凯旋笑意的趣味，却没有了建筑。"在他看来，建筑必须摆脱所有传统的束缚，从历史风格中超脱出来，才可能获得自己的生命。因为，只有这样，形式才可能在建筑师手里从各种需要中自然地生长出来，并且坦率而清新地呈现自己。沙利文以植物的生长来说明这个道理："……外在的面貌与内在的用途相似……形式，亦即橡树的树形（oak-tree），它相似于并且表现着目的与功能，亦即橡树。"他得出结论："形式永远追随功能，此乃定律。"不久这句名言简化为"形式追随功能"（form follows function），且成为20世纪功能主义设计批评中倡导"抛弃装饰"的口号。[22]

然而，正如雷纳·班汉姆（Reyner Banham，1922—1988）所指出，在20世纪前20年的文字资料中很难看出对装饰的普遍敌意，只有在维也纳建筑师阿道夫·卢斯（Adolf Loos，1870—1933）的文章中，人们才可以发现对装饰的明确攻击。[23] 1893—1896年卢斯在美国，其间与美国重要的建筑师包括沙利文有密切的接触，可能也接触过震颤教派（Shakers）的设计作品，后者把简洁纯净视为一种美德。很可能是在美国的经历与见闻使得卢斯发展出一种激进的美学清教主义。1910年1月22日，在维也纳文学与音乐学院（Akademischer Verband für Literatur und Musik）作了一场著名讲座中，比贝尔拉格关于"在建筑中，修饰与装饰极其之不必需"的言论更激进，卢斯语出惊人地宣称装饰即罪恶，批判新艺术运动的繁缛装饰和当时正如日中天的

维也纳制造工场的华丽产品。1913年，那场讲座的讲稿被译为法文，并第一次以书面形式面世，这便是如战斗檄文般的名篇《装饰与罪恶》（Ornament und verbrechen）。

卢斯相信文化的进程与装饰的消失同步，人类发展的历史是道德进化的历史，也是装饰衰微的过程："小孩与道德无关。在我们看来，巴布亚人（Papuan）也与道德无关。巴布亚人把他的敌人杀死，吃他们的肉。他不是犯罪之徒。但当现代人杀死并吃掉某个人，则要么是罪人，要么是退化者。巴布亚人在其皮肤上刺纹饰，在其船上，在其船桨上，简言之，是在一切他所能措手的事物上，都刻上装饰。他不是犯罪。现代人在自己身上刺纹饰，则要么是罪人，要么是退化者……。试图去装饰人的脸，装饰人所能得到的任何事物，这就是造型艺术的开端，也是绘画的牙牙学语期。所有艺术都是色情的。"换言之，文明进化的脚步，是伴随着对有用物品装饰的消除而前进的。"既然装饰已不再有机地与我们的文化相关联，它也就不再是我们文化的表达方式。今日所生产制造的装饰已经与我们没有任何关系，与人类、世界秩序也绝对没有任何关系。"所以，装饰是文明的倒退，并且是对劳动力的浪费和对材料的亵渎，既然如此，装饰必然是一种犯罪。相反，"每一个时代都有其风格，难道只有我们的时代会拒绝某种风格吗？人们说到风格时，指的是装饰。因此我说：别哀泣了！看吧，这正是我们时代的伟大之处；我们已经战出一条直抵自由、摆脱装饰的道路。看吧，这个时刻已经临近了，胜利在等待着我们。很快，城市的街道将像白色的墙一般地闪耀。像圣城、天国之都耶路撒冷。然后胜利就会来临。"[24] 这种弃绝装饰的激烈宣言强化了无装饰与所谓"时代精神"的联系。

1910年，卢斯在维也纳建造施泰纳住宅（Steiner House）（图4-9）时显示出这种对装饰的抵制。对他来说，这种毫无装饰的实用物品（或建筑）并非艺术，因为艺术是主观的，没有目的的；建筑却必须服务于公众的需要，同样道理，任何工匠，无论技艺卓绝与否，都与艺术家毫无关系。"我是在声称房屋与艺术没有任何关系吗？我确实作此宣言。"[25]

图4-9 阿道夫·卢斯设计的施泰纳住宅（1910年）

当卢斯在维也纳雄辩滔滔地宣扬现代风格就是无装饰的时候，荷兰的建筑学者已经审慎思考了"模数"或几何系统对现代建筑的意义，而德国的穆特修斯（Hermann Muthesius，1861—1927）也已经为他心目中理想的现代设计找到了一个重要特性。

1896—1903 年，穆特修斯以建筑专员的身份任职于德国驻伦敦大使馆，其间接触了麦金托什（Charles Rennie Mackintosh，1868—1928）、克莱因（Walter Crane，1845—1915）等当时英国最杰出的设计师，并陆续发表了许多介绍英国建筑与设计的文章和书籍，其中包括三卷本的《英国建筑》(Das Englische Haus，1904—1905）。在这些文章中，穆特修斯曾使用"客观性"（Sachlichkeit）来形容英国艺术与工艺运动的品质。所谓"客观性"（英译为 Objectivity）只是一个差强人意的译法，我们大致可以将之理解为"贯穿始终的功能主义"（functionalism as be-all and end-all）。在穆特修斯看来，那些英国建筑和工艺品没有浮华和虚饰，而有着完美、纯粹的实用价值，自然、单纯、客观、恰如其分。[26]

1903 年，穆特修斯回到德国以后，在普鲁士贸易与商业部工作，承担起艺术与设计教育之重任。为了促进艺术与工业的联系，他试图通过强调工场训练来改革应用艺术的教育，并将有现代运动倾向的人才聘请到学校中，同时以各种方式发表自己的观点。在他看来，为了促进德国的设计和工业发展，工匠与商人应该联合起来，前者有接受新风格的责任，这些风格是提升了德国人的技艺水平和德国产品在世界市场上的声誉；另一方面，他认为应该提高德国人的审美品位，应用艺术的功能是社会性和教育性，能够对社会各阶层进行再教育，使公民具备正直性、真诚感以及朴素人格。从这些观点中，可见英国艺术与工艺运动的乌托邦思想正以一种服务于经济发展的实用形式重塑于德国，然而，穆特修斯已舍弃了前者对机器的排斥或迟疑的态度。他相信，机器制品是按照时代的经济性质制造出来的，新材料和新技术不仅带来新的结构，也带来新的美学，比如，在钢与玻璃的建筑中，实墙的消失将导致美学惯例的更新；形式应该明确地表达结构，机器制品有精确的结构，形式对它的正确表达就在观者那里产生精确的印象。[27]

1907 年 10 月，在慕尼黑，穆特修斯在怀有自由民主倾向的政治家弗里德里希·瑙曼（Friedrich Naumann，1860—1919）和工匠兼企业家卡尔·施密特（Karl Schmidt，1873—1948）的支持下成立了德意志制造联盟（Deutscher Werkbund，简称 DWB），制造联盟致力于联合艺术家与企业家，推动德国消费品的设计与质量，并将其作为推进社会、文化与经济改革的广泛运动的一部分。该机构的成立，实际上是明确地将设计视为国家发展策略的一部分。[28] 其宗旨宣称："选择各行业，包括艺术、工业、工艺品等方面的最佳代表，联合所有力量向工业行

业的高质量目标迈进;为那些能够而且愿意为高质量进行工作的人们形成一个团结中心。"[29] 制造联盟重视机器生产和产品的功能性,也承认纯粹功能主义和创造性的形式之间存在距离,它们的联合依赖于艺术家和工匠的努力。基于这种联合的观念,建筑、工业设计和其他设计门类也被整合为一体,它们分享着相似的设计原则。

DWB 第一批成员只有 12 家企业和 12 名建筑师,其中包括彼得·贝伦斯(Peter Behrens,1865—1940)、约瑟夫·霍夫曼(Josef Hoffmann,1870—1956)和理查德·里默施密德(Richard Riemerschmid,1868—1957)。但它很快就成长为一个大型组织,至 1914 年,其成员已达到 1 870 人。DWB 迅速扩大影响,除了组织各类座谈会议和展览以外,还印制了大量宣传小册子和出版物,其中最重要的是其年鉴,自 1912 年开始发行,到 1914 年已售出 20 000 份。这些年鉴记录了 DWB 所取得的成果,比如里默施密德为 DWB 设计的一套茶具,那没有装饰、机器打磨抛光的器皿形象地说明了 DWB 提倡的设计观(图 4-10)。

图 4-10　里默施密德为 DWB 设计的茶具

彼得·贝伦斯是 DWB 的最著名人物之一。他早年曾以狂热的青年风格创作,在进入 20 世纪后,贝伦斯日益感到,由于现代生活节奏加快,建筑应该尽可能收敛、平静、紧凑和不带一丝累赘,设计工业产品和字体、版面也应如此,他逐渐肃清装饰的干扰,转而向新古典主义学习朴素沉稳的风格。以字体设计为例,他以更具理性特点的罗马字体(Roman typeface)为基础,并对德国人习用的哥特字体(Gothic script)进行科学分析,将二者融合起来,创造出在印刷和识别上极具简易性的 Behrens-Antiqua 字体。1907 年贝伦斯受聘为德国通用电器公司(the Allgemeine Elektrizitäts Gesellschaft, 简称 AEG)艺术指导。此前,公司的标志和产品目录均出自奥托·艾克曼(Otto Eckmann,1865—1902)之手,带有典型的青年风格面貌。但贝伦斯重新设计了 AEG 的企业标志(图 4-11),用稳重简朴的 Behrens-Antiqua 字体取代飘逸华丽的 Eckmann 字体。后来,贝伦斯把这个简洁清晰的标志和 AEG 这三个粗重的字母广泛地应用到该公司的厂房、企业宣传手册、产品目录、包装、

图 4-11　贝伦斯设计的 AEG 企业标志
(1907 年)

图 4-12　贝伦斯设计的电扇
（1908 年）

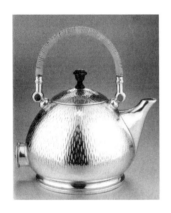

图 4-13　贝伦斯为 AEG 设计的电水壶（1909 年）

图 4-14　贝伦斯设计的德国 AEG 汽轮机车间
（1908—1909 年）

广告，以及所有产品中，并确保公司的所有印刷品采用一致的字体和版面，如是为 AEG 建立起高度统一企业形象，开创了现代 CI 设计的先河。

AEG 的许多电器产品也是贝伦斯设计的，通过对产品装配、造型和比例的深思熟虑，他保证了产品形象的一致性，并且使产品的外观表达出明确的实用性。他设计的多款电炉、电扇、灯具和电茶壶视觉形象非常一致，都有着规则的几何造型，装饰节制、简洁沉静、外观一目了然地显露出其功能（图 4-12）。这些产品往往是由标准化的构件组合而成的。贝伦斯认识到，标准化的生产方法大大地降低了产品成本。在电茶壶的生产线中，他采纳了可互换零件的生产方法，使若干标准化的构件，如不同款式茶壶的材料、抛光效果和把手等，可以彼此互配重组，促成产品的多样化，满足消费者的不同选择。此外，他还设计了具有手工锤打效果的茶壶外观模具，这就使那些用机器批量生产出来的电茶壶外表带有了手工艺的痕迹（图 4-13）。贝伦斯既相信机器表现出一种强有力的革命性理念，也感到其割裂手工艺传统的残酷现实，他似乎试图以这种方式弥补机械化生产与手工艺制作之间的裂痕。

贝伦斯还为 AEG 设计了涡轮机车间（Turbine Factory）（图 4-14），它穹窿般的屋顶造成压倒性的视觉效果，转角处以砖石材料砌成的墩柱巨大粗重，这些都使建筑呈现出有力而稳定的古典主义建筑的那种纪念性面貌，而其所讴歌的正是机器时代。肯尼斯·弗兰姆普敦指出，这是一件"自觉的艺术作品，一座供奉给工业力量的庙宇。"[30] 就此而言，这件作品不仅是古典主义的，甚至也是象征主义的。但它毕竟属于一个全新的工业时代，结构和形式都有极大创新。它有着由钢和玻璃制造的基本结构，那看上去很重的屋顶实际结构却很轻；它虽然带有一些传统建筑的形式特征，但除了转角处的墩柱，其墙身完全由大片的玻璃嵌板构成，钢结构的骨架历历可见，这种处理手法为厂房提供了尽可能多的空气、空间和光线，既有益于生产制造，也改善了工人的劳动条件，而后者在早期工厂设计中是很少被考虑到的。

从上述作品中可以看到 1907 年之后贝伦斯的设计思想。首先，他像此前一些设计思想家那样，否定了孤芳自赏、脱离生活的艺术，他

写道:"艺术不应再被看作一种个人事务,不应再被看作一种个体艺术家的自我迷幻或奇想……我们不想要一种这样的美学——其法则源自浪漫的白日梦,而想要一个真实的美学——其威信基于生活"。其次,他无疑是功能主义和工业技术的支持者,主张建筑的工业化,因为这是走向有计划的工业经济的第一步,但他也认为,以工业技术为基础的设计要显示出其自身能随着我们时代的艺术脉搏一致跳动,因此他不同意在设计中浪漫性元素已彻底失败。再次,他是标准化设计的倡导者和示范者,不仅在工业设计中提倡标准化预制构件,而且致力于研究将其用在建筑设计中的方法,标准化和机械化大生产大大地减低了房屋建造和产品制造的费用、节约了时间。[31]

贝伦斯的转变与穆特修斯关于建筑与形式的思考密切联系。穆特修斯认为建筑比任何其他艺术都更讲究典型性,而所有设计艺术都应该在建筑的领导下,朝向确立标准规则的方向发展。在1914年科隆举行的DWB年会上,穆特修斯这么讨论DWB的未来:"建筑的特征是趋向于标准类型。现在该轮到摒弃特例,寻求常例的类型学(typology)了。"这种思想在贝伦斯那里演变成为"类型艺术"(type-art)的设计观念,即要求设计风格标准化的作品,它将成为批量生产的原型(prototype)。在贝伦斯看来,创造类型艺术代表着艺术活动的每个支脉中的最高境界,是对设计一个特定对象所引发问题的最成熟和最聪明的解答。[32]

穆特修斯与彼得·贝伦斯的思想影响了许多年轻设计师,其中包括20世纪三位最伟大的建筑师:瓦尔特·格罗皮乌斯、米斯·凡·德·罗和勒·柯布西埃。格罗皮乌斯和米斯都在贝伦斯的事务所里工作了几年时间,勒·柯布西埃也曾在那里工作了五个月。穆特修斯与贝伦斯的许多思想在后来经过他们与其他各种设计师的推广与修正,成为现代设计的核心理念。

1914年穆特修斯所提出的类型艺术的问题得到贝伦斯的拥护,但也引发了DWB内部的激烈辩论,反对者以凡·德·维尔德为首。凡·德·维尔德是DWB最有影响力的人物之一,他像穆特修斯和贝伦斯一样坚定地相信机器与其所处时代的必然联系。1905年他在魏玛艺术与工艺学校中开展工作室训练,提倡工业设计,促成功能主义、有机装饰与工业设计的结合。但是,对艺术个性的坚持使他无法容忍穆特修斯的观点。穆特修斯相信筑于制造联盟的全部活动都应该倾向于标准化,只有通过标准化,才能引进一种为人们所普遍接受的、确实可靠的艺术趣味;凡·德·维尔德则轻蔑地拒绝了标准类型,认为经济、工业和政治取向是束缚艺术创作与自由表现的紧身衣,赋予产品

美学价值的只能是艺术；艺术家在本质上就是热情的个人主义者，是乞灵于自然的创造者，永远不能将他的自由意志服从于强加给他的规范或准则，标准和类型只会使艺术家退化为工匠。他还针锋相对地宣称，只要制造联盟里还有艺术家，他们就会反对任何事先预定的准则和任何标准化。[33]这种观点实际上意味着凡·德·维尔德及其支持者选择了表现主义（Expressionism）的设计态度。

1914年，DWB在科隆举办了一次重要展览，目的在于将DWB的宗旨和展望以物质形式直观地展示出来，但展览本身也暴露了DWB内部的分歧。展览会展出了近百座建筑和无数手工产品和工业产品，其中不少建筑和产品明显遵循了功能主义美学原则，但也有不少展品显示出更为多样的风格和丰富的创作手法。表现主义艺术与类型艺术的对比更鲜明地体现在展览会上两座玻璃建筑中，即玻璃宫（Glass Pavilion）和示范工厂（Model Factory）。

布鲁诺·陶特（Bruno Taut，1880—1938）建造的玻璃宫（图4-15）完全是表现主义之作。这个建筑是为德国玻璃工业协会设计的，后者希望能在一个富于艺术感的房子中展示他们的产品。整个建筑给人这么一种印象：一个硕大无比的晶体放射出色彩缤纷的光芒。

图4-15 陶特设计的德国玻璃宫（1914年）

陶特的灵感来自一位作家保罗·斯切巴特（Paul Scheerbart，1863—1915）在1914年出版的名为《玻璃建筑》（Glasarchitektur），该书描绘了一个由玻璃构成的美好城市。在为陶特的玻璃工业展馆的题词中，斯切巴特这么写道："玻璃带给我们新的时代，砖石文化只带给我们伤害。"[34]显而易见，斯切巴特与陶特把玻璃视为一种象征物，就像中世纪神学家与建造哥特式教堂的工匠让人们透过彩色玻璃窗看到上帝的光芒那样。从本质上说，这个玻璃宫是建造于20世纪的哥特式大教堂。装饰与信仰同在。

示范工厂是瓦尔特·格罗皮乌斯（Walter Gropius，1883—1969）和阿道夫·梅耶（Adolf Meyer，1881—1929）的作品。格罗皮乌斯与陶特一样对玻璃寄予厚望，然而，示范工厂（图4-16）与光辉耀目的玻璃宫截然不同：干净利落、率直明晰、平实质朴。在建筑的立面上，格罗皮乌斯把厚实的砌砖结构与横向延伸的玻璃幕墙结合起来，于是，墙体消失了，甚至建筑转角处也由清澈的玻璃围罩着，螺旋上升的楼梯自信地展现在世人面前。[35]两侧转角玻璃罩上顶着悬臂大平屋顶，

加强了玻璃幕墙和整座建筑的水平效果。在示范工厂以前，格罗皮乌斯和阿道夫·梅耶已经合作建起一座玻璃幕墙的工厂，即位于莱纳河畔的阿尔费尔德（Alfeld-an-der-Leine）的法古斯制鞋工厂（Fagus shoe factory）。该建筑可以见到贝伦斯AEG涡轮机厂的影响，但是，格罗皮乌斯采用了更具开放性和创新性的处理手法，把半圆形屋顶变成平屋顶，取消转角处的巨大墩柱，使整个立面都完整统一地围罩着玻璃幕墙，他还把向外突出的支撑结构全部向内缩至与玻璃幕墙同一平面，这就创造了一个比例均衡、整洁漂亮的透明方格子，轻盈明朗，通风透气，光线自由穿入室内，传统建筑室内外空间隔绝的状态被完全打破了（图4-17）。作为现代建筑的最早典范，这两座严谨而优雅的建筑与陶特的玻璃宫有着明显的区别。不过，尽管那些玻璃似乎已褪去任何外在的装饰意味，但它们并非全然没有装饰的建筑。不无神秘感的、全然摈弃装饰的玻璃本身形成一种装饰，或者更明确地说，它们作为装饰而展示的方式本身，就是在展示这种材料的制造方式——批量生产。

 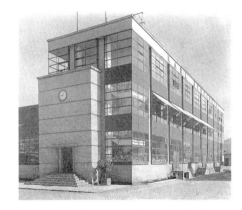

图4-16　瓦尔特·格罗皮乌斯、阿道夫·梅耶设计的德国科隆示范工厂（1914年）　　图4-17　瓦尔特·格罗皮乌斯、阿道夫·梅耶设计的法古斯制鞋工厂（1911年）

格罗皮乌斯在设计法古斯制鞋工厂的时候，后来的另一位著名建筑师勒·柯布西埃也正在德国。勒·柯布西埃（Le Corbusier，1887—1965）原名让纳雷（Charles-Edouard Jeanneret），出生于瑞士，青少年时在当地艺术学校学习。1907年让纳雷至巴黎学习建筑，受到建筑师托尼·加尼耶（Tony Garnier，1869—1948）、佩瑞特（Auguste Perret，1874—1954）的影响，前者在设计中的纪念性倾向与按功能分区的城市规划给他深刻印象，后者则让他深信钢筋混凝土将是未来建筑的重要材料。1910年让纳雷去了德国，并在贝伦斯事务所里经过五个月的工作和学习，这一经历使他得以接触DWB成员并接受对"类型艺

术"的信仰，同时意识到现代产品工程学的成就，包括船舶、汽车和飞机等。1912年，让纳雷发表了第一部著作《德国装饰艺术运动研究》（*Etude sur le mouvement d'art décorative en Allemagne*）。

1911年，让纳雷结束了一场瞻仰古代建筑遗迹的重要旅游后，开始试图使用与现代化进程相适应的钢筋混凝土，并希望能够将这种新材料的潜力与自己所学得的、所体验到的传统结合起来。1915年，他与瑞士工程师麦克斯·杜布瓦（Max Du Boris）合作，发展出两种贯穿于他在1920年代的所有建筑设计的概念。其一是"多米诺住宅"（Maison Domino），"多米诺"意指这是一种像多米诺骨牌那样标准化的房屋。住宅框架由六根柱子、二层楼板和屋顶组成，隔墙和外墙不承重，可以自由布置，他希望通过这个框架原型创造出完全自由独立的平面和立面以及纯粹意义上的柱子（图4-18）。"多米诺住宅"采用标准化钢筋混凝土预制构件，以此显示有序、协调和精确的制造方法，同时也保证其造价低廉。事实上它成为勒·柯布西埃在1935年以前所设计的多数住宅的结构基础。另一个是"托柱城市"（Villes Pilotis）构想，这是一种建立在托柱上的城市，其中有架空的道路，它是勒·柯布西埃后来各种城市规划方案的雏形。

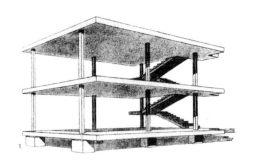

图4-18　让纳雷设计的多米诺住宅
（1914—1915年）

1920年，让纳雷感到建筑才是自己真正的方向，并开始正式采用勒·柯布西埃这个名字。1922年，勒·柯布西埃与其堂兄皮埃尔·让纳雷（Pierre Jeanneret，1896—1967）在巴黎建立起一间工作室，从此开始了他的建筑生涯。在这一年的秋季沙龙中，他展出了"Citrohan住宅"方案。勒·柯布西埃试图采用批量生产的程序来缓解战后的住宅危机，"Citrohan"的称呼来自"雪铁龙"（Citroën）汽车的谐音，意指建筑可以像汽车一样地标准化。"Citrohan住宅"以"多米诺住宅"发展而成，是一个以托柱撑起白色方盒子的三层建筑，其内有高达两层的起居室，还有他后来建筑中常见的带状窗。"Citrohan住宅"把标准化大生产观念引入建筑，这是对布尔乔亚住宅建筑传统的一个重要偏离。1924年，勒·柯布西埃开始寻找愿意把标准化大生产的方案建筑付诸实践的委托人，他说服了波尔多市（Bordeaux）企业家弗拉格（Henri Frugès）采纳Citrohan住宅的建造方案在波尔多郊区佩萨克（Pessac）建造130幢钢筋混凝土框架的工人住房[36]（图4-19）。

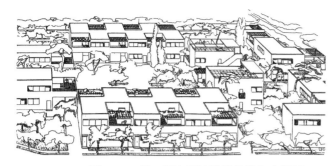

图 4-19 勒·柯布西埃设计的波尔多郊区佩萨克现代住宅方案（1924 年）

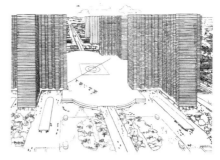

图 4-20 勒·柯布西埃设计的"当代城市"方案（1922 年）

众所周知，勒·柯布西埃热衷于城市规划。对他来说，设计一个小住宅与规划一个大社区是同一个问题的不同部分。1922 年，在展出"Citrohan 住宅"方案的同时，他还展出了一个为三百万居民规划的"当代城市"（Ville Contemporaine）的方案（图 4-20）。"当代城市"被设计为一个由资本主义精英阶层进行管理和控制的城市，中心由 10—12 层的住宅建筑和 24 幢 60 层的十字形办公楼组成，整个地段为一个风景公园包围，它维持了高级阶层的中心区与工人阶级的郊区之间的分离。这是一个试图通过当代技术改善社会的理想工程，技术被视为一种推动力，只要加以适当的引导就能使人类走向有着自然和谐秩序的乌托邦。

1925 年，勒·柯布西埃在巴黎"现代工业和装饰艺术博览会"展出著名的"新精神馆"（Pavillion de l'Esprit Nouveau）。该博览会实际上是法国装饰风艺术（Art Deco）的集中展示，勒·柯布西埃的"新精神馆"却体现出他对装饰的反感。在勒·柯布西埃看来，现代世界是由机器支配的世界，新的住宅是人居住其中的机器，因此，装饰风艺术的设计师是时代的落伍者。这种立场让博览会的组织者感到厌恶和恐惧，勒·柯布西埃获得的展场是在两个奢华展厅之间的一块地，当中还有一棵无法移除的树。勒·柯布西埃在树的一侧建起"新精神馆"的主体部分，在屋顶空出一个圆形以承纳树的继续生长。"新精神馆"同样是一个"Citrohan 住宅"，它以钢筋混凝土、铁件和玻璃建成，有两层高的起居空间，上层有一走廊，墙面光滑而洁白。标准化生产的工业产品置入其中，配件预制的贮物柜、批量生产的索涅特曲木椅、简洁的扶手椅，这些"物品—类型"展现出与装饰风艺术迥异的标准化面貌（图 4-21、图 4-22）。

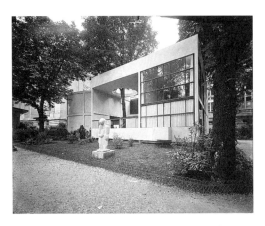

图 4-21　勒·柯布西埃设计的"新精神馆"
注：1925 年建于法国巴黎"现代工业和装饰艺术博览会"期间。

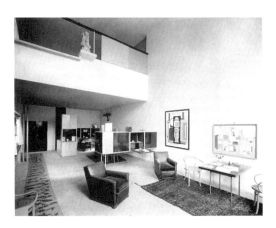

图 4-22　勒·柯布西埃"新精神馆"内景

在其名著《走向新建筑》中，勒·柯布西埃通过在古典建筑和现代工程造物共享的标准化类型的概念，推导出他的著名定义："房屋是用以居住的机器"。他相信，这种住房机器将从根本上使人类社会变得完善。"一个伟大的时代已经开始了。在这个时代里存在着一种新的精神。"给人类带来新工具的工业激发了这种新的精神；建筑也应该工业化，应该大批量地生产。他写道："如果我们从感情上和思想上清除了关于住宅的固有观念，如果我们批判和客观地看这个问题，我们就会获得"住宅兼机器"（House-Machine）的概念，亦即批量生产的住宅，它们就像陪伴我们存在的劳动工具和设备一样地健康（并合乎道德）和优美。"[37]

作为建筑师，勒·柯布西埃对家具设计也有过非常深刻的讨论。在建造"新精神宫"那一年，他出版了《今天的装饰艺术》（*L'Art décoratif d'aujourd'hui*），该书定义了三种家具类型："类型兼必需物"（type-needs）、"类型兼家具"（type-furniture）与"人肢物象"（human-limb objects）。他以非常深涩的用语解释这三种家具，但对"人肢物象"的解释较为清晰："人肢物象是类型兼物象（type-objects），并对类型兼必需物作出反应：在上面坐的椅子，在上面工作的桌子，提供光线的装置，用以书写的机器（没错！用以书写的就是机器！），叠放杂物的搁物架。"他希望家具是可以协助人类工作的美的物体：

> 装饰性艺术（decorative art）是一个不恰当而冗长的词组，我们可以用它来指称人肢物象的整体。这些人肢物象精确地对某些显然是既定的需要作出反应。它们是我们肢体的延伸，被援用并内化为人类的功能，这种功能是类型兼功能

（type-functions）。……人肢物象是容易使役的仆人。一个好仆人应考虑周到而不出风头，以助其主人之便利自由。当然，装饰性艺术的作品就是工具，美丽的工具。愿精选性、可适性、均衡与和谐所揭示的优良品味（good taste）万岁！[38]

显而易见，这段阐述是后来纽约现代艺术博物馆所提倡的"优良设计"的理论先导。

然而，单纯依靠批量生产的技术与观念，并不足以成就"新精神馆"，也未必能创造出具有"优良品味"的"美丽的工具"。无论是"新精神馆"，还是勒·柯布西埃曾经设计过的优雅的家具，其本身不仅由批量生产的零件所构成，而且往往也是一件地地道道的艺术品。要真正理解这种作为"类型艺术"的现代主义设计，就必须将之联系于同时期正在蓬勃发展的各种现代主义艺术，尤其是立体主义以及立体主义之后的各种抽象运动。

（本章执笔：颜勇、黄虹）

第4章注释

［1］爱德华·露西-史密斯：《世界工艺史：手工艺人在社会中的作用》，朱淳译，中国美术学院出版社，2006，第3页、第36页。

［2］参阅 Adrian Forty, *Objects of Desire: design and Society Since 1750*（London: Thames and Hudson, 2005）, pp. 23-24, 37-41。

［3］培根：《新工具》，许宝骙译，商务印书馆，1984，第8页。可比较同书第108-109页相关段落。

［4］朱光潜：《西方美学史》，见《朱光潜全集》第6卷，安徽教育出版社，1990，第224页。

［5］亚当·斯密：《国民财富的性质和原因的研究》上卷，郭大力、王亚南译，商务印书馆，1972，第6页。

［6］参阅 Adrian Forty, *Objects of Desire: Design and Society Since 1750*, pp. 34-40。

［7］参阅 Gunther E. Rothenberg, *The Art of War in the Age of Napoleon*（Bloomington and Indianapolis: Indiana University Press, 1980）, pp. 25-26。

［8］参阅 John Heskett, *Industrial Design*（London: Thames and Hudson Ltd, 1980）, pp. 50; David A. Hounshell, *From the American System to Mass Production, 1800—1932: The Development of Manufacturing Technology in the United States*（Baltimore: Johns Hopkins University Press, 1984）, pp. 26。

［9］参阅 Thomas Jefferson Randolph（ed.）, *Memoir, Correspondence and Miscellanies,*

from the Papers of Thomas Jefferson（Charlottesville：F. Carr, and Co, 1829）, v. 1, pp. 298−299。

［10］参阅 David A. Hounshell, From the American System to Mass Production, 1800—1932：The Development of Manufacturing Technology in the United States, pp. 26。

［11］参阅 Jack Buckman, *Unraveling The Threads: The Life, Death and Resurrection of the Singer Sewing Machine Company, America's First Multi-National Corporation*（Indianapolis：Dog Ear Publishing, 2016）, pp. 17。

［12］安·费勒比（Ann Ferebee）：《现代设计史：概观维多利亚时期迄今的设计风格》，吴玉成、赵梦琳译，胡氏图书出版社，2002，第 32 页。

［13］同上书，第 32 页。

［14］爱德华·露西-史密斯：《世界工艺史：手工艺人在社会中的作用》，第 167 页。

［15］参阅 John Heskett：*Industrial Design*, pp. 65。

［16］同上书，第 65-66 页。

［17］同上书，第 67 页。

［18］参阅 David Raizman, *History of Modern Design*（London：Laurence King Publishing, 2003）, pp. 210。

［19］爱德华·露西-史密斯：《世界工艺史：手工艺人在社会中的作用》，第 171 页。

［20］参阅 Hanno-Walter Kruft, *A History of Architectural Theory from Vitruvius to the Present*. trans. Ronald Taylor, Elsie Callander and Antony Wood（New York：Princeton Architectural Press, 1994）, pp. 377。

［21］参阅 Hanno-Walter Kruft, *A History of Architectural Theory from Vitruvius to the Present*, pp. 378；William J. R. Curtis, *Modern Architecture Since 1900,* 3rd ed.（London：Phaidon Press, 1996）, pp. 153。

［22］参阅 Hanno-Walter Kruft, *A History of Architectural Theory from Vitruvius to the Present*, pp. 357-359；邵宏：《设计的艺术史语境》，广西美术出版社，2016，第 39 页。

［23］雷纳·班汉姆：《阿道夫·卢斯》，见尼古拉斯·佩夫斯纳、J. M. 理查兹、丹尼斯·夏普编《反理性主义者与理性主义者》，邓敬等译，中国建筑工业出版社，2003，"理性主义者"部分，第 27 页。此处中译名有改动。

［24］参阅 Isabelle Frank（ed.）, *The Theory of Decorative Art*（New Haven：Yale University Press, 2000）, pp. 288-291。

［25］参阅 Hanno-Walter Kruft, *A History of Architectural Theory from Vitruvius to the Present*, pp. 366。

［26］尼古拉斯·佩夫斯纳：《现代设计的先驱者：从威廉·莫里斯到格罗皮乌斯》，王申祜、王晓京译，中国建筑工业出版社，2004，第 12 页；莫同·山德：《彼

得·贝伦斯》，见尼古拉斯·佩夫斯纳、J. M. 理查兹、丹尼斯·夏普编《反理性主义者与理性主义者》，"理性主义者"部分，第9页。

[27] 参阅 Hanno-Walter Kruft, *A History of Architectural Theory from Vitruvius to the Present*, pp. 368-369。

[28] 雷纳·班纳姆：《第一机械时代的理论与设计》，丁亚雷、张筱膺译，江苏美术出版社，2009，第88页。

[29] 尼古拉斯·佩夫斯纳：《现代设计的先驱者：从威廉·莫里斯到格罗皮乌斯》，第15页。

[30] 参阅 Kenneth Frampton, *Modern Architecture: A Critical History*（London：Thames & Hudson, 2007），pp. 111。

[31] 莫同·山德：《彼得·贝伦斯》，见尼古拉斯·佩夫斯纳、J. M. 理查兹、丹尼斯·夏普编《反理性主义者与理性主义者》，"理性主义者"部分，第7-9页。

[32] 雷纳·班纳姆：《第一机械时代的理论与设计》，第87页；Hanno-Walter Kruft, *A History of Architectural Theory from Vitruvius to the Present*, pp. 371；莫同·山德：《彼得·贝伦斯》，见尼古拉斯·佩夫斯纳、J. M. 理查兹、丹尼斯·夏普编《反理性主义者与理性主义者》，"理性主义者"部分，第7页。

[33] 参阅 Nikolaus Pevsner, *The Sources of Modern Architecture and Design*（New York：Thames & Hudson, 1985），pp. 179。

[34] 雷纳·班汉姆：《玻璃天堂》，见尼古拉斯·佩夫斯纳、J. M. 理查兹、丹尼斯·夏普编《反理性主义者与理性主义者》，"反理性主义者"部分，第187-192页。

[35] 尼古拉斯·佩夫斯纳：《现代设计的先驱者：从威廉·莫里斯到格罗皮乌斯》，第152-154页。

[36] 参阅 William J. R. Curtis, *Modern Architecture Since 1900*, pp. 170-171。

[37] 参阅 Le Corbusier, *Toward a New Architecture*. trans. Frederick Eltchells（New York：Dover Publications, 1986），pp. 107, 227。

[38] 参阅 Isabelle Frank（ed.），*The Theory of Decorative Art*, pp. 86-88。

第4章图片来源

图4-1、图4-2 源自：爱德华·露西-史密斯：《世界工艺史：手工艺人在社会中的作用》，朱淳译，中国美术学院出版社，2006，第3页、第277页．

图4-3 源自：Henry M. Sayre, *A World of Art, 2nd ed.*（New Jersey：Prentice Hall, 1997），pp. 352.

图4-4 源自：David Raizman, *History of Modern Design*（London：Laurence King Publishing, 2003），pp. 33.

图 4-5 源自：Elizabeth Wilhide, *Design: The Whole Story*（London：Thames & Hudson, 2016），pp. 44.

图 4-6 源自：John Heskett, *Industrial Design*（London：Thames and Hudson Ltd, 1980），pp. 66.

图 4-7 源自：Elizabeth Wilhide, *Design: The Whole Story*（London：Thames & Hudson, 2016），pp. 110.

图 4-8 源自：William J. R. Curtis, *Modern Architecture Since 1900,* 3rd ed.（London：Phaidon Press, 1996），pp. 152.

图 4-9、图 4-10 源自：Nikolaus Pevsner, *The Sources of Modern Architecture and Design*（New York：Thames & Hudson, 1985），pp. 169, 171.

图 4-11 源自：Frank Whitford, *Bauhaus*（London：Thames & Hudson, 2014），pp. 21.

图 4-12、图 4-13 源自：Charlotte & Peter Fiell, *Industrial Design A-Z*（Hohenzollerning：Taschen, 2000），pp. 13, 67.

图 4-14 源自：Kenneth Frampton, *Modern Architecture: A Critical History*（London：Thames & Hudson, 2007），pp. 113.

图 4-15 至图 4-17 源自：Frank Whitford, *Bauhaus*（London：Thames & Hudson, 2014），pp. 25, 35.

图 4-18 源自：Kenneth Frampton, *Modern Architecture: A Critical History*（London：Thames & Hudson, 2007），pp. 153.

图 4-19、图 4-20 源自：William J. R. Curtis, *Modern Architecture Since 1900,* 3rd ed.（London：Phaidon Press, 1996），pp. 171, 246.

图 4-21 源自：Wikimedia Commons.

图 4-22 源自：Jonathan M. Woodham, *Twentieth-Century Design*（Oxford New York：Oxford University Press, 1997），pp. 53.

5 大形无象：现代主义设计的艺术根基

5.1 构成主义

自彼得大帝打开俄国通向西欧的门户以后，俄国的文化发展与西欧齐步共进，西欧各种文艺思想和艺术潮流都曾经波及俄国。作为传统保守思想的对立面，一些前卫艺术家积极探索工业化时代的艺术表现方式。他们受到一战爆发以前的西欧立体主义与未来主义等艺术试验的刺激，相信在工业化时代，艺术的主题和表现的形式可以是也应该是抽象的几何形式。十月革命以前，以马列维奇（Kazimir Malevich，1879—1935）、塔特林（Vladimir Tatlin，1885—1935）为代表的一批前卫艺术家已经转向完全抽象的艺术。

在 1910 年代，马列维奇从立体主义、未来主义发展出至上主义（Suprematism）。1913 年他为俄国诗人阿列克赛·克鲁钦基（Aleksei Yeliseyevich Kruchyonykh，1886—1968）编写的未来主义歌剧《战胜太阳》（*Victory Over the Sun*）设计了布景和服装，在该舞台布景中只用了两个三角形的纯几何图形，一黑一白，组成一个正方形，这被认为是第一件至上主义的作品。1915 年，马列维奇发表了小册子《从立体主义与未来主义到至上主义：绘画的新现实主义》（*From Cubism and Futurism to Suprematism: The New Realism*），同年冬，他在"0.10：最后一次未来主义展览"（0.10: The Last Futurist Exhibition）展出一系列至上主义作品，以纯粹平面、方块、圆形和十字形这些极其简化的几何形块面的布局构成了一个完整的艺术世界（图 5-1）。对至上主义者来说，客观世界的视觉现象本身没有意义，艺术家应该创造新的事物，而不是去再现那些已经存在的事物；这种艺术应该完全是非具象的，由基本几何图形和简单颜色组构而成。1926 年，马列维奇在慕尼黑出版《非具象的世

图 5-1 "0.10"展览中的马列维奇作品（1915 年 12 月）

界》(*The World as Non-Objectivity*),对至上主义作了概要性的描述。[1]马列维奇创立的至上主义为俄国青年艺术家、乃至欧洲前卫艺术家提供了新的创作手法,更为前卫设计师提供了一种绝对单纯简洁的视觉语言。

雕塑家弗拉迪米尔·塔特林和马列维奇一起被认为是1910年代至1920年代苏俄前卫艺术运动最重要的两位先驱者。大致与马列维奇创造和发展至上主义艺术同时,在1913—1916年间,塔特林探索了"反雕塑"(counter reliefs)的空间观念,这类抽象作品中常见布置于墙角的木材和金属构成的艺术,又称"墙角反雕塑"(corner-counter reliefs)(图5-2)。这些艺术试验使用寻常可见的工业大生产的物质材料,通过工具和其他无产阶级日常生活环境中的日用品的组合构成艺术作品,同样是非具象的。然而,尽管塔特林与马列维奇在艺术生涯早期曾经共事并且同为抽象大师,他们对艺术的理解却很早就出现分歧,在"0.10"展览时期,塔特林就开始反对至上主义。马列维奇始终认为至上主义的艺术形式本身高于一切功利性的需要,而塔特林却似乎认为应当把前卫艺术家的个人创造与社会生活相联系。1919年他写道:"艺术,总是在政治体制变动[消费群体(the collective-consumer)的变动]的时刻与生活相联系,并且被砍离于作为艺术家者流的群体,它正在经历一场剧烈的革新。一场加强发明创造的冲动的革新。正因此,一旦个人创造与集体之间的内在联系得以明确,就会涌现出随革命而来的艺术繁荣。"[2]

图5-2 塔特林"0.10"展览中的墙角反雕塑(1915年)

在很大程度上,苏俄构成主义(constructivism)的抽象视觉形式来源于马列维奇和塔特林在1910年代的抽象试验。1917年马列维奇

使用"构成艺术"（Construction Art）一词描述罗德琴柯（Aleksander Mikhailovich Rodchenko，1891—1956）的作品。一般认为，"构成主义"这一术语本身是由雕塑家安东尼·佩夫斯纳（Antoine Pevsner，1886—1962）和瑙姆·加博（Naum Gabo，1890—1977）所杜撰，他们的雕塑作品是一种工业化的有棱有角的抽象艺术。1920年，加博与佩夫斯纳在《现实主义宣言》（Realistic Manifesto）中首次使用"构成主义"这一褒义术语。[3]

跟欧洲其他地方一样，在苏俄抽象的现代艺术并不能轻易被人们理解并接受。1918年，苏联政府成立人民教育委员部（Narodny Komissariat Prosveshcheniya，简称 Narkompros）作为文化部门，该部门领导者卢那察尔斯基（Anatoly Lunacharsky，1853—1933）主张对各种激进艺术思想采取容忍态度。Narkompros 及其推进形成的各种院校等取代革命之前较为保守的学院派的文化机构，允许进步的艺术家在其中进行各种革新试验。另一方面，那些前卫艺术家与革命者至少有一个共同的目标，即要彻底地断绝人们与腐朽过往的联系；并且曾经有过那么一段时间，他们坚信艺术与设计有能力改造现代生活的价值观与条件。正是基于这样的理想与信念，许多前卫艺术家满怀建设新生未来的激情，投身到社会主义阵营，力图将政治上的革命与艺术上的革命结合在一起，其结果之一便是构成主义运动的出现与蓬勃发展。

1918年，莫斯科一些前卫的艺术家和设计师成立自由国家艺术工作室（Svobodniye Gosudarstvenniye Khudozhestvenniye Masterskiye，简称 Svomas），这些工作室后来成为苏俄构成主义运动的中心。1920年，列宁签署了将原来的自由国家艺术工作室改组为高等艺术与技术工作室（Vysshiye Khudozhestvenno-Tekhnicheskiye Masterskiye，简称 Vkhutemas）的决议，当时官方说明该机构是"一个进行高等艺术与技术培训的专业化教育机构，其创造是要为工业而培训高质量的师傅艺术家（master artists），同时也要为职业技术教育培训指导人员与管理人员。"[4] 换言之，是把艺术教育与技术人才培养相挂钩。事实上，高等艺术与技术工作室是由莫斯科绘画、雕塑与建筑学校（Moscow School of Painting, Sculpture and Architecture）和斯德洛格诺夫应用艺术学校（Stroganov School of Applied Arts，又名 Stroganov School for Technical Drawing）合并而成，其工作室内包括艺术系和工业系，前者教授平面设计、雕塑与建筑课程，后者教授印刷、纺织、陶瓷、木刻、金属制作等技术。1926年，该工作室易名为高等艺术与技术学院（Vysshiye Khudozhestvenno-Tekhnicheskiye Institut，简称 Vkhutein）。1930年，该

校解散重组。从时间上看，Vkhutemas（以及后来的 Vkhutein）大体上与德国包豪斯学校并驾齐驱，二者都是 1920 年代欧洲进行现代设计试验的重要场所。

除了 Vkhutemas 之外，构成主义理论与实践还大大得益于 1920 至 1926 年的艺术文化学会（Institut Khudozhestvennoi Kulturi，简称 Inkhuk）。该机构于 1920 年在莫斯科成立，首任领导者是大名鼎鼎的瓦西里·康定斯基（Wassily Wassilyevich Kandinsky，1866—1944），在 1914 年以前他已经通过慕尼黑表现主义艺术团体"蓝骑士"（Der Blaue Reiter）和自己的抽象绘画成为西欧前卫艺术的杰出代表，带着满腔建设新生国家的热情，他把抽象艺术的语言也带回了俄国。当时苏俄最著名的前卫艺术家几乎是一个接一个地加入 Inkhuk。1921 年，塔特林和马列维奇分别领导了彼得格勒（Petrograd）和维捷布斯克（Vitebsk）的 Inkhuk 分会。

尽管康定斯基是 Inkhuk 最早的领导者，但很快他就发现自己的艺术理想与 Inkhuk 的大部分成员并不一致，后者希望艺术能有助于创造一个共产主义的乌托邦。康定斯基为 Inkhuk 拟定的议程最终无法通过投票而被否决，同时该组织内部也分裂为两派。分歧的焦点在于新生的艺术究竟应该是"实验室艺术"（laboratory art）还是"生产性艺术"（production art），尽管双方对自己观点的陈述都不尽清晰，但大致上可归纳如下：支持"实验室艺术"者在支持使用一种理性的、分析的方法进入艺术创造的同时，并不认为传统的艺术类型和材料（比如油画及画布）就一定需要抛弃；而在拥护"生产性艺术"者看来，艺术家与工程师之间的分界根本就应该取消，艺术家应该成为面向机器大生产的设计师和工作人员。在这两派中，后者占据了苏俄构成主义者的主流，其理论被称为"生产主义"（Productivism），并直接影响了人们对工业设计的认识。1922 年，亚历克塞·甘（Alexei Gan，1889—约 1940）出版《构成主义》（Constructivism），试图论证构成主义运动在本质上与共产主义信仰一致，同时从意识形态的角度表述了一种构成主义者的极端思想：将艺术彻底废除，作为新的工业文化的结果，构成主义应当把回归材料本原的法则作为至高无上的标准。这种观点形成"艺术来源于工厂"的口号，而甘将这一口号具体化为对艺术家进行重新定义：所谓艺术家就是一个断然放弃了自己的个性，并使其主旨从所制造之产品的美学特性中撤离的人。[5]

与上述"实验室艺术"和"生产性艺术"的分歧相关，Inkhuk 还展开了关于"构图"（composition）与"构成"（construction）的争论。

构成主义者一般认为，构图是平面的，它描绘和反映对象；构成是立体的，它不描绘和反映对象，而是创造对象本身。按照构成主义者亚历山大·罗德琴柯在1921年的说法，构图是错乱了的时代的东西，因为它与过时的关于美学和鉴赏力的艺术观念相联系，而新的艺术观是从技术和工程中产生的，面向的是结构，而"真正的结构是功能上必需的东西"。[6] 1921年3月，在被认为带有个人主义和神秘主义倾向的康定斯基卸任之后，Inkhuk成立构成主义者第一工作组（Working Group of Constructivists），这个工作组把构成主义明确为创作"构合"（faktura）的综合物，它包括对象的以特定工业材料制作的道具本身，还有对象的空间存在，后者被称为"构造学"（tektonika）。因此，从一开始构成主义者就把自己的工作与三维构造相联系，视之为进入工业的第一步阶。

在构成主义对三维空间形式的探索方面，塔特林无疑是先驱者，也是最重要的代表人物之一。1919年，Narkompros艺术部门委任塔特林设计一个作品来纪念俄国布尔什维克配合国际社会主义革命而建立的组织"第三国际"。塔特林为此设计了著名的"第三国际纪念塔"（Monument of the Third International），模型于1920年首次在莫斯科和列宁格勒展出。这个作品以新颖的结构形式和鲜明的政治寓意同时展现出钢铁材料的性能和设计师的政治倾向。它由三个被复杂的竖直支撑和螺旋体系统立起来的巨型玻璃组成，后者可以通过一种特殊的机械装置按不同速度旋转：最底层的会议区是立方体，按每年一周的速度自转；中间一层的行政区呈金字塔状，按每月一周的速度自转；最上一层的信息发布中心是圆柱体，自转速度是每日一周。对铁与玻璃的使用以及对三个不同"工作区"的强调，是与机械化工业和服务于工人阶级的设计相联系的（图5-3）。按照塔特林的构想，该纪念塔应该有400米高，足以令巴黎320米的埃菲尔铁塔相形见绌；整个塔是象征着革命的红色。这个作品的灵感似乎有着多个来源，比如油井钻架、露天架构，还有未来主义者翁贝托·波丘尼（Umberto Boccioni，1882—1916）的青铜雕塑《空间中一个瓶子的伸展》（Development of a Bottle in Space），等等。然而，塔特林把这个纪念碑视为一个象征物，并认为它体现了艺术形式和功利形式的统一，艺术家和工程师的统一，以及艺术和生活的统一。从某种角度上说，"第三

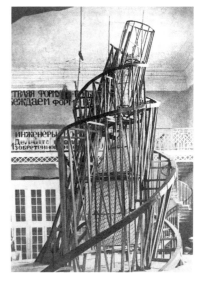

图5-3 塔特林设计的第三国际纪念塔模型（1919—1920年）

5 大形无象：现代主义设计的艺术根基 | 115

国际纪念塔"是社会主义的大教堂。这种材料与设计的象征意义在当时就获得清楚的评述,埃尔·利西茨基把铁的力量与无产阶级的意愿相提,把玻璃与无产阶级良心的清澈并论;而Narkompros艺术部门评论家尼克莱·普宁（Nikolai Punin, 1888—1953）在螺旋式的造型中看到了人类的解放运动。[7] 很可能,"第三国际纪念塔"的造型象征着马克思主义者的历史发展观,即认为历史必经螺旋式上升的辩证发展过程;倘若如此,则这个巨大螺旋所指的方向就是人类社会的"最高的阶段",亦即无产阶级的"乌托邦"。

塔特林设计第三国际纪念塔的那一年,马列维奇在维捷布斯克艺术学校（Vitebsk Art School）成立了一个学生社团"新生艺术拥护者"（Utverditeli Novogo Iskusstva,简称Unovis）。虽然Unovis仅仅存在两年,却造成很大影响。此时马列维奇开始尝试把至上主义绘画的观念转向三维领域,他称之为"建构术"（arkhitektoniki）,该词显然来自于未来主义的空间观念。一般说来,马列维奇那些"建构术"的立方体组合看起来更像是抽象雕塑而非有实际功能的建筑（图5-4）。1927年在一篇谈论至上主义建筑的文章中,马列维奇提到一种"纯粹而绝对的建筑",并将建筑学比作是"纯粹的艺术形式"。这种建筑理论（如果还可以将其划入广义建筑学的话）割裂了建筑结构和功能的关系,注定以失败告终。但不管怎么说,至上主义者极端形式主义的试验毕竟启发了大量的后继者。此外值得一提的是,马列维奇从鸟瞰角度考虑建筑设计的问题,"新人类的新居所位于太空之中","翱翔的飞行

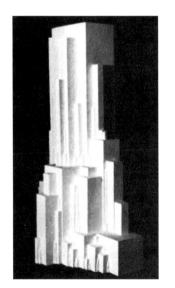

图5-4　马列维奇展示"建构术"的模型（1924—1928年）

物将决定城市新的规划和地面上居住者房屋的形式"。马列维奇还承认,"但对于这种新艺术,仍未有任何消费者。"[8] 不管怎么说,这被认为是机场规划的第一步。马列维奇的学生、Unovis的成员拉扎尔·基德克尔（Lazar Khidekel, 1904—1986）从中发展出机场大厦的规划;1925年奥地利建筑师弗里德里希·凯斯勒（Friedrich Kiesler, 1890—1965）展示了带有未来主义色彩的浮移城市模型作品"空间中的城市"（City in Space）,可能也受到了马列维奇"建构术"的启发。

Unovis中最著名、同时对整个欧洲设计影响最大的人物可能是埃尔·利西茨基（El Lissitzky, 1890—1941）。利西茨基早年曾在德国学习建筑工程,并游历过欧洲各地,于一战爆发时回到俄国。1919—1921年他作为维捷布斯克艺术学校的一名教师与马列维奇共事。正是在这段时间,他发展

了一套抽象形式的艺术准则，并称之为"Proun"。利西茨基并不曾对"Proun"进行清晰详尽的阐述，它可能同时是"由 Unovis 设计"（proekt unovisa）和"为建立/证实新生艺术而设计"（proekt utanovleniya/utverzhdenya novogo）的缩写。他含糊地将之定义为"人们从绘画移向建筑的一个中转站"。大致上可以认为，"Proun"是利西茨基试图用以取代绘画、雕塑、建筑传统形式的设计，它从至上主义发展而来，但又超越了当时还只停留于二维平面的至上主义，进入三维空间的设计领域。"Proun"使利西茨基事实上成为在马列维奇与塔特林、至上主义与构成主义、理想形式与实际功用之间搭起桥梁的最重要人物。英国建筑史家威廉·柯提斯（William J. R. Curtis）曾经评论道："抽象的'Proun'既可以被理解为是肩负着乌托邦内容的表意文字，也可以被视为可以运用于雕塑、家具、版面或建筑的一种基本的形式语言。"[9]

就建筑而言，最重要的 Proun 作品是 1923—1925 年利西茨基设计的高层建筑方案"云间悬铁"（Wolkenbügel）。每一个"云间悬铁"都是三层的建筑，立于三根 10 m×16 m×50 m 的支柱上，其中一个支柱内是升降梯，同时充当了进入地铁车站的入口，另外两个支柱则为地面电车提供了通道（图 5-5）。毫无疑问，这是一个试图以最少支撑物提供最大使用空间的典型现代主义建筑。利西茨基认为，"云间悬铁"为居民提供了更好的隔离空间和通风效果，远比高耸入云的美国式摩天大厦优越。利西茨基曾经打算用这种建筑来标示莫斯科林荫环路（Boulevard Ring）上八个主要十字路口，从而彻底改变莫斯科城市面貌。这八个"云间悬铁"本身将充当指向克里姆林宫的路标，并且应该分别涂上不同颜色以便行人辨别所在。如果说塔特林的"第三国际纪念塔"是社会主义的大教堂，那么利西茨基的"云间悬铁"则可当之无愧地成为工业时代苏俄的凯旋门！

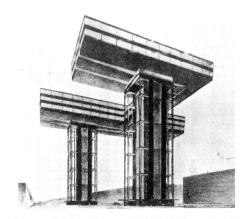

图 5-5 利西茨基"云间悬铁"方案（1925 年）

构成主义者认为艺术家应面向现实生活，为满足社会需要而工作，艺术家或者设计师的作品应该在人民大众的实际使用中才被证明是正当的。他们把自己培养成为设计师而非艺术家，培养成"艺术家兼构成者"（artist-constructor）而非威廉·莫里斯时代以来的"艺术家兼工艺人"（artist-craftsman）。这种不局限于某一方面的非专家可以把一般准则应用到服装、家具、照明设备等实用产品乃至建筑的设计上，最重要的是，这些作为原型的设计将朝向机器大生产，设计师将与工程师合作把设计运用于机械化工业产品的制造，因此"艺术家兼构成者"也就成为"工程师兼艺术家"（engineer-artist），远离了由手工艺者直接操纵材料的模式。设计师的角色与其说是艺术家，不如说是某种类似于起草图工作者的技术人员。[10]

在将生产主义的理论付诸实现的时候，情况却不容乐观。当时的苏联并没有一个堪为范例的工厂或车间，仅在 Vkhutemas 的工业系里设有金属制品和木制品的作坊部门，这几乎是构成主义工业设计唯一的试验场所。尽管"构成主义"从定义到观念都与三维空间密切相关，但许多前卫建筑与产品设计都未能真正付诸实现。

相对而言，平面设计较少受到材料和技术等方面的限制。更重要的是，革命宣传的需要导致各种信息传达直接有效并且极具号召力的视觉传达技巧迅速发展起来。未来主义的运动感、至上主义的抽象形式及"构成"的技巧，都被援用于二维艺术；此外，构成主义者还创造并发展出蒙太奇、实像合成版面（factography）等手法。

在1910年代末，利西茨基已经尝试将至上主义的抽象形式运用于清晰直接的视觉传达设计中，这些作品属于"Proun"。在1919年设计的海报"以红楔打击白匪"（Beat the Whites with the Red Wedge）中，利西茨基完全采用抽象的形式语言，以简洁鲜明的几何图形与色彩来象征革命军对白军的摧枯拉朽的打击作用。红楔代表着布尔什维克的力量，是个等腰三角形，尖锐的角直插代表白军的绝对圆形；作为背景的画面左右分化，黑色空间与白色空间相等，倾斜而具有动势的对角线制造出紧张的气氛，并加强了红色对白色的摧毁性力量（图5-6）。1921年，利西茨基作为非官方的苏俄文化大使赴柏林，1923年因病在此后数年里，利西茨基与欧洲前卫艺术家、设计师来往频繁，在构成主义理念推广与欧洲现代运动发展过程中扮演

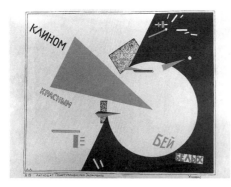

图 5-6 利西茨基"以红楔打击白匪"海报（1919年）

了重要角色。在这段时间，利西茨基同时通过各种展览以及国际性期刊推广构成主义者的艺术观念，其本人的设计实践也主要转向展示设计、版面设计、书籍装帧以及蒙太奇摄影技巧的探索。

5.2 风格派

1917年，荷兰艺术家佩特·蒙德里安（Piet Mondrian，1872—1944）、凡·杜斯堡（Theo van Doesburg，1883—1931）创办杂志《风格》（*De Stijl*），把一些艺术家和设计师联系起来，该杂志名也成为他们的组织名称。尽管风格派一直是松散的艺术圈子，但其成员有一个共同的目标，即创造适合于他们时代的视觉语言。1917年《风格》封面和扉页视觉形象本身就是风格派的艺术宣言，它的字体仅仅使用粗短厚重的、宽度一致而且相互垂直的黑线条，所有的装饰元素都是纵横方格的组合，并且强调非对称的平衡（图5-7）。这是风格派最著名的视觉传达设计之一，创作者是风格派早期成员匈牙利人维莫斯·赫萨尔（Vilmos Huszar，1884—1960）。

图 5-7　赫萨尔设计的《风格》扉页（1917年）

《风格派宣言I》在1918年起草，1922年才首次发表，主要撰写人是凡·杜斯堡。该宣言把个体主义视为导致第一次世界大战的原因之一，并建议人们在个体意识与群体意识之间达到一种平衡："存在旧有的与新生的对时代的意识。旧时代意识与个体相联系，新时代意识则与群体相联系。个体与群体之间的冲突本身既呈现于世界大战，也呈现于现今的艺术中。……新的艺术则提出新时代意识的内容：在群体与个体之间的平衡。"风格派认为，战争扫除了一个旧时代，科学、技术和政治发展会迎来一个客观的和集体主义的新时代。这种观念必

然导致他们抛弃自然,转向抽象:"新意识准备去认识内在生活与外在生活。传统、教条以及独裁专制,都与这种认识不相容。因此,新的造型艺术的创始人呼吁所有信仰艺术文化革命的人去根除这些妨害发展的阻碍物,正如在新的造型艺术中(通过对自然形式的排除)他们已经根除了那些阻挡纯粹艺术表现亦即一切艺术观念之最终归宿的东西。"[11] 传统、教条、个体主义与主观性、非抽象形式被一起划到必须根除的行列。他们试图寻求支配着可见现实却又隐蔽于其后的普适性法则。大致说来,在风格派内部分裂以前,这种探索集中体现为蒙德里安所提出的"新造型主义"(Neo-Plasticism)及其各种变体。

1912年,蒙德里安旅居巴黎,受到立体主义艺术的影响,但同时也试图通过简化绘画语言超越立体主义在抽象语言上的不彻底性,他在1914年的绘画已是比较地道的抽象艺术。一战爆发后,蒙德里安回到荷兰,在此后数年里先后认识了一些后来成为风格派成员的艺术家。1916年他与荷兰艺术家巴特·凡·德·莱克(Bart van der Leck,1876—1958)结识,彼此互相影响,蒙德里安尤其受到凡·德·莱克使用纯粹三原色的启发。次年风格派成立,蒙德里安成为核心人物,他此时的绘画常见悬浮于画面的矩形色块(图5-8),前述维莫斯·赫萨尔1917年设计的《风格》版面显然与此有关。1917—1918年,蒙德里安在《风格》中分12期发表了《绘画中的新造型》(*The New Plastic in Painting*)阐述了自己的"新造型主义"艺术理想,并与其他风格派成员一起探索纯粹抽象的艺术语言。1919年,蒙德里安再至法国,在那里继续新造型主义的艺术试验。大约在1921年前后,他发展出成熟的绘画风格,通常使用三原色与黑、白、灰的矩形色块跟纵横方向粗重黑线的组合,强调线与色之间的张力与平衡[12](图5-9)。

图5-8 蒙德里安《彩色构图A》
(*Composition in Color A*)布面油画
(1917年)

图5-9 蒙德里安《红、黄、蓝构图》
(*Composition in Red, Yellow, and Blue*)
布面油画(1921年)

我们今天已很难想象为了创造这些简单的构图所花费的力气。这是以冷静而坚定的方式进行的艰难探索，很可能一幅画除了几个方格之外一无所有，却是创作者殚思竭虑而成。然而，若因此便视之为唯美主义艺术而怀疑其于设计史上的影响是否只是偶然，便是极大误解。风格派所希望获得的个体与群体之间的平衡本身就不允许艺术与生活的分离。1922年蒙德里安在《在遥远未来与当今建筑中实现新造型主义》(*The Realization of Neo-Plasticism in the Distant Future and in Architecture Today*) 中写道："艺术的革新在于达到其关乎和谐的纯粹表现……艺术的任务将得以完成，并且和谐地以实现于我们的外在环境与我们的外在生活。"[13] 这种把我们的外在环境与生活改造为艺术的要求其实就是对"总体艺术作品"的呼唤。在1920年的《新造型主义：造型平等的一般原理》(*Neo Plasticism: The General Principle of Plastic Equivalence*) 中，蒙德里安期待一切环境都可以通过新造型主义成为艺术："新的精神必须在一切艺术中无一例外地表现出来。艺术之间存在不同，但并不能因此就导致某门艺术应比另一门艺术较不受重视；差异可以造成另一门艺术，但并非相反的艺术。一旦某一门艺术成为抽象的造型表现，其他门类的艺术便不能再停留为自然的造型表现。抽象与自然不能结合在一起：正因此，它们之间的相互敌对才延续至今日。新造型主义取消了这种对抗性：它创造了一切艺术的统一。"[14]

但风格派并不认为简单地把某幅纯抽象绘画作为墙画之类的装饰便算了事。"一切艺术的统一"应在于：创造一种平面的法则，使之完全适用于空间；发现一种纯艺术的原理，使之彻底体现于应用艺术。"新造型主义"对二维视觉元素的简化、纯化使得风格派更易于探索如何把这些抽象性质转化于三维的建筑和家具等作品中，使三维的所有元素，比如建筑的屋顶、墙面、地板、窗户，都具有与绘画中的视觉元素类似的性质。只有当整个空间成为一个抽象雕塑，一个由色彩、线和交叉的面有机组合的形体，新造型主义才算是真正得以实现。蒙德里安写道："新造型主义，还有它在绘画中真正呈现，它们的未来在于建筑中的色彩造型（chromoplastic）……它把建筑的内部空间与外部空间都统御起来，并且包括了所有通过色彩在造型上表现出关系的事物。"[15]

正是在朝向"建筑中的色彩造型"的路途中，风格派关于在群体与个体之间达到平衡的准则，新造型主义关于普适性与基本几何形式语言的平衡的准则，通过各种材料媒介延伸至不同领域。在蒙德里

安的新造型主义绘画不断发展的同时，其他风格派成员也在对三维空间的抽象形式进行探索，比如西奥·凡·杜斯堡和维莫斯·赫萨尔的实践就常常不是仅仅停留在二维平面设计，尤其是作为风格派核心成员的凡·杜斯堡，经常与其他成员合作设计室内。此外，罗伯特·凡特·霍夫（Robert van't Hoff，1887—1979）、雅科布斯·约翰尼斯·皮埃特·奥德（Jacobus Johannes Pieter Oud，1890—1963）、让·威尔斯（Jan Wils，1891—1972）和吉瑞特·托马斯·里特维尔德（Gerrit Thomas Rietveld，1888—1964）等是重要的风格派建筑师，一般说来，他们都从美国建筑师弗兰克·劳埃德·赖特和荷兰现代运动先驱亨德利克·佩特勒斯·贝尔拉格的建筑实践和理论中受益，并在与蒙德里安和凡·杜斯堡交往的同时不同程度地接受了新造型主义的艺术观念。

风格派最著名的设计作品可能是里特维尔德（Gerrit Thomas Rietveld，1888—1964）的红蓝椅（Red and Blue Chair）（图5-10）。里特维尔德迟至1919年才加入风格派，但很早就与风格派的圈子有来往。那张作为风格派标志而频繁见于各种设计类书籍的椅子最初设计于1917—1918年，原本并没有色彩，但其造型无疑具备风格派特征。这张椅子被设计出来后，无论是在材料还是在三维结构上都几经变换，具有多种变体，而里特维尔德本人从未明确给它指定某个标准。从某种意义上说，"红蓝椅"一直只是里特维尔德正在探索的一个观念，并非已然完成的一件作品。但可以肯定，里特维尔德试图设计一个既合乎理性又造价低廉的家具。时至今日流传最为广泛的"红蓝椅"是以13根互相垂直的木条或木板构成，它们全都以机器切割而成，具有同等尺寸；为避免破坏协调一致的效果，木构件彼此间以销钉而非传统的榫接方式固定。以销钉制作家具的技术早已经存在，里特维尔德只是借助它实现自己关于空间形式的辩证观念：它既是一个日常使用的物品，又是一个抽象雕塑。1923年，里特维尔德以三原色和黑色来强化结构，当时蒙德里安的新造型主义画风已达到其成熟期，"红蓝椅"便俨然成为其绘画在立体空间上的翻译。[16]在"红蓝椅"不断完善的同时，里特维尔德也探索日用家具兼抽象雕塑的其他形式，那些家具看起来总让人担心它们不能承受任何压力。1923年，里特维尔德开始更激进的尝试，试图创造出完全非对称的家具：为柏林的一次展览设计的"柏林椅"（Berlin Chair）（图5-11）主要以扁平的木板而非木条制成，并且通过全然无轴的非对称形式达到平衡。

除了家具设计，里特维尔德也和其他风格派成员一样积极参与建筑和室内环境的设计。比如1922年他为一个开业医生哈托格（Dr. Har-

tog）的诊所设计了部分家具和室内色彩方案。尤其值得称道是他在室内使用了一盏吊灯，它有两个水平方向和两根垂直方向的光管构成，并分别使用电线供应电源，这个抽象雕塑意味极浓的微小装置在当时曾引起轰动（图 5-12）。不久魏玛包豪斯学校也采用了类似的照明设备。

 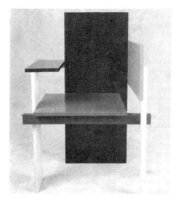

图 5-10　里特维尔德设计的红蓝椅（1923 年）　　图 5-11　里特维尔德设计的柏林椅（1923 年）　　图 5-12　里特维尔德为哈托格诊所设计的吊灯（1922 年）

1924 年，里特维尔德设计了位于乌德勒支的施罗德府邸（Schröder House）（图 5-13），后者注定要成为最著名的风格派建筑。委托者图卢斯·施罗德-施雷德夫人（Truus Schröder-Schräder，1889—1985）本人就是一位室内设计师，也参与了该建筑的设计；值得一提的是，事实上她也加入了风格派。[17] 风格派艺术家通常不得不面对并在一定程度上作出妥协的那种与赞助人之间的矛盾（简言之，就是双方由于对功能与美学的认识存在差异而造成的矛盾）在施罗德府邸建造过程中并不存在。这个建筑主要由传统材料建成，建筑框架使用砖石，屋顶则为木材，只有某些阳台的悬板使用了混凝土；但所有墙的真实材料都被灰泥覆盖以求获得一致性，并且人们通常也会误以为它是一个混凝土建筑，因为这种材料上的保守性很容易通过造型上的革新性得到补偿。整个建筑由错合穿插的扁平板构成，它们有的看起来似乎悬浮在空中，有的向水平方向延伸，还有的结合在一起构成狭小空间。三面的门窗开口和阳台伸出均别具匠心。没有任何轴，也没有对称，局部与局部之间处于一种不对称的平衡状态，精巧而似乎具有动态。窗户框、阳台栏杆，以及附属支柱的细小瘦劲的线清楚提示了面的存在，而这些线的颜色是黑、红、黄、蓝，跟面的白、灰色形成鲜明对比。室内设计和建筑本身在美学特征上获得了完美

图 5-13　里特维尔德设计的荷兰施罗德府邸（1924—1925 年）

5　大形无象：现代主义设计的艺术根基　|　123

图 5-14 施罗德府邸室内

的一致性。下层包括两个卧室和一个工作室，还有面向户外平原风景的厨房与起居空间。上层（图 5-14）是主要生活楼层，由于使用了分割平面的滑板系统，与下层的平面并不一致。滑板系统可以重新布置以获得不同的开敞度，比如隔出单独的房间，或者使室内整个开敞。各种嵌入式和可移动家具同样是抽象空间的展示，哈托格诊所的那种照明设备也被运用于此。风格派的美学理想在这个建筑环境中得到最为淋漓尽致的宣示。再没有简单的对称，取而代之的是动态的、非对称的平衡；再没有划分为固态的空间，受到重视的是形式与空间之间激荡人心的相互作用；再没有封闭的形式，豁然呈现的是色面融入空间环境的动态性的表现。在这里，家具是室内空间中的抽象雕塑，建筑是一种可以进入其中的抽象绘画，观众不是站在画前而是身处并参与其中。这就是风格派所创造的最成功的总体艺术作品。

1920 年代，很大程度上归功于凡·杜斯堡与欧洲各地前卫艺术家的交往和积极宣传，风格派在欧洲产生重大影响，但风格派本身在走向国际的同时也在不断扩大，1922 年吸收的新成员中只有科内里斯·凡·伊斯特伦（Cornelis van Eesteren，1897—1988）是荷兰人，其他全部来自苏俄和德国，其中包括苏俄构成主义者埃尔·利西茨基和德国前卫电影制片人汉斯·里希特（Hans Richter，1888—1976）。可以说，此时风格派本身就是各国前卫艺术观念融合的一个团体。就创作本身而言，其他国家的前卫艺术家给风格派带来的最重要事物之一就是对斜线形式的理解。

风格派早期成员在探索抽象形式的过程中，曾经有意识地研究过运用斜线形式的可能性。早在 1918 年，凡·德·莱克就触发了风格派内部对此的讨论，建议斜线可以和纵横线一起成为构图的出发点。当时凡·杜斯堡认为斜线具有排他性的活力，会把透视感引入构图而导致空间幻觉，因此拒绝接受凡·德·莱克的观点。蒙德里安则考虑把斜线作为对自己艺术进行重新审视的方式，他考虑过接受对角线的形式，并将画面转动 45°，从而形成"菱形"绘画，如是则对角线实际上演变成纵横线，比如那一年他创作的绘画《灰色的菱形》(Lozenge with Grey Lines) 便是如此。这种菱形绘画在蒙德里安 1920 年代中期的创作中颇为常见。[18]

凡·杜斯堡在 1920 年代逐渐改变了自己对斜线的观念。这可能与艺术史家海因里希·沃尔夫林（Heinrich Wölfflin，1864—1945）在

1915年出版的名著《美术史的基本概念》(Kunstgeschichtliche Grundbegriffe)有关,该书对艺术中基本要素及其与整个作品活力之关系的考察也许以某种方式影响了凡·杜斯堡。[19]但最直接的原因应该在于他与构成主义者尤其是埃尔·利西茨基的接触,后者在1910年代末在维捷布斯克艺术学校任教时已经大量探索了斜线的活力,而在1920年代初凡·杜斯堡在德国活动时必定接触了马列维奇、罗德琴科、利西茨基等人的艺术或观念,并开始相信斜线可以在现代艺术中出现且与他此前称为"巴洛克绘画"的东西迥然有异。[20]此外还必须提及达达主义的圈子。风格派新成员汉斯·里希特就是一个达达主义者,凡·杜斯堡本人事实上也成为达达在荷兰的代表人物,1922年曾以化名出版达达刊物《梅卡诺》(Mécano)和在《风格》发表达达主义诗文。这一年他曾与德国达达主义艺术家库尔特·施维特斯设计了海报"小达达之夜"(Small Dada Evening),字体和印刷都使用手写体,在杂乱无章中覆盖以斜形红色文字"DADA"字样。

凡·杜斯堡越来越认为对角线的构图原理比单纯纵横结构更具备活力,希望以一种故意不稳定和不平衡的对角线图式来代替新造型主义的均衡结构。他并且反对蒙德里安的菱形绘画,因为这种艺术强调的仍然是纵横线的平衡与稳定。1924年,凡·杜斯堡开始创作"反构图"(Counter-Composition)的绘画(图5-15),并称之为"要素主义"(Elementarism)。他这么写道:"在矩形构图中,极端张力与纵横线都被抵消了,它是古典传统的遗存,并因此展示了与建筑的静止状态的某种同质性。反构图(或反静止的构图)使自己从这种统一性中解放出来。它(由于基于一个不同的水平上)与建筑处于直接对立的关系,这种关系就好比平坦而洁白的建筑与其粗糙不平的灰色材质之间的对比。如今要素主义使绘画完全从传统解放出来。"[21]

图5-15 凡·杜斯堡《不和谐的反构图XVI》(Counter-Composition XVI in Dissonances)布面油画(1925年)

1923年底，艺术商人莱昂斯·罗申伯格（Léonce Rosenberg, 1877—1947）在巴黎"现代的努力"画廊（Galerie L'Effort Moderne）组织了一场风格派建筑模型和方案的展览，这是一场既是回顾性又是开拓性的展览，参展的风格派新旧成员中包括已经或即将脱离风格派的设计师，还包括德国建筑师米斯·凡·德·罗，后者在现代建筑史上通常与勒·柯布西埃、格罗皮乌斯相提并论，他提供了一个摩天楼方案。但该展览在艺术设计史上最重大的意义在于凡·杜斯堡与凡·伊斯特伦展出的一些作品，除了他们为罗申伯格设计的住宅之外，还有其他一些没有明确委托者的设计。他们为阿姆斯特丹大学礼堂的设计方案原本是凡·伊斯特伦的作为建筑系学生的毕业设计，凡·杜斯堡设计了室内色彩方案，尽管这个作品从未被付诸实现，其图稿（图5-16）足可表明凡·杜斯堡试图通过不稳定的斜线构图超越早期风格派的新造型主义。更重要的作品是"别致住宅"（Maison particulière）（图5-17）和"艺术家住宅"（Maison d'Artiste）的建筑模型与方案。这两个建筑的风格与大致同时的施罗德府邸接近，但在不规则形式的创造上更为激进：建筑各体块自由错落于中心楼梯间周围，建筑师并非预先就设定好建筑空间然后划分体块，而是始于这么一种大致的建筑空间概念，即把各种与功能相关的体块内化入一个整体空间。换言之，是从内向外构建而非由外向内建造，因此建筑看起来并非如传统建筑那样有四个面，而是以不同透视角度的体块集合而成。凡·杜斯堡为"别致住宅"设计的色彩方案同样充满前卫性，色彩的面并非与建筑体块的面相关，某些色面仅仅覆盖部分墙面，同时又横贯而入其他室内。此外，除了平面图与模型之外，凡·杜斯堡与凡·伊斯特伦还使用轴测投影图（axonometric projection）来表现这两个建筑，一般认为是受到了埃尔·利西茨基"Proun"的启发。这些轴测投影图以俯视和仰视的角度展示建筑物，同时将矩形的平面转化为菱形，而原来的矩形平面则成为斜线；如是之展示方式可以同时陈列不同的面，并强调特定的面、线与角。凡·杜斯堡还进一步将轴测投影图进行提取转化，呈现为仅有个别线与色的组合，使建筑图稿成为抽象绘画，他称之为"反构成"（Counter-Constructions），事实上是次年"反构

图5-16　凡·杜斯堡、凡·伊斯特伦为大学礼堂设计的色彩方案（1923年）

图5-17　凡·杜斯堡、凡·伊斯特伦绘制的"别致住宅"轴测投影图（1923年）

图"绘画的前身。[22]

1926—1928年，凡·杜斯堡与法国抽象艺术家和达达主义者让·阿尔普（Jean Arp，1887—1966）及其妻子苏菲·陶珀·阿尔普（Sophie Taeuber，1889—1943）一起设计了法国斯特拉斯堡的奥贝特咖啡馆（Café l'Aubette），这家餐馆兼夜间游乐场又名"歌舞厅影院"（Cabaret-Ciné-Bal），位于一个18世纪建筑的右翼。他们的设计事实上成为继里特维尔德的施罗德府邸之后又一个风格派建筑环境的代表作，尽管其风格已然演变为要素主义与达达主义、超现实主义等现代艺术的混合物。奥贝特咖啡馆共四层的室内包括有不同功能的房间，三位艺术家作了不同分工：让·阿尔普负责过道、门厅酒吧和"地下歌舞厅"（Caveau Dancing）；苏菲·陶珀设计了茶室，还有地下歌舞厅旁边的茶点铺（Pâtisserie）和酒吧；凡·杜斯堡主要负责了一楼咖啡餐馆与啤酒店，还有二楼除了门厅以外的室内[23]（图5-18）。二楼同时容纳影院和舞池的室内，凡·杜斯堡把他1923年为大学礼堂设计的色彩方案重新运用于此，"反构图"的空间极具现代感和活力。观众的座位被隔成小房间，中央有舞池，矩形的中央屏幕就端端正正地置于正前方；楼梯的设计沿用了奥德曾经在万科度假屋室内的处理方式，但管状扶手的使用别具一格；凡·杜斯堡发展了一套照明系统，它与管状的楼梯扶手一起加强了整个室内构图的抽象性；整个室内尽量避免木材之类的自然材料，而使用混凝土、钢材、铝材和玻璃等现代材料，这同样有助于抽象性的表达。

图5-18 凡·杜斯堡、阿尔普夫妇设计的斯特拉斯堡奥贝特咖啡馆的影院舞池（1926—1928年）

5.3 纯粹主义

现代主义的设计风格，尤其是在建筑领域，有时被笼统称为"国际风格"（International Style）。然而，许多看起来似乎披着清一色外衣的建筑物或其他设计实际上仍然充满个性。因为它们所显示的并不仅仅是一种风格或革新，而是充满着乌托邦情怀的设计师们对新观念的信任，对新视野的展望。只有深入研究其形式背后的观念与憧憬，我们才能真正理解这些形式的意义。[24]否则无法解释，何以风格派、构成主义和包豪斯等现代运动在与传统决裂的前提下从各种现代抽象艺术中获取并发展出了视觉形式的语汇，而20世纪最伟大的建筑师之一

勒·柯布西埃（Le Corbusier，1887—1965）却从最传统的古典形式中提炼出最典型的现代主义设计法则。

让纳雷亦即后来的勒·柯布西埃早年曾经在其出生地瑞士拉·夏-德-芳兹（La Chaux-de-Fonds）市的艺术学校学习。他的图案教师夏尔·勒普拉特涅（Charles L'Eplattenier，1874—1946）鼓励他观察自然，把握隐藏在事物内在的结构，强调几何形式的美。勒普拉特涅的教学受到欧文·琼斯的《装饰的基本原理》与欧仁-塞缪尔·格拉谢特（Eugene-Samuel Grasset，1845—1917）《构图装饰的方法》（*Méthode de composition ornamentale*）的影响，他们都建议把自然形式简化，从而生成形式语汇。让纳雷在青少年时代已逐渐形成一种独特的思维方式：在设计中强调立方体、锥体这类简单的几何形体以及无装饰的表面。对他来说，几何形体是表现更高真实的象征性的媒介。[25]

1911年，让纳雷旅行历览意大利、希腊、小亚细亚各地古物风光，在写生本中描绘了伊斯坦布尔清真寺、希腊和土耳其的当地建筑和庞贝古城。与一般临摹者迥异，他的速写图是高度提炼性的。他试图剖析以往的建筑，弄清楚其构造准则，以平面上的视觉形式去呼应空间上的美感与复杂动态。各种传统汇合成为后来的建筑师勒·柯布西埃的形式宝库。在这次旅行中，雅典卫城给予他强烈震撼，惊叹古代神庙基于数学规律的匀称美感。他总结道："光！大理石！单色！"这些印象预示了他后来的设计风格和美学原则。他尤其迷恋雅典卫城中那些建造在托柱（pilotis）上的结构，并在将近一个月的时间里每天参观帕特农神庙，从各个角度去描绘这个古典建筑，那种坚固雄伟的气势，那种古典雕塑一般的活力，那种在形式上的清晰和比例上的匀称，还有那种庙址与高山、大海等远景之间的联系，时常让他流连好几个小时而忘返。[26]

1917年，让纳雷定居巴黎，不久以后结识了画家奥占方（Amédée Ozenfant，1886—1966），奥占方把他介绍给后立体主义（post-Cubist）前卫艺术家，包括画家莱热（Fernand Léger，1881—1955）和诗人吉约姆·阿波里奈尔（Guillaume Apollinaire，1880—1918）。1918年，奥占方与让纳雷共同发表宣言《立体主义之后》（*Après le Cubisme*），该宣言代表着"纯粹主义"（Purism）的诞生。[27]纯粹主义者感到立体主义太装饰化，太离奇了，艺术应当恢复到单纯性和纯粹性上来。他们保留立体主义的一些技巧，比如在含混而紧密的层次中把抽象形式与对事物的再现片段结合起来，但立体主义艺术那种过于奇特和零碎的面貌被放弃了。他们像未来主义者一样赞赏机器之美，但试图创造

宁静的永恒感而非狂热的运动感。他们很清楚当时风格派正在进行的抽象实验，但反对完全非具象的艺术。他们推崇皮埃罗·德拉·弗兰切斯卡（Piero della Francesca，1415—1492）、尼古拉·普桑（Nicolas Poussin，1594—1665）和乔治-皮埃尔·修拉（Georges-Pierre Seurat，1859—1891）等画家，力求通过以关乎机器的严格几何形式重新达到这些画家作品中的尊贵与宁静。纯粹主义绘画题材来自日常的咖啡桌、工作室、工厂车间中的吉他、瓶子等，这些事物被赋予最典型和最理想化的形式，成为"物品兼类型"（objects-type）。可以认为，纯粹主义者具有一种柏拉图主义倾向，他们热衷于探讨事物本质潜在的理念形式，专注于使各种具体事物的理想类型（type）在画面中得以清晰化地表达。在1920年让纳雷的《静物》（*Still Life*）（图5-19）中，抽象几何形式的吉他和瓶子等物体被布置为与画面平行，轮廓与色彩轻快而显豁，在物体的交叠与空间的混合中具有视觉上的秩序感与控制感，立体主义艺术常见的那种多重视角分析事物的技巧被规则化、明晰化了。在获得这种明晰性的同时，日常可见的事物获得了一种恒久的稳定性。

图5-19　让纳雷《静物》布面油画（1920年）

1920年，让纳雷感到建筑才是自己真正的方向。他采用勒·柯布西埃作为自己名字，并与奥占方和诗人保罗·德米（Paul Demée）一起创办期刊《新精神》（*L'Espirit nouveau*）。他们相信这个时代"存在有一种新精神，这是一种由清晰的概念所引导的关于构造（construction）与综合（synthesis）的新精神"[28]。1923年，勒·柯布西埃把在《新精神》发表的一些文章结集出版，书名是《走向建筑》（*Vers une Architecture*）；该书1927年的英译本书名是 *Toward a New Architecture*，此即今天已经习用的《走向新建筑》一名的起源，事实上导致许多人对勒·柯布西埃建筑思想的误解。毫无疑问，这是20世纪建筑史和设计史上最有影响的一本书，作者充满自信地召唤与机器时代相协调的理

想建筑,但所召唤的却绝非某种与传统彻底断裂的"新"建筑。在举例说明新建筑的同时,他还强调传统的作用,认为传统能够被转化从而适应当代需求。

与常见的另一种误解相反,《走向建筑》远非为功能主义辩护。它崇尚艺术美感,强调古典雕塑一般的形式的价值:"建筑师通过他对形式的安排,实现了一种秩序,它是建筑师精神的纯粹的造物;通过各种形式与形态,建筑师使我们的感觉变得敏锐,并激起我们的造型情感(plastic emotions);通过他创造的各种比例关系,建筑师在我们当中唤醒深刻的共鸣,他还为我们提供关于某种秩序的衡量标准(the measure of an order),而我们感到它应该与关于我们世界的衡量标准相一致,他还左右着我们的内心的思想,决定着我们的理解力的运作。"[29] 事实上,勒·柯布西埃把纯粹主义绘画的观念延伸至建筑,后者同样体现出柏拉图主义色彩。他认为,在时代与风格的传统习俗之上,存在有一种基本而绝对的美的形式。与荷兰风格派一样,他相信一种关乎精神的、普适性的视觉语言。在他看来,建筑是体块在光线下巧妙的、合理的以及辉煌的演示;人们的眼睛生来便是为了在光线下观看事物的形式,而光和影显示了这些形式;立方体、圆锥体、球体、方锥体是在光线下更易于呈现的伟大的基本形式,它们的形象对我们来说明确而可触,毫不含糊,因此它们是美的形式,最美的形式。勒·柯布西埃在古埃及、古希腊、古罗马以及文艺复兴建筑那里找到了这种基本形式,并认为近代以来西方建筑缺乏恒久的价值。所谓"走向建筑",实际上是走向已经存在具有这些伟大基本形式的建筑。[30]

在一些工程设计中,比如谷仓、工厂、轮船、飞机和汽车等,勒·柯布西埃发现了他所追求的和谐形式。这些工程设计都在《走向建筑》中得以详细的图解和说明。比如说,谷仓和工厂有明晰的体块和面,而轮船与飞机的造型是其功能严格而精确的体现。很显然,这些对象都符合他的纯粹主义艺术观念。勒·柯布西埃相信这些事物象征着时代新精神,这体现了DWB对他的影响。如何创造一种属于新时代的建筑?这个问题的解决方式似乎就是:建筑师应当转向轮船、飞机和汽车等这类事物,并从中寻求艺术上的象征性形式。纯粹主义的艺术实践已经提供了具体策略:新时代的建筑语言应该呈现出古典建筑的美学价值。

把机器之美和古典艺术同等强调,这是《走向建筑》的中心论题,这一点当勒·柯布西埃把希腊神庙与汽车相提并论时尤为明显。

在《走向建筑》中，古希腊佩斯图姆城（Paestum）的神庙以及后来的帕特农神庙分别与1907年的Humber汽车和1921年的Delage汽车并置在一起。这种并置的方式加强了标准化"类型"的观念。在勒·柯布西埃看来，希腊的帕特农神庙是一个精选了建立已久的标准的结果，在帕提农神庙之前的100年里，希腊神庙所有的部件都已经标准化了；标准化一旦建立，就会促使人们在所有的部件制造上力图做得更好，进行更深入的研究，于是就走向完善。汽车同样如此，从最初的仿照马车的汽车到后来合理的符合功能的设计是一个标准确立的过程；建立一个标准就是穷究所有实际的和推理的可能性，演绎出一种公认的形制，它合乎功能，效益最高，并且对投资、劳力、材料、语言、形式、色彩、声音所需最少。[31] 正是在此，他找到了与古典建筑系统同等的现代标准。

1920—1924年间，勒·柯布西埃为画家艾米迪·奥占方、雕刻家雅克·里普希茨（Jacques Lipchitz，1891—1973）还有瑞士银行家、绘画收藏家劳沃·拉·罗彻（Raoul la Roche）等设计了住宅或工作室。拉·罗彻和让纳雷府邸（Maison la Roche/Jeanneret）设计于1923年，即《走向建筑》初版的那一年，可以说，它正是勒·柯布西埃的建筑观念明晰化的一个体现。勒·柯布西埃的兄弟阿尔伯特·让纳雷（Albert Jeanneret）适值新婚，需要简洁而紧密的住宅，而收藏家拉·罗彻需要一个陈列立体主义和纯粹主义艺术的场所。房屋有三层，主要空间包括组成L形的两部分，一个长方形体块容纳两位主人的私人空间，另一边是由纤细轻巧的托柱撑起来的弯曲部分（跟Citrohan住宅一样，其底部允许汽车的进出），是一个工作室，事实上是拉·罗彻的藏品展厅，二者之间是拉·罗彻的门廊，也作为展厅。展览空间被巧妙地连接起来，允许人们逐一地进入其中参观（图5-20、图5-21）。勒·柯布西埃把这种形制称为"漫游建筑"（promenade architecturale），以此对抗传统建筑的轴式和集中式。《走向建筑》提到，传统美术学院教授的轴线是建筑的灾难，因为建筑师被教会把纵横轴线交织起来变成星状，使轴线丧失了目标，引向不可知的虚无；而建筑师应该把目标赋予建筑的轴线。一个好的建筑设计应该包含着大量形式理念和起着带动作用的意图，它使体块以一种比传统形制更微妙的

图5-20 勒·柯布西埃设计的法国巴黎拉·罗彻和让纳雷府邸外观（1923—1925年）

图5-21 拉·罗彻和让纳雷府邸中的展厅

有序层次延伸进空间，这当中要把建筑地点、光线效果，以及建筑自身的逐步显现都考虑在内。拉·罗彻府邸展示了这些观念。各种元素以一种新的关系组合，内外空间因地制宜地流通，在工作室外面白色的曲墙上光影浮动，内部墙面同样如此。此外，交叠的体面与清澈透明的玻璃体现了纯粹主义的画境，而室内设备如金属窗、散热器、电灯泡、索涅特曲木椅等工业产品，也很容易让人想起纯粹主义绘画的题材。正如纯粹主义绘画中的瓶子、吉他等有机械化形式的物体，这些室内设备也是"物象兼类型"（objects-types），它们作为物象却又"趋向于一种类型，它由处于最大功用的理想与经济节省的制造生产之间的形式革命所决定"。整个建筑水平的带状窗和垂直的墙面所营造的轻盈感乃至失重感很容易让人想起荷兰风格派正在从事的设计试验，但尽管拉·罗彻和让纳雷府邸与下文将介绍的施罗德府邸在纵横交错的体面上有类似之处，它仍然隐藏着对传统美学的再现。勒·柯布西埃在该建筑竣工后不久写道："在这里，被带到我们现代人眼前生活当中的，是源自历史的建筑事件。"[32]

作为建筑师，勒·柯布西埃把他的类型艺术与机器美学的观念也运用于家具设计，进而也让家具本身成为纯粹主义艺术。他早期设计的室内主要使用现成家具，比如常常使用索涅特公司生产的造型简洁的椅子。1928年，夏洛特·贝里安（Charlotte Perriand，1903—1999）加入勒·柯布西埃与皮埃尔·让纳雷的工作室，他们开始合作设计家具。贝里安深受勒·柯布西埃设计理论的影响，而她对钢管这类材料的熟悉又有助于把勒·柯布西埃"装饰性艺术"的构想付诸实现。他们的设计显然得到包豪斯教员马塞尔·布鲁尔与建筑师米斯·凡·德·罗的启发。1929年，勒·柯布西埃在巴黎秋季沙龙展出了"家居设备"（Equipment for the Home），里面包括两个现代家具的经典作品，即LC4休闲躺椅（图5-22）和B301高贵舒适扶手椅。详细的形式分析将能够发现，它们的造型隐藏着精致的几何学比例，既古典又现代，符合纯粹主义的美学理想，同时又是高贵而舒适的坐具，充分显示了"优良品味"。LC4休闲躺椅的设计尤其精巧，它的轮廓模仿着一个斜倚人体的造型，贝里安在描述这张躺椅的构思时曾经谈到自己想起这么"一个简单的士兵，当他疲惫地仰卧时，将自己脚抬高架在一棵树上，而将自己的背包垫放在头下"[33]。但这样的具体物象，却被抽象、简化为优美的几何形式。H形镀铬钢管支架上放置一个圆弧框架支撑上面的椅面，这个弧面本身，还有上面的圆柱形的枕头，都可以随意调整位置以求舒适，并且安躺者可以通过的头部或足部的重力达到固定

效果。此外,圆弧框架可以从 H 形底座上拿下来,作为一把摇椅使用。按照上章所引述勒·柯布西埃关于家具的论述,它既然是"类型兼物象",又是"类型兼功能"。没有纯粹主义艺术,就没有这样的"考虑周到而不出风头"的好仆人。

图 5-22　躺在 LC4 休闲躺椅上的夏洛特·贝里安

注:躺椅由勒·柯布西埃、夏洛特·贝里安与皮埃尔·让纳雷于 1928 年设计。

(本章执笔:颜勇、黄虹)

第 5 章注释

[1] 参阅 Charles Harrison and Paul Wood (eds.), *Art in Theory 1900—1990* (Malden: Blackwell Publishers Inc, 1999), pp. 166-176, 290-292; Alex Danchev (ed.), *100 Artists' Manifestos: From the Futurists to the Stuckists* (London: Penguin Books, 2011), pp. 105-125; Robert Goldwater and Marco Treves, *Artists on Art from the xiv to the xx Century* (New York: Pantheon Books, 1972), pp. 452-453。

[2] 参阅 Charles Harrison and Paul Wood (eds.), *Art in Theory 1900—1990*, pp. 309。

[3] 参阅 Alex Danchev (ed.), *100 Artists' Manifestos: From the Futurists to the Stuckists*, pp. 189-194。

[4] 参阅 Jane Turner (ed.), *From Expressionism to Post-Modernism: Styles and Movements in 20th Century Western Art* (London: Macmillan Reference Limited, 2000), pp. 403。

[5] 参阅 Charles Harrison and Paul Wood (eds.), *Art in Theory 1900—1990*, pp. 318-320; Hanno-Walter Kruft, *History of Architectural Theory from Vitruvius to the Present*. trans. Ronald Taylor, Elsie Callander and Antony Wood (New York: Princeton Architectural Press, 1994), pp. 417。

[6] 金兹堡:《风格与时代》,陈志华译,陕西师范大学出版社,2004,第 164 页。

[7] 参阅 William J. R. Curtis, *Modern Architecture Since 1900,* 3rd ed.（London：Phaidon Press, 1996）, pp. 205；Charles Harrison and Paul Wood（eds.）, *Art in Theory 1900—1990,* pp. 311–315。

[8] 参阅 Hanno-Walter Kruft, *A History of Architectural Theory from Vitruvius to the Present,* pp. 416。

[9] 参阅 William J. R. Curtis, *Modern Architecture Since 1900,* pp. 203。

[10] 参阅 David Raizman, *History of Modern Design*（London：Laurence King Publishing, 2003）, pp. 173, 177–179。

[11] 参阅 Alex Danchev（ed.）, *100 Artists' Manifestos: From the Futurists to the Stuckists,* pp. 216。

[12] 参阅 H. H. Arnason, *History of Modern Art,* 5th ed. revised by Peter Kalb（New Jersey：Prentice Hall, Inc., 2003）, pp. 215–216。

[13] 参阅 David Raizman, *History of Modern Design,* pp. 68。

[14] 参阅 Charles Harrison and Paul Wood（eds.）, *Art in Theory 1900—1990,* pp. 289。

[15] 同上书，第 289 页。

[16] 参阅 Carsten-Peter Warncke, *The Ideal as Art: De Stijl 1917—1931*（Cologne：Benedikt Taschen Verlag, 1991）, pp. 124–126。

[17] 同上书，第 134 页。

[18] 同上书，第 78–80 页。

[19] 参阅 Jane Turner（ed.）, *From Expressionism to Post-Modernism: Styles and Movements in 20th Century Western Art,* pp. 155。

[20] 参阅 Paul Overy, *De Stijl*（London：Thames & Hudson, 1991）, pp. 71。

[21] 参阅 Carsten-Peter Warncke, *The Ideal as Art: De Stijl 1917—1931,* pp. 81。

[22] 同上书，第 162–167 页。

[23] 同上书，第 180–181 页。

[24] 参阅 William J. R. Curtis, *Modern Architecture Since 1900,* pp. 163。

[25] 同上书，第 163 页。

[26] 同上书，第 165 页；Hanno-Walter Kruft, *A History of Architectural Theory from Vitruvius to the Present,* pp. 396–397。

[27] 参阅 Alex Danchev（ed.）, *100 Artists' Manifestos: From the Futurists to the Stuckists,* pp. 149–153。

[28] 参阅 Le Corbusier, *Toward a New Architecture.* trans. Frederick Eltchells（New York：Dover Publications, 1986）, pp. 133。

[29] 同上书，第 11 页。

[30] 参阅 William J. R. Curtis, *Modern Architecture Since 1900,* pp. 168–169；雷纳·班

纳姆：《第一机械时代的理论与设计》，丁亚雷、张筱膺译，江苏美术出版社，2009，第 311−312 页。

[31] 参阅 Le Corbusier, *Toward a New Architecture*, pp. 133−137。

[32] 参阅 William J. R. Curtis, *Modern Architecture Since 1900*, pp. 172−173。

[33] 参阅 Elizabeth Wilhide, *Design: The Whole Story*（London：Thames & Hudson, 2016），pp. 140−141。

第 5 章图片来源

图 5-1、图 5-2 源自：H. H. Arnason, *History of Modern Art,* 5th ed. revised by Peter Kalb（New Jersey：Prentice Hall, Inc., 2003），pp. 204, 209.

图 5-3 源自：David Raizman, *History of Modern Design*（London：Laurence King Publishing, 2003），pp. 76.

图 5-4 源自：Herbert Read, *Modern Sculpture: A Concise History*（London：Thames & Hudson, 1985），pp. 95.

图 5-5 源自：William J. R. Curtis, *Modern Architecture Since 1900,* 3rd ed.（London：Phaidon Press, 1996），pp. 208.

图 5-6 源自：Wikimedia Commons.

图 5-7 源自：Carsten-Peter Warncke, *The Ideal as Art: De Stijl 1917—1931*（Cologne：Benedikt Taschen Verlag, 1991），pp. 9.

图 5-8 源自：H. H. Arnason, *History of Modern Art,* 5th ed. revised by Peter Kalb（New Jersey：Prentice Hall, Inc., 2003），pp. 216.

图 5-9 源自：Carsten-Peter Warncke, *The Ideal as Art: De Stijl 1917—1931*（Cologne：Benedikt Taschen Verlag, 1991），pp. 8.

图 5-10 源自：Elizabeth Wilhide, *Design: The Whole Story*（London：Thames & Hudson, 2016），pp. 114.

图 5-11 至图 5-18 源自：Carsten-Peter Warncke, *The Ideal as Art: De Stijl 1917—1931*（Cologne：Benedikt Taschen Verlag, 1991），pp. 127−128, 36, 141, 77, 112−123, 165, 186.

图 5-19 源自：Wikimedia Commons.

图 5-20、图 5-21 源自：William J. R. Curtis, *Modern Architecture Since 1900,* 3rd ed.（London：Phaidon Press, 1996），pp. 173.

图 5-22 源自：Elizabeth Wilhide, *Design: The Whole Story*（London：Thames & Hudson, 2016），pp. 141.

6 理性的胜利：包豪斯与同时代德语地区的现代运动

6.1 表现主义

1918 年第一次世界大战结束，而 1914 年德国以为必能击败的敌人却取得了胜利。早在 20 世纪初便已成为世界工业大国之一的德国还没来得及在工业市场上大显身手，便已在战场上筋疲力尽。继承威廉德国遗产的是一个对帝国灭亡毫无责任的魏玛共和国，却不得不承受帝国灭亡留下的沉重负担。协约国的继续封锁加剧了德国的贫困，贫困又带来了疾病。德国公民食不果腹，衣不蔽体，绝望地游荡在街头。战争后普遍深重的失落感也许刺激了人们寻求精神性的释放。作为一场波及文学、艺术和建筑设计的风格运动的"表现主义"正是在这么一种情状下走到高潮。

DWB 的重要成员之一、德国建筑师汉斯·波伊兹格（Hans Poelzig，1869—1936）在战前的作品就已体现出表现主义倾向，比如 1911—1912 年设计的坡森（Poznań）水塔、卢班（Luboń）化工厂、布雷斯劳（Breslau，现称 Wrocław）百货公司，等等。波伊兹格在 1916 年设计了伊斯坦布尔的友谊大厦（House of Friendship）的方案，1920 年设计了萨尔茨堡节日剧院（Festival Theater for Salzburg），此二者虽然都仅仅停留在图稿，却标志着他的表现主义建筑的巅峰阶段。[1] 1921 年波伊兹格在谈论萨尔茨堡节日剧院时表达了一种与通常人们所理解的现代运动的理性主义不一致的观念："如果人们致力于解决问题和创造真正的艺术作品，而不是让客观的也就是冷漠的智性（intellect）取得胜利的话，总会更好一些。"[2] 这种"真正的艺术作品"最著名的例子可能是 1919 年设计的柏林大歌剧院（Berlin Grosses Schauspielhaus）（图 6-1），这是德国战后一个令人叹为观止的表现主义杰作。它实际上是一个将旧建筑进行改造的工程，波伊兹格在其覆盖有圆顶的巨大内部采用钟乳状构件，它们悬挂于整个天花板和大部分墙面，灯光从后面渗透出来，犹如散布于天顶的灿烂星河，观众置身其间，恍若梦境。

图6-1　波伊兹格设计的柏林大歌剧院内景（1919年）

另一位较为年轻的表现主义建筑师艾里克·门德尔松（Erich Mendelsohn，1887—1953）则把这种精神性的创造与机器时代联系起来。尽管不愿过分沉迷于无节制的、古怪的创造，但门德尔松反对贝伦斯对标准化和类型艺术的信仰，认为遵循这种信仰的建筑是一个个纸盒的勉强堆砌而非所有局部细节的无间融合。他受到亨利·凡·德·维尔德的影响，尤其被后者的这么一种观念所吸引：建筑或家具应当看起来像一个有机生命一样，通过自身结构表现内在的力量。1911年，他在慕尼黑与表现主义艺术团体"蓝骑士"的成员互相熟识，与弗朗兹·马尔克（Franz Marc，1880—1916）和瓦西里·康定斯基等艺术家的交往又使他加强了这么一种信念：关于视觉形式的概念应该来自内在深层的直觉，并与处于混沌状态的宇宙元素产生共鸣。他认为艺术的功能之一是呈现某种精神的秩序，实现本质的内在进程与韵律。他还吸收了移情说的理论，根据移情说，人们是通过模仿性地把触觉上的知觉转化为建筑形式，从而感知形式的本质特征。此外，有些研究表明，作为一个犹太人，门德尔松在建筑中所采用的形式可能与古代犹太人神学典籍中的几何象征符号不无关系。[3]

一战期间，门德尔松的一些设计图稿充分说明了上述特征。那些关于摄影棚、汽车制造厂、天文气象台、火葬场的图稿看起来似乎是新艺术运动的有机风格与未来主义的机器崇拜的结合，它们呈现为充满动感与张力的面貌，整个建筑是融合的、紧凑的，在结构上几乎分不清楚主体和局部。对门德尔松来说，设计师应该通过结合有机观念与几何外观，通过强调实际上的结构系统，来加强一个作品的张力，并尽力使之丰富。比方说，他希望把钢材、混凝土等的潜在可能性充分挖掘出来，希望把各种材料的力量同时表现出来。

1920年，门德尔松有机会把其具有生物形态建筑的构想付诸实践。

图 6-2　门德尔松设计的波茨坦爱因斯坦塔（1920—1921 年）　　图 6-3　陶特《阿尔卑斯山建筑》图版（1919 年）

他为德国北方城市波茨坦（Potsdam）设计了一个天文气象台，即著名的爱因斯坦塔（Einstein Tower）（图 6-2）。为了探测光谱分析现象，整个建筑需要把望远镜和天体物理学实验室合并起来。门德尔松的解决方案是使一个多种弯曲形体的交融物座落于一个轴向平面上，顶部的定天镜用以把来自天体的光线折射到地下实验室中，在实验室中有一个倾斜 45°角的镜子，能把光线引向产生与测量光谱的装置中。建筑的表面具有自由的雕塑感，窗户与其他开口在外观上成为加强动感的设计。这个作品与门德尔松对爱因斯坦的相对论的理解有莫大关系："既然认识到迄今为止仍被科学区分的两个概念——材料与能量——只不过是同样材料的不同状态，在宇宙中没有任何事物不是处于宇宙环境的相对状态，没有任何事物与整体毫无关系——既然如此，工程师抛弃了认为材质是死物的机械理论，并重新证实了他与自然的亲缘关系。……机器，迄今为止仍然作为无生命开发使用的柔顺工具，已然变成新的、有生命的有机物的构造元素。"[4]

柏林大歌剧院与爱因斯坦塔的梦幻感、奇异感固然让人着迷，但就现代建筑的发展而言，它们的意义也许还比不上布鲁诺·陶特在战后的一些图稿和绘画。本书曾经提到陶特的玻璃建筑，一战的爆发使他丧失了继续创造这种象征着人类美好未来的建筑的机会。战争期间及战后不久，他把精力投注于方案设计和绘画创作，它们被收入一些出版物中，包括 1919 年的《城市皇冠》（*Die Stadtkrone*）、《阿尔卑斯山建筑》（*Alpine Architektur*）、《城市的消亡》（*Die Auflösung der Städte*）以及 1920 年的《世界建筑师》（*Der Weltbaumeister*）。这些设计图稿的主角仍然是玻璃建筑。正如罗伯特·休斯（Robert Hughes，1938—2012）所指出："恐怖的第一次世界大战已经将人们的想象力割得支离破碎，对这样的想象来说，关于玻璃建筑的理想具有一种特殊意义：一个以玻璃重新建构的世界将进化，超越那种投石进击甚或炮弹轰炸的乱象。"图 6-3 是《阿尔卑斯山建筑》收入的一幅图版，描绘了玻璃般清澈的建筑群落像

晶体一样从冰川与山峦之间升起；不难理解，这个晶体建筑本身就代表着人类在其中和谐相处的乌托邦。在《城市皇冠》的城镇规划中，陶特表达了一种集体主义的宗教价值观，他在城镇的中心安置一个象征性的阶梯式金字塔。在陶特看来，现代人已然丧失了这种中心，并且应该返回到一个凝结有力的社会。在《城市的消亡》中，他建议人们如此重建社会：废弃大都市，重新移居至乌托邦社区，这些社区是环绕在高度机械化的次级产业（secondary industry）周围的园林城市，它们带有合适的"精神中心"可供人们进行群体崇拜。[5]

1918年12月，布鲁诺·陶特与建筑学者、艺术史家阿道夫·贝恩（Adolf Behne）组织建立起柏林艺术工会（Arbeitsrat für Kunst），大致同时的德国建筑师路德维希·米斯·凡·德·罗（Ludwig Mies van der Rohe）也已组织起"十一月组"（Novembergruppe），不久这两个艺术和建筑的团体合并。作为与勒·柯布西埃、格罗皮乌斯齐名的现代主义建筑师，米斯在这个阶段的建筑设计显示了陶特的玻璃建筑的影响。1919年，他为柏林弗里德里希大街（Friedrich Street）设计了一个以钢铁与玻璃为基本材料的办公楼方案（图6-4），菱形体建筑的棱角，还有大片玻璃形成的反射面，以一种强悍而精致的方式演绎了晶体建筑的理想。

图6-4 米斯为柏林弗里德里希大街设计的办公楼方案（1919年）

柏林艺术工会主要由陶特、贝恩以及格罗皮乌斯领导，并与成立于德累斯顿的表现主义绘画团体"桥社"（Die Brücke）密切交往，许多活动于柏林附近的表现主义艺术家和建筑师都在其圈子中。艺术工会的基本目标是推进集体合作的艺术，1919年春陶特写道："艺术与人民应当形成一个实体（entity），艺术不再是少数人的奢侈品，而应当被广大群众所享受与体验。其目的是让诸门艺术在一种伟大建筑之羽翼下联合起来。"同年4月，柏林艺术工会的五位建筑师和艺术家奥托·巴特宁（Otto Bartning）、马克斯·陶特（Max Taut）、本纳德·霍特格（Bernhard Hoetger）、阿道夫·梅耶、艾里克·门德尔松举办了一个想象作品展览，格罗皮乌斯为该展览撰写的前言实际上是同月发表的《包豪斯宣言》的草稿。[6]

由于在政治上受到压迫，艺术工会不久便停止了公开活动，但其精神仍然通过地下活动延续。从1919年11月至1920年12月，首先由陶特触发了一批德国表现主义建筑师之间的秘密通信，从而形成了一个被称为"玻璃链"（Die Gläserne Kette）的组织，其14位成员中同

样包括格罗皮乌斯。"玻璃链"的建筑师希望通过乌托邦设计去改造世界，改造人类的意识形态，消除阶级与仇恨。1921年格罗皮乌斯设计的"三月死难者纪念碑"（Monument to March Dead）（图6-5）便是这种精神的体现。这个为1920年魏玛一批罹难的罢工者而建立的纪念碑以混凝土浇铸而成，犹如一个巨型的晶体，从低矮的围合基座上向斜上方升起。当时包豪斯的学生协助建造了这个表现主义的纪念碑。[7]

图6-5　格罗皮乌斯设计的魏玛三月死难者纪念碑（1921—1922年）

显而易见，表现主义者尤其是柏林艺术工会与"玻璃链"的成员所对之作出反应的战后萧条同时也是格罗皮乌斯在魏玛建立包豪斯时所面对的一片废墟。1919年，格罗皮乌斯在回答柏林艺术工会的一份问卷时写道："最近所发生的灾难已剧烈地动摇了我们国家的精神状态，并且在旧生活彻底沦陷之后，德国已是如此之敏感，以至于比任何一个欧洲国家都更易于接受新的精神。因为战争、饥饿以及瘟疫折磨我们，使我们不再执迷不悟，它们把我们从惰性与自满中召唤起来，它们最终让我们从昏昏欲睡、懒惰散漫的性情中醒悟过来。"痛定思痛，格罗皮乌斯感到必须建造起新的艺术形式，"旧有的形式已然沦于废墟，麻木不仁的世界已然醒悟，旧有的人类精神已然失效并融入涌向新生形式的潮流中。"[8]

1914年，凡·德·维尔德辞职离开魏玛艺术与工艺学校，瓦尔特·格罗皮乌斯成为备选继任人。但由于一战的干扰与政治上的角力，迟至1919年他才被决定主持一间由魏玛艺术与工艺学校和魏玛美术学院（Großherzoglich-Sächsische Kunstschule Weimar）合并而成的新学校。格罗皮乌斯获得批准后把合并后的学校命名为"魏玛国立包豪斯"（Staatliche Bauhaus Weimar）。

"Bauhaus"是个意味深长的名字。"Bau"是名词，字面意思是"建筑"，它在德语里还会让人产生其他一些联想。中世纪泥瓦匠、建筑工人与装潢师的行会叫做"Bauhütte"，这种行会还衍生出共济会。

"Bauen"另有"种植作物"的意思,格罗皮乌斯希望人们听到他的学校名字就联想起播种、培育以及硕果累累之类的涵义。[9]可以肯定,"Bauhaus"已经说明格罗皮乌斯建立这个学校时的宗旨。首先是关于"总体艺术作品"的构想,格罗皮乌斯认为一切造型活动的最终目标在于建筑,绘画、雕塑都应该是作为建筑的一部分而存在的,他的梦想就是要把各种艺术都综合在建筑艺术中。其次,他希望学生们的团结合作应该以中世纪的行会精神为榜样,在学校内部,应该形成一个与共济会一样具有向心凝聚力的团体。1919年4月的《包豪斯宣言》(*Bauhaus Manifesto*)中,格罗皮乌斯开章明义:"所有视觉艺术的最终目标是完整的建筑物(building)!装饰建筑物曾是美术的最高贵的功能;它们是伟大建筑的不可或缺的成分。今天,各门艺术彼此隔离地存在着,只有通过所有工艺人自觉互相合作,才能把艺术从这种孤立状况中解救出来。建筑师、画家和雕塑家必须重新认识并学会把握建筑既是一个实体又是由其各独立部分组成的合成性质。"他号召建筑师、画家与雕塑家向手工艺回归,认为不存在所谓的职业化的艺术,艺术家与工匠之间并没有根本的不同,艺术家就是高级的工匠。包豪斯的目标正是要将所有创造性的艺术活动拧成一股绳子,将所有艺术家工作的各种分支再结合为一种新的建筑,亦即伟大而统一的艺术作品。"让我们创造一个没有势利等级之分的新的工艺人行会,势利等级之分会在艺术家与工艺人之间树立起傲慢愚蠢的壁垒。让我们一起想望、构思与创造未来的新建构物,这种新建构物将把建筑、雕塑与绘画整合为一,终有一天将从千百万工艺人的手里升上天堂,升上那未来新信念的晶体象征之中。"[10]

这种对"晶体"所象征之物的信仰正是我们理解这个阶段的格罗皮乌斯与包豪斯的基本出发点,它与陶特的玻璃建筑以及"玻璃链"的通信应当被放在同一个上下文中进行理解。作为"玻璃链"的成员,格罗皮乌斯与陶特一样非常清楚作家保罗·斯切巴特1914年的《玻璃建筑》书中对未来世界的想望。1918年,柏林艺术工会的创建者之一阿道夫·贝恩写道:"玻璃建筑将带来一种新文化,这并非诗人的疯狂幻想。事实如此。"这一论断很快就通过包豪斯的出现得到证实。1919年,包豪斯早期教员之一、表现主义画家莱昂内尔·费宁格(Lyonel Feininger,1871—1956)设计了《包豪斯宣言》的封面,上面是一幅题为"社会主义的大教堂"(Cathedral of Socialism)的木刻画(图6-6),与陶特

图6-6 费宁格为《包豪斯宣言》封面设计的木刻画(1919年)

的"阿尔卑斯山建筑"类似,晶体化的教堂在充满憧憬感的直线条中升起,纪念碑式的构图加强了精神性力量,显然展现了一种对理想社会的向往。这幅画当时曾被认为出自"年轻一代艺术家的激情",表达了他们"重返原始风格与手工技艺"的愿望。[11]

这种乌托邦理想本身就潜在地具备普金式的道德主义倾向,普金曾经梦想着良好的基督教的形式能够促进道德的复兴。格罗皮乌斯受到贝伦斯的影响很大,跟他在DWB的经验相应,他认为把美学上的感受性与实际用途上的设计结合起来是必要的;然而,贝伦斯对标准化和类型艺术的信仰在1919年的《包豪斯宣言》中并没有明显呈现。格罗皮乌斯好像再次回到艺术与工艺运动的时代,那时候莫里斯曾经认为手工艺是提高设计质量的唯一可行之法。为了那晶体化的乌托邦理想,艺术家和手工艺者的结合才是最重要的。

包豪斯所设置的课程清晰地反映了这种立场,这一课程体系在1923年走向完善。在前期包豪斯,学生似乎被认为是中世纪行会学徒的升级版,被要求学习各种手工艺,最后能把这些手工艺使用于装饰,或者能将之运用于连接生活空间与建筑;中世纪行会模式可以在的名称上体现出来,包豪斯教员被称为"师傅"(master),而不是后来的"教授"(professor),学生们也相应地被称为"学徒"(apprentice)。学生们必须首先修读为期6个月的基础课程(Vorkurs),被要求以自然材料和抽象形式的实验为起点,将思想从惯例中解放出来,不能够染上欧洲学院传统的陈腐恶习。完成基础课程之后,学生开始进入为期3年的实践课程(Werklehre)和造型课程(Formlehre)。格罗皮乌斯认为,对建筑师、艺术家和工匠来说,最好的教育方法是师傅带徒弟,但由于那些自负才华横溢的艺术家严重脱离实际生活,因此他在教学体系中把现代学校教育与某些中世纪实践的长处结合起来。每个学生必须专门从事一种工艺或行业,并且总是置身于两名师傅的监管之下。课程的目的不是要造就学生在工艺上的独特个性,而是要提供一种"建筑的集体合作"。这3年的教学采取双轨教学制度,每一门设计课程由"造型师傅"(Formmeister)和"技术师傅"(Lehemeister)共同教授,使学生能够同时接受纯艺术教育和纯技术教育,并使两者合而为一,以培养艺术与工业结合的初步基础。在3年的课程结束之时,学生必须面对匠师委员会(Board of Master-Craftsmen)通过普通市政行业考核,由此获得工匠证书。只有这样他才能获准申请包豪斯学生证书,并升入第三阶段,接受"建筑课程"(Baulehre)。此时他参加包豪斯的建筑工程,以获得新建筑概念的精华,并协助发展这

图 6-7　格罗皮乌斯、梅耶等设计的索默尔菲尔德住宅（1920 年）

图 6-8　索默尔菲尔德住宅封顶仪式邀请卡（1920 年 12 月）

样一种新风格。他将积极以一种真正的社团精神参加创造新规范的活动。[12]

1920—1921 年包豪斯承接的一个工程充分展示了这种社团精神。木材商人赫尔·阿道夫·索默尔菲尔德（Herr Adolf Sommerfeild）委托格罗皮乌斯私人事务所设计一个房子，但实际上索默尔菲尔德住宅（图 6-7）最终是包豪斯各个作坊师生合作的作品。格罗皮乌斯与其合作者阿道夫·梅耶进行设计，各个作坊配合他们。这是一个完全用木材搭建起来的建筑，让人想起阿尔卑斯山区的农舍，其正面对水平方向的强调与突出的屋檐也显示了赖特的影响。尽管委托人的偏爱和材料的限定（当时索默尔菲尔德刚好得到一批木料）必须考虑在内，但索默尔菲尔德住宅仍然被认为是具有表现主义风格的作品。封顶仪式庆典邀请卡的木刻风格（图 6-8）也证实了这一点。有趣的是，这种风格特征恰恰是包豪斯师生整体合作的"总体艺术作品"的结果。包豪斯的学生朱斯特·施密特（Joost Schmidt）设计了室内及入口大厅的浮雕，门外加强了木材之间棱角的雕刻也可能出自他手；另一位学生马塞尔·布鲁尔（Marcel Breuer）设计了室内的木制家具。[13]

6.2　包豪斯的理性化

1919 年包豪斯初成立的时候，其著名教员除了格罗皮乌斯本人，包括画家约翰内斯·伊顿（Johannes Itten，1888—1967）、莱昂内尔·费宁格，雕塑家盖哈特·马尔克斯（Gerhard Marckss，1889—1981），还有建筑师阿道夫·梅耶。画家保罗·克利（Paul Klee，1879—1940）、艺术家与编舞者奥斯卡·施莱默（Oskar Schlemme，1888—1943）、建筑师乔治·穆赫（Georg Muche，1895—1987）与画家瓦西里·康定斯基也分别在 1920 至 1922 年间陆续加入包豪斯。总

体而言，他们都带有一定神秘主义、表现主义的倾向。尤其是担任基础课程教学的伊顿，他相信形式与感觉的训练在教育中应占中心地位，在视觉外形构造与精神内在状态之间具有必然的联系。不过，如果仅仅笼罩在神秘主义与表现主义的氛围下，包豪斯不会成为后来众所周知的现代建筑设计名校。康定斯基在包豪斯教授其抽象艺术与理论的时候，其他前卫艺术运动也陆续对包豪斯产生影响。

1920年，风格派的主将凡·杜斯堡在柏林与瓦尔特·格罗皮乌斯、阿道夫·梅耶、弗雷德·佛贝特（Fred Forbát，1897—1972）、布鲁诺·陶特等德国建筑师有过会晤。在陶特的寓所里，凡·杜斯堡通过幻灯片演示介绍了风格派艺术。[14] 在理论上，风格派与包豪斯追求着同样的目标，即致力于艺术与生活的结合，要为人类创造一个更为理想的环境——"总体艺术作品"。然而，1921年杜斯堡到达魏玛的时候，却发现伊顿的教学方针已使整个包豪斯陷于一种神秘主义和自我表现的困境。与此同时，凡·杜斯堡也敏感到这个学校可能是推进新生艺术的最佳场所。1921—1922年，他多次到达魏玛宣传自己的艺术思想，虽说从不曾在包豪斯获得造型师傅的职务，但确实对该校产生重要影响。他在包豪斯校外开设定期课程，直接作为伊顿的基础课程的对立面，其教学目标在于传授建筑设计的基础，把风格派将建筑的要素简化为各种抽象形体结合的理性主义方式传授给包豪斯学生。包豪斯建立初期并没有专门的建筑系，凡·杜斯堡事实上弥补了这一教学欠缺；当时许多参与其课程的学生甚至把他视为正式教学班子中的一员。

不仅是凡·杜斯堡与风格派，其他地区的前卫艺术家也积极地活跃于德语地区。1921年，苏俄构成主义者利西茨基到达柏林组织苏俄前卫艺术的展览，并在此后数年中为推进国际前卫艺术运动的发展做了许多工作。1922年，利西茨基与苏俄作家伊利亚·爱伦堡一起主编艺术期刊《事物－物质·对象》（*Veshch-Gerenstand Objekt*），该刊同时以俄、德、法三种语言发行，向西欧介绍至上主义与构成主义。同年5月29日至31日，利西茨基在杜塞尔多夫召开了"第一届进步艺术家国际大会"（First International Congress of Progressive Artists），各种前卫艺术家和团体在会议中会晤。也就在这一年秋天，埃尔·利西茨基、凡·杜斯堡在魏玛组织了"构成主义者与达达主义者大会"（International Congress of Constructivists and Dadaists）。

各国前卫艺术运动在德语地区的融合与推进导致了"新客观性"的出现与发展，而包豪斯在同一个上下文中也出现了关键性的转变。这首先体现于格罗皮乌斯等包豪斯教员在1922—1923年的一些被认为是

新客观性早期代表的建筑设计。但更具标志性的事件可能是1923年包豪斯校徽的变化：原先由卡尔·彼得·罗尔（Karl Peter Röhl，1890—1975）设计的具有表现主义风格的校徽（图6-9）被奥斯卡·施莱默再设计的显然具有理性主义特征的校徽（图6-10）取代了。[15]在朱斯特·施密特为当年包豪斯作品展览设计的海报（图6-11）中，风格派和构成主义的视觉风格因素被结合起来，而新的校徽就是画面的重要组成部分。同年格罗皮乌斯与当时包豪斯学生赫伯特·拜耶（Herbert Bayer，1900—1985）设计了校长办公室（图6-12），其室内和家具的设计同样具备风格派特征。

图6-9　彼得·罗尔设计的
　　　　包豪斯校徽（1919年）

图6-10　奥斯卡·施莱默
　　　　设计的包豪斯校徽（1923年）

图6-11　施密特为包豪斯作品
　　　　展览设计的海报（1923年）

图6-12　格罗皮乌斯、拜耶设计的
　　　　魏玛包豪斯校长办公室（1923年）

构成主义者所强调的"艺术家兼构成者"或"工程师兼艺术家"也渗透进包豪斯的教学理念。1921—1922年，格罗皮乌斯多次向教员强调包豪斯的社会责任。在1922年一篇文章里，他批评了伊顿的教学思想割裂个人创造与工业的联系，并声称自己追求二者结合而非分离。他认为让年轻人重现学习、理解手工艺，"绝不意味着对机器或工业的

某种拒绝",并且"很可能,在包豪斯作坊中的作品将越来越朝向于单一的原型(single prototype),这种原型将对手工艺人与对工业起指导作用"。[16]

该文出版不久,伊顿辞职。接替伊顿负责基础课程教学的是莫霍利－纳吉(László Moholy-Nagy,1895—1946)。莫霍利－纳吉是匈牙利人,1919年在维也纳参观了马列维奇、加博与利西茨基的展览,首次接触构成主义。1921年,他到达柏林,与利西茨基、凡·杜斯堡等人见面,此后成为坚定的构成主义者。1922年,他也曾经参加魏玛的"构成主义者与达达主义者大会"。

莫霍利－纳吉认为,"构成主义既不是无产阶级的,也不是资本家的……它表现自然的纯粹形式(the pure form of nature)——直接的色彩、空间的韵律、形式的均衡。……它并不局限于画框或雕塑基座上,它还延伸进入工业与建筑,进入各种物品,以及进入各种关系。构成主义是视觉景观上的社会主义(the socialism of vision)。"因此,他反对任何一种试图表现个人的绘画,如其1919年日记所言:"在最近一百年里,艺术与生活毫无共同之处,个人在艺术创造中的那种沉迷对大众的幸福毫无贡献。"他还拥护机器,因为,"机器面前人人平等。我能用它,你也能用它。我可能被它摧毁;你也可能遇上同样的事情。在技术中,没有任何传统,没有任何阶级意识。每个人都可以成为机器的主人,或者成为机器的奴隶。"[17]莫霍利－纳吉进入包豪斯后,从各方面着手引进俄国构成主义精神。他以"艺术家兼构成者"取代"艺术家兼工艺人",大大削减手工艺专业化和传统作坊的重要性。他促使早期包豪斯那种与直觉、精神活动相联系的创造过程的重要性降低,同时倡导走向高效率的创造方式,并鼓励学生积极学习、欣赏和探索新工业材料的潜在之美。据一名包豪斯学生的说法,在金工作坊里,以往制作出来的是"精神的茶炊和理智的门把手"(spiritual samovars and intellectual doorknobs),现在则处理那些完全实际的问题。[18]从这些作品的外观风格也可以很容易发现,伊顿掌管作坊时期学生作品的那种表现主义风格已经被转化为清晰的造型和功能化的外观,它们往往看起来朴实无华,却具有一种永恒的美感。

1922年,保罗·克利曾经为包豪斯的教学结构描绘了一张具有同心圆结构的草图,最外面一环是基础课程,然后是包括各种美术、手工艺与应用艺术在内的七个版块的实践和理论训练以及关于七种素材的研究,最中心处是"建筑和舞台"(Bau und Bühne)。这张草图很可能是克利与部分同仁讨论后画成的,它为"总体艺术作品"提供了一

个有别于"建筑"而又与之可相互阐发的概念——"舞台",从而避免了"总体艺术作品"被简单化为通常意义上的"建筑",亦即那种实体性的项目成果。这一概念的提出,正是包豪斯师生总体思想转变之际,很可能是为了纠正伊顿那种太过于神秘主义的教学理念,格罗皮乌斯在接下来关于教学结构的论述也有意地突出了"建筑"实操性的一面。于是,在1923年由格罗皮乌斯本人所定下的那个更著名的教学结构图中,"舞台"这一概念似乎已经消失不见。[19]

但这并不意味着格罗皮乌斯完全无视"舞台"这一概念蕴含的活性因素,以及通过"舞台"为"建筑"开拓的奇妙空间。1922年,格罗皮乌斯写道:"包豪斯的集体工作源于如下努力,即在空间及其设计的限度内,积极参与建造一个关于世界的新概念(the building of a new concept of the world),这个概念的轮廓正开始出现。我们希望将一种关于建造(building)的新精神注入一切具有创造性的工作,并且希望有助于使每一个个体的工作都专注于这个目标。我们努力的领域包括在建筑引导下的诸门视觉艺术的整个范围。我们也致力于舞台的发展。今天的舞台似乎已丧失了与人类感觉世界的亲密纽带,而对之加以净化并更新,正是下述那些人的任务,他们从一个共同点出发,笃诚地致力于对包罗万象的关于舞台的问题进行一种根本性的净化,而无论是在理论中还是在实践中,这种净化都不受个人因素的影响,也不受商业性剧院(commercial theater)的限制。就其起源而言,舞台来自人类灵魂的一种炽热的宗教欲求(剧院=向诸神展示)。于是,它的作用就是呈现某种超验的理念(a transcendental idea)。因此,它作用于观众与听众之灵魂的力量取决于人们是否成功地将观念转化为(在视觉上或在听觉上)可感知的空间。"[20]这段文字中的"建造",与《包豪斯宣言》中的"建筑物",本是一个概念,而"舞台""剧院"这样一些概念的引入,有助于我们反思"所有视觉艺术的最终目标是完整的建筑物(building)"这一著名宣言的丰富内涵。

奥斯卡·施莱默是对上述"舞台"概念从理论层面到实践层面都加以探索、发展的重要人物。1920年,奥斯卡·施莱默至包豪斯主持壁画系与雕塑系,并在1923以后主持包豪斯剧场作坊直至1929年辞职。他曾经为1914年DWB的科隆展览主建筑创作过壁画,在包豪斯的工作也包括壁画与雕塑系的教学,但其主要兴趣在于剧院与舞台。1922年,他编导的《三人芭蕾》(*Triadisches Ballett*)在斯图加特首演,并赢得国际声誉。《三人芭蕾》与施莱默的其他包豪斯舞台创作不仅展示了舞蹈、服装设计、舞台设计的新颖理念,而且那些以塑料、金属、

涂色纸板等制成服装道具也往往支持着包豪斯师生在其他领域的探索,例如埃里希·康瑟穆勒(Erich Consemüller, 1902—1957)等人在摄影术领域的试验。在为《三人芭蕾》的稿本中,他曾经写道:"对综合的渴望也延伸至对剧院的渴望,因为剧院提供了对总体艺术的承诺。"他拥护《包豪斯宣言》中那种对综合一切的新建构物的向往,并且将剧院或舞台视为实现这种新建构物的手段之一。在1926年刊发的《舞台与包豪斯》一文中,他对此有更深刻的讨论:"人们在包豪斯致力于通过对设计要素的调查研究而以工艺与技术将艺术与艺术理想整合起来,并且试图将所有活动都引导向建筑,这种种努力自然都对舞台作品产生影响。因为,舞台毕竟是建构的(architectonic):它被整理与被规划,并且提供某个场景而使形与色呈现为最具活力的与最通用的形式。"[21] 事实上,正如弗兰克·惠特福德所指出,"一场舞台表演就像一个建筑一样,需要各自不同的艺术家与手工艺人作为一个工作团体亲密合作,因此包豪斯的舞台表演绝不仅仅是一种边缘化的活动;它是这个学校最具活力的部分,可以在动作方面、在服装设计与布景设计方面以及在编导方面做出指导。"[22]

1924年,右翼民族主义者在图林根议会取得优势地位,对包豪斯横加指责,并在9月、12月先后两次颁布解聘通知。当年12月26日,格罗皮乌斯将一份由他本人和全体教员签署的抗议书呈给政府,自行宣布关闭国立魏玛包豪斯,其后附学生抗议书。就法律而言,在包豪斯教师收到解聘通知之后学校已归政府所有,自行关闭是犯法行为,但当时图林根政府急欲关闭包豪斯,竟欣然应允。[23]

几经权衡,格罗皮乌斯和包豪斯的教员们决定将包豪斯迁至德绍(Dessau)。由格罗皮乌斯设计的德绍包豪斯校舍(图6-13)1926年竣工,它注定成为现代设计史上的一个里程碑。这个建筑群本身就是一个抽象艺术,但同时又实实在在地考虑了建筑的各种功能,显示了现代运动的功能主义理想。在校舍内部,各种设备诸如课桌椅、画具、工作台、餐桌椅、床具、照明灯具等,也都由包豪斯的师生们自己设计,其中有许多出自包豪斯新教员马塞尔·布鲁尔之手;和建筑一样,它们同样形式简洁,符合功能主义的美学特征。

1926年,包豪斯名称后面被增加了一个称呼,成为"包豪斯设计学院"(Hochschule für Gestaltung)。与此同时,包豪斯的教学体系也

图6-13 格罗皮乌斯设计的德绍包豪斯校舍(1925—1926年)

发生了一些变化。在魏玛时期教员们被称为"师傅",此时改称"教授"。造型师傅和技术师傅双轨并行的教学体制被废除,工匠仍被聘用,但他们不再与教授同等待遇,因为如今包豪斯已经培养了足够合格的人才有资格同时担任造型和技术方面的教学。[24] 德绍包豪斯有12个教员,除了保罗·克利、瓦西里·康定斯基和莫霍利-纳吉、奥斯卡·施莱默等原先的教员之外,还增加了六个留校的毕业生,包括约瑟夫·艾尔伯斯(Josef Albers,1888—1976)、赫伯特·拜耶、朱斯特·施密特、马塞尔·布鲁尔、辛纳克·谢帕(Hinnerk Scheper,1897—1957)和根塔·丝托尔策(Gunta Stölzl,1897—1983)。

莫霍利-纳吉继续负责基础课程教学,他于1929年出版《从材料到建筑》(*Von Material zu Architektur*),次年英译本更名为《新视像:从材料到建筑》(*The New Vision, from Material to Architecture*)。该书阐述了基础课程教学的目标,英译本的名称最为恰当地指出其特征,即几乎仅仅关注视觉和形式的问题。莫霍利-纳吉是名多面手,在绘画、雕塑、版面印刷、摄影、工业设计等领域均有建树。从1925开始,他与格罗皮乌斯一起编辑"包豪斯丛书"(Bauhausbücher),这套丛书事实上成为包豪斯理性主义设计观的集中阐述,《从材料到建筑》即为其中一部。直至1930年为止,"包豪斯丛书"一共出版了14期,其中许多版面、封面的设计出自莫霍利-纳吉之手,那些作品也显示出他对版面设计中运用摄影术的兴趣,他称之为"版面相片"(Typophoto),并认为这是最适合于人们交流的视觉方式。他写道:"什么是版面相片?版面相片是一种通过版面而形成的交流。摄影术(photography)是对人们能通过肉眼感光而捕获之事物在视觉上的再现。版面相片则是在视觉上最恰当的交流手段(visually most rendering of communication)。"[25](图6-14)

图6-14 莫霍利-纳吉设计的"包豪斯丛书"封面(1927年)

约瑟夫·艾尔伯斯1920年进入包豪斯,1923年协助莫霍利-纳吉担任基础课程教学,同时负责玻璃画作坊课程;1925年成为包豪斯正式教师。艾尔伯斯致力于美术与应用艺术的互相关联,曾讲授字体设计、绘画、素描等课程;他痴迷于研究材料的特性,就纸板、金属板以及其他板材进行了多种实验。他在包豪斯时期的作品包括一些被称为"格子图"(Gitterbild)的玻璃拼贴画和为建筑环境的彩色玻璃窗,往往通过极为简洁的形式对光影效果进行探索,它们让人想起凡·杜斯堡在此前不久设计的以格子组合而成的彩色玻璃窗,以及保罗·克

利在 1920 年代的一些以明亮色块组成的水彩画。这些作品以手工制作，一方面显然是随机地选择色彩而具有偶然性，另一方面又通过格子这种鲜明有力的母题而具有秩序，两种难以兼容的趋向获得了平衡或者综合。[26] 1926 年，艾尔伯斯曾经设计了一套模数排版的字体（图 6-15），把视觉元素减少为正方形、三角形和圆形，横笔画则加上两道细线表示，其风格与"格子图"不无相似。

图 6-15　艾尔伯斯为模数排版设计的字体（1926 年）

赫伯特·拜耶在魏玛包豪斯时期就在平面设计领域体现出过人天分，并接受了莫霍利－纳吉和风格派的影响。1925—1928 年，他负责印刷作坊和广告部教学。拜耶鼓励学生关注视觉表达的简洁性和直接性，认为衬线纯属多余，建议使用普适通用的无衬线字体，让手写体的遗迹在印刷中淡化以至完全消失。1925 年，他设计了著名的 universal 字体（图 6-16）。当时的一般德文印刷品使用哥特字体，而德语的正确拼法也要求人们大量运用大写字母。universal 体却是完全取消了大写字母的无衬线字体。拜耶认为仅使用小写字母是合理而经济的方式，因其不需要两套字母表，并有利于造就提供整饬平衡的版面。他将字母形式简化，仅保留规则的直线与弧线，其中有许多可替换的标准化"零件"，比如"w"与"m"彼此可颠倒而成，而"o"从正中分开两半翻转拼起来便是"x"。[27] 在德绍时期包豪斯的各种刊物中，拜耶和莫霍利－纳吉一起参与了大量的版面设计工作，广泛采用无衬线字体、简单的版面编排，构成主义的形式，达到非常功能化的版面效果。

图 6-16　拜耶 universal 字体设计稿（1927 年）

马塞尔·布鲁尔于1925—1928年负责包豪斯家具作坊的教学。他受风格派尤其是里特维尔德的家具设计影响，同时遵循构成主义者的思路积极探索抽象形式与工业材料结合的可能性。他在现代家具史上最杰出的贡献是在1920年代设计的一批钢管椅。尽管世界上第一张钢管椅的创造者究竟是谁已难考定，但人们通常愿意将该发明权归于布鲁尔名下，因为没有人在这方面比他更具备原创性和影响力。1925年，他以弯曲钢管为德绍包豪斯新校舍的大会堂和饭堂等场所制作了坐具。同年，他设计了一张广为人知的钢管悬臂椅，由于得到康定斯基称许，布鲁尔特地另制一张，并命名为"瓦西里椅"（图6-17）。这张椅子已然成为现代家具史经典之作，并且与德绍包豪斯校舍一样，常常被用作象征整个包豪斯的图符。它以两根钢管而非传统的四足为支撑，这是探索新材料可能性的结果；椅子上支撑身体的部分以皮革或布料制成，很好地考虑了舒适性。这是一种强调结构而非空间的设计，在提供舒服的座具、优雅的形式的同时，并不妨害建筑空间。1926—1928年，布鲁尔还曾设计了一系列S形的悬臂钢管椅，其形制在今天已被广泛使用（图6-18）。在1928年1月，他在一篇文章中明确提出：金属家具是现代居室的一部分，它是"无风格"的，人们不应期待它在功能和必要结构之外有任何风格，换言之，新的居住空间将不再是建筑师的"自画像"，也不直接表现居住者的个性；所有类型的家具都以同样的标准化的基本构件构成，它们可以随时拆换，这种金属家具是作为当代生活的必要设施而非其他物品来设计的。[28]

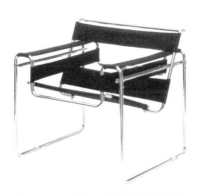 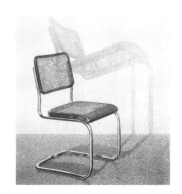

图6-17　布鲁尔设计的瓦西里椅　　图6-18　布鲁尔设计的钢管
　　　　　（1925年）　　　　　　　　　　　悬臂椅（1928年）

根塔·丝托尔策是包豪斯中唯一的女教师。1919年进入包豪斯学习玻璃制作和壁画课程，不久便在纺织作坊中扮演了重要角色，1927年同时负责了造型与技术两方面的教学工作。丝托尔策把纺织作坊视为艺术试验的场所，并鼓励学生即席创作。她与其助手、约瑟夫·艾

尔伯斯的妻子安妮（Annelise Albers，1899—1994）一起探索了织物材料的各种性能，包括色彩、肌理、结构、柔韧性、折光率、吸音率，等等。包豪斯所生产织物的关键原则在于编织图案应当是抽象而非具象，正是因此，她们的织物强调几何化的形式，往往将垂直方向的经线群与水平方向的纬线群交织起来。她们不仅在纺织图案中采用现代抽象绘画的复杂形式，并且努力使之能够投入机械化生产。在丝托尔策的教导下，纺织作坊事实上在与外界工业联系这方面取得最出色的成就：1930年，包豪斯纺织作坊与柏林Polytex纺织公司建立起联系，后者将纺织作坊的设计投入生产和出售。1931年，丝托尔策在包豪斯校刊发表了《包豪斯纺织作坊的发展》(The Development of the Bauhaus Weaving Workshop)。她写道："从现在起，原本是融合在一起的两个教育区域之间开始出现了清晰的与最终的分野：一边是在室内使用的织物的发展［面向工业的原型（prototype for industry）］，另一边是在针绣挂毯（petitpoint）与毛毯中的关于材料、形式与色彩的玄思冥想的试验（speculative experimentation）。日常使用的织物有必要遵循在精确技术方面的以及尽管有限度但仍然是多变的诸种设计条件。技术参数——抗磨损性、柔韧性、弹性、透光性或耐光性、对色与光的吸附稳固性，等等，这些都要根据材料最终使用的目的来系统地处理。……无论是有光泽的或是平坦的，无论是柔软的或直硬的，无论是在纹理上是鲜明的还是柔和的，无论在色彩上是明亮的还是轻柔的，这一切都取决于房间的类型，亦即它的功能，尤其是取决于个人的需求。……只有积极地参与解决在生活与家庭中持续变动的各种问题，我们才可能让包豪斯的纺织作坊的教育工作与文化工作保持活力与进步性。在一个更大的建筑实体中，某个房间中的编织物跟墙上的颜色、家具以及家庭设备是同等重要的。"[29]

6.3 新客观性

包豪斯由精英缔造，却力图开辟一片民主视野，它的历史与"新客观性"观念的发展基本相始终。"新客观性"（Neue Sachlichkeit）在英语中一般译为"New Objectivity"。它通常指从1920年代初至1933年纳粹彻底取代魏玛共和国为止，以德语地区为中心的世界各地出现的反表现主义创作倾向，这种倾向在绘画、建筑设计、音乐、文学等领域均有所体现。1923—1924年，德国曼黑姆（Mannheim）艺术馆馆长古斯塔夫·弗里德里希·哈特劳伯（Gustav Friedrich Hartlaub，1884—

1963）在策划一次绘画展览的时候使用了"新客观性"这一术语，并在具有"新客观性"的画家中区分了"真实主义者"（Verists）和"古典主义者"（classicists）（实即通常所谓魔幻现实主义者）。然而，绘画史与建筑史上的"新客观性"在风格上并没有太直接的联系，只不过在分别以不同的方式超越表现主义这一点上有一致之处。1940年，弗里茨·舒马伦巴赫（Fritz Schmalenbach，1909—1984）在《术语"新客观性"》（*The Term Neue Sachlichkeit*）中写道："在现实中，人们使用该术语的最首先与最重要的意图并不在于明确界定新绘画的'客观性'，而在于清楚阐述潜在于这种客观性之下的更普遍的某种事物，该术语就是人们对此种事物的表述，这种事物是这个时代的总体心态（the general mental attitude）中发生的一场革命，亦即人们在思想和感觉方面的共同出现的一种新的Sachlichkeit。"[30]在建筑和设计领域，这种被认为能表达一个新时代精神的"客观性"大致等同于通常所谓的功能主义，它与批量生产的概念相表里，被一些具有民主精神的精英分子所拥护。早在1896—1903年，赫尔曼·穆特修斯就曾在一系列的文章中使用"客观性"来形容英国艺术与工艺运动的品质。其后DWB各成员在创作中对功能主义与作品形式之间关系的理解也日益深入。一战之后，欧洲其他地区的现代运动都逐渐影响至德语地区，作为各国现代运动不断推进和互相渗透的结果，理性主义与功能主义的设计思想和方式日益成熟。大约从1920年代中期开始，"新客观性"这一术语被用以指称带有功能主义倾向的"新建筑"（Neues Bauen），有时候也用于建筑之外的其他设计领域，比如1923年之后包豪斯师生创作的总体倾向便具备新客观性。

1922年，格罗皮乌斯与阿道夫·梅耶曾经为《芝加哥论坛报》总部大楼设计竞赛提交了一个方案，该方案虽然落选，却是新建筑的早期典范，采用了简洁的外观与不对称的构图。次年，经由商人赫尔·阿道夫·索默尔菲尔德的资助，另一个包豪斯教员设计的新客观性建筑得以实现，它就是乔治·穆赫为8—9月魏玛包豪斯展览会设计的"实验住宅"（Versuchhaus am Horn）。根据格罗皮乌斯的阐述，这个钢筋混凝土建筑的结构是"通过使用最优秀的技艺，还有在形式、尺寸大小与关联接合（articulation）等方面作出最佳的空间布置，以最高程度的经济达到最高程度的舒适。"它的设计完全从新客观性出发，"在每一个空间中，功能都是重要的，比如说，厨房是最具实用性与最简单的厨房——但人们不可能将它也作为餐厅来使用。每个空间都有自身的与其用途相适合的明确特征。"[31]就像此前不久的索默尔菲尔德

住宅一样，这个建筑同样是集体合作的"总体艺术作品"。阿道夫·梅耶和格罗皮乌斯及其他包豪斯师生也参与了部分设计，比如莫霍利-纳吉和包豪斯金工作坊设计并制作了室内灯具，马塞尔·布鲁尔则设计了家具，包括嵌入式橱柜。

1923年，埃尔·利西茨基、米斯·凡·德·罗与电影制片人汉斯·里希特、雕塑家和摄影师维纳·格雷夫（Werner Graeff，1901—1978）一起创办和主编柏林艺术刊物《基本造型资料》（*Material zur elementaren Gestaltung*，简称G），从而形成"G小组"。同年柏林的俄罗斯展览会中，利西茨基展出一个演示"Proun"的室内，他称之为"Prounenraum"（即"Proun房间"），并在《基本造型资料》第一期中阐释了Prounenraum中的建筑思想。尽管利西茨基本人的建筑设计与德语地区的新客观性并不十分一致，但通过他传达出来的苏俄至上主义者与构成主义者对抽象建筑空间形式的探索方式却成为新客观性建筑的基本出发点。[32]

1924年，埃尔·利西茨基在苏黎世养病，期间他与荷兰建筑师玛特·斯塔姆（Mart Stam，1899—1986）以及瑞士建筑师埃米尔·罗思（Emil Roth，1893—1980）、汉纳斯·梅耶、汉斯·施密特（Hans Schmidt，1893—1972）、汉斯·威特维尔（Hans Wittwer，1894—1952）等人一起成立了带有左翼色彩的建筑师团体"ABC小组"，并合编刊物《ABC：献给建筑》（*ABC: Beitrage zum Bauen*）。《ABC：献给建筑》上发表的文章讨论的主题包括建筑的功能性结构与抽象形式结合的方式、建筑的标准化、钢筋混凝土结构、勒·柯布西埃的多米诺住宅、米斯·凡·德·罗的摩天楼方案、ABC小组成员的建筑方案，等等。ABC小组成员虽然没有在自己的刊物中使用Neue Sachlichkeit这一术语，但其建筑思想明显具备新客观倾向。[33]

ABC小组以客观的或功能主义的方式处理建筑的决心来自于建筑应当为集体服务的决心。在《ABC：献给建筑》第一期，玛特·斯塔姆曾写道："凡是专门的和个人的，都必须让位于全体成员适用的事物"。1927年，汉纳斯·梅耶、汉斯·威特维尔为日内瓦国际联盟（League of Nations）大厦的设计竞赛提交了一个方案（图6-19）。这是一个显然受到苏俄前卫建筑影响的作品，整个设计强调机器的美，并试图通过标准化与模数取消等级观念。汉纳斯·梅耶这么写道："如果国际联盟的意图是真诚的，就不可能把这样一种新生社会组织塞进传统建筑的紧身衣中。这里没有为萎靡的君王们设计带有柱廊的接待室，而是为繁忙的人民代表们设立清洁的工作室；没有为幕后外交家们设

计的暗廊，而是为纯朴人士的公共会谈设立开敞明亮的房间。"值得一提的是，勒·柯布西埃也参加了这次竞赛，其方案（图6-20）被认为与梅耶、威特维尔的设计恰好形成对照，它们分别代表了人文主义与功能主义。[34] 作为现代运动最享盛誉的建筑师之一，虽然勒·柯布西埃通过多米诺住宅和机器美学而被认为是新建筑与国际风格的先驱，但他并非彻底的功能主义者，事实上与汉纳斯·梅耶等左翼建筑师有过论争。更令人深思的是，无论是汉纳斯·梅耶或勒·柯布西埃，其方案都没有获得官方认同，最后获选的是亨利-保罗·纳诺特（Henri-Paul Nénot，1853—1934）设计的一个符合传统美术观念的作品，此人曾在巴黎美术学院接受教育。

图6-19 汉纳斯·梅耶、汉斯·威特维尔设计的日内瓦国际联盟大厦方案（1927年）

图6-20 勒·柯布西埃设计的日内瓦国际联盟大厦方案（1927年）

汉纳斯·梅耶代表了新客观性建筑师中比较偏激和过于强调意识形态立场的一面，相比之下，米斯·凡·德·罗从来不愿把建筑与政治相提并论，并且在放弃"十一月组"时期的表现主义风格方面，甚至迟迟未能割舍与传统的联系，却被公认为新建筑与国际风格的标志性人物。1922年，米斯设计了一个玻璃摩天楼方案（图6-21），将1919年的柏林弗里德里希大街办公楼方案改易为圆转的形式。根据米斯自己的解释，这一改动是出于三方面的考虑："室内足够的采光；从街上看过来的建筑的体量感；光线反射的表演。"显然，这个方案与布鲁诺·陶特和"玻璃链"之间的联系仍然存在，但另一方面，其理性的外观也预示了一种新风格的形成。1923年，作为G小组核心成员，米斯在《基本造型资料》第一期发表了一个七层办公楼方案（图6-22），它不再是玻璃建筑，而是采用钢筋混凝土框架的悬台形式，尽管每个悬台略比下层向外伸出的形制隐隐还带有表现主义的味道。通过这

图6-21 米斯设计的玻璃摩天楼方案（1922年）

图6-22　米斯设计的混凝土办公楼方案（1922—1923年）　　图6-23　舒特-莉霍茨基设计的"法兰克福厨房"（1926年）

一方案，米斯宣称了G小组反对"形式主义"以及拥护新客观性的立场。他还以一种黑格尔式的语气写道："建筑学是用空间术语表述的时代意志。它活着，且常变常新。"在他看来，当前时代精神需要一种新客观性的建筑，因此这个办公建筑"是体现组织性、明晰性、经济性的……一个工作的房屋。具备明亮而宽敞的工作室，易于督察，除因工作任务的区分外不存在分隔。以最低程度的消耗方式达到最大程度的效果。材料是混凝土、铁、玻璃。"[35]

米斯这段话与大致同时格罗皮乌斯对包豪斯"实验住宅"的评论何其相似！如果说，"玻璃链"时代的建筑师曾经向往着美好的天堂，那么在天堂寻梦的建筑师此时就回到了地面。1923年的德国现实与一战刚结束时已有很大不同，当时魏玛的前卫艺术有一个相对宽松的社会环境，而经济的复苏也使前卫建筑师逐渐可以把想象的图稿付诸实现；各种应急性住宅计划的出现，更是直接促使了新客观性建筑的发展，这种计划需要一种堪为规范的经济实用的建筑模式。1925年，恩斯特·梅（Ernst May，1886—1970）被任命为美因河畔法兰克福城市建筑师，为解决住房紧缺的问题，梅与他邀请的一批建筑师在四五年间建起大批新客观性房产，包括始建于1926年的"新法兰克福"（New Frankfurt）。纯粹追求新客观性的结果必然是最低生存空间标准的确立，梅通过巧妙地使用储藏室、折叠床等方式获得这一标准，奥地利女建筑师玛格丽特·舒特-莉霍茨基（Margarete Schütte-Lihotzky）的"法兰克福厨房"（*Frankfurt Kitchen*）（图6-23）提供了更著名的范式。莉霍茨基以火车上的餐室为构思出发点设计了这个"家庭主妇的实验室"，它以最小的空间满足最大的使用需要。[36]法兰克福厨房与产自办公室和工厂的泰勒制吻合，这种公共空间的理性模式光明正大地进入在较大程度上应属于非理性的私人空间。[37]然而，具备新客观性的厨

房主要遵循着男性建筑师的对现代性的理解,而并不打算倾听家庭主妇对自己的工作场所的意见。

1924年,柏林成立了"环十人组"(Zehner-Ring);两年后,作为"环十人组"的主要成员,建筑师雨果·哈林(Hugo Häring,1882—1958)和米斯·凡·德·罗组织成立了更著名的"环"(Der Ring),其成员包括16位来自德国与奥地利各地的著名建筑师,是继"柏林艺术工会"与"玻璃链"之后最重要的建筑师团体。"环"内部存在对新建筑的不同理解,比如雨果·哈林和本纳德·汉斯·亨利·夏隆(Bernhard Hans Henry Scharoun,1893—1972)提倡"有机的功能主义"(organic functionalism),而米斯和格罗皮乌斯则更多地关注工业化建筑的潜在表现力。然而,在致力于摆脱历史风格,寻求超越表现主义和进入功能主义的方式上,"环"的成员基本上达成共识,事实上这与德语地区新建筑的发展是密不可分的。

1927年,也就是日内瓦国际联盟大厦设计竞赛举行的那一年,DWB在斯图加特组织了维森霍夫住宅区(Weißenhofsiedlung)建筑的展览。米斯·凡·德·罗担任了该展览的总监,他的最初规划具有潜在的表现主义特征,试图使该住宅区成为一个连续的城市,它甚至有点像陶特《城市皇冠》中的城市方案,具有中世纪城镇那种集中性;但最后的布局是把整个房地划为矩形,确保每个建筑师均获得展示个人风格的空间。17位参展者全部由米斯选定,其中大部分来自德语地区,包括德国的彼得·贝伦斯、汉斯·波伊兹格、布鲁诺·陶特、马克斯·陶特、瓦尔特·格罗皮乌斯、米斯·凡·德·罗、理查德·道克(Richard Döcker,1894—1968)、阿道夫·古斯塔夫·弗里德里希·施奈克(Adolf Gustav Friedrich Schneck,1883—1971)、斐迪南·克莱默(Ferdinand Kramer,1898—1985)、汉斯·亨利·夏隆、阿道夫·彼得·雷丁(Adolf Peter Rading,1888—1957)、路德维希·卡尔·希伯赛默(Ludwig Karl Hilberseimer,1885—1967),以及奥地利建筑师约瑟夫·弗兰克(Josef Frank,1885—1967),此外还有荷兰建筑师皮埃特·奥德、玛特·斯塔姆,法国建筑师勒·柯布西埃,比利时建筑师维克多·布尔茹瓦(Victor Bourgeois,1897—1962)。该展览事实上成为欧洲现代运动的一次总结,同时也是新建筑的第一次集中展示。即使是那些习惯了表现主义手法的建筑师,也在不同程度上适应了新客观性的大环境。最后建成的21个建筑绝大部分都是使用预制构件的白色方盒(布鲁诺·陶特使用了明亮的红色,维克多·布尔茹瓦的作品则为淡雅的粉红色),带有平屋顶与带状窗,造型简洁。

如果说日内瓦国际联盟大厦竞赛提醒人们新建筑迟迟未能获得官方的接受，维森霍夫房产建筑展览则指出，尽管各国前卫建筑师共享了一套新时代的建筑语汇，但却是以相当异质的演绎方式创造了充满个性的作品。[38]

维森霍夫住宅区展览之后，米斯·凡·德·罗个人创作的高峰也即将出现。1929年，米斯·凡·德·罗为巴塞罗那国际展览设计了德国展馆。这个建筑除了用于典礼之外，再无其他功能，却是一座真正的现代主义纪念碑。米斯把传统公共建筑与纪念建筑通常具备的对称性、轴向性、正面表现性与新建筑和民宅的非对称性、流动性与空间交联性以近乎完美的形式结合起来。被频繁引用的米斯名言"少即多"（Less is More）首次得到淋漓尽致的展示。整个建筑以八根托柱组成方格网暗示了与古典主义的联系，但内部构图所显示的抽象之美却毫无疑问地与风格派、至上主义与构成主义站在同一阵营。墙壁完全从结构义务中解放出来，成为纯粹为限定空间而自由布置的元素，流动的空间被扩展到优雅与诗意的程度。建筑使用了昂贵的材料，如条纹玛瑙石、大理石、有色玻璃和镀铬钢材等，材料的色彩和纹理本身就是一种装饰，光线在这些材料间折射，材料本身又如同镜子一般映出梦幻般影像（图6-24）。此外，展馆内部有一个雕塑家柯尔布（Georg Kolbe，1877—1947）的作品《早上》（Morgen），米斯使这个非抽象的雕塑成为作为抽象艺术的建筑的有机部分，他有意将之置于较狭窄的空间，创造了雕塑自然融入大理石墙的视觉效果，而较大的空间则显得更为空旷。所有这些都使得德国展馆本身成为精致的抽象艺术，它证明了现代运动并非徒为急功近利的廉价炮制。米斯曾经这么阐释德国展馆的设计："方法必须从数量转向质量，从外在转向内在。"[39]

图6-24 米斯设计的巴塞罗那国际展览德国展馆（1929年）

质量精致与内在优雅同样体现于米斯与其助手莉莉·瑞克（Lilly Reich，1885—1947）一起为德国展馆设计的"巴塞罗那椅"（Barcelona

Chair)。米斯与莉莉的合作从1920年代中期开始直至1938年米斯移居美国,而米斯涉足家具设计领域的时间恰恰是1927—1937年,很可能通常归为米斯名下的家具设计都有莉莉的参与。"巴塞罗那椅"是现代主义家具经典之一,但稍加思索就会发现,它植根于古典主义传统,只是以现代材料和技术对古典形制进行调整后的面貌极具现代感(图6-25)。

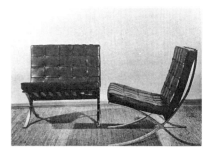

图6-25 米斯、莉莉设计的"巴塞罗那椅"(1927年)

米斯不仅反对建筑学与社会学联姻,对"为技术而技术"也不感兴趣,他更愿意在现代建筑的形式美感中寻求新时代的象征。1930年,米斯发表《新时代》(*Die Neue Zeit*),提出不应夸大标准化生产的机械化、标准化和类型的问题,重要的是应当是为新时代建立起新的标准,后者才是新的时代精神的体现。[40] 从某种意义上说,米斯是借助"时代精神"这种形而上的概念回避实质性的社会性问题。在现代运动发展进程上,这种思路在新客观性的功能主义与国际风格的形式主义之间开辟了坦途。

1931年,美国建筑历史学家希屈柯克(Henry-Russell Hitchcock,1903—1987)和时任美国现代艺术博物馆(The Museum of Modern Art,简称MoMA)建筑部主任的建筑师菲利浦·约翰逊(Philip Johnson,1906—2005)组织了展览"国际风格:1922年以来的建筑"(*The International Style: Architecture Since 1922*),其中展出了15个国家的具有先进性的规划和建筑设计。次年出版了展品目录《国际风格》(*The International Style*),书中这么写道:"既然已可能在本质上与以往的伟大风格相媲美而无须模仿其外表,那么,就像19世纪本身在各种可替代性复兴方面已做好准备,如今关于如何建立一种主流风格的问题已然得到解答……如今存在如是之单一准则,它足够牢靠,可将当代风格融合为现实,并且有足够弹性,允许个性化的阐释,同时鼓励共性的发展。"[41] 希屈柯克与约翰逊试图定义出新时代建筑风格的标准,他们强调了国际风格的三个原理:表现体积(volume)而非团块(mass);表现平衡而非预定的对称;拒绝使用结构外的装饰。这两位现代建筑的号手致力于将这种国际风格的标准进行推广,以求创造属于新时代的伟大建筑。通过他们的努力和其他无数追随者的模仿,还有欧洲现代运动本身的继续推进,德语地区的新客观性建筑确确实实演变为一种覆盖全球大部分角落的"国际风格"!

国际风格另一驰骋披靡的领域是版面设计,与新建筑一样,新的版面风格也是各国前卫运动交流的结果,除了以莫霍利-纳吉和赫伯

特·拜耶为代表的包豪斯师生之外，施维特斯（Kurt Schwitters，1887—1955）组织起来的新广告设计师圈子也扮演了重要角色。

施维特斯曾是表现主义画家，1918年左右接受了抽象艺术和达达主义影响，尤其受让·阿尔普启发开始创作抽象拼贴画，此后他将这类艺术称为"梅尔茨"（Merz），该词出自他1918年冬拼贴画《梅尔茨图像》（*Das Merzbild*）中的既有文字"商业与私人银行"（Commerz Und Privatbank）。他自述云："1918年底，我意识到，所有价值都仅仅存在于与每一个他物的关系上，并且，局限于某一种材料是片面而浅薄的。从此洞见出发，我创造了高于所有个别艺术形式之总和的梅尔茨，即梅尔茨绘画、梅尔茨诗歌。"[42] 大致同时施维特斯请求加入柏林达达，但因其创作带有表现主义倾向遭到拒绝；尽管如此，一般艺术史还是把他视为德国达达主义的代表之一。1923年，施维特斯在汉诺威建立了自己的广告代理行"梅尔茨广告"（Merzwerbe），该公司曾为百利金墨水公司、百乐顺（Bahlsen）饼业设计广告，并于1929—1934年为诺威镇议会提供官方视觉传达设计。这些平面设计中的绝大部分都呈现为梅尔茨绘画的惊人外观（图6-26）。1923年起，施维特斯出版艺术期刊《梅尔茨》，推广各国前卫艺术，1923年曾出版让·阿尔普的作品选辑，利西茨基与凡·杜斯堡也曾分别在1924和1925年参与该刊的编辑和版面设计工作，而1932年最后一期的版面则出自下文将介绍的简·茨奇裘德。施维特斯本人也在这段时期受到了各国前卫艺术观念尤其是利西茨基的构成主义的影响。

图6-26 施维特斯为"梅尔茨广告"公司设计的促销明信片（1925年）

1927年，施维特斯模仿柏林建筑师团体"环"，组织建立起"新广告设计师圈子"（Der Ring Neuer Werbegestalter）。施维特斯邀请了许多分别来自德国、捷克、荷兰、法国、瑞士等地的设计师加入新广告设计师圈子并提供作品，这些设计在1931年被收入海因茨·拉舒（Heinz Rasch）和博多·拉舒（Bodo Rasch）编辑的《灵光一现》（*Gefesselter Blick*）中，该书是新广告设计师圈子的唯一出版物。《灵光一现》对每位设计师进行了简要介绍，并附有作品图录，通常还对其设计理念和创作方法进行评述，强调他们对标准化和理性主义的信念以及对国际交流的追求。此外，该书还附有这些设计师的联系地址，事实上无异于推广性的作品图录，有助于产生更多的委托工作。[43]

新广告设计师圈子中不少成员致力于把前卫艺术运用于企业视觉传

达，但也有的设计师持以左翼意识形态立场，认为平面设计纯为政治运动的一部分，比如约翰·哈特菲尔德（John Heartfield, 1891—1968）坚决认为广告设计作为谋生手段不具备可行性与合道德性，而把主要才华用于揭露时弊。哈特菲尔德是柏林达达成员，他在1920年代至30年代创作了许多讽刺德国国家社会主义党的蒙太奇作品。他从立体主义与未来主义者那种制造动荡感的图像并置手法出发，转化为一种更有秩序的构图，并将之运用于书籍封面和海报的设计。他最著名的作品是为刊物《工人插图周刊》（Arbeiter Illustrierte Zeitung）所作的插图。从1930—1938年他创造了二百余幅揭露讽刺国家社会主义政策的蒙太奇封面，将人物、场景再现拼贴并置在一起，并通过润饰修正至天衣无缝。哈特菲尔德受到著名剧作家贝托尔特·布莱希特（Bertolt Brecht, 1898—1956）的启发，在这些作品中使用辩证原则，让文字声明与蒙太奇图像形成强烈反讽，而由观众自行完成图像信息的传达。[44] 比如1932年的"希特勒致敬的意义：小男人索取大礼物"（Der Sinn Des Hitler Grusses: Kleiner Mann bittet um große Gaben），蒙太奇与文字的结合揭示了希特勒政治行为有强大财团的支持，在希特勒图像背后的几行文字"格言：老子身后有千百万"（Motto：Millions Stehen Hinter Mir）进一步加强了讽刺意味（图6-27）。

图6-27 哈特菲尔德为《工人插图周刊》设计的封面（1932年）

1924—1926年，与拜耶设计出universal字体大致同时，慕尼黑印刷字体设计师保罗·雷纳（Paul Renner, 1878—1956）创造了一套同样著名的Futura字体，1927年作为"我们时代的字体"而由Bauer字体公司发行推广[45]（图6-28）。雷纳虽然不曾在包豪斯学习或工作，但他对现代版面的理解在很多方面与包豪斯教员相似，他们都尝试设计出属于一个新时代的符合新客观性的字体原型。与universal体一样，Futura体同样是无衬线的，并且若干字母在形式上共同使用同样的视觉元素，比如，字母"o"本身可以作为一个形式语汇被使用于字母"a""b""d""g""p"和"q"中，又如字母"Q"的尾部自圆圈亦即字母"O"的内部起笔，小写字母"j"没有尾部，实则为"i"的竖划往下稍加长而成。早期风格派的字体和版面设计已经对标准组合及其所暗示的可互换性作过探索，而Futura体和universal体显然更强调易读性与明晰性。

1926—1933年雷纳任慕尼黑德国印刷高级技工学校

图6-28 保罗·雷纳设计的Futura字体（1927年）

（Meisterschule Für Deutchlands Buchdrucker）校长。由于雷纳视觉传达思想的前卫性，该校在德语地区视觉传达革新中可能是仅次于包豪斯的一个中心。雷纳聘请的教员包括现代版面运动最杰出的人物之一简·茨奇裘德（Jan Tschichold，1902—1974）。

茨奇裘德出生于莱比锡一个招牌书写匠家庭，1919—1922 年在莱比锡平面艺术与书籍装帧业学院（Leipzig Academy for Graphic Arts and Book Trades）接受教育。在参与现代运动的视觉传达设计师中，很少人像他那样同时具备这种书写工艺和字体训练的背景。1923 年参观魏玛包豪斯展览以后，茨奇裘德被包豪斯所进行的设计实验吸引，尤其是莫霍利-纳吉的构成主义作品，从此成为包豪斯设计试验的拥护者。1925 年 10 月，茨奇裘德在期刊《版面评论》（*Typographische Mitteilungen*）中发表了《版面基要》（*Elementare Typographie*），该文实际上是一篇新版面革新的宣言，并因使用了较通俗的语言而得以广泛传播和讨论。同年，茨奇裘德开始执教于德国印刷高级技工学校。他在慕尼黑工作期间撰写现代视觉传达史上的经典之作《新版面》（*Die Neue Typographie*），该书 1928 年在柏林出版。茨奇裘德从功能主义的立场去要求版面："新版面之所以迥异于旧版面，是因如下事实：它的第一目标是要从文本的功能中发展出文本的可见形式（visible form）。无论要付印的东西是什么，人们都必须为其内容提供纯粹而直接的表达；正如在科技之作品与自然之作品中那样，'形式'必须从功能中被创造出来。"在他看来，版面设计的目标就是用最直接的手段作最准确的视觉传达，应当寻找能表达时代精神和生活的、具有视觉敏感性的新版面：除了无衬线字体之外的所有字体都是陈腐的，应当彻底去除；对称性的版面设计把造型因素先行考虑在视觉所传达的内容之前，是人为做作的，不自然而缺乏美感，应该代之以非对称的版面设计，后者代表了新的机器时代。此外，茨奇裘德还意识到摄影术在版面印刷中的潜力，认为摄影术是视觉再现最清晰的方式，它就像无衬线字体一样带来了客观性，避免了个体主义。不过，设计史上的茨奇裘德不仅以拥护新版面而闻名，也以曾经批评新版面而被人们铭记。在经过一段不幸被纳粹囚禁的经历，他开始反思现代主义设计，认为新版面的那种过于净化的风格中隐藏有与法西斯主义类似的因素。[46]

对普适性的追求是贯彻现代运动始终的核心思想，它不仅是新版面运动的内在驱动力，也促使了图形标志系统观念的发展。这方面的首倡者是维也纳哲学家、社会学家奥图·纽拉特（Otto Neurath，1882—1945）。一战结束后，纽拉特曾加入德国社会民主党，在巴伐利亚苏维

埃共和国被推翻后一度入狱,其后返回维也纳。1920年代最初几年,他在奥地利住宅花园协会(Verband für Siedlungs-und Kleingarenwesen)和住宅社区博物馆(Siedlungsmuseum)等机构担任要职。1925年,在市议会与一些工会的支持下,他主持建立了社会与经济博物馆(Gesellschafts-und Wirtschaftsmuseum),该部门职责之一是向维也纳公众传达社会经济现实,并解释市政的改革议程。由于工作的需要,纽拉特开始密切关注视觉传达设计。纽拉特认为,平面设计应该使用全人类都能够认识、了解其内容的手段,促进人类思想观念的交流,尤其是在一战刚结束不久整个欧洲都在大规模重建的情况下,需要有清楚的传达方式去帮助大众了解有住房、卫生和经济等重要社会问题。在这种思想的主导下,他与数学家玛丽娅·蕾德梅斯特(Marie Reidemeister,1898—1986)(后来成为纽拉特的妻子)一起构想了一种通过图形象征传达统计信息的系统,这一试验被称为"维也纳图形统计法"(Wiener Methode der Bildstatistik)。其主要程序大致如下:首先由政府的统计员和研究人员统计定制出数字资料,然后由转换者(Transformer)负责把数字资料转换为视觉传达图形。玛丽娅具备一定艺术训练,最初转换者的工作主要由她负责。1928年,木刻画家阿恩茨(Gerd Arntz,1900—1988)也加入了纽拉特的工作,创作了大量的图形标志。"维也纳图形统计法"的设计思想完全可以说是新客观性的。蕾德梅斯特和阿恩茨创造出来的图形除去了一切多余装饰,而仅仅着眼于如何直接将信息诉诸观者,即使是文盲和非专家。他们使用简单而易识别的图形向大众解释复杂的经济议题,如国家颁布的生育率,可以利用睡在摇篮中的孩子这样的图形代表,死亡率可以用带有十字架的黑色方块代表,同样,国家的军事开支可以用扛枪的士兵来代表。1934年奥地利内战爆发,社会主义者纷纷逃离。次年奥托·纽拉特等人移居荷兰海牙后,试图使"维也纳图形统计法"成为创造国际图形语言的方式,并将之定名为"国际版面图形教育系统"(International System of Typographic Picture Education,简称Isotype),汉语中或译"图形义字系统"。纽拉特与其同道者期望他们的图形系统有朝一日成为一种视觉上的世界语,这种对普适性、功能主义的信仰,恰恰是现代运动的核心特征之一。[47]

(本章执笔:颜勇、黄虹)

第 6 章注释

[1] 朱利叶斯·波森纳:《波伊兹格》,见尼古拉斯·佩夫斯纳、J. M. 理查兹、丹尼斯·夏普编《反理性主义者与理性主义者》,邓敬等译,中国建筑工业出版社,2003,"反理性主义者"部分,第 199 页。

[2] 参阅 Udo Kultermann, *Architecture in the 20th Century*(New York: Van Nostrand Reinhold, 1993), pp. 44。

[3] 参阅 William J. R. Curtis, *Modern Architecture Since 1900*, 3rd ed.(London: Phaidon Press, 1996), pp. 187。

[4] 参阅 William J. R. Curtis, *Modern Architecture Since 1900*, pp. 187。

[5] 参阅 Robert Hughes, *The Shock of the New*(New York: Alfred A. Knopf, 2013), pp. 178; William J. R. Curtis, *Modern Architecture Since 1900*, pp. 183-184。

[6] 参阅 Kenneth Frampton, *Modern Architecture: A Critical History*(London: Thames & Hudson, 2007), pp. 117-118。

[7] 参阅 Frank Whitford, *Bauhaus*(London: Thames & Hudson, 2014), pp. 39。

[8] 参阅 Charles Harrison and Paul Wood(eds.), *Art in Theory 1900—1990*(Malden: Blackwell Publishers Inc, 1999), pp. 266-267; William J. R. Curtis, *Modern Architecture Since 1900*, pp. 183。

[9] 参阅 Frank Whitford, *Bauhaus*, pp. 29。

[10] 参阅 Isabelle Frank(ed.), *The Theory of Decorative Art*(New Haven: Yale University Press, 2000), pp. 83。

[11] 参阅 William J. R. Curtis, *Modern Architecture Since 1900*, pp. 185; Barry Bergdoll and Leah Dickerman, *Bauhaus: Workshops for Modernity*(New York: The Museum of Modern Art, 2009), pp. 64.

[12] 参阅 Charles Harrison and Paul Wood(eds.), *Art in Theory 1900—1990*, pp. 338-343; Hans M. Wingler(ed.), *The Bauhaus: Weimar, Dessau, Berlin, Chicago*. trans. Wolfgang Jabs and Basil Gilbert(Cambridge: The MIT Press, 1978), pp. 54;尼古拉斯·佩夫斯纳:《美术学院的历史》,陈平译,湖南科学技术出版社,2003,第 228-229 页。

[13] 参阅 Frank Whitford, *Bauhaus*, pp. 77。

[14] 参阅 Carsten-Peter Warncke, *De Stijl*: 1917—1931, pp. 156。

[15] 参阅 Frank Whitford, *Bauhaus*, pp. 120。

[16] 参阅 Hans M. Wingler(ed.), *The Bauhaus: Weimar, Dessau, Berlin, Chicago*, pp. 51-52。

[17] 参阅 Barry Bergdoll and Leah Dickerman, *Bauhaus: Workshops for Modernity*, pp. 50; Frank Whitford, *Bauhaus*, pp. 127-128。

[18] 参阅 Frank Whitford, *Bauhaus*, pp. 128。

[19] 周诗岩:《建筑？或舞台？——包豪斯理念的轴心之变》,载《新美术》2013年第10期。

[20] 参阅 Hans M. Wingler (ed.), *The Bauhaus: Weimar, Dessau, Berlin, Chicago*, pp. 58。

[21] 参阅 Barry Bergdoll and Leah Dickerman, *Bauhaus: Workshops for Modernity*, pp. 168; Hans M. Wingler (ed.), *The Bauhaus: Weimar, Dessau, Berlin, Chicago*, pp. 117。

[22] 参阅 Frank Whitford, *Bauhaus* (London: Thames & Hudson, 2014), pp. 83。

[23] 同上书,第151–155页。

[24] 参阅 Frank Whitford, *Bauhaus*, pp. 156。

[25] 雷纳·班纳姆:《第一机械时代的理论与设计》,丁亚雷、张筱膺译,江苏美术出版社,2009,第396页; Helen Armstrong (ed.), *Graphic Design Theory: Readings from the Field* (New York: Princeton Architectural Press, 2009), pp. 33。

[26] 参阅 Barry Bergdoll and Leah Dickerman, *Bauhaus: Workshops for Modernity*, pp. 92。

[27] 参阅 Lewis Blackwell, *Twentieth Century Type and Beyond* (London: Laurence King Publishing, 2013), pp. 64–65。

[28] 参阅 Elizabeth Wilhide, *Design: The Whole Story* (London: Thames & Hudson, 2016), pp. 136; 爱德华·露西-史密斯:《世界工艺史:手工艺人在社会中的作用》,朱淳译,中国美术学院出版社,2006,第221页。

[29] 参阅 Elizabeth Wilhide, *Design: The Whole Story*, pp. 153; Hans M. Wingler (ed.), *The Bauhaus: Weimar, Dessau, Berlin, Chicago*, pp. 174。

[30] 参阅 Jane Turner (ed.), *From Expressionism to Post-Modernism: Styles and Movements in 20th Century Western Art* (London: Macmillan reference Limited, 2000), pp. 268; Kenneth Frampton, *Modern Architecture: A Critical History*, pp. 130。

[31] 参阅 Frank Whitford, *Bauhaus*, pp. 143。

[32] 参阅 Kenneth Frampton, *Modern Architecture: A Critical History*, pp. 131–132。

[33] 同上书,第130页。

[34] 参阅 William J. R. Curtis, *Modern Architecture Since 1900*, pp. 263。

[35] 参阅 Kenneth Frampton, *Modern Architecture: A Critical History*, pp. 163; William J. R. Curtis, *Modern Architecture Since 1900*, pp. 190。

[36] 参阅 Kenneth Frampton, *Modern Architecture: A Critical History*, pp. 138。

[37] 彭妮·斯帕克:《设计与文化导论》,钱凤根、于晓红译,译林出版社,2012,第104–105页。

[38] 参阅 Kenneth Frampton, *Modern Architecture: A Critical History*, pp. 163; Wil-

liam J. R. Curtis, *Modern Architecture Since 1900*, pp. 259。

[39] 参阅 William J. R. Curtis, *Modern Architecture Since 1900*, pp. 270-271。

[40] 参阅 Kenneth Frampton, *Modern Architecture: A Critical History*, pp. 166。

[41] 参阅 William J. R. Curtis, *Modern Architecture Since 1900*, pp. 257。

[42] 参阅 Jane Turner(ed.), *From Expressionism to Post-Modernism: Styles and Movements in 20th Century Western Art*, pp. 256。

[43] 参阅 Jeremy Aynsley, *Pioneers of Modern Graphic Design*, pp. 70-73; Steven Heller, *Merz to Emigre and Beyond: Avant-Garde Magazine Design of the Twentieth Century*(London: Phaidon Press, 2003), pp. 98。

[44] 参阅 Jeremy Aynsley, *Pioneers of Modern Graphic Design*, pp. 74-76。

[45] 参阅 Elizabeth Wilhide, *Design: The Whole Story*, pp. 146。

[46] 参阅 Helen Armstrong(ed.), *Graphic Design Theory: Readings from the Field*, pp. 35-39; Jeremy Aynsley, *Pioneers of Modern Graphic Design*, pp. 68-69; David Raizman, *History of Modern Design*(London: Laurence King Publishing, 2003), pp. 195。

[47] 约翰娜·德鲁克、埃米莉·麦克瓦里什:《平面设计史:一部批判性的要览》,黄婷怡、缪智敏、邝惠仪、熊倩译,广西美术出版社,2015,第237页。

第6章图片来源

图6-1 源自:Kenneth Frampton, *Modern Architecture: A Critical History*(London: Thames & Hudson, 2007), pp. 119.

图6-2 源自:Peter Gossel and Gabriele Leuthauser, *Architecture in the 20th Century, Vol. 1*(Koln: Taschen GmbH, 2005), pp. 164.

图6-3 源自:William J. R. Curtis, *Modern Architecture Since 1900,* 3rd ed.(London: Phaidon Press, 1996), pp. 184.

图6-4 源自:Robert Hughes, *The Shock of the New*(New York: Alfred A. Knopf, 2013), pp. 120.

图6-5 源自:Frank Whitford, *Bauhaus*(London: Thames & Hudson, 2014), pp. 39.

图6-6、图6-7 源自:Robert Hughes, *The Shock of the New*(New York: Alfred A. Knopf, 2013), pp. 196.

图6-8 至图6-11 源自:Frank Whitford, *Bauhaus*(London: Thames & Hudson, 2014), pp. 78, 199,137.

图6-12 源自:William J. R. Curtis, *Modern Architecture Since 1900,* 3rd ed.(London: Phaidon Press, 1996), pp. 193.

图6-13 源自:Kenneth Frampton, *Modern Architecture: A Critical History*(London: Thames

& Hudson, 2007), pp. 127.

图 6-14 源自：Jeremy Aynsley, *Pioneers of Modern Graphic Design* (London: Mitchell Beazley, 2001), pp. 63.

图 6-15 源自：Hans M. Wingler (ed.), *The Bauhaus: Weimar, Dessau, Berlin, Chicago*. trans. Wolfgang Jabs and Basil Gilbert (Cambridge: The MIT Press, 1978), pp. 448.

图 6-16 源自：Frank Whitford, *Bauhaus* (London: Thames & Hudson, 2014), pp. 168.

图 6-17、图 6-18 源自：Barry Bergdoll and Leah Dickerman, *Bauhaus: Workshops for Modernity* (New York: The Museum of Modern Art, 2009), pp. 229, 231.

图 6-19 至图 6-22 源自：William J. R. Curtis, *Modern Architecture Since 1900,* 3rd ed. (London: Phaidon Press, 1996), pp. 263, 189-190.

图 6-23 源自：Kenneth Frampton, *Modern Architecture: A Critical History* (London: Thames & Hudson, 2007), pp. 138.

图 6-24 源自：William J. R. Curtis, *Modern Architecture Since 1900,* 3rd ed. (London: Phaidon Press, 1996), pp. 272.

图 6-25 源自：Hans M. Wingler (ed.), *The Bauhaus: Weimar, Dessau, Berlin, Chicago*. trans. Wolfgang Jabs and Basil Gilbert (Cambridge: The MIT Press, 1978), pp. 535.

图 6-26、图 6-27 源自：Jeremy Aynsley, *Pioneers of Modern Graphic Design* (London: Mitchell Beazley, 2001), pp. 71, 77.

图 6-28 源自：Wikimedia Commons.

7 包豪斯在印度：另一种现代性

7.1 错位的相遇

1922年12月，在其时印度最繁华的大都市和文化中心加尔各答，东方艺术学会（Indian Society of Oriental Art）第14届年度展开幕，维也纳学派刚崭露头角的艺术史家斯特拉·克拉姆里希（Stella Kramrisch，1896—1993）撰写了展览前言，题为《欧陆绘画与平面艺术展》（*Exhibition of Continental Paintings and Graphic Arts*），开篇如下：

> 这是第一次，在印度，西方艺术呈现为一批由欧洲主要艺术家创作的最先进、最真诚的作品。他们不属于任何流派，但来自欧洲各个地方，每人都有自己的手法和技巧。这些艺术家在魏玛相遇……他们的信条是，去认识各门艺术的永恒之真，并以现时代所提供的方法将其视觉化。他们联合起来，成为国立艺术学院（State-school of Art）的大师……[1]

魏玛的"国立艺术学院"指的就是1919年在德国魏玛成立的国立包豪斯（Staatliche Bauhaus）。150多件包豪斯师生原作和数量可观的印刷品远渡重洋来到印度，参展艺术家包括约翰内斯·伊顿（Johannes Itten）（60件作品）、莱昂内尔·费宁格（Lyonel Feininger）（35件作品）、瓦西里·康定斯基（Wassily Kandinsky）（3件作品）、保罗·克利（Paul Klee）（9件作品）、盖哈特·马尔克斯（Gerhard Marcks）（29件作品）、乔治·穆赫（Georg Muche）（9件作品）、罗塔·施赖尔（Lothar Schreyar）（7件作品），以及学生科尔纳（Sofie Korner）（2件作品）、特里-阿德勒（Margit Tery-Adler）（8件作品），等等。这些作品占据了东方艺术学会大楼的一个展厅；在另一个展厅，作为与前者的两相对应，联合参展的作品来自于孟加拉画派（Bengal School）最重要的艺术家，包括阿班宁德拉纳特（Abanindranath Tagore，1871—1951，下称阿班宁）、戈甘南德拉纳特（Gaganendranath Tagore，1867—1938，

下称戈甘南）、女画家苏娜雅妮（Sunayani Devi，1875—1962）、阿班宁最器重的学生南达拉尔（Nandalal Bose，1882—1966）、阿西特（Asit Kumar Haldar，1890—1964）等等。孟加拉画派通过标举"东方精神"挑战学院派自然主义艺术的权威地位，是当时最受欧洲关注的、象征着"印度"的艺术流派。展览策划者别出心裁地将孟加拉画派与包豪斯并置，前者以"印度"为名，后者代表"国际现代主义"，二者在"精神联盟"的名义下共同展出。

这是包豪斯第一次来到印度。包豪斯的现代主义艺术启发了一些印度艺术家、促发了印度现代艺术环境的生成。然而不无吊诡又引人沉思的是，通过展览，作为一所设计学校的包豪斯却是以绘画而不是设计、更非建筑而为印度公众所认识。这种错位的相遇并不像它看起来那样单纯出于东西方文化误读，它就像滴落现代性全球化海洋中的一颗水珠，微小却折射出错综复杂的文化政治学景观。

加尔各答包豪斯艺术展是印度诗人罗宾德拉纳特·泰戈尔（Rabindranath Tagore，1861—1941）于1920—1921年出访西方的其中一项成果。这位来自英印殖民地的诗人在1913年获得诺贝尔文学奖以后，用心良苦地以"精神"编织着东西方平等对话的纽带。第一次世界大战这场有史以来最可怕的战争、人类物质进步和自私自利引发的空前灾难刚刚结束，泰戈尔就着手筹办"一所东方的大学"——维苏瓦-帕拉蒂（Visva-Bharati），其旨意在吸引世界智识力量和美好人性、推进以东方文化和艺术研究为中心的全球合作。为此，他于1920年扬帆西行，"精神联盟"正是他在欧洲和美国沿途广布之福音。其时，世界仍笼罩在第一次世界大战遗留的阴郁空气中。1921年4月，美国著名政治、文化周刊《国家》（*The Nation*）伦敦版刊登了一篇题为《精神联盟》（*A League of Spirit*）的社论，文中写道：

> 当全世界处于战争之中，如果至少能听到一个声音，一个不屈不挠地念叨着和平的声音，不管它是多么平和、多么微弱，都是某种安慰。在骚乱与呼叫之中，人们或许还能捕捉到一位印度人平静的话语，他恳求理解、友谊、宽容的事业……正是由于这种精神的驱动，罗宾德拉纳特·泰戈尔从一个国家到一个国家、从一个半球到另一个半球，默默地活动着，悄悄地传播着一个"国际大学"的观念……尽管被怀疑是暴乱的鼓动者、被政府间谍跟踪、被官方毁谤责难，或者……被当作一个不切实际的造梦者加以嘲笑式地容忍，但是他已经踏上

了……精神的道路。[2]

泰戈尔于1921年春天抵达魏玛,他是否参观了包豪斯学校曾引起学界热议。[3]但不管怎样,泰戈尔在德国的影响力定然鼓励了包豪斯大师们甘愿冒险把作品寄去遥远的加尔各答。其时,战争中惨败的德国需要"精神",格罗皮乌斯(Walter Gropius)言之甚明:"最近所发生的灾难已剧烈地动摇了我们国家的精神状态,并且在旧生活彻底沦陷之后,德国已是如此之敏感,以致比任何一个欧洲国家都更易于接受新的精神。"[4]那些年里,德国哲学家基瑟林伯爵(Count Hermann Alexander Keyserling)的亚洲游记《一个哲学家的旅行日记》(*Reisetagebuch eines Philosophen*)被德国人广泛阅读,书中表达了他在加尔各答初次见到泰戈尔时的激动,他感到泰戈尔"就像来自一个更高精神维度的访客"[5]。泰戈尔就是以这种"更高精神维度的访客"的形象来到德国,成为德国文化艺术界和中产阶级最热衷的话题。[6]基瑟林计划了泰戈尔在德国的大部分行程,还在达姆斯塔特黑森大公的花园里安排了"泰戈尔周"(Tagore Week),即泰戈尔与文学家、艺术家及各种文化人士的系列座谈会。[7]在魏玛,德国国家剧院以庆祝泰戈尔六十岁生日的名义举办了一场日间音乐会,尽管音乐会那天泰戈尔根本不在德国,不少德国人却由于误以为他出席而感到灵光闪现,坐在观众席里的约翰内斯·伊顿在音乐会结束后画了一幅忘情地演奏着塔布拉鼓的音乐家速写,题名《泰戈尔》(*Tagore*)。[8]

图7-1 奥斯卡·斯莱默(Oskar Schlemmer)设计的《乌托邦:实在的档案》封面(1921年)

伊顿是魏玛包豪斯最重要的教员之一,影响力不亚于身为校长的格罗皮乌斯。伊顿也是包豪斯众教员里最坚定的神秘主义者,他对印度宗教和艺术的热情直接体现在自己的艺术思考与教学实践当中。在寄往加尔各答的展品包裹里有一本他于1921年参与编写的哲学、宗教与绘画研究的图书《乌托邦:实在的档案》(*Utopia: Dokumente der Wirklichkeit*)(图7-1),该书以《梨俱吠陀》的创世神话开篇,附有印度古代艺术手册《基德尔拉克沙那》(*Chitralakshana*)的摘录,旁边还配上部分呈现出内部结构的印度教神庙照片。[9]1922年5月,伊顿收到了斯特拉·克拉姆里希以加尔各答东方艺术学会名义发出的邀请,索求"一些素描、水彩、版画,或者甚至是木刻……尤其是克利先生的作品",希望能在即将到来的加尔各答"国际活着的艺术展"(International Exhibition of Living

Art）上作为一部分展览和出售。对此，伊顿很是热心，积极号召包豪斯大师参展，张罗着收集和甄选作品。最热情的响应者是费宁格，他为《包豪斯宣言》设计的封面既是魏玛包豪斯精神宣言的视觉形象，亦表明了他本人艺术理想的精神向度，对于自己作品的首次远航东方异域，他表现得愉快而紧张。[10] 保罗·克利和康定斯基也是众所周知的东方精神的信徒，克利的书架上摆满了印度圣像、印度雕塑和细密画；康定斯基与总部设在印度的神智学会（Theosophical Society）关系密切，其著作《论艺术的精神》呼吁西方人质疑物质和科学，转向心灵，向印度人及其他崇尚精神的民族学习，寄希望于"精神"对"受压抑的灵魂和忧郁的心灵的拯救"。[11] 甚至那位以凝练的玻璃盒子著称的建筑大师格罗皮乌斯，也有过一段印度情愫。他曾把一本关于印度建筑的书赠送给挚友阿道夫·梅耶（Adolf Meyer），该书前言把印度艺术最显著的特征归结为"精神驱动力的创造力量"。[12] 1919年格罗皮乌斯在就职演讲上用四个词归结包豪斯的理想："建筑！设计！哥特——印度！"[13] 格罗皮乌斯此时想到的大概是同情印度艺术的英国设计改革家 E. B. 哈维尔（Ernest Binfield Havell）等人对印度建筑之精神性的阐释，是他们使得西方人——尤其是艺术与工艺运动（Art and Craft Movement）的信徒获得一种见解：印度的建筑正如约翰·拉斯金（John Ruskin）和威廉·莫里斯（William Morris）笔下的哥特式建筑那样，乃所有匠人协同合作完成、灌注着精神力量的"总体艺术作品"。包豪斯第一届学生作品展的开幕典礼上，格罗皮乌斯再次将"哥特"与"印度"并置，指出"过去的所有伟大艺术作品，印度的和哥特的奇迹，都诞生于对手工艺的精通"。[14] 而此时，包豪斯的目标是建立以精神联盟为基础的"艺术与工艺的统一"（Unity of Art and Craft）。

泰戈尔的全球化视野、以精神联合世界的思想，还有弥漫于德国的精神气氛和印度时尚，使欧洲最前卫的现代主义艺术家的原作（而不是杂志和书籍上的复制品）终于得以展现在加尔各答公众面前。然而这次展览不算成功，展出的包豪斯原作定价不高，从出售的情况却可见它们不为公众受崇。其时加尔各答的智识阶层一部分仍尊崇学院派艺术为"美的艺术"的唯一形式，另一部分的趣味转向了孟加拉画派，后者结合了伊斯兰细密画和远东水墨艺术技巧，表现印度神话题材，充满神秘主义的雅致韵味，在气质上与欧洲的抽象艺术相去甚远。尽管展览的策划者将孟加拉画派画家与欧洲现代主义艺术家相提并论，公众的眼睛习惯了前者的柔和，无法忍受后者的刺激。然而，趣味是需要培养的，批评的语言将逐渐影响艺术家的创作与公众观看的眼睛。

加尔各答包豪斯展览的重要性就在于,围绕着这次展览,一种偏爱原始性的现代主义趣味被有意识地逐渐培养起来;而更意味深长的是,这种趣味的培养不是单向地自西而东:当泰戈尔借此自觉地推进本土的全球化与现代化之时,西方批评家亦通过鼓吹东方精神而试图改造西方艺术图景——这是东西方知识分子在文化政治上的共谋,尽管双方未必能达成立场和目标的完全一致。

展览的直接策划者斯特拉·克拉姆里希是泰戈尔专程请到维苏瓦-帕拉蒂讲授艺术史的青年学者,泰戈尔为了在英国政府的严密审查下帮这位奥地利学者顺利拿到印度签证不惜委托英国的文艺界好友乃至政府官员,如此大费周折是出于他当时的宏大愿景。1920年他在伦敦遇见正在牛津大学访学的维也纳学派艺术史家约瑟夫·斯齐哥维斯基(Josef Strzygowski,1862—1941)和他的学生克拉姆里希。斯齐哥维斯基以近东和欧洲中世纪艺术研究而著称,还在维也纳大学艺术史研究所设立了一个东亚艺术中心,他向泰戈尔表示,希望能够在维苏瓦-帕拉蒂设立类似机构,计划让克拉姆里希先行铺路。泰戈尔邀请这两位学者一起到维苏瓦-帕拉蒂任教,但后来,斯齐哥维斯基未能成行,克拉姆里希则在印度工作了30年。

泰戈尔1920—1921年的西方之旅尚未结束,克拉姆里希的文章已开始在印度东方艺术学会的官方杂志《色相》(*Rupam*)发表,这是泰戈尔的悉心安排,他有计划地把克拉姆里希介绍到印度的艺术圈和智识圈。克拉姆里希1921年12月抵印,应泰戈尔的要求,为维苏瓦-帕拉蒂艺术学院师生讲授艺术史。克拉姆里希的教学内容涵盖了自欧洲中世纪至最新近的现代主义艺术,以现代艺术为重心,其中一个系列讲座题为《现代欧洲艺术的趋势》(*The Tendencies of Modern European Art*),她以从印象主义、后印象主义到立体主义和达达主义的艺术运动论证欧洲艺术家正试图逃离旧欧洲、寻求文化新生,从对外在世界的自然主义模仿转向对人类内在经验的再现,欧洲——尤其德国和奥地利的现代主义者——在"纯粹的"抽象中获得新生。这个主题继之以1922年7月开始的另一个系列讲座《印度艺术的表现性》(*The Expressiveness of Indian Art*),鼓吹印度艺术自发天真的原始性和表现性。通过比较,她向印度公众揭示了国际现代主义的可行性:印度艺术家和德国的现代主义者虽然采用了不同形式,但在审美价值上是一致的,东西方艺术家可以找到共同立场,通过交流彼此获益(图7-2)。[15] 很明显,克拉姆里希的授课不是无的放矢,她有意识地为包豪斯现代主义艺术的引入做好铺垫。她在展览的前言也明确地期待印

度公众在参观后会了解到欧洲艺术并不等于"自然主义",并且坚称,自然的变形普遍见于古今印度和欧洲艺术家的作品中,那是一种无意识,因此不可避免地是灵魂和艺术天赋之生命的表现。[16] 与包豪斯展览相配合,《色相》从1923年1月到6月,每期都刊登了展览作品目录的介绍,不厌其烦地一再强调精神和表现的力量,为公众对现代艺术的接受创造了舆论环境。克拉姆里希关于东西方艺术之共同立场和艺术作为精神之表现的观点对泰戈尔有着很大吸引力。据记载,他对克拉姆里希的授课极为重视,严格要求艺术学院所有师生必须参加,自己也坚持出席,有时还充当翻译。[17] 至于泰戈尔在包豪斯展览的实际策划和筹备中到底扮演了什么角色?可资参考的档案材料相当有限,但至少有一件事显示了泰戈尔对展览的关注和支持:所有在加尔各答展出的包豪斯作品只有科尔纳的一幅画成功出售,购买者即是罗宾德拉纳特·泰戈尔。[18]

图 7-2　戈甘南《立体主义的场景》(*A Cubist Scene*) 水彩 (约 1922 年)

事实上,泰戈尔对西方现代艺术的兴趣,亦隐含着他对孟加拉画派的不满,自该画派在20世纪第二个十年里成长起来开始,泰戈尔就批评其唯美主义倾向和过于柔弱的神秘主义气息,他不遗余力地引导艺术家走出象牙塔,关注殖民地印度、尤其是印度农村的现实生活,在他看来,农村才是印度实现独立和复兴的关键。他创建于维苏瓦-帕拉蒂(Visva Bharati)的艺术学院(Kala Bhavan)就位于距离加尔各答180千米以外的荒僻乡野,他期待把世界各地的城市知识分子吸引至此,实现农村重建;希望艺术家能参与到日用品的设计中,以艺术改变农民的生活,维苏瓦-帕拉蒂的艺术学院实际上是一个可与德国包豪斯相提并论的艺术与设计机构。从这个角度上看,泰戈尔与克拉姆

图 7-3 苏娜雅妮《拉达·克里希纳》（Radha Krishna）水彩（约 1920 年代）

里希并未达成共识。克拉姆里希对原始性的偏爱实际上是全球性反工业文化、回归乡土潮流的继续，孟加拉画派就是在这种潮流中生长出来，她不过将其推向更"原始"的方向，希望以本真而富于活力的原始精神拯救欧洲的精神沦丧——这种观点构成了克拉姆里希批评语言的基调。因此，在把现代主义艺术引入印度的同时，她也把自己精心挑选出来的印度艺术家作为本真与原始精神的化身推向欧洲。苏娜雅妮是她最喜欢的画家，她不惜忽略、夸大、扭曲了苏娜雅妮的学养和实际创作环境，塑造出让她满意的、拥有"本真""纯粹""未受教育"等"原始"价值的东方女艺术家形象[19]（图 7-3）。通过艺术批评，她一方面旨在说服西方读者，这些价值正是拯救西方精神沦丧的良方妙药；另一方面向印度艺术家许下了现代主义的承诺：只要印度艺术家忠实于自身传统的原始性，就与世界最前卫的艺术家站在了一个平台上。就此而言，克拉姆里希亦属于泰戈尔所批评的唯美主义态度，她把原始性看作东西方艺术沟通的基础，对于更复杂的情境则一概不顾。也正是出于如此鲜明的目的性，克拉姆里希在加尔各答包豪斯展览的前言里把这所学校称作"国立艺术学院"，偏离了包豪斯作为一所设计学院的本质。诚然，魏玛包豪斯洋溢着浓重的表现主义气氛，但它对艺术与工艺精神的继承、对设计与制造的强调极其明确。克拉姆里希却对此不置一词，这显然是为了强调艺术而有意为之的做法，她无视包豪斯联合艺术与制造业的努力，对于泰戈尔希望以艺术改变农民生活的意愿大概也不感兴趣。毫无疑问，这直接造成了 1922—1923 年包豪斯与印度相遇的错位。

事实上，加尔各答包豪斯展览开幕的时候，魏玛包豪斯内部正酝酿着一场影响深远的变革，"新客观性"逐渐取代了"精神性"成为包豪斯的指导方向。1923 年春天，约翰内斯·伊顿辞职，他对神秘主义的沉迷被认为不合时宜，包豪斯确立了新的发展目标：艺术与技术——新的统一！以此身份，包豪斯成为现代设计运动的化身。自此以后，直至印度独立，包豪斯才通过现代主义建筑和家具与印度再次相遇。

必须承认，加尔各答的包豪斯展览并没有为印度带来现代主义，此前，现代主义艺术已经通过印刷品在智识阶层悄然传播，维苏瓦-帕拉蒂的艺术学院的师生早已翘首以待地等着听克拉姆里希对现代艺术的看法，但克拉姆里希通过讲座和展览扩大了现代主义的影响，她斩

钉截铁的批评言辞增强了人们对现代主义的信心。另一方面，更值得注意的是，东方诗人罗宾德拉纳特·泰戈尔在包豪斯展览结束后不久后（1924年左右）开始了绘画创作，他的业余画家身份以及不成熟的技法为崇尚原始主义的批评家所津津乐道；他的画因为拥有非具象性、不确定性、高度自发性和表现性的品质而进入现代主义绘画的语境。正因此，在观点各异的艺术史叙事中，诗人泰戈尔始终被确立为印度最早的现代主义艺术家，而加尔各答的包豪斯展则成为一个关于"现代主义之胜利"的故事的开端。[20]

7.2　圣蒂尼克坦

如今，包豪斯几乎成为现代设计史上一座孤独的先锋纪念碑，这种把包豪斯神话化的做法忽略了一个事实，即历史上的包豪斯并非孤立的现象，诚如著名建筑师奥斯沃特（Philipp Oswalt）所说："许多被归乎包豪斯的东西实际上源于其他地方，或者在其他地方也有平行的发展……包豪斯最主要的成功在于它是把多元影响融为一体的熔炉——把各种背景和各个方向的代表性成果汇聚一起的平台。"[21] 在现代运动的边缘地带印度，在距离大都市加尔各答180千米的荒僻之地圣蒂尼克坦（Santiniketan），诗人罗宾德拉纳特·泰戈尔（Rabindranath Tagore，1861—1941）开展了一个与包豪斯平行发展的现代艺术与设计教育试验，它同样是一个融汇着多元影响的实践性平台；然而，它选择了有别于包豪斯的另一种现代性，寻求着艺术、工艺与日常生活的联合，并且帮助创造了一种具有国际性和包容性的民族身份。

1922—1923年，超过150件包豪斯师生原作远渡重洋来到加尔各答，与当时最重要的孟加拉艺术家的作品共同展出。泰戈尔积极推动和促成了这次展览，参展的孟加拉艺术家亦来自与他关系密切的智识圈子，其中不少已经加入了他不久前在圣蒂尼克坦开创的艺术教育。但不无吊诡的是，这次展览刺激并推进了加尔各答现代艺术环境的生成，却没有立刻对印度的现代设计产生影响，哪怕泰戈尔本人，或许也尚未意识到"包豪斯"是一所设计学院。然而，恰恰是印度的圣蒂尼克坦学校与德国的包豪斯二者这种不具备影响关系的平行性，更突显了"包豪斯"并非孤立现象这一事实。

泰戈尔与格罗皮乌斯（Walter Gropius），这两所教育机构的创立者可能素未谋面，对于艺术教育却分享着极为相似的见解，尤其是他们都坚信艺术必须与社会现实和日常生活密切相关，都怀有艺术无高下

之分、通过各门艺术的密切合作构建新型共同体的愿望。格罗皮乌斯批判沙龙艺术、画室中的艺术脱离生活，孤立于社会现实之外。[22]泰戈尔批评孟加拉画派的唯美主义倾向，鼓励艺术家走进真实世界和广阔农村。格罗皮乌斯为包豪斯制定的培养方案倡导"与国家的工艺和工业领袖建立长期合作，通过展览及其他活动联系公共生活和人民群众"。[23]泰戈尔尽管对功利嗤之以鼻，却以改善农民生活为己任，身体力行地促进经济生活与艺术教育的联合。他构想了现代的创造力共同体（creative unity），即立足于印度农村的特殊情境，联合国际的智识与人性力量，以协作原则上进行的制造活动增强当地的经济实力，通过艺术与生活的互相渗透和公共性艺术的气氛营造，凝聚师生和村民，构筑充满生气和创造力、平等和谐的艺术共同体，他写道：

> 教育不应该脱离……人民的生活现状。经济生活覆盖了社会根本基础的全部，因为它的需求是最简单的，也是最普遍的。为了实现真理的圆满，教育机构必须与经济生活密切结合。……（我们的大学）不仅必须教导，还必须生活；不仅必须思考，还必须生产。……我们的文化中心不仅是印度智识生活的中心，而且是其经济生活的中心。……它的生存正依赖于在协作原则上进行的其工业活动的成功，这将把教师、学生和邻近村民团结在一个以需求联系起来的充满生气、积极活跃的共同体中。这将给予我们一个实际的工业训练，其动机并非出于贪婪利益。[24]

圣蒂尼克坦的艺术教育由维苏瓦-帕拉蒂（Visva Bharati）的艺术学院（Kala Bhavan）和训尼克坦（Sriniketan）的技艺学院（Silpa Bhavan）共同承担。圣蒂尼克坦是泰戈尔家族产业，1901年，泰戈尔在该地创办了一个实验学校，1921年将之扩展至维苏瓦-帕拉蒂。[25]艺术学院在1918—1919年间就开始招生，1922年，泰戈尔委任孟加拉艺术家南达拉尔（Nandalal Bose）为院长，标志着艺术学院步入了正式发展的轨道。同年，维苏瓦-帕拉蒂还成立了训尼克坦"农村重建中心"，随后，设计与制造成为农村重建的主要推动力。

正当圣蒂尼克坦的艺术教育逐渐开展起来，包豪斯师生的作品还在加尔各答展出的时候，魏玛包豪斯酝酿并经历着深刻的内部变革。1921年12月施莱默（Oskar Schlemmer）写信告诉朋友，格罗皮乌斯不满于学校师生处于"生活和现实之外"，在包豪斯，一派是乞灵于东方精神的狂热印度信徒（India-cult），另一派信奉进步、技术和大都

市；伊顿和格罗皮乌斯是这两个极端的代表。[26] 1922年，格罗皮乌斯明确指出手工艺教学的目标是为批量生产的设计做准备，要求包豪斯自觉寻求与工厂企业的接触。[27] 1923年春，伊顿辞职，"精神性"阵营失势。包豪斯确立了新的发展目标：艺术与技术——一个新的共同体。[28]

与包豪斯的"新客观性"转向相反，圣蒂尼克坦延续了"精神性"的统领，持续吸引着向往东方图景、追求精神自由、要求摆脱机器束缚、回归手工艺故乡的印度各地、亚洲和欧美各国艺术家和手工艺者。看起来，二者似乎分道扬镳，前者脱离"过去"，走向"现代"；后者拒绝"现代"，沉迷"过去"。然而这个简单清晰的流行论断并不像其看上去那样理所当然，它立足于进步论和时代精神的假设，排除了一切非西方和边缘化的文化形态，以解经法把某些事件抽象化为历史必然，这种做法粗暴地掩盖了包豪斯和圣蒂尼克坦学校的复杂面貌。诚然，从"艺术与手工艺的共同体"过渡到"艺术与技术的共同体"不过一步之遥，但是否迈出这一步，却既不取决于民族性（或者东方性和西方性），亦不完全出于个人意愿，而是依赖着历史事件参与者审时度势的全盘考虑。在格罗皮乌斯一方，除了受到荷兰、苏俄及德语地区兴起的"新客观性"时尚的影响，他还很清楚，包豪斯要继续生存下去就必须赚钱，并确立起在德国工业复兴中的地位，与大工业联合就是最佳途径。[29]在泰戈尔这边，他一直把农村视为印度复兴和独立的关键，农村重建中心同样必须赚钱才能维持运作；殖民地印度的大工业为英国所控制，圣蒂尼克坦与大工业合作便失去了自身的独立性，因此他提倡引进适用的新技术，促成艺术与小型家庭作坊的结合，使本地产品具有艺术性和商业竞争力；而这种做法或许会被格罗皮乌斯看作"处于生活和现实之外"，于泰戈尔而言，却是在生活和现实的客观情境之中，摆脱思想上和政治上被殖民境况的可行之路。这种审时度势的选择隐含了泰戈尔对以进步和机器为表征的唯一"现代性"的挑战，他更倾向于乃师拉吉纳拉扬（Rajnarayan Basu, 1826—1899）关于"现代性"的看法，即真正的现代性必须是根据具体环境决定具体形式，用理性的方式确认或发明符合当时此时此地之目的的现代性技艺；对于现代性的定义存在一个普适性的表述，那就是：普适的现代性通过教会我们使用理性的方法来确立属于我们自己的具体的现代性。[30]

泰戈尔自1890年代就在东孟加拉的家族产地谢里达（Shelidah，位于今孟加拉国境内）着手农村改革，圣蒂尼克坦学校1901年开办后，他一直希望能够使学校活动渗入周边的农村，但似乎并不成功，

旁边聚居的村落分属不同地主,村民有印度教徒、穆斯林和桑陀尔人(Santali)[31],彼此关系不睦、地主无心改革、农民无力振兴、村庄持续凋敝。泰戈尔的学校雇佣了一些干粗活的村民,但与这些村民的社区并无实质联系。1922年2月,在英国农业科学家埃姆赫斯特(Leonard K. Elmhirst, 1893—1974)的帮助下,维苏瓦-帕拉蒂的训尼克坦开幕。

经过几个月调查,泰戈尔和埃姆赫斯特留意到乡村里大部分传统手工艺人无力摆脱困顿生活,尽管他们制造的工艺品曾作为拥有美的民族的象征而陈列在英国官员、东方主义者和城市艺术家、艺术赞助人眼前,并且得到欧美、日本和印度的美学家和艺术家的赞美,然而,作为生产者个体的他们却生计堪虞,举步维艰。原因非常显豁:当社会生产环境和条件发生变化,手工艺制品失去大众市场,只能依赖发现美的眼睛而成为陈列的艺术,但后者的少量需求对他们的生计而言不过杯水车薪。唯美主义者无视生产出"美"的生产者,泰戈尔则选择了正视生产者,这回应了康德关于审美主体的自在性的讨论,而通过这种自在性,他拒斥了赞美民众艺术又无视民众的唯美主义。为了帮助濒临破产的手工艺者,训尼克坦的艺术教学团队开始考虑是否能够通过引进新技术,在提高生产效率的同时保持那些产品的原本特性?如何对它们进行重新设计?能否采用新的销售途径?为了解决这些实际问题,泰戈尔使维苏瓦-帕拉蒂刚成立的艺术学院介入其中,1922年,受艺术与工艺运动思想浸润至深的南达拉尔就带领着艺术学院学生参与到农村重建工作中。

大约1923年,泰戈尔在维苏瓦-帕拉蒂的艺术学院里开辟了一个新部门,命名碧齐德拉(Vichitra),实际上就是工艺部。Vichitra大意为"多姿多彩",泰戈尔希望以之涵盖包罗万象的工艺门类,并且包括而不局限于当地工艺。碧齐德拉开设的课程包括陶艺、书籍装帧、木刻版画、平版印刷、纺织、肯纱(kantha)刺绣[32]、女红、制革、皮革工艺、木工,等等,并随着师资的变化和对新工艺或新技术的引进而扩大或调整。比如,画家穆卡·戴(Mukul Dey, 1895—1989)在英国接受了蚀刻版画训练后就把它引进教学;皮革工艺是由泰戈尔的儿子罗廷(Rathindranath Tagore, 1888—1961)在1928年增设,他在英国学习了这项工艺;1924年两名日本木匠阪原(Kintaro Sakahara)和川井(Kawai)相继来到圣蒂尼克坦担任木工和园艺师傅;画家苏伦·卡尔(Surendranath Kar, 1892—1970)则在爪哇学习了"巴提克"(Batik)蜡染技术,后来发展为一种圣蒂尼克坦的独特工艺,是学生最

喜欢选修的工艺门类之一。

碧齐德拉的教学目标就是通过艺术家和手工艺人的合作，促进各种工艺的保护、革新与融合，使那些被置于陈列架上的产品重新回到人们的日常生活中，进而激发当地制造业的活力。但这并非易事。埃姆赫斯特回忆说，一开始他们觉得只要产品好就不怕没销路，直到无法获得订单时才意识到，研究消费者需求并将之落实到与生产连接的每一个步骤，这是何等重要。[33] 从圣蒂尼克坦一位法国画家的记载可知，在1923年的时候，碧齐德拉的产品已经通过加尔各答的展览会及圣蒂尼克坦附近的市集广为宣传，逐渐被消费市场所认识。[34] 不久后，碧齐德拉对农村重建的作用越来越明朗：碧齐德拉帮助农民建立起家庭手工作坊，弥补了农业收成的不足，而且充分利用非农忙时节的大量闲散劳动力。大约1927—1928年间，为了满足不断扩大的市场对产品的要求，艺术学院的碧齐德拉与训尼克坦新建起来的技艺学院合并。1929年技艺学院安装发电机，增设机械工坊，木工、锻造、车床作业、抛光、打磨、安装等工序都可以由机械工坊完成。1935年瑞典女匠师西德尔布鲁姆（Cederblom）和简森（Jeanson）为技艺学院带来北欧的施力得（Slöjd）手工艺教学体系。[35] 据训尼克坦1935年年度报告声称，此时，技艺学院的产品已销往印度150多个地区，成为训尼克坦"最赚钱的部门"。[36]

一份1933年技艺学院的展品目录显示，技艺学院生产的日用品范围极其广泛，从各类陶瓷用具、服装饰品到家具和家用装饰无所不包。部分产品延续了当地农村的传统手艺和样式，但自由地融合了不同的文化影响，这是有着不同文化背景的匠师与当地手艺人的合作的结果。其中一些产品是在对传统继承下的全新设计，比如一种被称为"摩罗"（mora）的圆形束腰矮凳（图7-4），形制可能受到古代佛教坐具的启发，但利用当地盛产的黄麻和芦苇编织而成。"摩罗"的设计者是南达拉尔，他和苏伦·卡尔、普拉蒂玛（Pratima Devi，1893—1969）等同事和学生一起投身日用品设计。1930年代，苏伦·卡尔从爪哇带回来的蜡染技术被大量用于服装和纺织品，其中一种最受市场喜爱的设计是印有"爱泼娜"（alpana）[37]图案的"巴提克莎丽"（batik saris），蜡染的方法很好地还原了"爱泼娜"的艺术效果。这种莎丽设计生产出来后马上在当地流行起来，在加尔各答的中产阶级中更是蔚为时尚。直至今日，加尔各答人还专程前往圣蒂尼克坦购买巴提克莎丽，并且仍然乐于在日常生活中穿着。

图 7-4 圣蒂尼克坦"摩罗"矮凳　　　图 7-5 圣蒂尼克坦一片压印有"爱泼娜"图案的将制作挎包的皮革

"爱泼娜"在圣蒂尼克坦产品中运用广泛，频繁出现于肯纱刺绣、皮革制品（图 7-5）、陶器、编织产品，等等。经由南达拉尔等圣蒂尼克坦设计师的再创造，"爱泼娜"早已不再是单纯的漂亮图案，它还暗含着反殖民和民族独立的诉求。作为标识性的视觉符号，它极易激发人们对泰戈尔和圣蒂尼克坦的联想，是圣蒂尼克坦风格的重要构成元素。

在传统文化语境中，"爱泼娜"是由妇女制作的、属于家内的艺术，具有宗教性和仪式性。它通常画于家内与家外之间的门槛或者过道上，可视为从公共空间向私人空间转换的过渡；在殖民地印度，它又象征着殖民统治领域与自治领域之间可交织、跨越的模糊地带。泰戈尔的侄子、孟加拉画派的开创者阿班宁德拉纳特（Abanindranath Tagore，1871—1951）曾大量收集"爱泼娜"母题，但他感兴趣的是这些代表了传统仪式和民间文化的母题"纯正的"印度性，无意于涉足面向民众的设计活动。[38] "爱泼娜"转变为公共空间中世俗艺术的过程是在圣蒂尼克坦真正开始并最终完成的。艺术学院组建起来以后，南达拉尔把"爱泼娜"图案引入基础素描课程，与其他图案一起，训练学生手和眼的协调能力。通过这种方式，"爱泼娜"摆脱了妇女、家内、宗教和仪式的上下文，进入在过去以男性为中心的实践活动和公共空间；不仅如此，男生女生共同学习接受"爱泼娜"训练的模式又消解了这项工艺原有的等级意味，从象征上和实践上都暗示了男女学生的平等。而在被殖民的上下文中更加意味深长的是，随着"爱泼娜"在训尼克坦日用品设计的频繁出现以及那些产品在印度各地，尤其在加尔各答的畅销，"爱泼娜"自家内向家外、自农村向城市、自被统治者的领域向殖民者的空间扩张，从而，悄然瓦解了代表着进步、象征着殖民权威的现代主义形式，宣示了一种不敢苟同于西方现代主义美学的现代设计姿态。

圣蒂尼克坦风格有很高的可识别性，首先它是一种折中主义。如果说西方的现代主义设计师拒绝折中主义，致力于创造具有视觉普遍性和抽象性的国际风格，那么，圣蒂尼克坦的设计师恰恰就是借助折中手段，喻示了一种合乎语境的世界主义（contextual cosmopolitan）立场。其中，"爱泼娜"之进入现代设计就充分展示了设计师合乎语境的意图与考虑，而当"爱泼娜"与非本地、非印度的工艺和设计结合起来时，则无论从技术上还是象征上都表明了打破隔阂、拥抱世界的国际视野。南达拉尔是圣蒂尼克坦风格最主要的缔造者之一，在开始掌管艺术学院以后，他有意识地偏离了孟加拉画派的朦胧雅致，转向更为"原始的"民间艺术，而对远东艺术的偏爱也使他自觉地运用流畅的线条和留白的设计手法。他与他的同事们广泛地吸收来源各异（以亚洲为主）的多种艺术、技艺和美学，比如爪哇的"巴提克"、日本家具设计、远东的白描、印度古典壁画、莫卧儿晚期的斋浦尔壁画，等等。如此芜杂的元素由偏向原始性的粗放质朴的风格统一起来，日本家具的极简形式则有助于缓和印度民间艺术的繁丽，使复杂的装饰母题变得简括化约的同时，"印度"感觉仍清晰可辨。圣蒂尼克坦这种折中倾向的风格正是对泰戈尔关于维苏瓦-帕拉蒂系"一所东方的大学"观点的视觉化，即"以亚洲思想和生活为立足点联合西方"，在这个文化中心，"印度教、佛教、耆那教、伊斯兰教、锡克教、基督教，及其他文明的宗教、文学、历史和艺术将与西方文化一起得到研究"。[39]而这所学校正承载了泰戈尔对"现代性"的理解：有别于进步论脉络的"另一种现代性"，一种合乎语境的现代主义（contextual modernism）。

1930年代，甘地领导的民族独立运动成功地把城市资产阶级的目光吸引到农村，训尼克坦技艺学院的产品则正好将具有乡土气息和质朴生活的"印度"视觉化，塑造了一种新的趣味，它与"斯瓦代什"（Swadeshi）[40]密切联系。据女作家玛特里耶（Maitreyi Devi，1914—1990）回忆，她十六岁时来到圣蒂尼克坦泰戈尔家里做客，在由技艺学院产品布置的客厅里第一次感受到"真正的'斯瓦代什'美学"，其特征在于低矮的坐具，手工纺织的窗帘和窗帘边饰上简化了的传统母题。玛特里耶回到加尔各答的家里就把她的维多利亚风格的床腿切去一段，使其变得低矮，看起来更加"东方"。[41] 1947年印度独立以后，在欧洲各国以设计树立起民族身份和文化认同的时候，圣蒂尼克坦风格成为印度家用产品室内装饰设计的同义语，在外国电影的印度场景中时有出现。[42]

圣蒂尼克坦风格在与自然、传统和生活的亲近方面类似于斯堪的那

维亚在1930年代发展起来的有机现代主义。它本身即是一种具有国际化性质的"印度"风格，在保留了与自然和传统亲和力的同时又呈现出现代性的简洁面貌，这使它更易于与国际现代主义风格相协调。印度独立后，新组建的政府为了更快地迈向现代化和工业化积极引进国际现代主义设计，1959年在新德里举办了名为"美国与欧洲的今日设计"（Design Today in America and Europe）的展览，展品全部来自二战后西方优良设计（good design）的仲裁者纽约现代艺术博物馆（Museum of Modern Art）。同年，作为这次展览的延续，政府出版了《简洁家具与室内装饰》（Simple Furniture and Interior Decoration），这是一部确立和传播印度优良品位的指南读物，指导公众如何以合理价格和有用物品进行室内陈设，在书中，"摩罗"矮凳及圣蒂尼克坦的其他产品与欧洲的现代主义家具并置，搭配而成理想的现代室内设计范本。同样的设计美学和趣味的传播也可见于1957年开始发行的艺术杂志《设计：建筑、应用艺术和自由艺术评论》（Design: Review of Architecture, Applied and Free Arts）。从某种意义上，这是否可以看作继1922—1923年加尔各答包豪斯展览之后，圣蒂尼克坦与包豪斯的又一次相遇？

（本章执笔：黄虹）

第7章注释

[1] 参阅 Stella Kramrisch, "Exhibition of Continental Paintings and Graphic Arts", in *Catalogue of the Fourteenth Annual Exhibition Indian Society of Oriental Art Samavaya Mansions Calcutta*, December 1922, pp. 21。

[2] 参阅 Krishna Dutta and Andrew Robinson, *Rabindranath Tagore: The Myriad-Minded Man*（New York: St. Martin's Press, 1995）, pp. 219。

[3] 圣蒂尼克坦杰出艺术史家施巴·库马（R. Siva Kumar）曾在文章和访谈中论及泰戈尔参观了魏玛包豪斯。但2017年10月，笔者曾就此当面请教库马教授，他否定了自己早年的看法。此外，还有一些学者认为泰戈尔曾在包豪斯与艺术家座谈。据一直在圣蒂尼克坦工作的德国作家和翻译家马丁·卡姆普琛（Martin Kämpchen）披露（2013年），印度和德国学者仍然未能从档案材料中找到可支持此说的证据。泰戈尔在德国与包豪斯的直接接触可能是一些误传，泰戈尔曾在达姆斯塔特黑森大公的庄园里和艺术家座谈，而泰戈尔刚离开德国不久，苏菲主义诗哲穆尔希德·伊纳亚特·康（Murshid Inayat Khan）访问了包豪斯并在那里演讲。在德国的公众舆论中，穆尔希德·伊纳亚特·康和泰戈尔的到访常常相提并论。参阅黄虹《家与世界：泰戈尔的艺术乌托邦》，未刊书稿。

[4] 参阅 Charles Harrison and Paul Wood (ed.), *Art in Theory 1900—1990* (Malden: Blackwell Publishers Inc, 1999), pp. 266-267。

[5] 参阅 Hermann Graf Keyserling, *Das Reisetagebuch Eines Philosophen*, vol.I, Darmstadt, 1922, pp. 402。

[6] 泰戈尔在德国受到比在其他国家更狂热的欢迎，他关于精神的布道得到德国人热烈得近乎疯狂的响应，从柏林到慕尼黑再到达姆斯塔特的演讲场场爆满。据说驻柏林的英国大使夫人想要去听演讲座，但欢迎诗人的人潮把街道塞得水泄不通，她非但进不了演讲厅，连街道也挤不过去，一份伦敦报纸形容那种狂热是"英雄式崇拜"。参阅 Krishna Dutta and Andrew Robinson, *Rabindranath Tagore: The Myriad-Minded Man*, pp. 234; Kris Manjapra, *Age of Entanglement: German and Indian Intellectuals Across Empire* (London: Harvard University Press, 2014), pp. 99-100。

[7] 参阅 Kris Manjapra, *Age of Entanglement: German and Indian Intellectuals Across Empire*, pp. 98-101。

[8] 参阅 Boris Friedewald, "The Bauhaus and India: A Look Back to the Future", in Regina Bittner and Kathrin Rhomberg (ed.), *The Bauhaus in Calcutta: An Encounter of Cosmopolitan Avant-Gardes* (Berlin: Hatje Cantz, 2013), pp. 117-131。

[9] 参阅 Bruno Adler, *Utopia: Dokumente der Wirklichkeit* (Weimar: Utopia Verlag, 1921)。这本书中大部分印刷图版由伊顿设计和制作。

[10] 费宁格得悉自己的作品已安全出发，在1922年9月6日写给妻子的信中形容它们"愉快地在驶向加尔各答的路上"，又极富戏剧性感情地叹道："噢，这傻甜呀——"[Oh, girlie——]。Boris Friedewald, "The Bauhaus and India: A Look Back to the Future", in Regina Bittner and Kathrin Rhomberg (ed.), *The Bauhaus in Calcutta: An Encounter of Cosmopolitan Avant-Gardes*, pp. 129。

[11] 康定斯基:《康定斯基:文论与作品》,查立译,中国社会出版社,2003,第17-18页。

[12] 参阅 Paul Westheim (ed.), *Indische Baukunst* (Berlin: Orbis Pictus, 1919), pp. 14。

[13] 参阅 Boris Friedewald, "The Bauhaus and India: A Look Back to the Future", in Regina Bittner and Kathrin Rhomberg (ed.), *The Bauhaus in Calcutta: An Encounter of Cosmopolitan Avant-Gardes*, pp. 117。

[14] 同上书。另可参阅 Hans M. Wingler (ed.), *The Bauhaus: Weimar, Dessau, Berlin, Chicago*. trans. Wolfgang Jabs and Basil Gilbert (Massachusetts: The MIT Press, 1978), pp. 36。但在同一个上下文中，Hans 所编辑的文献未见"印度的

和哥特的奇迹"字眼。

[15] 参阅 Kris Manjapra, *Age of Entanglement: German and Indian Intellectuals Across Empire*, pp. 243-236。

[16] 参阅 Stella Kramrisch, "Exhibition of Continental Paintings and Graphic Arts", in *Catalogue of the Fourteenth Annual Exhibition Indian Society of Oriental Art Samavaya Mansions Calcutta*, pp. 23。

[17] 参阅 R. Siva Kumar, "Santiniketan: The Making of Contextual Modernism", in Santiniketan, *The Making of Contextual Modernism*（New Delhi: NGMA, 1997）。

[18] 参阅 Kris Manjapra, "Stella Kramrisch and the Bauhaus in Calcutta", in R. Siva Kumar（ed.）, *The Last Harvest*（New Delhi: NGMA, 2012）, pp. 34-40。克拉姆里希在1920年的时候写过一篇关于科尔纳绘画的文章，这个细节未必只属巧合，她是否曾向泰戈尔推荐过这位艺术家？我们不得而知，但她关于包豪斯展览的想法很可能是先与诗人商议后才向东方艺术学会提议并向伊顿发出邀请的。

[19] 苏娜雅妮是孟加拉画派大师阿班宁和戈甘南的妹妹，泰戈尔的侄女。克拉姆里希为了论证自己的主张，在批评中故意忽略了苏娜雅妮作为泰戈尔家族之一员所接受的高等文化教养、她对学院派艺术家拉维·瓦尔玛（Ravi Varma）艺术的喜爱，以及此前所受的艺术训练，夸大了她未受教育、视野狭小和未受污染的本真性。克拉姆里希向西方读者指出，印度艺术家未经训练的图像或许会被视为"一种失常，但在印度这属于历史悠久的传统，一种农业人民的传统"。事实上，苏娜雅妮属于城市资产阶层，出生于加尔各答文化氛围最浓厚的家庭，受过很好的教育；另一方面，无教养的农村画匠却是经历了长期的技艺训练，而且受到坚固的传统限制，因此，与其称苏娜雅妮为民间画家，还不如把她看作一名以很好的感受力运用民间母题的业余画家。

[20] 英国艺术史家威廉·阿彻（W. G. Archer）在他那本关于印度现代艺术的开山之作中，把泰戈尔的绘画推举为"印度自己生产出来的首批现代艺术"，参阅 W. G. Archer, *India and Modern Art*（London: Ruskin House, 1959）, pp. 49；印度著名策展人吉塔·卡普尔（Geeta Kapur）1982年在伦敦策划了以泰戈尔为首的6位印度画家展览，旨在勾画印度现代艺术发展脉络，她把泰戈尔视为印度第一位现代画家，参阅 Geeta Kapur, *Six Indian Painters*（London, 1982）, pp. 17。帕沙·密特和施巴·库马等当代杰出艺术史学者都把泰戈尔归入印度第一批现代艺术家之列，参阅 Partha Mitter, *The Triumph of Modernism: India's Artists and the Avant-garde 1922—1947*（London: Peaktion Books, 2007）; R. Siva Kumar, "Modern Indian Art: A Brief Overview", in *Art Journal*, Vol. 58, No. 3 (Autumn, 1999)。参阅黄虹《家与世界：泰戈尔的艺术乌托邦》，未刊书稿。

[21] 参阅 Philipp Oswalt, "Foreword", in Regina Bittner and Kathrin Rhomberg（ed.）, *The Bauhaus in Calcutta: An Encounter of Cosmopolitan Avant-Gardes*（Berlin: Hatje Cantz, 2013）, pp. 8。

[22] 参阅 Charles Harrison and Paul Wood（ed.）, *Art in Theory 1900—1990*, pp. 338-340。

[23] 参阅 Hans M. Wingler（ed.）, *The Bauhaus: Weimar, Dessau, Berlin, Chicago*. trans. Wolfgang Jabs and Basil Gilbert, pp. 32。

[24] 参阅 R. Tagore, *Creative Unity*（London: Macmillan and Co., 1922）, pp. 200-201。

[25] Visva-Bharati 字面意思是"国际-印度"，泰戈尔希望把它建成一所吸纳东西方智识成就的东方文化研究中心和精神自由的学校，在泰戈尔生前，它不举办考试也不颁布学位，但是为了更易于让人理解，泰戈尔也常常把它称为大学。1951 年，尼赫鲁把维苏瓦-帕拉蒂艺术学院收归国有，更名为维苏瓦-帕拉蒂大学（Visva-Bharati University）。另外，圣蒂尼克坦是地名，范围囊括了维苏瓦-帕拉蒂及附近的许多村庄和社区，但它由于泰戈尔而闻名，人们都约定俗成地把泰戈尔在此地创办的学校（包括最初的实验学校和后来的维苏瓦-帕拉蒂）称为"圣蒂尼克坦学校"，本文亦以行文需要依此习惯。

[26] 参阅 Letter to Otto Meyer on December 7, 1921, in T. Schlemmer（ed.）, *The Letters and Diaries of Oskar Schlemmer*（Evanston: Northwestern University Press, 1990）, pp. 115。

[27] 参阅 Kenneth Frampton, *Modern Architecture: A Critical History*（London: Thames & Hudson, 2007）, pp. 126。

[28] 参阅 Hans M. Wingler（ed.）, *The Bauhaus: Weimar, Dessau, Berlin, Chicago*. trans. Wolfgang Jabs and Basil Gilbert, pp. 4-5。

[29] 在 1919 年 7 月包豪斯年度学生作品展上的讲话中，格罗皮乌斯已经明确地把手工艺与赚钱联系起来，参阅 Hans M. Wingler（ed.）, *The Bauhaus: Weimar, Dessau, Berlin, Chicago*. trans. Wolfgang Jabs and Basil Gilbert, pp. 36。

[30] 帕沙·查特古：《我们的现代性：帕莎·查特古读本》，上海人民出版社，2013，第 76 页。

[31] 桑陀尔部落是印度最大和最古老的部落族群之一，广泛分布于西孟加拉邦农村，他们独立于种姓制度之外，被吠陀印度教视为"不可接触者"。桑陀尔人至今保留着自己的语言和宗教，近代以来，他们的舞蹈、音乐、壁画及其他手工艺引起许多西方和印度学者的关注。

[32] 肯纱是流行于孟加拉乡间的刺绣工艺，以独特的针法著称。

[33] 参阅 L. K. Elmhirst, *Rabindranath Tagore: Pioneer in Education*（Santiniktan: Visva-Bharati,

1961), pp. 16。

[34] 参阅 Andre Karpele, "Vichitra", in *Santiniketan Patrika* (Chaitra, 1923), pp. 31–32。

[35] 参阅 Tapati Dasgupta, *Social Thought of Rabindranath Tagore: A Historical Analysis* (New Delhi: Abhinav Publications, 1993), pp. 167。Slöjd 是以手工艺为基础的教学体系，1865 年始创于芬兰，随后流行世界各地，并因地制宜地被不断修正和完善。训尼克坦技艺学院主要采用瑞典的施力得教学体系。

[36] 参阅文献 "Silpa Bhavan Report, 1935", in *Visva-Bharati Archives*, Santiniketan。另参阅 Kumkum Bhattacharya, *Rabindranath Tagore: Adventure of Ideas and Innovative Practices in Education* (London: Springer, 2014), pp. 83。

[37] "爱泼娜"是一种典型的农村妇女艺术，以大米磨成的粉末在地上和墙上绘制出赏心悦目的白色图案，在圣蒂尼克坦周边农村土房内外随处可见。

[38] 参阅 A. Tagore, *Banglar Brata* (Calcutta: Visva Bharati Granthalaya, 1919)。

[39] 参阅 Uma Das Gupta, *Tagore: Selected Writings on Education and Nationalism* (New Delhi: Oxford University Press, 2010), pp. 146–147。

[40] Swadeshi 是梵语 Swadesh 的形容词，Swa 意谓"自我""自我的"，desh 意谓"国家"，Swadesh 是"自己的国家"。"斯瓦代什"往往泛指旨在抵抗英帝国殖民、改善印度本土经济环境的运动，其策略包括抵制英国商品、支持国货等。

[41] 参阅 Maitreyi Devi, *It Does Not Die: A Romance* (Calcutta: Writers Workshop, 1976), pp. 27–28, 37–39。

[42] 参阅 Atreyee Gupta, *The Promise of the Modern: State, Culture, and Avant-gardism in India (ca. 1930—1960)*, unpublished PhD dissertation, pp. 193。

第 7 章图片来源

图 7-1 源自：Bruno Adler, *Utopia: Dokumente der Wirklichkeit* (Weimar: Utopia Verlag, 1921), the cover.

图 7-2、图 7-3 源自：Partha Mitter, *The Triumph of Modernism* (London: Reaktion Books, 2007), pp. 20, 43.

图 7-4、图 7-5 源自：作者拍摄（作者本人保留版权）．

8 设计的诱惑：民国前期女性视野中的摩登文化

8.1 阴性化的现代性

汉语中作为 modern 音译的"摩登"一词约出现于 1920 年代末。1934 年,《申报月刊》第 3 卷 3 号"新词源"栏对"摩登"作出如下解释：

> 摩登一辞，今有三种的诠释，（一）作梵典中的摩登伽解，系一身毒魔妇之名……（三）即为田汉氏所译的英语 Modern 一词之音译解。而今之诠释摩登者，亦大都侧重于此最后的一解，其法文名为 Moderne，拉丁又名为 Modernvo。言其意义，都作为"现代"或"最新"之义，按美国韦伯斯特新字典，亦作"包含现代的性质"，"是新式的不是落伍的"的诠释（如言现代精神者即称为 Modern spirit）。古今简单言之：所谓摩登者，即最新式而不落伍之谓，否则即不称其谓"摩登"了。

是语据韦伯辞典中之 modern 来解释汉语中之"摩登"，固然非误，却不免将问题简单化。张勇在分析这条材料时指出："'摩登'虽是'modern'的音译词，但在汉语的语境中已经获得了相当不同的意涵。"确实，在汉语语境中，"摩登"这一概念产生后，迅速承载了与通常所言"现代"有异的内容，而"更根本的原因在于，1920 年代末期以来上海都市文化尤其是消费文化的繁荣，社会、文化上的一类新潮消费现象需要寻找适当的表达和命名。"[1]就在《申报月刊》解释"摩登"的那一年，《时代漫画》上有篇文章写道："据说人们都说喜欢新，而厌弃旧的。像近来人们喜欢'摩登'就是；不要说妙龄姑娘或者年轻男子无一不摩登，即使鸡皮鹤发的老婆婆，也有些心向往之呢。"[2]

不过，"摩登"的这种有别于"现代"而与都市时尚、消费文化联系在一起的意蕴，与其说是在汉语语境中的特殊滋生物，还不如说是

在西方语言中 modern 及相关术语群中早已存在的面向。雷曼（Ulrich Lehmann）曾对法语中的 mode（时尚）与 modernité（现代性）这两个概念作出比较，并指出"不仅这两个概念的词源——拉丁语 modus——透露出这两种现象之间的紧密联系；并且，这两个概念的内在观念，它们的美学表现，还有对它们的历史解读，都平行地随着岁月的变迁而发展，这种情况也指出，无论是就精神而言，还是从外观来看，la modernité 与 la mode 都是一对姊妹。"源自拉丁语 modus（手法、风格）的 mode 于 1380 年已出现于法语，但直至 19 世纪中叶才在人们的日常交谈与文学作品中普遍地指向服饰风格，与此相应，也出现了"阴性化"（feminization）的过程。该词的阳性形式 le mode 首先表现变动规则与循环预期，左右着某项行为或者某种历史进程变化发展的方式；而其阴性形式 la mode 则指向时尚美学以及与时尚相关的产业、商业，并且暗中颠覆 le mode 的既定规则，没规没矩地挑战固定化的行为模式（mode of behavior），进而召唤诗性的想象（poetic imagination）。至于 la modernité，一方面 la mode 是其基本词源，另一方面又显然与 le moderne 有关，后者源自拉丁语 modernus 或更早的 modo，而拉丁语中这两个概念除了具备指向某段时间的意涵之外，也带有指向某种风格的意味。在后来的发展过程中，modo 从 5 世纪时的"唯一""原本""亦""刚刚"转变为 12 世纪的"现在"，而 modernus 不仅仅指向某种"崭新的"事物，也指向"实在的"事物，也就是说，"某种只不过是被置于专门与其往昔作临时对照之位置的事物，忽然被人们在某个'历史结构'（**historical** construct）之内建立起来"。[3] 简言之，"现代性"具有两个面向，一个是由阴性的 la mode 所强调的"时尚"，另一个则是由阳性的 le moderne 所凸显的"崭新"与"现在"。

在清末至民国前期，"现代性"这两个面向都在汉语语境中出现。中文"现代"之翻译，是间接取自日文"现代"（gendai）对欧语 modern 的翻译，而"摩登"则是对英文 modern 的直接音译。[4] 但正如张小虹所指出，除了文化翻译路径截然有异，这两个概念在构建"现代性"的时间意识与感性形象上，也呈现出不同的文化与性别意涵。作为意译词的"现代"更多具备 modo 之"现在"与 modernus 之"新"的意涵，隐含着一种"古／今、旧／新的时间对立与古代／现代在线性想象上的断裂"。而相对来说，"摩登"更像是身兼 le moderne 的"音译词"与 la mode 的"意译词"，它并未清晰地强调那种时间对立与线性预设，但却在近现代汉语文化的使用过程中"逐渐发展出充满（女性）时尚、大众消费与都会生活的文化想象与历史联结"。也就是说：

原本法文 la modernité 所共同蕴含的"现在"与"时尚",在中文的文化翻译过程中,似乎一分为二,分别隶属于"现代"与"摩登"二词,前者凸显"现在"与"崭新",后者强调"时尚"与"都会",前者代表文明与进步,后者标示新潮与流行,前者易与国族主义联结而呈现"阳性化",后者易与女性、通俗与消费文化联结而"阴性化"。[5]

如果说,现代性就像由一片海域波及另一片海域的汹涌海浪,那么,阳性化的现代性就是那些高扬起来并迎向天空的巨大浪花,而阴性化的现代性就是那些飞溅起来并向四周散落的细小浪珠。与势不可挡、清晰可见的前者相比,后者是如此纷碎,如此无序,如此难以捕捉,以致在隔着一定距离时观看时,往往被人们有意或无意地忽略不计,似乎全然不曾存在。例如,于尔根·哈贝马斯(Jürgen Habermas)将现代性规划与启蒙运动的理性原则联系在一起,认为现代性规划旨在通过理性话语的预设实现共识,从而把人类凌乱纷繁的"生活世界"(life world)统一起来。[6] 不无讽刺意味的是,在这样一些宏大的"规划"中,细碎的"时尚"或"摩登"通常找不到立足之地。

就设计史而言,在现代运动中人们对机器美学、抽象风格、功能主义等的推崇,也确实印证了现代性规划的理性特征。这场崇尚理性的运动带有鲜明的男性气质,要求设计行为从精神内涵、外在表现都成为一种令人信服的理性活动。与文艺复兴时期人文主义者厌恶哥特式,18 世纪新古典主义者抗拒巴洛克、洛可可相似,现代运动的拥护者也往往反对"非理性""女性化"的商业文化。[7]

然而,现代性本身从来就不缺乏"摩登"的一面,那种充满阳刚气息的现代性规划并不能被完全涵盖整个现代性本身。汪晖指出:"现代性也可以分为精英的和通俗的,这种二分法也可以说是现代性的标志之一。……精英们的现代性主要表现为不断创造现代性的伟大叙事,扮演历史中的英雄的角色,而通俗的现代性则和各种'摩登的'时尚联系在一起,从各方面渗入日常生活和物质文明。"[8] 充满理想和激情的现代主义设计师的工作,充其量只是创造了一些充满现代感的物品,而无论它们在被构想、制作的过程中承载了多么深远伟大的乌托邦内涵,它们的实际意义只有在进入市场并且被消费之后才可能得以实现。[9] 而一旦进入市场成为消费文化的一部分,一切"现代"的物品都只不过是某个"摩登"玩意。

但上引汪语有必要稍加修正:就绝大部分现代主义话语而言,二

分法本身并不足以作为现代性的标志之一,它还必须是一种厚此薄彼的二分法:褒扬阳性化的"现代",贬损阴性化的"时尚"。在主要由男性精英所规划的"现代"语境中,消费"时尚"或"摩登"似乎是一件可耻的事情,与此种消费联系在一起的大众文化则呈现出女性化的特征,"它经常被描绘成席卷一切的、非理性的、情绪化的,诸如此类。因此,这些品质不仅和男性化形成对照,也和文化的现代主义相对,它们是强硬的、严酷的、理性的,而且总是保持警醒,让自身和流行事物保持距离。"[10]比如说,田汉在叙述自己创作《三个摩登女性》的动机时写道:

> 那时流行"摩登女性"(Modern Girl)这样的话,对于这个名词也有不同的理解,一般指的是那些时髦的所谓"时代尖端"的女孩子们。走在"时代尖端"的应该是最"先进"的妇女了,岂不很好?她们不是在思想上、革命行动上走在时代尖端,而只是在形体打扮上争奇斗艳,自甘于没落阶级的装饰品。我很哀怜这些头脑空虚的丽人们,也很爱惜"摩登"这个称呼,曾和朋友们谈起青年妇女们应该具备和争取的真正"摩登性""现代性"。[11]

试图赋予"摩登"以积极正面的意义,其实就是企图将阴性化的现代性强行扭转为阳性化的现代性,这注定只能是徒劳。田汉后来也不能不随大流地在"时髦""时尚"的意义下使用"摩登"这个术语,例如在谈论谷崎润一郎笔下的女性时写道:"站在新兴阶级的观点,封建的良妻贤母(如朝子),资产阶级的摩登女郎(如干子),都没有什么好,都是恶。我们要求的是另外一种'善'的女性。"[12]但显而易见,无论是"头脑空虚的丽人们",还是"没有什么好"的"摩登女郎",都是一种负面形象。大约从1927年以后,摩登女郎的形象和生活方式在漫画、广告和电影中普遍受讽刺、批评与诋毁。

事实上,在1930年代中日文学与通俗杂志中,对摩登女郎的负面描写俯拾皆是,呈现着奇异的"浪荡子美学与女性嫌恶症":"对浪荡子而言,摩登女郎有的只是迷人的脸蛋和身体,无论打扮举止都需要他的指导。如果说他是服装设计师和创造者,摩登女郎就是服装模特儿,只能穿他设计的时装。或者我们可以进一步说,浪荡子同时兼具模特儿和设计师的角色;他创造自我,然而美丽无知的摩登女郎却是无法自我创造的,因此只是他的低等她我。"[13]在一个更宽泛、更深邃的"现代"语境中,阳性化的现代性与阴性化的现代性似乎也存在

着类似的关系。福柯（Michel Foucault，1926—1984）曾一针见血地指出，"成为现代……是将自己视为一个复杂而艰深的精心阐述而成的对象：波德莱尔以其时代的语汇称此种精心阐述为浪荡子美学（dandysme）"。[14]如果说，摩登女郎的形象从根本上说是浪荡子在自我凝视时所创造出来的产物，那么，女性化的大众文化也必然属于（阳性化的）现代主义美学在进行自我精心阐述时的重要演构。毕竟，在众多历史文本中，摩登女郎的形象往往与缺乏理性的时尚消费联系在一起，莫名其妙地代表着现代主义的对立面，反衬着作为文化精英而充满理性光辉的现代主义者的崇高与伟大。一语以蔽之，"作为女性的大众文化"就是"现代主义的他者"：

> 毕竟，现代主义艺术品的自治（autonomy），一直是某种抵抗、某种绝弃以及某种压制的结果——对大众文化的迷人引诱的抵抗，对试图取悦更大范围受众的欢愉的绝弃，以及对有可能在时代交接边缘关于如何成为现代（being modern）的各种苛刻要求产生威胁的一切事物的压制。……毕竟，按照传统惯例，大众文化的引诱已经被描述成这么一种危险，即人们在迷梦与幻想中丧失自我，仅仅消费而不事生产。于是，尽管现代主义美学无可辩驳地具有反对布尔乔亚社会的立场，但在此处所描述的现代主义美学及其工作伦理似乎以某种基本方式也位于布尔乔亚社会的现实原则（reality principle）而非欢愉原则（pleasure principle）的一边。正是归功于这一事实，我们才有了一些伟大的现代主义作品，但这些作品作为彰显现代性的自治杰作，其伟大离不开那些通常是肤浅的性别题铭（one-dimensional gender inscriptions），这些性别题铭恰恰就内在于这些作品的机制建构（constitution）之中。[15]

然而，这种"肤浅的性别题铭"本身就是对性别差异的抹杀，因为它企图以男性的标准来规定和约束女性，同时也就遮蔽了后者的真正存在。就民国前期摩登文化而言，这最明显地体现于如下事实：按照与国族主义联结的现代主义论述，被定义为"国民"的女性是通过国族主义化的消费而实现的。在"国货运动"（national products movement）中，妇女被视为中坚力量，"我们最低的限度，当然要用国货衣料，才可以使人敬重，这是一定的。……从没有听见那（哪）一个庙宇里的佛，用洋金或克罗米来装镀，当然是用中国的赤金叶子来装的……所以太太奶奶们尤其应该懂得这个道理，从今以后，采用国货

衣料来做衣服。……妇女是到处受人欢迎的，她的一举一动，都使人注意，所以她能提倡或实地购用国货，一定可使任何人敬重而且易于一倡百和，正和装了金的佛，十分妙相庄严。"[16]而时髦女性消费者，尤其是被称为"摩登女郎"的新式女性，"成为不应如何消费的范例"：她们是"贤妻良母"的对立面，没有管理好家庭细务，反而深受摩登文化的影响；作为时尚的制造者，她们的选择被城市乃至全国的其他底层阶级所模仿，但她们竟然消费舶来品，崇洋媚外，罪大恶极；她们是导致国家衰败与落后的幕后推手，无异于叛国；她们错误地理解了"现代性"的含义，盲目地把外国的摩登玩意等同于现代性，却不知真正具有现代性的东西应该是国货；等等。[17]她们似乎再一次印证了那种关于"红颜祸水"的陈腔滥调，俨然就是佛典中那个勾引阿难的摩登伽女，亦即本章第 8.1 节开篇所引 1934 年《申报月刊》"新词源"栏对"摩登"的第一条解释中的"身毒魔妇"，其妖冶魅惑恰成佛之妙相庄严的对立面。并非偶然地，《申报月刊》关于"摩登"的解释丝毫无意涉及"时尚"亦即阴性化的现代性，而那一年恰恰就是妇女国货年。也就在同一年，有篇文章讥讽"摩登官僚……一见摩登伽女，立即拜倒裙下，于是左拥右抱，出入富丽洋房，驰骋十里洋场，开口讲礼义廉耻，闭口讲国货应该提倡。"[18]

总而言之，除非妇女通过消费国货而和爱国、救国这些宏大叙事关联起来，否则就不算一名合格的女性"国民"。也就是说，她们个人的身体、衣着、审美观念、时尚追求，等等，都与国民群体的审美素质和精神境界相联系，被归纳为整个民族国家宏大建制的一部分。

此处并不打算质疑在特定历史时期国族主义运动的合理意义，而仅仅试图在具体分析民国前期女性视野中的摩登文化以前，略微强调一下下述思路的重要性：那种"肤浅的性别题铭"，在为了"彰显现代性"的同时，是否可能也通过割除"现代性"本身存在的一些有损其清晰形象的因素，而对之造成一种损害？更具体地说，遵循阳性层面的"现代"标准，去规训本应主要归属于阴性层面的"时尚"文化，是否会通过使后者失声而破坏了本应更完整的"现代性"本身？可以肯定的是，当对"时尚"亦即 la mode 的消费被强行转化为对"现代"亦即 le moderne 的消费，这种消费的主体也许仍然是现代主义者，但却是通过消费之外的事物而非消费行为本身才成为具有某种现代性的主体。换言之，这种规训并不像其表面上的那样强调消费与现代性的联系，恰恰相反，它以否认消费领域本身可能具备任何现代因素为前提，而正如英国社会学家唐·斯拉特（Don Slater）所指出：

消费者也是现代性的英雄。这或许听来有点奇怪，因为传统中的英雄主义是与追求物质行为有别的高贵行为。但是，当布尔乔亚阶级破坏这样的关系，并以一种在历史上引人注目的形式，让其本身变得高贵之时，消费者便转为真正的英雄：布尔乔亚的自由传统与物质的追求、科技进步，与根基于追寻自利的个人自由脱不了关系。这是一种立基于"民主"的英雄主义：从个人最为平凡与过去被视为低下的欲望中（寻求舒适与追逐财富，渴求贸易与产业发展），可以发现得以改变自然与社会，并且透过个人选择与私密选定的欲望征服它们的英雄意志与智慧。消费者之所以是英雄，是因为他是象征理性与自治的存在，是因为只有透过他自我界定的需要，才能赋予经济与政治制度合法性。布尔乔亚的英雄"男子气概"只存在于整体中的一部分，因为它设定了女性是不理性、受操弄与家居的消费者。[19]

以此视角观之，独立于宏大叙事之外的摩登消费，未必不是展现了一种与"现代性规划"截然有别的现代性，而追求摩登的女性消费主体，也未必如主流男性话语或"肤浅的性别题铭"所描述的那般缺乏理性甚或徒为拜物主义者。更公允的立场至少应当考虑这么一种可能性：是摩登消费这一行为本身而非任何外部事物，才建构了她作为某一个现代主体的理性，而要充分理解这种建构，我们就必须尝试从她自身而非任何"现代主义的他者"的视角去观看摩登文化。

8.2 漫游者的迷宫

波德莱尔（Charles Pierre Baudelaire，1821—1867）曾借用爱伦·坡（Alan Poe，1809—1849）的小说《人群中的人》（*The Man of the Crowd*）的标题对"漫游者"（flâneur）这一概念作出著名的解说。在波德莱尔看来，漫游者之所以可能成为"现代生活的画家"，首先是因为他融入了人群之中，并且同时作为一名观者：

> 对这理想的漫游者来说，对这热忱的观者来说，在普罗大众的中心建起居所，在起起落落的运动之间的短促与无限当中建起屋宇，这是一种巨大的欢乐。……于是，一个普适生活（universal life）的爱好者进入人群之中，仿佛人群就是一个储有无限电能的储存库。或者我们可以把他比作一面如同人群本

身一般广袤的镜子；或者比作一个带有意识的万花筒，它对人群的所有运动都作出回应，并且重现生活的多样性，重现生活中种种成分的优雅的光辉（flickering grace）。[20]

而后来在瓦尔特·本雅明（Walter Benjamin，1892—1940）的论述中，漫游者这位热忱的观察者不仅是融入人群中的人，而且进入百货商场这样一种奇异空间并沉浸于其中：

> 于其漫游中，人群里的人在一个较晚的时刻步入某个百货商场，那里仍有许多顾客。他四处闲逛，就像一个熟识该场所门径的人。……坡让这位不安定的人在这集市中耗了"一个半小时，或差不多这么长时间"。"他进入一间又一间商店，不问任何货物的价格，也不发片言只语，而以一种粗野而空虚的凝视观看所有的物品。"如果拱门街正如在漫游者眼中所见的街道那样是室内（intérieur）的经典形式，那么，百货商场便是显示室内衰落的形式。集市是漫游者最终的晃荡场所。如果对漫游者来说，从一开始街道就已变成一个室内，如今这个室内就变成了一条街道，并且他在商品的迷宫中漫游穿行，正如他曾经在城市的迷宫中漫游穿行那样。……漫游者是被遗弃在人群中的人。就此而言，他与商品有着共同的处境。他并未意识到这种特殊处境，但这并不削弱该处境对他的影响；并且，极其幸运地，这种处境渗透了他，就像是能够对他所经历的许多羞辱进行补偿的某种麻醉药。漫游者所向之投降的这种沉醉（intoxication），就是顾客人流所涌向之商品的沉醉。[21]

如果说，由福柯所界定的那种浪荡子美学强调思维的力量，因为它要求主体在人群中通过一种苦心经营的观察而变得清醒，那么，由本雅明所描述的这种漫游者与商品共享的处境则强调观看的体验，因为它允许主体在"商品的迷宫"通过"一种粗野而空虚的凝视"而陷于沉醉。

作为"商品的迷宫"的最佳范例，百货商场鼓励人们重视"看"的体验而非其他感官功能，这样一个在消费领域的事实对"现代设计"这一概念的意义并不亚于任何来自生产领域的机械化与标准化因素。正如彭妮·斯帕克（Penny Sparke）所指出，在旧式市场货的摊购物活动中，触觉和嗅觉也同样重要，而在现代购物方式与消费活动中，视觉却占据着支配地位。这种转变标示了一个通常被称为"现代"的时期，在这个时期，商品与环境的物质文化构成披上了"现代性"的神

奇光辉，它由现代设计师所创造，由现代公众所体验与消费。[22]

百货商场大约在19世纪中叶出现于欧美，最早如巴黎的波玛榭（Bon Marché）、纽约的史都华商店（Alexander Stewart's）等，此后逐渐作为都会象征占据全球各大都会的繁华区域。在中国，19世纪后期英商已在上海设立百货公司，20世纪初华商亦积极投入百货业市场。此后，百货公司纷纷出现于香港、广州、上海、汉口、天津等城市，尤其集中于上海。在一部1911年出版的面向英语读者群的上海导游手册中写道："洋楼占据着南京路的两边，远至江西路口。许多最好的商店，无论是洋商开的还是华商开的，都位于此。……几乎每天这条路上都是熙熙攘攘的人群；步行者、丝绸商人、各国人士、手推车、人力车、四轮马车使这条路成为一个独特的研究课题。"[23] 从清末民初开始，对造访上海的外地游客而言，前往南京路的百货公司购买现代的奢华物品是"必要而令人神往的仪式"。[24] 民国时的人甚至出现了"到北京逛博物馆和公园，到上海逛百货公司"的说法。[25]

1926年有篇文章提到，"社会对百货商店之观念，不外入时、可靠、便利三者"。第一条所谓"入时"，即指商品属于摩登时尚，具有"现代性"：

> 吾人每购一物，莫不欲其入时。物果入时，始不负采购之本意，而金钱亦不致虚掷。百货商店于重要商埠，均派有专员，随时报告一切……此项专员之任务，终日不外乎刺取时新之式样，以适合社会之需求。一有所得，立即电告公司，公司于得讯后，凡能仿制者，立命巧匠为之，其不能而必需者，则出资采购之。故世界新式之物品，上海乃莫不有之。……百货商店所采办时新物品，固亦因社会之需求而后加以供给者也。果社会不此之需，则亦奚必从事采办哉！以言小商店，则魄力无百货商店之雄厚，其所购求，往往为经济所限，不能特派专员于各埠，故其出售之物品，往往过时，虽此等商店，亦有相当之顾客，然不足与言入时也。且上海妇女，不出购物则已，如欲购物，则辄有一口头禅曰：我将往先施、永安（今后新新亦与其列）。由此可知先施、永安入人之脑维深矣。凡上所言，均社会对于百货商店之入时观念也。[26]

这段引文最后突然提到上海妇女，绝非偶然。左拉曾经将百货公司比喻为"仕女天堂"，美国百货大亨爱德华·法林（Edward Filene）则称其为"没有亚当的伊甸园"，这都显示了作为消费空间的百货商场存

在着明显的性别建构。百货商场对女性的诱惑力实在太大，人们可以不算太夸张地说，只要涉及"入时"这个特征，她们恨不得把整个百货商场搬回家。1934年有幅漫画（图8-1）形象地展示了这种欲望。1937年圣诞前夕有社评说："要相信这不是一个'男人的世界'，从现在开始到圣诞节，去一趟大百货公司，你就会找到最好的理由。永安、先施、新新、大新——女人已经把这里占为自己的领地。"[27]与她们相比，也许爱伦·坡与本雅明笔下的男性漫游者都显得太冷静节制了。

图8-1 復渠《百货商店减价期中的妇女心理》（1934年）

注：此为《大众画报》第6期刊登的漫画。

百货公司非常清楚这一事实，处心积虑地采取各种可能的手段以促成漫游者尤其是女性漫游者的"沉醉"。首先得让她们步入这"最终的晃荡场所"，因此百货商场的门面与空间设计无比重要。比如说，上海永安公司（图8-2）处于南京路和浙江路之间，其大门设于这两条公路路的交叉口处。地面层大概总共有27个部门，每一部门各自于不同的位置负责销售不同类型的消费品。由其平面图（图8-3）可知，"女式部"位于于靠近百货公司的"二号门"入口和"一号门"入口，这两个入口都是人流量较大之处，尤其是靠近南京路的二号门，它处于一个转角位，门口外面两边的路人都能看到它。这样的设计不仅为有目的性的女顾客提供了极大的方便，并且还能引起路过的目标女性消费者。此外，一号门临近"饮冰室"和"大东旅社"，将女式部设置于与这两个休息空间邻近之处，这似乎也透露出百货公司的如下意图：女性顾客若逛得太累，可以方便地到饮冰室稍作休息——在百货大楼的饮冰室饮冰，这本身又是一桩摩登事情——，然后再继续逛，从而延长消费时间；在大东旅社住宿的女性旅客也可以方便地到达女性专属区域，开始"扫货"。假使留意到这一点，下面这种颇易为人所忽略的史料便显得意味非比寻常：1921年，浙江省立第一女子师范学校的毕业旅行曾经把永安百货公司列为参观地点之一，"此次来沪，注意沪地女子生活及职业教育，以便归省服务桑梓，以谋女子生活之发展"。[28]

图8-2 永安公司大楼（1918年建成）

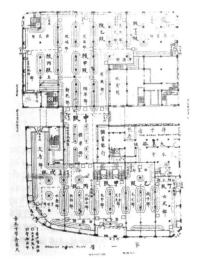

图8-3 永安公司平面图

同年广东高等师范学校学生至上海参观，亦特地将先施百货公司、永安百货公司列为游历地点。[29] 当时诸如此类的活动恐怕不在少数。那些风华正茂的异地女学生们是否可能恰好选择住在永安百货公司的大东旅社或其他邻近百货商场的住所？当她们为了了解上海女子的更"现代"的生活，而名正言顺地在这"商品的迷宫"中漫游穿行，并彻底地向"沉醉"投降的时候，她们与爱伦·坡笔下的那位步入百货商场的漫游者有何差异呢？她们会问货物的价格吗？会叽叽喳喳地发表意见吗？会以一种既好奇又欢快的眼神去凝视那些货物吗？这一切，真让人浮想联翩。

从平面图来看，永安公司地面层女式部所占面积比邻近部门宽敞将近一倍。这有部分原因在于，如此设计可以展示更多女士商品，为相对喜欢多样化的女消费者提供更多选择。但此外还有一个较隐形的重要考虑：为女顾客提供一个更为宽敞和舒适的购物环境。女人往往会花较长时间在挑选、比价上，在商场逗留时间相对会比较长，在这样的情况下，把空间设计得较为宽敞才能保持或提升她们在购物时的愉快感。百货公司焉能不明白，良好的购物环境有助于形成商品的光环，增加其对消费者的诱惑力。

另一种创造光环的手段是橱窗。晚清中国的一些商店已开始采用玻璃橱窗，至民国时，商家日益认识到橱窗之重要性。1920年有篇文章谈到，"开着这店，总须设法吸引顾客到你门前，到了门前，然后能吸引他进门，吸到柜台上，把货物吸到他衣袋里的钱。第一步把行人吸到门前，用什么法儿呢？人不是铁，任你在门前装着排门似的吸铁石，可也吸不上他。商店的吸人之法，就须利用窗饰。"[30] 1910年代率先在美国发展起来的各种橱窗设计手法于1920年代至30年代传入中国，尤其被上海百货公司行业欣然采纳。比如说，1920年上海惠罗公司翻新，"南京路及四川路门面，均收进五尺许，为走廊之用。走廊之内，均为玻璃窗，窗内陈设该公司所经售之各物，用最新之装设法布置之，且不时调换，故行人之经过彼处，必能注目。……想有此新门面及新法陈设，惠罗公司之营业，定能更为发达也。"[31] 再比如说，1934年大新公司建造时聘请美国建筑师葛安（John Graham）为顾问，葛安建议拆掉角落边门，扩大橱窗面积，因为"吸引人的商品展示并邀请顾客进入商店，永远是最重要的事情。你所有的竞争对手无不利用机会，尽可能把商店布置得引人入胜。随着上海愈来愈现代化，橱窗将会愈来愈重要"。而最终大新公司在一楼外墙装置了18座玻璃橱窗，形成毫无间断的玻璃墙。[32]

不难想象，橱窗之内通常以各种时髦物品为饰，如新近流行的帽子、衣裙等。这些商品本身已对许多女性充满诱惑性，而被置于橱窗上展示的时候，其魅力更是翻倍。橱窗是玻璃材质的，在光照之下将反射出如同钻石一般的光芒，在某些角度时刻吸引着途经人群的注意。橱窗本身的透明既让人对其内的摩登商品一览无遗，也相当于一堵透明的墙，在观者与商品之间产生距离。因为一览无遗，所以它们似乎唾手可得，但由于存在着距离，它们又是虽不难得到却尚未得到的摩登物品。甚至即使是平常无奇之物，只要置于橱窗之内，立刻就散发出靓丽而诱人的光辉，俨然成为"现代的"。从这个意义上说，玻璃橱窗就是现代性！

在室内，百货公司也常会利用玻璃橱柜展现商品。除了能够让商品看起来就像一个个透明宝箱中的物品之外，玻璃橱柜也使得顾客在观看这"宝物"时更自由、更方便。比如说，先施公司百货商场香水部出售香水、香油、牙膏、香粉、白兰霜、虎牌化妆品等[33]，而该部采用竖立的大玻璃橱柜（图8-4）展示这些充满女人味的零碎物件，如女顾客只需走近橱柜，保持矜持仪态，无需过分屈体低头，便能一览望尽各类货物。并且，由于橱柜是透明的，观者无论对哪一个商品感兴趣，走近便能观看，省下了部分与店员沟通的时间，减少直接兜售所可能产生的尴尬与压迫。与此相应，百货公司还会尽量提供良好的室内环境，例如新新公司要求售货员"对于本部货物及一切地方，应利用空闲时间随时整理，力求清洁美观，时令货品亦须注意陈列"。[34]

图 8-4　先施公司香水部柜台

此外，一些百货公司在设计橱窗的时候，还会充分利用灯光营造的氛围来吸引以女性为主的消费群。比如说，1920年上海惠罗公司翻新后，"晚间常用电灯照射，备日间办事甚忙人，晚上往观之用也。"[35] 这样的设计无疑相当于制造一种带有"温度"的夜景奇观，给予观者一种温馨、安全的感觉，能满足不少女性的心理需求。先施公司对"丝发部"产品特色的描述甚至不无得意地宣告，灯光镜面使其所售卖的产品更显得时尚：

> 绫罗绸缎，国货最优，熟纱拱纱，艳彩四流。雨丝霞绮，合时所求，电光镜光，克拔其尤。亦有华葛，来自杭州，花式趋时，质滑而柔。含风叠雪，宜春宜秋，何须薜荔，求诸山丘。[36]

8.3 视觉的痴迷

弗雷德里克·詹姆逊（Frederic Jameson）曾经说过："视觉之物（the visual）在本质上是色情的，也就是说，它的最终结果就是一种沉浸的、缺乏理性的痴迷状态"。[37] 在朝向这种痴迷状态迈进的路途中，月份牌可能是最迷人的一道风景线。这种诞生于清末上海的广告宣传画脱胎自传统中国节气表、日历表牌，被华洋商们用来推销商品，自其出现以来，便广为流行，于1920年代至30年代发展至其鼎盛期，被铺天盖地输往上海与全国各地城市甚至农村的家家户户。

美女月份牌是民国初期最受欢迎的月份牌类型。1918年，陈独秀曾在一篇号召美术革命的著名文章对这种流行艺术作出严厉批评："至于上海新流行的仕女画，他那幼稚和荒谬的地方，和男女拆白党演的新剧，和不懂西文的桐城派古文家译的新小说，好像是一母所生的三个怪物。要把这三个怪物当作新文艺，不禁为新文艺放声一哭。"[38] 陈氏此语，与十多年后许多文化精英对摩登女郎的批评极为相似。这是典型的男性精英话语，它要求以阳性化的"现代"彻底地取代阴性化的"时尚"，或者以换用詹姆逊的语汇来说，是企图颠覆视觉之物的色情本质，这注定只是徒劳。

作为一种广告媒介，月份牌的主要功能是为生产商宣传商品。但设计师却将商品本身置于月份牌的边角位置，而在中心位置着力于描绘当时社会流行的时装美女和都市生活场景。这种现象俨然本末倒置，其原因主要在于，月份牌是商家送给消费者的赠品，必须同时具有较强的观赏性与诱惑力，才能让消费者欣然地收下并带回家中，进而才自觉或不自觉地留意商品信息。也就是说，设计师不仅要让月份牌"好看"，还必须让具体的消费人群尤其是作为消费主力的新女性觉得"好看"。像陈独秀那样的批评声音完全不考虑女性作为月份牌广告画之目标人群的存在价值，未免有些自以为是。

周慕桥是最早可被识别出其个人风格的月份牌画家，尽管他的月份牌绘画带有明显仕女图趣味，但仍然呈现了一定的时尚因素。1914年他的一些月份牌绘画明显与此前他在《点石斋画报》《飞影阁画报》中呈现的风格有异，就女性形象而言，减少了传统仕女画的那种弱不禁风的气息，通常头发向后梳，发际线与前额相齐，上身穿着带有织绣滚边的及臀式高领外衣，下身穿着长褶裙或裤子，最重要的是，不再缠足的脚上套着西式高跟鞋。此外，画面顶部的"民国万岁"的字眼也透露出一些破旧除新的气息[39]（图8-5）。这样的画面将"现代"与

图 8-5 周慕桥为协和贸易公司绘制的月份牌广告（1914年）

图 8-6 郑曼陀为广生行绘制的月份牌广告（1928年）

"摩登"毫无违和感地置于一处，从某种意义上说，比许多男性精英话语所寄予厚望的"美术革命"更具有完整而纯粹的现代性。

大约同时，郑曼陀采用擦笔水彩法进行月份牌绘画创作，这种画法先用灰黑色炭精粉涂擦，再赋予水彩，能够产生更具立体感的人像，颇受大众欢迎，不久便成为月份牌广告画的主流技法。在郑曼陀于1928年香港为广生行绘制的一张月份牌广告画（图 8-6）中，两位女子打扮时髦，左边的那位在宽松衬衫外面套着长长的无袖连衣裙，右边的那位则穿着新近流行的旗袍。两件衣服都是在右侧扣合，袖口带有宽宽的皱褶饰边，而在底部垂至脚踝处的裙脚与袖口的饰边相搭配，对裙脚褶边的强调，尤其旗袍的锯齿状裙脚褶边处理，体现了对大约在1922年前后在西方流行起来的裙脚处理方式的采纳。画中人物的宽松合体的穿着，还有齐额刘海与恰恰遮住耳部的短发，都呼应着当时西方的 flapper（摩登女郎、轻佻女郎）形象。[40]

1920年代初，原本在商务印书馆工作的杭穉英终于研究清楚郑曼陀擦笔水彩法的奥秘，于上海开设主要承接月份牌广告绘制、挂幅绘制、月饼盒包装设计、杂志封面设计等的穉英画室。1930年代穉英画室创作了大量作品，不仅为月份牌绘画原有题材提供了新的表现方式与新风格，而且还开拓了一些新的题材，例如母婴、女性运动爱好者等，领着月份牌广告业的潮流。画面上的女性形象大多是时尚模特一般的可人儿，其中运动女性的形象则往往以美国性感女郎海报为模本，姿态妩媚，神情挑逗。但与那种香艳诱人的性感美人形象相比，穉英画室作品中的一些较不具备性挑逗意味而时尚感十足的女性形象也许更具有摩登意味，这些画面更强调女子的时尚服饰而非她们的性感魅力。[41] 例如为奉天太阳烟公司所绘制的月份牌广告（图 8-7），采用了传统四屏美人画的形制来表现时装美女，她们躯体修长，婀娜多姿，或者舒舒服服地将长袍裹紧，或者姿态撩人地一手置于臀部另一手伸置于头后，或者端庄而妩媚地以正面朝向画外，或者旋动着身躯。画面似乎提供了在画外的四面镜子，其中三面是正前方，另一面则在一侧，从而让画中的时装美女能以各种姿势自在地观看自己的穿着；但对观看这画面的女性观者来说，也许这四个画面本身才是真正的镜子，也就

[21] 参阅 Philipp Oswalt, "Foreword", in Regina Bittner and Kathrin Rhomberg (ed.), *The Bauhaus in Calcutta: An Encounter of Cosmopolitan Avant-Gardes* (Berlin: Hatje Cantz, 2013), pp. 8。

[22] 参阅 Charles Harrison and Paul Wood (ed.), *Art in Theory 1900—1990*, pp. 338-340。

[23] 参阅 Hans M. Wingler (ed.), *The Bauhaus: Weimar, Dessau, Berlin, Chicago*. trans. Wolfgang Jabs and Basil Gilbert, pp. 32。

[24] 参阅 R. Tagore, *Creative Unity* (London: Macmillan and Co., 1922), pp. 200-201。

[25] Visva-Bharati 字面意思是"国际-印度",泰戈尔希望把它建成一所吸纳东西方智识成就的东方文化研究中心和精神自由的学校,在泰戈尔生前,它不举办考试也不颁布学位,但是为了更易于让人理解,泰戈尔也常常把它称为大学。1951年,尼赫鲁把维苏瓦-帕拉蒂艺术学院收归国有,更名为维苏瓦-帕拉蒂大学(Visva-Bharati University)。另外,圣蒂尼克坦是地名,范围囊括了维苏瓦-帕拉蒂及附近的许多村庄和社区,但它由于泰戈尔而闻名,人们都约定俗成地把泰戈尔在此地创办的学校(包括最初的实验学校和后来的维苏瓦-帕拉蒂)称为"圣蒂尼克坦学校",本文亦以行文需要依此习惯。

[26] 参阅 Letter to Otto Meyer on December 7, 1921, in T. Schlemmer (ed.), *The Letters and Diaries of Oskar Schlemmer* (Evanston: Northwestern University Press, 1990), pp. 115。

[27] 参阅 Kenneth Frampton, *Modern Architecture: A Critical History* (London: Thames & Hudson, 2007), pp. 126。

[28] 参阅 Hans M. Wingler (ed.), *The Bauhaus: Weimar, Dessau, Berlin, Chicago*. trans. Wolfgang Jabs and Basil Gilbert, pp. 4-5。

[29] 在1919年7月包豪斯年度学生作品展上的讲话中,格罗皮乌斯已经明确地把手工艺与赚钱联系起来,参阅 Hans M. Wingler (ed.), *The Bauhaus: Weimar, Dessau, Berlin, Chicago*. trans. Wolfgang Jabs and Basil Gilbert, pp. 36。

[30] 帕沙·查特吉:《我们的现代性:帕莎·查特吉读本》,上海人民出版社,2013,第76页。

[31] 桑陀尔部落是印度最大和最古老的部落族群之一,广泛分布于西孟加拉邦农村,他们独立于种姓制度之外,被吠陀印度教视为"不可接触者"。桑陀尔人至今保留着自己的语言和宗教,近代以来,他们的舞蹈、音乐、壁画及其他手工艺引起许多西方和印度学者的关注。

[32] 肯纱是流行于孟加拉乡间的刺绣工艺,以独特的针法著称。

[33] 参阅 L. K. Elmhirst, *Rabindranath Tagore: Pioneer in Education* (Santiniktan: Visva-Bharati,

1961）, pp. 16。

[34] 参阅 Andre Karpele, "Vichitra", in *Santiniketan Patrika*（Chaitra, 1923）, pp. 31–32。

[35] 参阅 Tapati Dasgupta, *Social Thought of Rabindranath Tagore: A Historical Analysis*（New Delhi: Abhinav Publications, 1993）, pp. 167。Slöjd 是以手工艺为基础的教学体系，1865 年始创于芬兰，随后流行世界各地，并因地制宜地被不断修正和完善。训尼克坦技艺学院主要采用瑞典的施力得教学体系。

[36] 参阅文献 "Silpa Bhavan Report, 1935", in *Visva-Bharati Archives*, Santiniketan。另参阅 Kumkum Bhattacharya, *Rabindranath Tagore: Adventure of Ideas and Innovative Practices in Education*（London: Springer, 2014）, pp. 83。

[37] "爱泼娜"是一种典型的农村妇女艺术，以大米磨成的粉末在地上和墙上绘制出赏心悦目的白色图案，在圣蒂尼克坦周边农村土房内外随处可见。

[38] 参阅 A. Tagore, *Banglar Brata*（Calcutta: Visva Bharati Granthalaya, 1919）。

[39] 参阅 Uma Das Gupta, *Tagore: Selected Writings on Education and Nationalism*（New Delhi: Oxford University Press, 2010）, pp. 146–147。

[40] Swadeshi 是梵语 Swadesh 的形容词，Swa 意谓"自我""自我的"，desh 意谓"国家"，Swadesh 是"自己的国家"。"斯瓦代什"往往泛指旨在抵抗英帝国殖民、改善印度本土经济环境的运动，其策略包括抵制英国商品、支持国货等。

[41] 参阅 Maitreyi Devi, *It Does Not Die: A Romance*（Calcutta: Writers Workshop, 1976）, pp. 27–28, 37–39。

[42] 参阅 Atreyee Gupta, *The Promise of the Modern: State, Culture, and Avant-gardism in India (ca. 1930—1960)*, unpublished PhD dissertation, pp. 193。

第 7 章图片来源

图 7-1 源自：Bruno Adler, *Utopia: Dokumente der Wirklichkeit*（Weimar: Utopia Verlag, 1921）, the cover.

图 7-2、图 7-3 源自：Partha Mitter, *The Triumph of Modernism*（London: Reaktion Books, 2007）, pp. 20, 43.

图 7-4、图 7-5 源自：作者拍摄（作者本人保留版权）。

8　设计的诱惑：民国前期女性视野中的摩登文化

8.1　阴性化的现代性

汉语中作为 modern 音译的"摩登"一词约出现于 1920 年代末。1934 年，《申报月刊》第 3 卷 3 号"新词源"栏对"摩登"作出如下解释：

> 摩登一辞，今有三种的诠释，（一）作梵典中的摩登伽解，系一身毒魔妇之名……（三）即为田汉氏所译的英语 Modern 一词之音译解。而今之诠释摩登者，亦大都侧重于此最后的一解，其法文名为 Moderne，拉丁又名为 Modernvo。言其意义，都作为"现代"或"最新"之义，按美国韦伯斯特新字典，亦作"包含现代的性质"，"是新式的不是落伍的"的诠释（如言现代精神者即称为 Modern spirit）。古今简单言之：所谓摩登者，即最新式而不落伍之谓，否则即不称其谓"摩登"了。

是语据韦伯辞典中之 modern 来解释汉语中之"摩登"，固然非误，却不免将问题简单化。张勇在分析这条材料时指出："'摩登'虽是'modern'的音译词，但在汉语的语境中已经获得了相当不同的意涵。"确实，在汉语语境中，"摩登"这一概念产生后，迅速承载了与通常所言"现代"有异的内容，而"更根本的原因在于，1920 年代末期以来上海都市文化尤其是消费文化的繁荣，社会、文化上的一类新潮消费现象需要寻找适当的表达和命名。"[1] 就在《申报月刊》解释"摩登"的那一年，《时代漫画》上有篇文章写道："据说人们都说喜欢新，而厌弃旧的。像近来人们喜欢'摩登'就是；不要说妙龄姑娘或者年轻男子无一不摩登，即使鸡皮鹤发的老婆婆，也有些心向往之呢。"[2]

不过，"摩登"的这种有别于"现代"而与都市时尚、消费文化联系在一起的意蕴，与其说是在汉语语境中的特殊滋生物，还不如说是

在西方语言中 modern 及相关术语群中早已存在的面向。雷曼（Ulrich Lehmann）曾对法语中的 mode（时尚）与 modernité（现代性）这两个概念作出比较，并指出"不仅这两个概念的词源——拉丁语 modus——透露出这两种现象之间的紧密联系；并且，这两个概念的内在观念，它们的美学表现，还有对它们的历史解读，都平行地随着岁月的变迁而发展，这种情况也指出，无论是就精神而言，还是从外观来看，la modernité 与 la mode 都是一对姊妹。"源自拉丁语 modus（手法、风格）的 mode 于 1380 年已出现于法语，但直至 19 世纪中叶才在人们的日常交谈与文学作品中普遍地指向服饰风格，与此相应，也出现了"阴性化"（feminization）的过程。该词的阳性形式 le mode 首先表现变动规则与循环预期，左右着某项行为或者某种历史进程变化发展的方式；而其阴性形式 la mode 则指向时尚美学以及与时尚相关的产业、商业，并且暗中颠覆 le mode 的既定规则，没规没矩地挑战固定化的行为模式（mode of behavior），进而召唤诗性的想象（poetic imagination）。至于 la modernité，一方面 la mode 是其基本词源，另一方面又显然与 le moderne 有关，后者源自拉丁语 modernus 或更早的 modo，而拉丁语中这两个概念除了具备指向某段时间的意涵之外，也带有指向某种风格的意味。在后来的发展过程中，modo 从 5 世纪时的"唯一""原本""亦""刚刚"转变为 12 世纪的"现在"，而 modernus 不仅仅指向某种"崭新的"事物，也指向"实在的"事物，也就是说，"某种只不过是被置于专门与其往昔作临时对照之位置的事物，忽然被人们在某个'历史结构'（**historical** construct）之内建立起来"。[3] 简言之，"现代性"具有两个面向，一个是由阴性的 la mode 所强调的"时尚"，另一个则是由阳性的 le moderne 所凸显的"崭新"与"现在"。

在清末至民国前期，"现代性"这两个面向都在汉语语境中出现。中文"现代"之翻译，是间接取自日文"现代"（*gendai*）对欧语 modern 的翻译，而"摩登"则是对英文 modern 的直接音译。[4] 但正如张小虹所指出，除了文化翻译路径截然有异，这两个概念在构建"现代性"的时间意识与感性形象上，也呈现出不同的文化与性别意涵。作为意译词的"现代"更多具备 modo 之"现在"与 modernus 之"新"的意涵，隐含着一种"古/今、旧/新的时间对立与古代/现代在线性想象上的断裂"。而相对来说，"摩登"更像是身兼 le moderne 的"音译词"与 la mode 的"意译词"，它并未清晰地强调那种时间对立与线性预设，但却在近现代汉语文化的使用过程中"逐渐发展出充满（女性）时尚、大众消费与都会生活的文化想象与历史联结"。也就是说：

原本法文 la modernité 所共同蕴含的"现在"与"时尚"，在中文的文化翻译过程中，似乎一分为二，分别隶属于"现代"与"摩登"二词，前者凸显"现在"与"崭新"，后者强调"时尚"与"都会"，前者代表文明与进步，后者标示新潮与流行，前者易与国族主义联结而呈现"阳性化"，后者易与女性、通俗与消费文化联结而"阴性化"。[5]

如果说，现代性就像由一片海域波及另一片海域的汹涌海浪，那么，阳性化的现代性就是那些高扬起来并迎向天空的巨大浪花，而阴性化的现代性就是那些飞溅起来并向四周散落的细小浪珠。与势不可挡、清晰可见的前者相比，后者是如此纷碎，如此无序，如此难以捕捉，以致在隔着一定距离时观看时，往往被人们有意或无意地忽略不计，似乎全然不曾存在。例如，于尔根·哈贝马斯（Jürgen Habermas）将现代性规划与启蒙运动的理性原则联系在一起，认为现代性规划旨在通过理性话语的预设实现共识，从而把人类凌乱纷繁的"生活世界"（life world）统一起来。[6]不无讽刺意味的是，在这样一些宏大的"规划"中，细碎的"时尚"或"摩登"通常找不到立足之地。

就设计史而言，在现代运动中人们对机器美学、抽象风格、功能主义等的推崇，也确实印证了现代性规划的理性特征。这场崇尚理性的运动带有鲜明的男性气质，要求设计行为从精神内涵、外在表现都成为一种令人信服的理性活动。与文艺复兴时期人文主义者厌恶哥特式，18世纪新古典主义者抗拒巴洛克、洛可可相似，现代运动的拥护者也往往反对"非理性""女性化"的商业文化。[7]

然而，现代性本身从来就不缺乏"摩登"的一面，那种充满阳刚气息的现代性规划并不能被完全涵盖整个现代性本身。汪晖指出："现代性也可以分为精英的和通俗的，这种二分法也可以说是现代性的标志之一。……精英们的现代性主要表现为不断创造现代性的伟大叙事，扮演历史中的英雄的角色，而通俗的现代性则和各种'摩登的'时尚联系在一起，从各方面渗入日常生活和物质文明。"[8]充满理想和激情的现代主义设计师的工作，充其量只是创造了一些充满现代感的物品，而无论它们在被构想、制作的过程中承载了多么深远伟大的乌托邦内涵，它们的实际意义只有在进入市场并且被消费之后才可能得以实现。[9]而一旦进入市场成为消费文化的一部分，一切"现代"的物品都只不过是某个"摩登"玩意。

但上引汪语有必要稍加修正：就绝大部分现代主义话语而言，二

分法本身并不足以作为现代性的标志之一，它还必须是一种厚此薄彼的二分法：褒扬阳性化的"现代"，贬损阴性化的"时尚"。在主要由男性精英所规划的"现代"语境中，消费"时尚"或"摩登"似乎是一件可耻的事情，与此种消费联系在一起的大众文化则呈现出女性化的特征，"它经常被描绘成席卷一切的、非理性的、情绪化的，诸如此类。因此，这些品质不仅和男性化形成对照，也和文化的现代主义相对，它们是强硬的、严酷的、理性的，而且总是保持警醒，让自身和流行事物保持距离。"[10] 比如说，田汉在叙述自己创作《三个摩登女性》的动机时写道：

> 那时流行"摩登女性"（Modern Girl）这样的话，对于这个名词也有不同的理解，一般指的是那些时髦的所谓"时代尖端"的女孩子们。走在"时代尖端"的应该是最"先进"的妇女了，岂不很好？她们不是在思想上、革命行动上走在时代尖端，而只是在形体打扮上争奇斗艳，自甘于没落阶级的装饰品。我很哀怜这些头脑空虚的丽人们，也很爱惜"摩登"这个称呼，曾和朋友们谈起青年妇女们应该具备和争取的真正"摩登性""现代性"。[11]

试图赋予"摩登"以积极正面的意义，其实就是企图将阴性化的现代性强行扭转为阳性化的现代性，这注定只能是徒劳。田汉后来也不能不随大流地在"时髦""时尚"的意义下使用"摩登"这个术语，例如在谈论谷崎润一郎笔下的女性时写道："站在新兴阶级的观点，封建的良妻贤母（如朝子），资产阶级的摩登女郎（如干子），都没有什么好，都是恶。我们要求的是另外一种'善'的女性。"[12] 但显而易见，无论是"头脑空虚的丽人们"，还是"没有什么好"的"摩登女郎"，都是一种负面形象。大约从 1927 年以后，摩登女郎的形象和生活方式在漫画、广告和电影中普遍受讽刺、批评与诋毁。

事实上，在 1930 年代中日文学与通俗杂志中，对摩登女郎的负面描写俯拾皆是，呈现着奇异的"浪荡子美学与女性嫌恶症"："对浪荡子而言，摩登女郎有的只是迷人的脸蛋和身体，无论打扮举止都需要他的指导。如果说他是服装设计师和创造者，摩登女郎就是服装模特儿，只能穿他设计的时装。或者我们可以进一步说，浪荡子同时兼具模特儿和设计师的角色；他创造自我，然而美丽无知的摩登女郎却是无法自我创造的，因此只是他的低等她我。"[13] 在一个更宽泛、更深邃的"现代"语境中，阳性化的现代性与阴性化的现代性似乎也存在

着类似的关系。福柯（Michel Foucault，1926—1984）曾一针见血地指出，"成为现代……是将自己视为一个复杂而艰深的精心阐述而成的对象：波德莱尔以其时代的语汇称此种精心阐述为浪荡子美学（dandysme）"。[14] 如果说，摩登女郎的形象从根本上说是浪荡子在自我凝视时所创造出来的产物，那么，女性化的大众文化也必然属于（阳性化的）现代主义美学在进行自我精心阐述时的重要演构。毕竟，在众多历史文本中，摩登女郎的形象往往与缺乏理性的时尚消费联系在一起，莫名其妙地代表着现代主义的对立面，反衬着作为文化精英而充满理性光辉的现代主义者的崇高与伟大。一语以蔽之，"作为女性的大众文化"就是"现代主义的他者"：

> 毕竟，现代主义艺术品的自治（autonomy），一直是某种抵抗、某种绝弃以及某种压制的结果——对大众文化的迷人引诱的抵抗，对试图取悦更大范围受众的欢愉的绝弃，以及对有可能在时代交接边缘关于如何成为现代（being modern）的各种苛刻要求产生威胁的一切事物的压制。……毕竟，按照传统惯例，大众文化的引诱已经被描述成这么一种危险，即人们在迷梦与幻想中丧失自我，仅仅消费而不事生产。于是，尽管现代主义美学无可辩驳地具有反对布尔乔亚社会的立场，但在此处所描述的现代主义美学及其工作伦理似乎以某种基本方式也位于布尔乔亚社会的现实原则（reality principle）而非欢愉原则（pleasure principle）的一边。正是归功于这一事实，我们才有了一些伟大的现代主义作品，但这些作品作为彰显现代性的自治杰作，其伟大离不开那些通常是肤浅的性别题铭（one-dimensional gender inscriptions），这些性别题铭恰恰就内在于这些作品的机制建构（constitution）之中。[15]

然而，这种"肤浅的性别题铭"本身就是对性别差异的抹杀，因为它企图以男性的标准来规定和约束女性，同时也就遮蔽了后者的真正存在。就民国前期摩登文化而言，这最明显地体现于如下事实：按照与国族主义联结的现代主义论述，被定义为"国民"的女性是通过国族主义化的消费而实现的。在"国货运动"（national products movement）中，妇女被视为中坚力量，"我们最低的限度，当然要用国货衣料，才可以使人敬重，这是一定的。……从没有听见那（哪）一个庙宇里的佛，用洋金或克罗米来装镀，当然是用中国的赤金叶子来装的……所以太太奶奶们尤其应该懂得这个道理，从今以后，采用国货

衣料来做衣服。……妇女是到处受人欢迎的,她的一举一动,都使人注意,所以她能提倡或实地购用国货,一定可使任何人敬重而且易于一倡百和,正和装了金的佛,十分妙相庄严。"[16]而时髦女性消费者,尤其是被称为"摩登女郎"的新式女性,"成为不应如何消费的范例":她们是"贤妻良母"的对立面,没有管理好家庭细务,反而深受摩登文化的影响;作为时尚的制造者,她们的选择被城市乃至全国的其他底层阶级所模仿,但她们竟然消费舶来品,崇洋媚外,罪大恶极;她们是导致国家衰败与落后的幕后推手,无异于叛国;她们错误地理解了"现代性"的含义,盲目地把外国的摩登玩意等同于现代性,却不知真正具有现代性的东西应该是国货;等等。[17]她们似乎再一次印证了那种关于"红颜祸水"的陈腔滥调,俨然就是佛典中那个勾引阿难的摩登伽女,亦即本章第8.1节开篇所引1934年《申报月刊》"新词源"栏对"摩登"的第一条解释中的"身毒魔妇",其妖冶魅惑恰成佛之妙相庄严的对立面。并非偶然地,《申报月刊》关于"摩登"的解释丝毫无意涉及"时尚"亦即阴性化的现代性,而那一年恰恰就是妇女国货年。也就在同一年,有篇文章讥讽"摩登官僚……一见摩登伽女,立即拜倒裙下,于是左拥右抱,出入富丽洋房,驰骋十里洋场,开口讲礼义廉耻,闭口讲国货应该提倡。"[18]

总而言之,除非妇女通过消费国货而和爱国、救国这些宏大叙事关联起来,否则就不算一名合格的女性"国民"。也就是说,她们个人的身体、衣着、审美观念、时尚追求,等等,都与国民群体的审美素质和精神境界相联系,被归纳为整个民族国家宏大建制的一部分。

此处并不打算质疑在特定历史时期国族主义运动的合理意义,而仅仅试图在具体分析民国前期女性视野中的摩登文化以前,略微强调一下下述思路的重要性:那种"肤浅的性别题铭",在为了"彰显现代性"的同时,是否可能也通过割除"现代性"本身存在的一些有损其清晰形象的因素,而对之造成一种损害?更具体地说,遵循阳性层面的"现代"标准,去规训本应主要归属于阴性层面的"时尚"文化,是否会通过使后者失声而破坏了本应更完整的"现代性"本身?可以肯定的是,当对"时尚"亦即 la mode 的消费被强行转化为对"现代"亦即 le moderne 的消费,这种消费的主体也许仍然是现代主义者,但却是通过消费之外的事物而非消费行为本身才成为具有某种现代性的主体。换言之,这种规训并不像其表面上的那样强调消费与现代性的联系,恰恰相反,它以否认消费领域本身可能具备任何现代因素为前提,而正如英国社会学家唐·斯拉特(Don Slater)所指出:

消费者也是现代性的英雄。这或许听来有点奇怪，因为传统中的英雄主义是与追求物质行为有别的高贵行为。但是，当布尔乔亚阶级破坏这样的关系，并以一种在历史上引人注目的形式，让其本身变得高贵之时，消费者便转为真正的英雄：布尔乔亚的自由传统与物质的追求、科技进步，与根基于追寻自利的个人自由脱不了关系。这是一种立基于"民主"的英雄主义：从个人最为平凡与过去被视为低下的欲望中（寻求舒适与追逐财富，渴求贸易与产业发展），可以发现得以改变自然与社会，并且透过个人选择与私密选定的欲望征服它们的英雄意志与智慧。消费者之所以是英雄，是因为他是象征理性与自治的存在，是因为只有透过他自我界定的需要，才能赋予经济与政治制度合法性。布尔乔亚的英雄"男子气概"只存在于整体中的一部分，因为它设定了女性是不理性、受操弄与家居的消费者。[19]

以此视角观之，独立于宏大叙事之外的摩登消费，未必不是展现了一种与"现代性规划"截然有别的现代性，而追求摩登的女性消费主体，也未必如主流男性话语或"肤浅的性别题铭"所描述的那般缺乏理性甚或徒为拜物主义者。更公允的立场至少应当考虑这一种可能性：是摩登消费这一行为本身而非任何外部事物，才建构了她作为某一个现代主体的理性，而要充分理解这种建构，我们就必须尝试从她自身而非任何"现代主义的他者"的视角去观看摩登文化。

8.2 漫游者的迷宫

波德莱尔（Charles Pierre Baudelaire，1821—1867）曾借用爱伦·坡（Alan Poe，1809—1849）的小说《人群中的人》（*The Man of the Crowd*）的标题对"漫游者"（flâneur）这一概念作出著名的解说。在波德莱尔看来，漫游者之所以可能成为"现代生活的画家"，首先是因为他融入了人群之中，并且同时作为一名观者：

> 对这理想的漫游者来说，对这热忱的观者来说，在普罗大众的中心建起居所，在起起落落的运动之间的短促与无限当中建起屋宇，这是一种巨大的欢乐。……于是，一个普适生活（universal life）的爱好者进入人群之中，仿佛人群就是一个储有无限电能的储存库。或者我们可以把他比作一面如同人群本

身一般广袤的镜子；或者比作一个带有意识的万花筒，它对人群的所有运动都作出回应，并且重现生活的多样性，重现生活中种种成分的优雅的光辉（flickering grace）。[20]

而后来在瓦尔特·本雅明（Walter Benjamin，1892—1940）的论述中，漫游者这位热忱的观察者不仅是融入人群中的人，而且进入百货商场这样一种奇异空间并沉浸于其中：

> 于其漫游中，人群里的人在一个较晚的时刻步入某个百货商场，那里仍有许多顾客。他四处闲逛，就像一个熟识该场所门径的人。……坡让这位不安定的人在这集市中耗了"一个半小时，或差不多这么长时间"。"他进入一间又一间商店，不问任何货物的价格，也不发片言只语，而以一种粗野而空虚的凝视观看所有的物品。"如果拱门街正如在漫游者眼中所见的街道那样是室内（intérieur）的经典形式，那么，百货商场便是显示室内衰落的形式。集市是漫游者最终的晃荡场所。如果对漫游者来说，从一开始街道就已变成一个室内，如今这个室内就变成了一条街道，并且他在商品的迷宫中漫游穿行，正如他曾经在城市的迷宫中漫游穿行那样。……漫游者是被遗弃在人群中的人。就此而言，他与商品有着共同的处境。他并未意识到这种特殊处境，但这并不削弱该处境对他的影响；并且，极其幸运地，这种处境渗透了他，就像是能够对他所经历的许多羞辱进行补偿的某种麻醉药。漫游者所向之投降的这种沉醉（intoxication），就是顾客人流所涌向之商品的沉醉。[21]

如果说，由福柯所界定的那种浪荡子美学强调思维的力量，因为它要求主体在人群中通过一种苦心经营的观察而变得清醒，那么，由本雅明所描述的这种漫游者与商品共享的处境则强调观看的体验，因为它允许主体在"商品的迷宫"通过"一种粗野而空虚的凝视"而陷于沉醉。

作为"商品的迷宫"的最佳范例，百货商场鼓励人们重视"看"的体验而非其他感官功能，这样一个在消费领域的事实对"现代设计"这一概念的意义并不亚于任何来自生产领域的机械化与标准化因素。正如彭妮·斯帕克（Penny Sparke）所指出，在旧式市场货的摊购物活动中，触觉和嗅觉也同样重要，而在现代购物方式与消费活动中，视觉却占据着支配地位。这种转变标示了一个通常被称为"现代"的时期，在这个时期，商品与环境的物质文化构成披上了"现代性"的神

奇光辉，它由现代设计师所创造，由现代公众所体验与消费。"[22]

百货商场大约在19世纪中叶出现于欧美，最早如巴黎的波玛榭（Bon Marché）、纽约的史都华商店（Alexander Stewart's）等，此后逐渐作为都会象征占据全球各大都会的繁华区域。在中国，19世纪后期英商已在上海设立百货公司，20世纪初华商亦积极投入百货业市场。此后，百货公司纷纷出现于香港、广州、上海、汉口、天津等城市，尤其集中于上海。在一部1911年出版的面向英语读者群的上海导游手册中写道："洋楼占据着南京路的两边，远至江西路口。许多最好的商店，无论是洋商开的还是华商开的，都位于此。……几乎每天这条路上都是熙熙攘攘的人群；步行者、丝绸商人、各国人士、手推车、人力车、四轮马车使这条路成为一个独特的研究课题。"[23] 从清末民初开始，对造访上海的外地游客而言，前往南京路的百货公司购买现代的奢华物品是"必要而令人神往的仪式"。[24] 民国时的人甚至出现了"到北京逛博物馆和公园，到上海逛百货公司"的说法。[25]

1926年有篇文章提到，"社会对百货商店之观念，不外入时、可靠、便利三者"。第一条所谓"入时"，即指商品属于摩登时尚，具有"现代性"：

> 吾人每购一物，莫不欲其入时。物果入时，始不负采购之本意，而金钱亦不致虚掷。百货商店于重要商埠，均派有专员，随时报告一切……此项专员之任务，终日不外乎刺取时新之式样，以适合社会之需求。一有所得，立即电告公司，公司于得讯后，凡能仿制者，立命巧匠为之，其不能而必需者，则出资采购之。故世界新式之物品，上海乃莫不有之。……百货商店所采办时新物品，固亦因社会之需求而后加以供给者也。果社会不此之需，则亦奚必从事采办哉！以言小商店，则魄力无百货商店之雄厚，其所购求，往往为经济所限，不能特派专员丁各埠，故其出售之物品，往往过时，虽此等商店，亦有相当之顾客，然不足与言入时也。且上海妇女，不出购物则已，如欲购物，则辄有一口头禅曰：我将往先施、永安（今后新新亦与其列）。由此可知先施、永安入人之脑维深矣。凡上所言，均社会对于百货商店之入时观念也。[26]

这段引文最后突然提到上海妇女，绝非偶然。左拉曾经将百货公司比喻为"仕女天堂"，美国百货大亨爱德华·法林（Edward Filene）则称其为"没有亚当的伊甸园"，这都显示了作为消费空间的百货商场存

图 8-1　復渠《百货商店减价期中的妇女心理》(1934 年)

注：此为《大众画报》第 6 期刊登的漫画。

图 8-2　永安公司大楼（1918 年建成）

图 8-3　永安公司平面图

在着明显的性别建构。百货商场对女性的诱惑力实在太大，人们可以不算太夸张地说，只要涉及"入时"这个特征，她们恨不得把整个百货商场搬回家。1934年有幅漫画（图 8-1）形象地展示了这种欲望。1937年圣诞前夕有社评说："要相信这不是一个'男人的世界'，从现在开始到圣诞节，去一趟大百货公司，你就会找到最好的理由。永安、先施、新新、大新——女人已经把这里占为自己的领地。"[27] 与她们相比，也许爱伦·坡与本雅明笔下的男性漫游者都显得太冷静节制了。

百货公司非常清楚这一事实，处心积虑地采取各种可能的手段以促成漫游者尤其是女性漫游者的"沉醉"。首先得让她们步入这"最终的晃荡场所"，因此百货商场的门面与空间设计无比重要。比如说，上海永安公司（图 8-2）处于南京路和浙江路之间，其大门设于这两条公路路的交叉口处。地面层大概总共有 27 个部门，每一部门各自于不同的位置负责销售不同类型的消费品。由其平面图（图 8-3）可知，"女式部"位于于靠近百货公司的"二号门"入口和"一号门"入口，这两个入口都是人流量较大之处，尤其是靠近南京路的二号门，它处于一个转角位，门口外面两边的路人都能看到它。这样的设计不仅为有目的性的女顾客提供了极大的方便，并且还能引起路过的目标女性消费者。此外，一号门临近"饮冰室"和"大东旅社"，将女式部设置于与这两个休息空间邻近之处，这似乎也透露出百货公司的如下意图：女性顾客若逛得太累，可以方便地到饮冰室稍作休息——在百货大楼的饮冰室饮冰，这本身又是一桩摩登事情——，然后再继续逛，从而延长消费时间；在大东旅社住宿的女性旅客也可以方便地到达女性专属区域，开始"扫货"。假使留意到这一点，下面这种颇易为人所忽略的史料便显得意味非比寻常：1921 年，浙江省立第一女子师范学校的毕业旅行曾经把永安百货公司列为参观地点之一，"此次来沪，注意沪地女子生活及职业教育，以便归省服务桑梓，以谋女子生活之发展"。[28]

同年广东高等师范学校学生至上海参观，亦特地将先施百货公司、永安百货公司列为游历地点。[29] 当时诸如此类的活动恐怕不在少数。那些风华正茂的异地女学生们是否可能恰好选择住在永安百货公司的大东旅社或其他邻近百货商场的住所？当她们为了了解上海女子的更"现代"的生活，而名正言顺地在这"商品的迷宫"中漫游穿行，并彻底地向"沉醉"投降的时候，她们与爱伦·坡笔下的那位步入百货商场的漫游者有何差异呢？她们会问货物的价格吗？会叽叽喳喳地发表意见吗？会以一种既好奇又欢快的眼神去凝视那些货物吗？这一切，真让人浮想联翩。

从平面图来看，永安公司地面层女式部所占面积比邻近部门宽敞将近一倍。这有部分原因在于，如此设计可以展示更多女士商品，为相对喜欢多样化的女消费者提供更多选择。但此外还有一个较隐形的重要考虑：为女顾客提供一个更为宽敞和舒适的购物环境。女人往往会花较长时间在挑选、比价上，在商场逗留时间相对会比较长，在这样的情况下，把空间设计得较为宽敞才能保持或提升她们在购物时的愉快感。百货公司焉能不明白，良好的购物环境有助于形成商品的光环，增加其对消费者的诱惑力。

另一种创造光环的手段是橱窗。晚清中国的一些商店已开始采用玻璃橱窗，至民国时，商家日益认识到橱窗之重要性。1920年有篇文章谈到，"开着这店，总须设法吸引顾客到你门前，到了门前，然后能吸引他进门，吸到柜台上，把货物吸到他衣袋里的钱。第一步把行人吸到门前，用什么法儿呢？人不是铁，任你在门前装着排门似的吸铁石，可也吸不上他。商店的吸人之法，就须利用窗饰。"[30] 1910年代率先在美国发展起来的各种橱窗设计手法于1920年代至30年代传入中国，尤其被上海百货公司行业欣然采纳。比如说，1920年上海惠罗公司翻新，"南京路及四川路门面，均收进五尺许，为走廊之用。走廊之内，均为玻璃窗，窗内陈设该公司所经售之各物，用最新之装设法布置之，且不时调换，故行人之经过彼处，必能注目。……想有此新门面及新法陈设，惠罗公司之营业，定能更为发达也。"[31] 再比如说，1934年大新公司建造时聘请美国建筑师葛安（John Graham）为顾问，葛安建议拆掉角落边门，扩大橱窗面积，因为"吸引人的商品展示并邀请顾客进入商店，永远是最重要的事情。你所有的竞争对手无不利用机会，尽可能把商店布置得引人入胜。随着上海愈来愈现代化，橱窗将会愈来愈重要"。而最终大新公司在一楼外墙装置了18座玻璃橱窗，形成毫无间断的玻璃墙。[32]

不难想象，橱窗之内通常以各种时髦物品为饰，如新近流行的帽子、衣裙等。这些商品本身已对许多女性充满诱惑性，而被置于橱窗上展示的时候，其魅力更是翻倍。橱窗是玻璃材质的，在光照之下将反射出如同钻石一般的光芒，在某些角度时刻吸引着途经人群的注意。橱窗本身的透明既让人对其内的摩登商品一览无遗，也相当于一堵透明的墙，在观者与商品之间产生距离。因为一览无遗，所以它们似乎唾手可得，但由于存在着距离，它们又是虽不难得到却尚未得到的摩登物品。甚至即使是平常无奇之物，只要置于橱窗之内，立刻就散发出靓丽而诱人的光辉，俨然成为"现代的"。从这个意义上说，玻璃橱窗就是现代性！

在室内，百货公司也常会利用玻璃橱柜展现商品。除了能够让商品看起来就像一个个透明宝箱中的物品之外，玻璃橱柜也使得顾客在观看这"宝物"时更自由、更方便。比如说，先施公司百货商场香水部出售香水、香油、牙膏、香粉、白兰霜、虎牌化妆品等[33]，而该部采用竖立的大玻璃橱柜（图8-4）展示这些充满女人味的零碎物件，如女顾客只需走近橱柜，保持矜持仪态，无需过分屈体低头，便能一览望尽各类货物。并且，由于橱柜是透明的，观者无论对哪一个商品感兴趣，走近便能观看，省下了部分与店员沟通的时间，减少直接兜售所可能产生的尴尬与压迫。与此相应，百货公司还会尽量提供良好的室内环境，例如新新公司要求售货员"对于本部货物及一切地方，应利用空闲时间随时整理，力求清洁美观，时令货品亦须注意陈列"。[34]

图8-4　先施公司香水部柜台

此外，一些百货公司在设计橱窗的时候，还会充分利用灯光营造的氛围来吸引以女性为主的消费群。比如说，1920年上海惠罗公司翻新后，"晚间常用电灯照射，备日间办事甚忙人，晚上往观之用也。"[35]这样的设计无疑相当于制造一种带有"温度"的夜景奇观，给予观者一种温馨、安全的感觉，能满足不少女性的心理需求。先施公司对"丝发部"产品特色的描述甚至不无得意地宣告，灯光镜面使其所售卖的产品更显得时尚：

> 绫罗绸缎，国货最优，熟纱拱纱，艳彩四流。雨丝霞绮，合时所求，电光镜光，克拔其尤。亦有华葛，来自杭州，花式趋时，质滑而柔。含风叠雪，宜春宜秋，何须薜荔，求诸山丘。[36]

8.3 视觉的痴迷

弗雷德里克·詹姆逊（Frederic Jameson）曾经说过："视觉之物（the visual）在本质上是色情的，也就是说，它的最终结果就是一种沉浸的、缺乏理性的痴迷状态"。[37] 在朝向这种痴迷状态迈进的路途中，月份牌可能是最迷人的一道风景线。这种诞生于清末上海的广告宣传画脱胎自传统中国节气表、日历表牌，被华洋商们用来推销商品，自其出现以来，便广为流行，于1920年代至30年代发展至其鼎盛期，被铺天盖地输往上海与全国各地城市甚至农村的家家户户。

美女月份牌是民国初期最受欢迎的月份牌类型。1918年，陈独秀曾在一篇号召美术革命的著名文章对这种流行艺术作出严厉批评："至于上海新流行的仕女画，他那幼稚和荒谬的地方，和男女拆白党演的新剧，和不懂西文的桐城派古文家译的新小说，好像是一母所生的三个怪物。要把这三个怪物当作新文艺，不禁为新文艺放声一哭。"[38] 陈氏此语，与十多年后许多文化精英对摩登女郎的批评极为相似。这是典型的男性精英话语，它要求以阳性化的"现代"彻底地取代阴性化的"时尚"，或者以换用詹姆逊的语汇来说，是企图颠覆视觉之物的色情本质，这注定只是徒劳。

作为一种广告媒介，月份牌的主要功能是为生产商宣传商品。但设计师却将商品本身置于月份牌的边角位置，而在中心位置着力于描绘当时社会流行的时装美女和都市生活场景。这种现象俨然本末倒置，其原因主要在于，月份牌是商家送给消费者的赠品，必须同时具有较强的观赏性与诱惑力，才能让消费者欣然地收下并带回家中，进而才自觉或不自觉地留意商品信息。也就是说，设计师不仅要让月份牌"好看"，还必须让具体的消费人群尤其是作为消费主力的新女性觉得"好看"。像陈独秀那样的批评声音完全不考虑女性作为月份牌广告画之目标人群的存在价值，未免有些自以为是。

周慕桥是最早可被识别出其个人风格的月份牌画家，尽管他的月份牌绘画带有明显仕女图趣味，但仍然呈现了一定的时尚因素。1914年他的一些月份牌绘画明显与此前他在《点石斋画报》《飞影阁画报》中呈现的风格有异，就女性形象而言，减少了传统仕女画的那种弱不禁风的气息，通常头发向后梳，发际线与前额相齐，上身穿着带有织绣滚边的及臀式高领外衣，下身穿着长褶裙或裤子，最重要的是，不再缠足的脚上套着西式高跟鞋。此外，画面顶部的"民国万岁"的字眼也透露出一些破旧除新的气息[39]（图8-5）。这样的画面将"现代"与

图 8-5　周慕桥为协和贸易公司绘制的月份牌广告（1914 年）

图 8-6　郑曼陀为广生行绘制的月份牌广告（1928 年）

"摩登"毫无违和感地置于一处，从某种意义上说，比许多男性精英话语所寄予厚望的"美术革命"更具有完整而纯粹的现代性。

大约同时，郑曼陀采用擦笔水彩法进行月份牌绘画创作，这种画法先用灰黑色炭精粉涂擦，再赋予水彩，能够产生更具立体感的人像，颇受大众欢迎，不久便成为月份牌广告画的主流技法。在郑曼陀于 1928 年香港为广生行绘制的一张月份牌广告画（图 8-6）中，两位女子打扮时髦，左边的那位在宽松衬衫外面套着长长的无袖连衣裙，右边的那位则穿着新近流行的旗袍。两件衣服都是在右侧扣合，袖口带有宽宽的皱褶饰边，而在底部垂至脚踝处的裙脚与袖口的饰边相搭配，对裙脚摺边的强调，尤其旗袍的锯齿状裙脚摺边处理，体现了对大约在 1922 年前后在西方流行起来的裙脚处理方式的采纳。画中人物的宽松合体的穿着，还有齐额刘海与恰恰遮住耳部的短发，都呼应着当时西方的 flapper（摩登女郎、轻佻女郎）形象。[40]

1920 年代初，原本在商务印书馆工作的杭穉英终于研究清楚郑曼陀擦笔水彩法的奥秘，于上海开设主要承接月份牌广告绘制、挂幅绘制、月饼盒包装设计、杂志封面设计等的穉英画室。1930 年代穉英画室创作了大量作品，不仅为月份牌绘画原有题材提供了新的表现方式与新风格，而且还开拓了一些新的题材，例如母婴、女性运动爱好者等，领着月份牌广告业的潮流。画面上的女性形象大多是时尚模特一般的可人儿，其中运动女性的形象则往往以美国性感女郎海报为模本，姿态妩媚，神情挑逗。但与那种香艳诱人的性感美人形象相比，穉英画室作品中的一些较不具备性挑逗意味而时尚感十足的女性形象也许更具有摩登意味，这些画面更强调女子的时尚服饰而非她们的性感魅力。[41]例如为奉天太阳烟公司所绘制的月份牌广告（图 8-7），采用了传统四屏美人画的形制来表现时装美女，她们躯体修长，婀娜多姿，或者舒舒服服地将长袍裹紧，或者姿态撩人地一手置于臀部另一手伸置于头后，或者端庄而妩媚地以正面朝向画外，或者旋动着身躯。画面似乎提供了在画外的四面镜子，其中三面是正前方，另一面则在一侧，从而让画中的时装美女能以各种姿势自在地观看自己的穿着；但对观看这画面的女性观者来说，也许这四个画面本身才是真正的镜子，也就

9-4）。然而这些作品在他们那个时代就被视为是失败的尝试。后来，在20世纪图片杂志兴盛之初，人们试图通过照片的编排来实现叙事，而这些故事的叙事大体上是以牺牲摄影特性为代价。摄影不能讲述故事，因为这些照片不会让叙事变得更清晰，但它的碎片化细节会让叙述之事变得更真实。[7]

图9-4 亨利·佩奇·鲁滨逊《奄奄一息》（*Fading Away*）（1858年）

美国符号学家查尔斯·桑德斯·皮尔斯（Charles Sanders Peirce，1839—1914）将符号分为象似符（icon）、标记符（index）或代码符（symbol），这种三分法以及他对照片的理解，不仅为之后人们理解照片、摄影提供了一种新的思路与研究路径，而且还为摄影理论的探讨提供了用来描绘和讨论照片特性的重要词汇——"标记符"和"象似符"。皮尔斯曾这样谈及对照片的理解："照片，特别是瞬间的照片是极具教育意义的，因为我们知道它们在某些方面极像它们代表的对象。但是，这种相似是由于照片产生条件所致，即它们被迫与自然的每个点相对应。"[8]在皮尔斯看来，照片最重要的是标记符。首先他认为照片"在某些方面极像它们代表的对象"，这种强调符号与对象之间的相似性，就是象似符所具有的独有特征。但对于象似符而言，对象是否存在并不关键；它仅是指示出两者之间存在性质上的相似性，并不能指出对象必然曾经存在过。其次，他认为照片的这种相似性并不如绘画那样，而是照片本身的成像手段影响而形成照片中每一个细节、内容与所拍摄的事物、景致一一相对应。所以，由于对象的存在与光线等的影响使照片得以成像。这就是带有标记符特性的照片。

比利时学者亨利·范·利耶（Henri van Lier）也从摄影本身出发来理解照片的细节真实问题，认识到摄影可以让某些被我们忽略的事物或者细节变得格外清晰，而让某些我们关注的事物或细节又变得格外平庸。他认为，由于摄影本身所具有之特性，导致照片与景物之间产生了非常复杂的关系，我们不能将这种关系简化为在人脑中产生的那种二者之间的一一对应。因此，他强烈批判了皮尔斯谈论照片与景物之间关系时的简单与武断，认为皮尔斯的论述只是将复杂的关系简化为一个大脑行为，在考察其物质性方面极不充分。

所以，范·利耶直接考察了光子与感光胶片碰撞之后产生的那个物理化学反应的结果——照片与景物之间是否相符合，直接探讨物理光子成像的特性。他认为照片是抽象的印像（image），其源于光子成像

的无重量作用、场景的表面性、中心印像的取舍、同构成像、同步成像、正－负印像转换中所获得的令人激动的效果、类比与数字印像以及附加的印像等八种在组织与结构上的不同特性。从此处的细致分析，我们可以看出，照片首先是一种印像。它经过光的无重量作用改变了胶片上的卤化物而留下了印痕，并且所有内容同步成像。在照片的印像区域中，我们可以辨认出它与外在景物之间的对应关系，这些明暗光斑是通过单个卤化银颗粒转变而来，这种转化受控于对变暗或不变暗的选择。因而，照片的这种印像显然也具有类比性与数字性特征。同时，相机的边框取舍仅对所撷取内容有人为影响，所以照片不是一种刻意雕琢的结果，而是刻印于一种表面之上的无情节的片段。照片中的印像内容不在人们控制范围，因而照片能同时记录下我们在一个场景中关注与忽略的内容。这里所提及的几点均是照片之所以从诞生之初就被人们视为"自然之笔"、具有纪实功用的本源性特征。其次，照片这种印像也是消除了时空概念的抽象。在拍摄过程中，远景成像在一个平面上，空间被压缩，经过两次抽象（发光体与拍摄装置之间是第一次抽象，远景呈现在一个聚焦的平面上，这是第二次抽象）形成场景的表面性，即三维空间压缩为一个二维平面。这种抽象往往还会制造出一个真实的空间，比如在天文学或地质学的照片中，我们依据坐标，可以看出照片中往往包含着一个潜在景象。另外，景物色彩与线条呈现在照片上也被抽象成光点。可见，照片由于其自身之特性，使得它既是一种印像，又具有极为抽象的特征。所以，范·利耶认为照片同时具有极端清晰与极端模糊的特性，最终的景象是在非景象中显现出来。[9]

因此，不难理解，即使有摄影师的刻意安排，照片中的诸多细节有时依旧是"非预谋地"出现在被摄画面之中，照片具有鲜明的指示性特征，不能与所指之物相分离。正是因此，人们常说照片是透明的图像：我们透过图片本身看到了曾经在镜头前存在过的那个事物，即我们观看照片所看到的永远不是照片本身，而是所指之物、再现之物。这就是照片对"对象的执拗"，这是罗兰·巴特（Roland Barthes, 1915—1980）所赞叹的"幸运的巧遇……是完全意义上的真实"[10]的原因所在。照片拥有可以通过与所指示之物在细节上一一对应的特征，这使摄影不再是一种符号、意义交流的中介，而成为事物的本身，它再现了客观之物的真实存在；即使如范·利耶所言那样，也有着诸多抽象，但毫无疑问，细节无差别的一一对应是照片的重要特性。除此之外，照片是非编码的图像，正如巴特所言，其间所存有的信息是

"无编码的讯息"。巴特在谈及如何观看照片时，提出了两个意义相对的术语——"意趣"（studium）与"刺点"（punctum）。即使我们在解读照片过程中使用一些编码、意识形态与文化等来阐释照片中存在的"意趣"，但由于照片具有真实性特征，与所指之物间具有相对应、不可分离的关系，这种机械性、技术性特征使照片中的内容可以脱离摄影师有意识的控制，成为非预谋性的内容，从而使某些细节成为刺伤观者的"刺点"（punctum）。如此，照片才能让我们见到"盲画面"，引导至画面外的某种微妙之物上，使观者的感知更为私人化；这样，"刺点"成功地搅扰了"意趣"的存在，使照片获得对于个体而言的存在价值，展示所攫取表象的不可预期性。[11] 所以，正如这些摄影理论家所言那样：摄影师的高超之处在于他恰好在现场。

其次，照片是时间的切片。时间的流动、线性特征如何凝固在一个平面上，又如何被人们不断感知？事实上，摄影并非从其诞生之初就具有即时获取图像的能力。虽然相对于绘画而言，摄影可以借助机械的力量一次成像，并且时间相对短暂；但早期摄影术如达盖尔摄影术或塔尔博特摄影术等，为了获取一张图像往往需要人们等待一段时间，这些图像由于较长时间的曝光导致图像画面中移动的物体和人变得模糊，甚至消失。例如，前述达盖尔的《圣殿大道》由于曝光时间较长，熙熙攘攘的繁华街区上的车水马龙只在影像上留下深浅不一的阴影，唯独擦鞋人和擦鞋匠相对固定不动，留下了有些模糊的影像。早期摄影先驱者们为了缩短曝光时间，获取真正的瞬间照片不断努力着。直至1850年代初弗雷德里克·斯科特·阿彻（Frederick Scott Archer，1813—1857）发明的湿火棉胶摄影法（wet collodion process）才让一个瞬间摄影的时代真正来临。[12] 这不仅指曝光时间缩短，更重要的是，图像的呈现时间也大大缩短。照片从长时间曝光获取图像发展到记录高速运动的物体的瞬间影像，人类在科技的协助下持续迷恋着对时间的分解。例如埃德沃德·迈布里奇（Eadweard Muybridge，1830—1904）在1880年代对马匹等动物飞速奔跑的拍摄，又如美国麻省理工教授哈罗德·尤金·埃杰顿（Harold Eugene Edgerton，1903—1990）利用发明的频闪仪，使用高于1/1 000 000秒的快门速度曝光，拍摄了子弹穿过苹果、香蕉或者一滴牛奶溅起的瞬间照片。正如美国著名策展人约翰·萨考夫斯基（John Szarkowski，1925—2007）所言的那样，这些摄影师定格时间的碎片，在分解时间的实验和照片的拍摄中，被定格的瞬间虽然对事件的发生并没有多大的推动作用和必然关系，但摄影师获取了被高速运动掩盖下的稍纵即逝的线条和完美的形状。[13]

所以，我们也可以这样理解法国著名的摄影师亨利·卡蒂埃－布列松（Henri Cartier-Bresson，1908—2004）所提出的"决定性瞬间"（the decisive moment），将之视为要求摄影师捕捉瞬间发生的完美视觉图像，而并不是获得一个正在发生事件的高潮或者关键点。决定性瞬间的捕捉不是为了讲述一个故事，目的是为了获得一幅时间切片的真实照片。

现代文明社会的不断发展、科技的迅猛进步，这些因素促使相机更新换代频率更快、成像质量更高，同时更为鲜明地凸显出照片的瞬间性特征。照片将表象世界从三维立体空间压缩在一个二维平面上，由于它攫取的是流动着的时间中的转瞬间，它也将流动的时间切片凝固在此。对于观者而言，从照片的感知层面来看是假的，而在时间层面则的确是真实的。我们能感受到照片所展示的表象确实"曾经存在过"，但现在"它不在那里"，这里包括时间、地点、人、物由于时间的流逝，过去的那个时间点已不可复归。由于照片所独具的指示性特征，我们可以确信它就是被过去真实存在的东西蹭过的影像，是"曾经存在过"的四维世界表象的真实切片。并且照片中展现的表象曾经在那里存在过，然而立即与此时空分离了。它不容置疑地出现过，却延后存在展示于我们面前。就是这种延后存在与曾经存在过的特性，让罗兰·巴特在母亲去世后不久，重新感知到母亲曾经的存在。他观看母亲在五岁时与哥哥在冬日庭院中拍摄的一张照片，拍摄时间远远在他出生之前；但巴特却能在此张照片中感知到他母亲的真实存在，与他记忆中的母亲一致，这是活着的母亲。事实上，母亲刚刚去世；在这两者之间，我们看到的是人们观看照片的时间与拍摄时间或照片所呈现的时间之间的错位——或者就是我们感知到了照片的延后存在，这种由于时间错位而造成的巨大张力让观者产生了极度的惊愕，内心被深深"刺痛"，刻骨铭心地感受到一种既真实又无法重新获得（对于巴特而言，母亲真实地存在于照片之上，却永远不可能再回世上）的无可奈何的悲痛。这就是由时间切片所带来的穿过照片通过个体对事件或人物的回忆和感受直击内心深处最柔软处。

与"曾经存在过"紧密相关的一点，是"过去将要发生"。巴特在《明室：摄影札记》中以美国摄影师亚历山大·加德纳（Alexander Gardner，1821—1882）在1865年拍摄正在等待绞刑的年轻囚犯刘易斯·佩恩的照片作为例子加以阐释。在此照片中，观者可以看到佩恩正在等待绞刑前的状态，他即将赴死；而作为观看的当下，他已死，而且在很早之前就已发生。巴特认为这张照片的"刺点"是：他将要死了。但是，就此张照片所呈现的内容而言，仅仅只有佩恩戴着手铐、倚着墙

坐在那里；然而，巴特由此想到的却是佩恩将要面临死亡而且已死的事实。就好似巴特观看母亲童年的照片，他可以真实地感受到母亲的温情，但他在观看时想到的是母亲将要死亡的必然性。所以，巴特意识到照片同时关涉"曾经存在"与"过去将要发生"的事实。[14]这种将拍摄时间、过去将要发生的时间以及观看时间三个时间差缩短，同时在一个时间段内狠狠地抛给观者，让巴特感受到了摄影的疯狂；巴特将这种由时间差造成的混乱视为现代文明产物——照片的"刺点"。

总之，恰是因为摄影的机械性特征导致照片这种图像必然与绘画、雕塑等不同，它的图像是对外在世界表象的截获。任何绘画作品不能论证作品中所展示的人物、事件的必然存在，但照片中呈现的任何事物都可以证明它曾经的确在镜头前存在过的事实，而且照片中的表象与外在景物之间的关系绝对是一一对应的关系。所以，它在形成图像的过程中，存在摄影师无法控制的部分与细节；照片的此种图像获取方式第一次真正成功地从我们所谓的文明世界的符号系统、文化系统的包围圈中突围出去，形成一个自足的世界。

9.3 复制与传播

如果说达盖尔摄影术的发明，在阿拉戈等人的协助下，人们将摄影与暗箱之间的密切关系视为摄影术与生俱来的独特特性；那么，现代摄影术的另一个重要特征——可复制性（replicability）——便是由英国人塔尔博特（William Henry Fox Talbot，1800—1877）真正带入摄影的。此时的影像不仅仅是记录，更重要的是复制，这种特性让信息以几何倍增长它的传播能力。这可以说是现代文明社会信息得以快速交流与传播的基础。

首先，我们来了解下英国数学家、科学家和语言学家塔尔博特发明的可复制的摄影术。他在1839年1月31日向英国皇家学会宣告了他的发明。2月，塔尔博特发现了一个能够恢复颠倒影像的方法：用化学的方法固定了负片，然后在其下方放置一张感光相纸，对此进行再次曝光。通过此法，仅需一张负片就可以产生许多影调正确的照片。遗憾的是，塔尔博特虽然可以获取影调正确的图像，但是这个工艺仍不完美。其中，所需曝光时间比较长，负片和照片只能存放一段时间，图像就会慢慢消失。而且，塔尔博特使用纸张作为照片的成像介质——虽然以廉价的纸张作为成像介质是今后摄影得以在最大范围与大众的生活发生关系的最重要的一项举措，但是这个介质得以广泛使用仍需

要人们一段时间的努力——即作为负片印制的相纸是较为粗糙的纤维质地，这就影响了照片细节的呈现远不如以银版作为介质的达盖尔摄影术的成像质量。在后续的研究实验中，塔尔博特很快就发现了永久固定他的负片和底片的方法。1840年，他发现通过化学方法冲洗潜影可以缩短曝光时间。潜影显影方法的发现，可以说非常具有开创意义，因为数字化影像之前的所有摄影工艺的应用主要运用潜影显影的工艺。塔尔博特将自己的此项工艺称之为"塔尔博特摄影术"（talbotype）或"卡罗式摄影法"（calotype）。三年之后，他陆续出版了《自然之笔》（*The Pencil of Nature*，1844—1846）六分册，这是图文并茂的四开本著作，其中都是他自己印制的照片，其中还有塔尔博特摄影术使用方法的图示以及他对摄影术的理解和观点。这是最早出版发行的摄影书之一，书中页面的角落上附上真正的照片。然而，人们认为塔尔博特摄影术没有达盖尔摄影术成像质量高，在当时，达盖尔摄影术依然是主流。不久之后，塔尔博特摄影术和达盖尔摄影术都逐渐退出早期摄影术的舞台，被英国科学家、雕刻家弗雷德里克·斯科特·阿彻发明的玻璃版负片工艺所替代。

原因很简单，达盖尔摄影术可以产生细腻而精致的真实细节，但它的缺点显而易见，就是一次曝光只能产生一张图片，并且银版相对来说还是比较昂贵的成像介质。塔尔博特摄影术的优点在于一次曝光通过负片可以产生许多正片，并且成像介质是比较廉价的纸张，但成像质量略差。阿彻的湿版法是19世纪后期使用普遍的摄影术，可制作出更清晰、曝光时间更短的图片。它同时兼有清晰度和可复制性、廉价的特性，所以达盖尔摄影术和塔尔博特摄影术逐渐被其替代了。之后，玻璃干版照相法的出现，致使摄影术又向前迈进了一步，在湿版法的基础上，又增加了一项特性，可以让人们简便快捷地使用摄影术。

这正如格里·巴杰（Gerry Badger）所评论的那样，"塔尔博特碘化银照相纸有一张负片，能够印出大量正片。这种纸质负片有一种极其宝贵的性能，便是能够无限制地进行复制。在数码相机出现之前，它始终是一切现代摄影的基础"[15]。所以，能通过纸张的性能实现复制的尝试是此后现代摄影术发展的目标与方向。之后，摄影的高速发展以及对现代文明社会中的人们生活发生的深远影响正是建立在与此特性的联系之上。在复制概念成为摄影术的本质特性之后，那么物影实验和其他一些只能获得单张影像的工艺方法逐渐被主流放弃了，获取具有复制能力或无限复制能力的现代摄影术成为其发展的必然趋势。当现代文明社会中的摄影术与印刷术联姻，便实现了快速传播的可能。

从此，信息借助摄影术得以便捷的复制和传播。这是现代文明社会中信息快速传播与交流的重要基础，也是现代性在大众生活中的重要体现与内容。

信息可以借助摄影术的复制功能而得以传播，并且这种传播也会由于摄影自身技术的革新和发展以及印刷行业技术的变革而获得强化。不论达盖尔摄影术、塔尔博特摄影术，还是湿版、干版工艺，都可以利用机器拍摄真实的影像——可以拍摄人类的肖像、风景、医学病例文献、考古遗迹和资料等，但是这离我们现在意义上的可以实现信息传播功能的瞬间摄影依然还有巨大的差距，这需要耐心等待着相机和镜头的技术更新。1925年，埃曼诺克斯（Ermanox）相机推出一款透光度极佳的镜头。不久之后，莱卡（Leica）相机第一次将35毫米的电影胶片应用到摄影中来，使得相机可以连续拍摄36张照片。这一技术的革新使得瞬间摄影时代真正到来，拍摄于生活方方面面的大量影像被生产出来，并且可以通过影像来传递在某地某时发生了某事，同时更为可贵的是，瞬间影像让拍摄和传播变得更为短暂，所以可以连续拍摄、传递一个事件的起始、发展与结局。随着照相制版工业的发展，摄影图片借助印刷行业的飞速发展（其中包括报纸的排版与印刷工艺的进步以及图片传输技术的进步），新闻摄影图片和图片故事快速地替代了以文字为主导的故事叙述模式，在画刊、报纸上逐渐占有非常重要的地位。例如美国著名的出版商亨利·鲁斯就向人们宣告《生活》杂志是"给全世界人看的图片杂志"。又如美国的《观察》杂志希望用图片将新闻呈现给它的读者："200张照片，1 001个事件，新闻尽在掌握"。法国《见闻》杂志的创办人吕西安·沃格尔认为该杂志必须像一部好看的电影。由此可见，19世纪末至20世纪中叶摄影图片故事的叙述与编辑是报纸和画刊的生命线。尤其到了二战期间，众多摄影师加入到战地摄影师的行列拍摄战争，画刊与报纸也借助着摄影图片的真实性特征动态滚动着传递有关战争的方方面面的信息。至此，我们不得不提及最伟大的战地摄影帅罗伯特·卡帕（Robert Capa, 1913—1954）。他曾说，"如果你的照片拍得不够好，那是因为你离得不够近"。这句名言很好地诠释了新闻摄影、纪实摄影或者摄影与生俱来抹不去的真实的特性。作为新闻摄影师必须将镜头带至事件发生的最前沿，将最新的动态信息拍摄下来传递出去。例如，1944年卡帕曾经跟随着诺曼底登陆的第一批士兵冒着枪林弹雨的危险在奥马哈海滩附近拍摄的战争场景。在存留下来的11张照片中，大部分看起来都有些失焦，画面很模糊；可以说它们不符合优质照片对细节的所有要求。然

而，恰是这种模糊让读者切实体会到卡帕和战士们所经历的恐怖战争的一切。拍摄技术是否高超、细节是否精确和细致在此时已经变得不重要了，镜头真实地将人们带至那个令人恐惧又激动的历史时刻，感受着勇气、恐惧和混乱的战争最前沿。这是真实发生的历史时刻。也只有到了此时，身处后方的读者才有机会如此近距离地观看到动态的战争场景。

又恰恰由于照片的真实性特征，让许多图片杂志和报刊不得不删除许多血腥的战争场景的图片。例如美国摄影师拉里·巴罗斯（Larry Burrows，1926—1971）在越战期间拍摄了一张名为《伸手》（Reaching out）的照片。伸手的是耶利密·普尔迪中士，他虽然也身受重伤，但见到奄奄一息的战友立即伸手帮助他。摄影师本意想表达如手足般深厚的战友之情。而镜头真实地将读者带到了战争最残酷的场景，距离死亡如此之近，将极限环境下的极端痛苦也赤裸裸地展现出来。由于这张照片是彩色照片，显得过于残酷与真实，《生活》杂志没有立即刊登；同时拍摄的一批照片也只在几十年之后陆续刊登出来，一部分于1970年代刊登于《生活》杂志，一部分公布于2013年。摄影图片包裹着人们所期盼着真实信息，借助着画刊杂志与报纸分发到世界的各个角落，镜头带着人们公平地抵达现场进行观看。

透过图片的细节、时间与真实，观看、感受和体验着这些不可遇、不可知的诸多存在于镜头前的一幕幕现实发生过的场景。图片的传递、信息的传达、情感的交流都在这种复制与传播中滚雪球一般地冲击着人们对这个世界的认知；它深刻地改变着人们与所处世界的关系以及人们认知世界的方式，让人们在碎片化的真实的细节和时间的历史切片中自以为是地以为掌控了真实与本质，却不曾料到图片信息的传播与复制让人类无可救赎地永久性地留在了柏拉图的洞穴中。[16]

现代摄影术可以实现对现实的真实复制，比传统绘画有着更为经济、便捷的特性，借助机器得以消除人的主观性介入，忠实地记录下现实世界中的诸多信息。正如阿拉戈极富预见性地赞叹摄影术的复制功能——虽然他只是看到了摄影术复制现实和文献的惊人能力，而未见其信息复制与传播的巨大功能——他说"为了抄录编辑底比斯、孟菲斯、卡纳克等地成千上万的纪念碑上的象形文字，需要大批的素描画家，拥上20年左右的时间才能完成……有了达盖尔法银版照相，一个人就能实现这个庞大的工程"。[17]这是多么令人赞叹的现代化的技术，它提供了真实与精确、速度与时间，提供了信息无限复制与交流的可能。

当复制与传播媒介完美相融，这种使用机器代替人类之手获取的真实图片保留了无差别碎片化的细节和时间的切片，让人们穿透图片直达镜头前的历史时刻与事件本身，它们或配合着文字或仅是图片故事就足以将信息传递至媒介所抵达的任何地方。新闻摄影、纪实摄影，乃至广告商业摄影影像直至今日都在承载着信息复制与输送传播的功能。摄影术的诞生与西方世界进入现代化几乎同步，其技术的每一步完美的发展都记录和佐证了西方现代文明的发展。摄影术虽然可以被接续上西方传统绘画的视觉系统，但是它的图像生成方式、复制现实与传播信息的功能为人类建立起一套迥异于传统绘画的视觉新秩序。这不仅仅体现在视觉呈现系统上，而且更体现在观看方式的革新与颠覆中。它带来了人们对于时间与细节、真实的碎片化现实的观看与体验，带来了信息飞速的复制与传播的可能。这些都极为深刻地影响了进入现代化社会的人们的生活与思想，颠覆着他们固有的惯性思维与传统观念，烙印在了现代化文明之中。

（本章执笔：应爱萍）

第9章注释

[1] 琳达·诺克林：《现代生活的英雄：论现实主义》，刁筱华译，广西师范大学出版社，2005，第33-34页。

[2] 参阅 John Berger & Jean Mohr, *Another Way of Telling* (New York: Vintage Books, 1982), pp. 99。

[3] 参阅 Thomas Carlyle, "Sign of the Times", in *Critical and Miscellaneous Essays* (New York: D. Appleton & Co., 1870), pp. 187-196。

[4] 参阅 Louis Jacques Mandé Daguerre, "Daguerreotypet", in Alan Trachtenberg (ed.), *Classic Essays on Photography* (New Haven: Leete's Island Books, 1980), pp. 11。

[5] 参阅 Dominique François Arago, "Report", in Alan Trachtenberg (ed.), *Classic Essays on Photography*, pp. 22。

[6] 参阅 Joseph Nicephore Niepce, "Memoire on the Heliograph", in Alan Trachtenberg (ed.), *Classic Essays on Photography*, pp. 5-10。

[7] 参阅 John Szarkowski, *The Photographer's Eye* (New York: The Museum of Modern Art, 2009), pp. 8-9, 42。

[8] 皮尔斯：《皮尔斯文选》，涂纪亮、周兆平译，社会科学文献出版社，第284-285页。

[9] 参阅 Henri van Lier, *Philosophy of Photography* (Leuven: Leuven University Press, 2007)。

［10］罗兰·巴特:《明室:摄影札记》,赵克非译,中国人民大学出版社,2011,第6-9页。

［11］参阅 James Elkins (ed.), *Photography Theory* (New York:Routledge, 2007), pp. 20。

［12］参阅 Ian Jeffrey, *Photography: A Concise History* (London:Thames & Hudson, 1981), pp. 32。

［13］参阅 John Szarkowski, *The Photographer's Eye*, pp. 10, 100。

［14］参阅 Hilde Van Gelder and Helen Westgeest, *Photography Theory in Historical Perspective* (Oxford:Wiley-Blackwell, 2011), pp. 66。

［15］格里·巴杰:《摄影的精神:摄影如何改变了我们的生活》,朱攸若、李岳译,浙江摄影出版社,2011,第16页。

［16］参阅 Susan Sontang, *On Photography* (New York:Picador, 1977), pp. 3。

［17］参阅 Dominique François Arago, "Report", in Alan Trachtenberg (ed.), *Classic Essays on Photography*, pp. 17。

第 9 章图片来源

图 9-1 至图 9-4 源自:Wikimedia Commons.

10　破解现代运动的神话：一种设计史教学思路

10.1　工业化生产的神话

现今高校本科设计学专业关于现代设计史的教学几乎无一例外地以"工业革命"为开端。诚然，工业革命为现代设计的出现与发展提供了新材料、新技术以及新的生产方式，也正是在此意义上，著名学者尼古拉斯·佩夫斯纳将钢铁在设计上的应用视为现代建筑的三个来源之一。[1]这当然是非常精辟的论断，而且也确实为教学带来了极大便利。比如说，你可以很容易地让学生信服这样一些事情：是工业生产出来的铸铁与玻璃，才可能让1851年的水晶宫在短短16周内凭空立起；是彩色平版印刷术（chromolithography）的出现，才使得平面设计师能够专注于创造色彩纷繁的可批量复制的视觉图像；是流水线作业这样的新生产方式，才让福特公司的T型车成为设计平民化的标志物；等等。然而，类似这样的表述实在是太清晰、太有吸引力，以至于达到了令人担忧的程度。通过强调工业革命中与设计的生产层面相联系的内容，它们在学生那里留下的深刻印象可能并不是"设计"的，而是"制作"的，而且后者还散发着神圣的光辉。

诚然，没有光辉的制作，也就没有与制作相分离的设计，更不必说后来甚至比此种现代化制作更璀璨夺目的现代主义设计了。但让年轻人认识到某种光辉的存在是一回事，教会年轻人不假思索地将之视为事实而对其形成过程毫无警醒意识又是另一回事。就工业革命与现代设计的关系而言，似乎还有许多事物处于阴暗的角落，它们与工业化的生产制作过程有某种联系但却无法分享后者的光芒，最重要的是，它们的黯然失色往往是人为造成的，而且在整个现代运动神话学（Mythology of Modern Movement）的修辞论证过程中形成了不可或缺的一环。

以刚才提到的水晶宫为例，大部分设计史论课程都会在介绍1851年世界博览会时重点介绍这个堪称新时代象征的巨型玻璃建筑，然后

再仔细分析其内那些明显过度装饰的工业展品。在多数情况下，教师会用一种赞赏的语气指出水晶宫的纯粹工程学结构之美感，它与克里夫登吊桥（Clifton Suspension Bridge）、埃菲尔铁塔（Eiffel Tower）等新型建筑的内在联系，有兴致的话还可以提一下路易斯·沙利文（Louis Henry Sullivan）的"形式追随功能"，等等。至于水晶宫内部所陈设的那些花里胡哨的展品，似乎就很有必要采用一种略带揶揄的口吻加以贬抑，让学生在趣味盎然的观看过程中不知不觉地被熏陶为功能主义的同情者，然后阿道夫·卢斯（Adolf Loos）的"装饰即罪恶"之类的言论听起来也就没那么不近人情了。

问题在于，由于自始至终盯着设计品的生产层面（水晶宫的纯功能结构、工业展品的过度装饰等），这种带有明显导向性的教学恰恰忽略了1851年世界博览会上的最重要角色——进入水晶宫观看工业产品的人。他们之中也许有工程师、工匠、制图师、装配工人等等，但作为观看者的他们对既已进入社会中之设计品的感知与体验，主要属于消费而非生产的层面。正如吉见俊哉所指出，"在这个大众化的图画空间中，所有事物都被放在人们投注好奇心及观察力的交错视线下比较。这种视线，与人们在百货公司、购物商场中观看无数商品的视线，基本上是同质的。"[2] 如果工业革命为人类社会带来的仅仅是蒸汽机、钢铁、流水线作业之类的生产现实，那么它对设计史来说将没有太大意义；如果不是"建立在蒸汽动力基础上的生产推广带来幸福的时代"，而"英国消费者已经准备好并且期盼着购买大宗生产并有一定质量保证的商品"[3]，那么像水晶宫这样的空前巨大的新型建筑与陈列于其内部的琳琅满目的工业产品将根本不值得被视为重要研究对象而出现在一部现代设计史的开篇章节。在1851年的观看事件中，被看之物并不见得比看物之人及其观看之道更重要。那些来自各个不同文化与阶层的大众消费者在从外面观看那个巨大温室一般的水晶宫的时候，在进入其中观看那些超越实用功能的新奇展品的时候，其所思所想，所投射的眼光，所可能发表的感叹，难道不比沙利文或者卢斯这样的精英分子主要依据工业化生产现实而提出的言论更应被视为现代设计史的重要内容吗？

10.2 工艺美术的神话

由于中国政治高层的倡导，"工匠精神"已经成为2016年中国学术界的热门词汇。其实在设计史教学上，这从来就不是什么新鲜概念。

没有任何设计史教师能够心安理得地对威廉·莫里斯（William Morris）及艺术与工艺运动（Arts and Crafts Movement）略过不提，而且在大多数情况下，作为以手工艺人的方式向压抑人性的机器时代的反抗，红屋与莫里斯公司的各种手工艺作品会成为课程讲授的重点内容，而莫里斯及其追随者也会被理解为身处唯利是图之商业社会的朴实无华之社会改革者与理想主义者。

不过，在设计史论教学视野中，艺术与工艺运动似乎扮演了颇为尴尬的角色。一方面，即使教师未必清楚这场运动在整个现代设计史中的真正意义，但总会不失时机地向学生指出，比如说，"你们现在看到的这间以红色砖头砌成的乡间房子就是'现代设计之父'曾经居住过的地方"。另一方面，许多学生——在某些情况下，甚至教师本人亦是如此——并不太理解，何以一位以所谓"工艺美术"著称的19世纪的"手工艺人"，能够被尊奉为特属于机器时代的现代设计的创始人，因为无论从风格还是从制作方式上看，莫里斯与后来现代主义设计师的作品都实在相差太远。最后，学生最可能会这么告诉自己："因为他的工艺作品实在是太美了。"是的，求助于工艺美术的神话，这既是最方便的解决办法，也是最直接的教学成果。

就中国的设计史论教学而言，至少有两方面因素直接促进了上述工艺美术神话的构建。首先，人们在指称"Arts and Crafts Movement"时更习惯使用"工艺美术运动"这样一个虽简洁却显然错误的名称，于是，作为这场运动的精神领袖，身体力行地推进艺术与工艺相结合的威廉·莫里斯也就莫名其妙地沦为工艺美术的制作者与提倡者。其次，在教学实践中，艺术与工艺运动与其同时代的唯美运动（Aesthetic Movement）、新艺术运动（Art Nouveau Movement）往往被置于同一教学单元甚至同一课时，而且就连教师也未必有意愿甚或有能力在课堂上加以区分，于是，莫里斯也就莫名其妙地跟蒂法尼（Louis Comfort Tiffany）、拉里克（René Jules Lalique）、加莱（Emile Gallé）之类人物一起成为工业时代的唯美是求之手工艺人。

从更大的教育背景来看，20世纪下半叶中国的设计学学科建设似乎也为此种工艺美术神话的繁殖提供了恰当的环境。1951年周恩来在检查国家庆典用瓷的设计生产时提出"要成立工艺美术学院，要培养不同专业的工艺美术设计人才"，两年后在首届"全国民间美术工艺展览会"致辞时再倡此议。[4] 此后数十年，官方教育机构往往将工艺美术狭义化地理解为特种手工艺，又以此种工艺美术人才的培养去理解现代设计教育。直至1998年，中国教育部颁布实施新的"普通高等学

校本科专业目录",列出"艺术设计""艺术设计学"等科目,"工艺美术教育"的提法方才被"艺术设计教育"所取代。[5]

片面地责怪中国学术界、教育界迟迟未能深刻理解艺术与工艺运动及现代运动乃至整个设计学科的内涵,也许并非十分公平。因为回到现代设计起源的时代来看,当时设计改革者的基本意图与主要方法就是以艺术来抬高实用工艺的地位。要知道,1877年莫里斯在第一次对公众讲演时,便曾这么大声疾呼:"你们以手工制作的物品要成为艺术,你们就得成为十足的艺术家、优秀的艺术家,然后大部分公众就会对这样的物品感兴趣……在艺术分门别类时,手工艺人被艺术家抛在后头;他们必须赶上来,与艺术家并肩工作。"[6]在这里,一种将实用工艺抬高成为艺术的意愿清晰可辨。从某种意义上说,没有这样的意愿,根本就不会有现代设计的出现。

然而,在莫里斯那里,这种意愿是在庇护日常生活的屋檐下通过艺术家与手工艺人的平等合作来实现的,而与此恰恰相悖,工艺美术的神话却在远离日常生活的圣坛上进一步确立美术相对于工艺的优越性。用工艺美术的概念去理解设计,用"工艺美术运动"去指称艺术与工艺运动,用蒂法尼的孔雀花瓶去等同莫里斯的花草纹样墙纸,所有这样的教学活动,都在悄然地教唆着年轻人将日常生活驱逐出艺术世界。正如柳宗悦所发出的感叹:"他们所追求的是工艺美术而不是工艺。……为什么原来的工艺不能产生美的器物?为什么会以为非工艺美术不能产生美的器物?为什么会无视是从怎样的工艺中产生了极优秀的器物这样一个问题呢?为什么会认为工艺与美是相反的两方面呢?"[7]

10.3 现代主义设计的神学

从一个更宽泛的视野来观看,工业化生产的神话与工艺美术的神话并非彼此孤立的存在,而是携手共谋地参与了其他一些神话的构建,而所有这些神话聚集交错在一起,共同构成了一个体系庞大、内容繁复、修辞精微、影响深远的神话学帝国——现代主义设计。毫不夸张地说,关于现代主义设计史的叙述,无论是在文本中还是在讲堂上,都早已经成为一种神学(Theology)。

针对现代主义神学层次分明地着手进行一种罗兰·巴特(Roland Barthes)称为"揭秘"(demystification,或译"揭露神话制作过程")的工作,显然远远超出本文的意愿与能力。但尝试粗略地反思一下艺术设计院校的教师在日常工作中究竟是如何有意或无意地为此神学殿

堂添砖加瓦，似乎仍然是有益的。贡布里希（E. H. Gombrich）在讨论黑格尔对文化史研究的影响时曾经写道："黑格尔派的历史学家是搞解经的。他的先验知识与其说是接近天文学家，不如说是更接近这样一个虔诚的《圣经》解释者，这个虔诚的解释者知道《旧约》中描写的每一件事情都可以解释为《福音书》中描写的某件事的预兆。"[8] 在许多时候，设计史课程的任课老师所扮演的角色与这样一位解经者相去并不太远。

通常说来，工业化生产的神话一旦从关于工业革命的叙述中顺利产生，就会直接左右关于后续现代运动的叙述。首先你要使学生相信机器时代的流水线作业与标准化制作是比手工艺制作更进步的事物——这是工业化生产的神话已经完成的任务；然后要证明与这些"进步"事物相适应的风格必然与类型化、功能主义、简洁、抽象等相联系——这需要其他一些神话，尤其是来自现代艺术史的神话；剩下的事情就是考虑如何通过内容编排与课程讲解演示朝向这种功能主义风格一步步地迈进的整个现代运动——这可能是最复杂的一部分工作，因为需要巧妙的编辑手段与生动的讲授技巧，不过在现今高度完善的高等教师培训机制的引导下，或许亦未必然。总之，一切都经过有机的宏观调控：矫揉造作的折中主义装饰被自然清新的"工艺美术"取代，后者属于莫里斯，还有学生可能永远无法从"工艺美术运动"中区别出来的新艺术运动；自然的母题被机器的形式取代，因此新艺术在德国与奥地利永远要比在法国结束得早，而在某些情况下，麦金托什（Charles Rennie Mackintosh）存在的意义仅仅在于说明对曲线的反叛；感性被理性取代，于是莫霍利-纳吉接替了约翰内斯·伊顿（Johannes Itten）；装饰被功能取代，于是勒·柯布西埃（Le Corbusier）的"新精神馆"（Pavillion de l'Esprit Nouveau）战胜了1925年的整个巴黎；等等。但请注意，在整个授课过程中，你始终要适当地省略与消费文化、大众趣味有关的内容，除非是为了将受到商业污染的美国设计文化视为欧洲现代运动的对立面。

在此叙述中，工艺美术随着彼得·贝伦斯（Peter Behrens）与德意志制造联盟（DWB）的出现而消亡了，但工艺美术的神话却以一种变异的形式继续产生神奇的效应。在艺术与工艺运动的历史中，莫里斯敦促手工艺人与艺术家的平等合作；而在工艺美术的神话中，莫里斯以作为艺术家的手工艺人而获得现代设计之父的荣耀——不管怎么说，终归是高雅的艺术而非别的什么东西塑造了伟大的设计师。因此惠斯勒（James Whistler）与那间被拆了搬到大西洋彼岸重建的"孔雀房间"

（Peacock Room）永垂不朽！里特维尔德（Gerrit Thomas Rietveld）那张被现代艺术博物馆（MoMA）收藏的"红蓝椅"（Red and Blue Chair）永垂不朽！成功叙述整个现代运动的关键，仅仅在于寻找恰当的时机将工业化生产的神话与工艺美术的神话相结合。当彼得·贝伦斯（Peter Behrens）为批量生产的工业产品贴上"类型艺术"（type-art）的标签时，凡·德·维尔德（Henri van de Velde）就已经注定一败涂地了：两个神话当然大于一个神话！

在反思早期设计史著述时，盖伊·朱利耶（Guy Julier）指出，"面对外行的大众，它们将叙述变成一种有关'先锋现代设计英雄'的语言。许多这类著作的重点是为设计师提供信息，为他们的职业建立可敬的地位。设计的过程和产物因此享受了特权，对于设计的描述逐渐脱离其活动的现实"[9]。这是一种将设计师视为艺术家的模式，通过塑造并依循工艺美术的神话中的莫里斯形象，它们呼应着数百年前瓦萨里（Giorgio Vasari）《著名画家、雕塑家和建筑师传记》（简称《名人传》，Le Vite De' Più Eccellenti Pittori, Scultori, E Architettori）的传统。直至今日，高校的设计史论课程似乎仍极少超出这种叙述模式。鉴于人们普遍认为设计史论教学的意义亦不过是让学生学学风格、听听故事，从虔诚解经者的角色转变为从持评判立场的破解神话者（demythologizer）恐怕是一件相当吃力不讨好的事情。

10.4　破解现代运动神话的设计史教学

在1670年匿名出版的《神学政治论》中，斯宾诺莎写道："有许多事情在《圣经》中被叙述俨然实有其事，而且也确实被人们信以为真，但它们只不过是幻影，是想象出来的事物。"[10]类似的幻影也遍布于现代主义设计的神学，解经者对之进行叙述，破解神话者则对这种叙述进行阐释。设计史论教师如果是一个解经者，就绘声绘色地讲故事，偶尔是在描述事件，但更多情况下是在证明事件；如果他或她尝试做一个破解神话者，就不得不令人讨嫌地指出，正是由于先前的那种绘声绘色的叙述，事件已经变成了寓言。

比如说，如果我们告诉学生，1847年亨利·科尔（Henry Cole）创造了"艺术生产"（art manufacture）这一词组，这就是在描述事件。但我们的课堂很少会如此单调乏味。我们总是会提醒他们，科尔是有感于英国工业产品的美学质量低下，而且所谓"艺术生产"就是将纯艺术或美应用到机械化的制造生产上，也就是今天所谓"工业设计"。我

们或许认为自己仍在阐述事实，其实正在制作神话或寓言，或至少是为其制作提供精准完善的材料。为了证明这个寓言就是事实，我们很可能已经或者正准备对四年后水晶宫里面美学质量低下的工业产品进行一番批评。但我们很少会清醒而扫兴地指出，"艺术生产"这个概念本身意味着艺术的地位远远大于生产，而承认这个概念就是"工业设计"的前身甚至认为二者没有本质区别的想法，则意味着接受此种艺术中心论（art-centralism）。

很合情理地，人们将产生这样的疑虑：作为一种显然混淆了人文科学研究与设计史论教学之界限的举措，煞费苦心地教会学生辨别事实与寓言，是否在消耗本已极为有限的课时去暗中破坏整门课程得以存在的根基？但请回想一下，在首先将破解神话（demythologization）引入神学研究的鲁道夫·布尔特曼（Rudolf Karl Bultmann）那里，这种方法"并不试图去打倒或摧毁神话的象征，而是要把这些象征视做圣者之庙。诠释象征就是重新恢复它原来的、真正的、但现在却隐藏起来的意义。"[11] 煞有介事地告诉学生 MoMA 收藏了某件经典设计品，例如里特维尔德的"红蓝椅"，跟郑重其事地提醒学生"通过收藏设计品，MoMA 有意尝试提升设计作为一种类型的地位；而为行此事，它认为必须将设计展示得好像它就是艺术"[12]，毕竟是不一样的事情。如果教会年轻人盲目崇拜一座神庙，比向他们指出该神庙出自人造并被人为地赋予其神性，更能显示一门现代高等院校课程存在的价值，那么暗中破坏其根基似乎仍然属于善举。

诚然，学生的接受能力与课程的学时限制不允许我们在日常教学工作中完全向学术研究看齐，但破解神话的教学并不要求我们增加授课内容的广度与深度，而只是建议换一个观察方式。借用格哈德·埃贝林（Gerhard Ebeling）、恩斯特·富赫斯（Ernst Fuchs）的新诠释学（New Hermeneutic）的说法，破解神话必然促使我们进入一种"语词-事件的神学"（word-event theology），此时适当的提问已经不是"事实是什么？"或"我们怎样才能证明事实？"，而是"最终表现在这种事实或神话中的是什么？"与"被传达出来的东西是什么？"[13] 同为了证明里特维尔德的"红蓝椅"是高雅艺术品所需要的时间、修辞、心力等相比，用以揭示 MoMA 收藏"红蓝椅"一事所象征意义的消耗并不见得更大。

不过，当神话构成了庞大的符号帝国时，揭示寓言确实需要一个与讲述神话完全不同的框架：你希望自己不再是（或主要不是）解经者，因此需要调整所述内容的次序，裁剪掉一些主要作为修辞以辅助神学论证的东西，增补上另一些原先忽略的、很可能有碍于神性威严的事

物，还要以相对客观中立的语言将这些内容重新组合起来。后面所附关于现代运动的教学内容编排的表格是以笔者参与编撰的一本《西方设计史》[14]中的相关章节为基础，按照破解神话的思路草拟的，权供参考、指正。表格所列内容不区分专业，以实践为主的专业教师或会讥其混乱琐细，但在专治设计史论的教师与学者看来，其编排意图应甚明了。使用表10-1的授课老师当然还应视实际教学的课时量、学生专业方向与知识结构等方面具体情况再做调整。

必须承认，无论作出何等变更，破解神话的教学均难以回答反对者的如下质疑：在对传颂已久的神话换用另一种叙事方式进行阐述的时候，在既有的神学框架对或此或彼的内容进行或增或删或替换等调改的时候，我们自视过高地想教会学生辨别事实，但如何确保自己不是在通过破解神话的工作而创造出另一些神话？我们确实不具备那种圆满自足的信心，但与带着年轻人一起围着金牛起舞相比，似乎还是带着他一起造访西奈山更合理，只要我们愿意承认那些可能被我们破解神话的举措所创造的新的神话——即使是西奈山上的上帝——具有可证伪性（falsifiability）。在《神话修辞术》（*Mythologies*）篇末，罗兰·巴特写道："我们不停地在对象与揭露其神话制作过程之间漂移不定，无力赋予对象整体性。因为，如果我们洞悉了对象，我们就解放了它，但也破坏了它；而如果我们承认整个对象的重要性，我们就尊重了它，但也使其恢复为一种仍然是神秘化（mystified）的状态。……然而，我们所必须寻求的是：在现实与人之间的、描述与解释之间的以及对象与知识之间的一种调和。"[15]如果要以当代智性的眼光重新审视韩愈"师者，所以传道、受业、解惑也"的著名定义，难道"解惑"这个词最恰当的英译，不是巴特的demystification，或者布尔特曼的demythologization吗？

<center>表 10-1　关于现代运动的教学内容编排及相关建议</center>

制表者按：表10-1列现代运动从起源至其发展高峰9个专题单元，所列内容不区分专业方向。目前国内常见的面向本科设计类专业的设计史课程为36课时，如按此计算，本表所列专题宜占27课时，每单元占3课时，但内容偏多，授课老师应视实际教学各方面情况作删减、调整。

专题	讲授内容	教学建议
喧哗与骚动	18世纪的权贵时尚 赞助阶层的多元化 工业革命 历史主义与折中主义趣味	不忽略这一时期社会消费、时尚、趣味等方面的复杂情况；在介绍生产层面的变动的同时，揭示其与消费层面新生现象的密切联系
艺术与工艺	亨利·科尔及其圈子 艺术与工艺运动 德雷瑟（Christopher Dresser）	适当解释亨利·科尔杜撰"艺术生产"一词用意及其影响。艺术与工艺运动之中译名及该运动思想宗旨须严格澄清

续表 10-1

专题	讲授内容	教学建议
视觉与美感	唯美运动 新艺术运动	严格区分本单元内容同艺术与工艺运动。适当分析惠斯勒的孔雀房间、蒂法尼的"法夫赖尔"（Favrile）玻璃的神话意蕴。联系社会赞助因素择要介绍新艺术的有机和抽象两种风格，不人为制造优劣之分或先后之别
机器的辉煌	沙利文（Louis Henry Sullivan）与卢斯（Adolf Loos） 福特T型车 穆特修斯（Hermann Muthesius）与DWB 未来主义	适当解释穆特修斯的"客观性"（Sachlichkeit）与贝伦斯的"类型艺术"；不持褒贬地评述1914年DWB内部分裂；适当评述未来主义对时尚的亲和性
抽象的革命	勒·柯布西埃（Le Corbusier）及其机器美学 风格派与新造型主义 至上主义与构成主义	不强化现代主义设计中艺术因素的神话色彩；分别联系其大众接受情况介绍各类抽象艺术与相关设计现象的发展
理性的胜利	包豪斯 法兰克福厨房（Frankfurt Kitchen） 国际风格 "新广告设计师圈子"（Der Ring Neuer Werbegestalter） 可可·香奈儿（Gabrielle "Coco" Chanel）	区分包豪斯前后期风格，并适当评述包豪斯前后期风格演变与社会现实的关系；适当解释功能主义仅是一种风格；联系日常生活使用状况评述经典案例，例如讲授法兰克福厨房时比较人们日常使用厨房的习惯；适当联系时尚角度分析理性节制的现代主义设计
消费现代性	装饰风艺术（Art Deco） 广告艺术与时尚杂志 美国工业设计与"按计划过时性"（planned obsolescence）	重点揭示作为神话的"现代性"；不将装饰风艺术视为与现代主义截然相反的设计风格；不含褒贬地介绍战前美国设计与大众文化、商业文化的联系
高傲的国际风格	米斯·凡·德·罗（Ludwig Mies van der Rohe）及其影响 乌尔姆设计学院（HfG）与博朗公司（Braun） 国际版面风格	适当分析米斯与包豪斯师生设计思想的区别；指出HfG和Braun风格作为西德摆脱纳粹影响、创造国家身份认同的意义
优良设计与优良品味	优良品味的培养 北欧现代运动 战后工业设计师对新材料的探索 意人利美的设计（Bel Disegno） 设计师文化的出现	适当评述MoMA和佩夫斯纳等学者的设计史著述对培养大众优良品味的影响；以塑料为例说明设计师如何赋予材料以形式和象征意味；通过罗宾·戴夫妇（Robin and Lucienne Day）和埃姆斯夫妇（Charles and Ray Eames）等设计师的自我包装及其与制造商的合作呈现设计师文化的形成

（本章执笔：颜勇）

第10章注释

［1］尼古拉斯·佩夫斯纳：《现代设计的先驱者：从威廉·莫里斯到格罗皮乌斯》，王申祜、王晓京译，中国建筑工业出版社，2004，第79页。

［2］吉见俊哉：《博览会的政治学：视线之现代》，苏硕斌、李衣云、林文凯、陈韵如译，群学出版有限公司，2010，第42页。

［3］罗杰·奥斯本：《钢铁、蒸汽与资本：工业革命的起源》，曹磊译，电子工业出版社，2016，第269页。

［4］参阅卢世主：《从图案到设计：20世纪中国设计艺术史研究》（附录所收《1900—1999艺术设计大事记》），江西人民出版社，2011，第211-213页。

［5］参阅袁熙旸《艺术设计教育与相关历史概念的辨析》，收入《非典型设计史》，北京大学出版社，2015，第441页。2011年2月国务院学位委员会、教育部颁布《学位授予和人才培养学科目录（2011年）》，艺术学晋升成为十三大学科门类之一，而设计学则与艺术学理论、音乐与舞蹈学、戏剧与影视学、美术学同列为艺术学中的一级学科。这次调整将设计与美术相提并论，显然意在强调设计的实用性，但因此凸显了一些原本可能仅是潜在的问题：工艺美术究竟是美术还是设计？工艺美术史算不算设计史？不过，既与全球化的后现代思潮相联系又往往得到地方政府支持的地域文化研究、非物质文化遗产研究等的兴起，似乎又纵容了许多人对这类问题选择继续漠视。具体地说，试图让一位捧着一本反刍多年又向学生推荐多年的《世界现代设计史》之类中文著述，且早已坚信现代设计之父就是一个工艺美术实践者的设计学教师，幡然悔悟工艺美术不属于或至少主要不属于设计范畴，这恐怕仍然是难而又难。

［6］文献 William Morris, "The Lesser Arts"，收入邵宏编《设计专业英语：西方艺术设计经典文选》，高等教育出版社，2007，第80页。

［7］柳宗悦：《工艺文化》，徐艺乙译，广西师范大学出版社，2006，第57页。

［8］贡布里希：《探索文化史》，见《理想与偶像：价值在历史和艺术中的地位》，范景中、曹意强、周书田译，上海人民美术出版社，1989，第39-40页。

［9］盖伊·朱利耶：《设计的文化》，钱凤根译，译林出版社，2015，第43页。

［10］Baruch Spinoza, *Theologico-Political Treatise*. trans. Michael Silverthorne and Jonathan Israel（New York：Cambridge University Press, 2007），pp. 93。在其他译本中"幻影"（apparitions）或作"象征的"（symbolical）。比较斯宾诺莎：《神学政治论》，温锡增译，北京：商务印书馆，1964，第102页。

［11］帕玛：《诠释学》，严平译，桂冠图书公司，1992，第57页。

［12］参阅 Deyan Sudjic, *The Language of Things*（London：Penguin Books, 2009），pp. 169-172。

［13］帕玛：《诠释学》，第62页。

［14］黄虹、颜勇：《西方设计史》，北京大学出版社，2016。该书编撰在本文之前，未必能完全避免本文所批评的那种参与制造神话的缺陷，但确实勉力采用较客观的叙述角度，试图为在国内尚属新生学科的设计史学提供一种较具规范的学

科参照,也为本科生、研究生的设计史教学提供一种具有实践意义的范本。其野心究竟达到几分,敬俟方家评判、指正。

[15] 参阅 Roland Barthes, *Mythologies*. trans. Annette Lavers(New York:The noonday Press, 1972), pp. 159-160。

第 10 章表格来源

表 10-1 源自:笔者自制.

后记

本书撰写分工如下：绪论（竹器恋语：关于古代中国优雅拜物主义）由颜勇撰稿；第1章（"设计"：从艺术之父到视觉音乐）由颜勇撰稿；第2章（天竺艺术在泰西：从"物神"到"总体艺术作品"）由黄虹撰稿；第3章（务实之画：徘徊在现代运动门外的晚清制图学）由颜勇撰稿；第4章（"类型艺术"：批量生产作为装饰）由颜勇、黄虹撰稿；第5章（大形无象：现代主义设计的艺术根基）由颜勇、黄虹撰稿；第6章（理性的胜利：包豪斯与同时代德语地区的现代运动）由颜勇、黄虹撰稿；第7章（包豪斯在印度：另一种现代性）由黄虹撰稿；第8章（设计的诱惑：民国前期女性视野中的摩登文化）由颜勇、欧阳佩瑶撰稿；第9章（透明的图像：一种视觉新秩序的建立）由应爱萍撰稿；第10章（破解现代运动的神话：一种设计史教学思路）由颜勇撰稿。

全书由颜勇统稿，欧阳佩瑶分担了部分技术性工作。

本书作者

颜勇,男,1979年生,广东普宁人。文学博士,现任教于广东工业大学艺术与设计学院,主要致力于设计史论、艺术史论、艺术思想史等方面的研究。出版著作有《"应物"与"随类":谢赫对图绘再现之定义的观念史考辨》《西方设计史》等,译著有《伪造的艺术》《贾斯培·琼斯》等。

黄虹,女,1980年生,广东揭阳人。艺术学博士,现任教于广州大学美术与设计学院。主要致力于西方设计史、近现代亚洲视觉文化等方面的研究。曾出版著作《西方设计史》等。

应爱萍,女,1980年生,浙江建德人。文学博士,现任教于南京师范大学美术学院,主要致力于文艺理论、摄影美学与视觉文化等方面的研究。曾出版译著《摄影哲学》等。

欧阳佩瑶,女,1994年生,广东肇庆人。艺术学硕士,主要致力于近现代视觉艺术、摩登文化与女性身体等方面的研究。